KB145819

예술가의 방

일러스트 김수자
대학과 대학원에서 시각디자인을 공부하고 일러스트레이터로 활동하고 있다. 〈TV+사람〉전을 비롯해 시와
일러스트의 만남을 담은 〈일러스트 에세이-블루〉전을 열어 호평을 받았다. 《인사동 가는 길》《창덕궁 나들이》
《사막의 초록왕국》 등 여러 책을 펴냈다.

예술가의 방

초판 1쇄 발행 2008년 7월 10일
초판 3쇄 발행 2010년 9월 10일

글 · 사진 김지은
일러스트 · 사진 김수자
펴낸이 이영선
펴낸곳 서해문집
이 사 강영선
주 간 김선정
편집장 김문정
편 집 송수남 임경훈 김종훈 김경란 정지원
디자인 오성희 당승근 김아영
마케팅 김일신 이호석 이주리
관 리 박정래 손미경
기획편집 김혜경 | **책임디자인** 인수정
출판등록 1989년 3월 16일 (제406-2005-000047호)
주소 경기도 파주시 교하읍 문발리 파주출판도시 498-7 | **전화** (031)955-7470 | **팩스** (031)955-7469
홈페이지 www.booksea.co.kr | **이메일** shmj21@hanmail.net

© 김지은, 2008
ISBN 978-89-7483-350-3 03600
값은 뒤표지에 있습니다.

이 책은 삼성언론재단의 지원을 받아 출간되었습니다.

작품 게재를 허락하고 자료를 제공해주신 권기수 · 김동범 · 김준 · 데비한 · 배종헌 · 배준성 · 손동현 · 윤석남 ·
이동재 · 이영섭 등 열 분의 작가들과, 사진 게재를 흔쾌히 허락해주신 정정엽 선생님께 감사드립니다.

이 책은 저작권법에 따라 보호받는 저작물이므로 무단 전재와 무단 복제를 금합니다.

예술가의 방

아나운서 김지은,
현대미술작가 10인의
작업실을 열다

이동재 | 권기수 | 윤석남 | 김동범 | 김준 | 배준성 | 데비한 | 이영섭 | 손동현 | 배종헌 김지은 글 | 김수자 일러스트

서해문집

서해문집으로부터 첫 메일을 받은 것은 2006년 5월 21일이었다. 내용인즉슨, '예술가의 방'을 기획하고 있는데 내 방을 취재하고 싶다는 것이었다. 마치 내 속을 다 보여 달라는 얘기처럼 들려 얼굴이 화끈거렸다. 아나운서도 이제는 '예술인'에 속하는 시대인가? 반문하며 나의 방을 살펴봤다. 여기저기 벽면을 가득 채운 포스트잇들이 세월에 번져, 그 위에 적어 놓은 희망을 알아보기 힘들었다. 이런 누추한 방을 어떻게 공개하겠나 싶어 답장도 하지 않았다. 그 뒤 몇 달이 지났나보다. 지친 몸으로 방에 들어서는데 벽 한구석에 기대어 있던 윤석남의 드로잉 「상실」이 눈에 들어왔다.

"오늘처럼 내가 모아지지 않는 날엔 나는 지난 늦여름 산 속에서 만난 한 송이 들국을 기억해낸다. 거기에 기대어 나를 단단히 붙들어 맬 수 있을 것이다. 그 어여쁜 것을 온전히 기억해낼 수 있다면 나는 더 이상 나뉘지 않을 것이다. ―2001.11.5. 윤원석남."

바로 그날부터, 나는 윤석남의 얇은 도화지 한 장에 나를 단단히 붙들어 매어 두기로 결심했던 것 같다.

그날 밤 나는 가장 큰 용량의 쓰레기봉투에 집안의 눅눅해진 모든 것들을 담았다. 지난 몇 년의 눈물이 '일반 쓰레기'로 분류되는 순간이었다. 쓰레기봉투의 입구를 닫은 뒤 한동안 방치해 둔 이메일을 열었다. 그 중 서해문집에서 날아 왔던 이메일을 다시 확인한 나는, 어이없는 나의 착각에 웃음을 터뜨리고 말았다. 이메일의 내용은 나의 방을 찾아오겠다는 것이 아니라, '예술가의 방'들을 찾아가자는 것이었다. 22줄의 이메일을 완전히 오독했던 것이다. 문득, 예술가들의 방이 진심으로 궁금해지기 시작했다. 그들의 맨 얼굴도 함께.

　　글을 시작한 지 얼마 안 돼 나는 뉴욕으로 잠시 떠나오게 되었다. 새롭게 시작한 미술 공부에 밤샘이 익숙해져 과제가 없는 날에도 불면이 계속되었다. 학교 가는 것이 힘들어 차라리 아팠으면 좋겠다는 생각도 자주 했다. 신입사원 이후로는 잘 꾸지 않던 방송사고 내는 꿈까지 꾸었다.
　　가슴에 바윗덩어리 하나를 늘 얹고 사는 것 같은 하루하루였다. 그 와중에 손목터널증후군까지 겪으며 힘들게 완성한 글들이 컴퓨터의 이상으로 날아가버리는 사태가 발생했다. 몇 달을 그저 망연자실한 채 보냈던 것 같다. 결국 한 번도 원고 독촉을 하지 않았던 인내심 많은 편집인이 최

후통첩을 보내온 날, 햇빛이 잘 들지 않는 작은 방에서 나는 '예술가의 방'을 하나하나 다시 찾아가보기 시작했다. 나는 그들이 오랜 세월 동안, 포기가 주는 '안락함' 보다는 아무것도 보장되지 않은 '꾸준함' 을 선택했다는 사실을 기억해냈다. 그리고 다시 글을 쓰기 시작했다.

권기수, 김동범, 김준, 데비한, 배종헌, 배준성, 손동현, 윤석남, 이동재, 이영섭.

폐허 같았던 마음과 실패를 기억하는 자신들의 공간을 부끄러워하지 않았던 그들에게 진심으로 고마운 마음을 전한다. 그들의 정직한 방에서 보았던 작품들은 지금도 나를 버티게 하는 힘이다.

예술가들의 방을 찾는 길, 좋은 벗이 되어준 일러스트레이터 김수자 선배와 원고 때문에 마음고생이 심해 마지막으로 본 얼굴이 무척 핼쑥해 있었던 편집인 김혜경에게 미안한 마음과 고마운 마음을 함께 전한다.

그리운 가족과 MBC 아나운서국 식구들, 친구 박은형, 임정아, 유정아 선배, 매일같이 깨지고 부서지면서 가장 낮은 자세로 나를 다시 돌아보게 만든 뉴욕 크리스티 대학원(Christie's Education in New York)의 교수님들과 반 친구들, 바로 옆에서 지켜보는 게 더 힘들었을 박정민과 박혜진, 그리고 말하지 않아도 내 마음을 이미 알고 있을 오랜 벗들에게 특별한 마음을 전한다.

2008년 봄 뉴욕에서 김지은

차 례

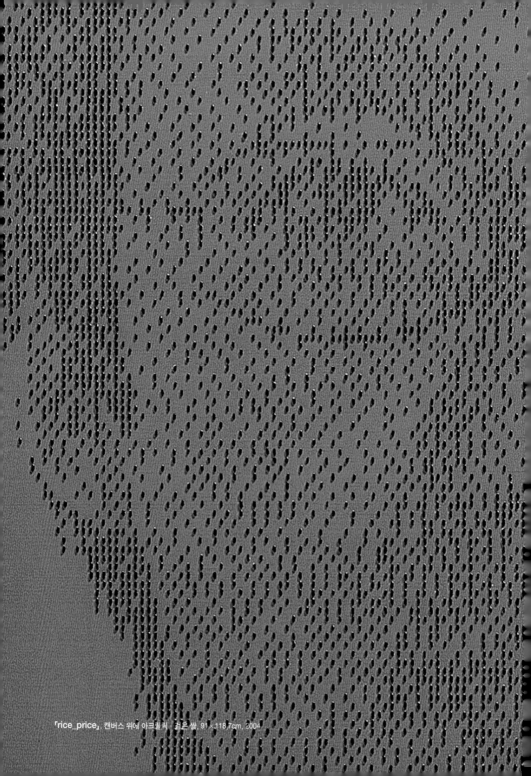

「rice_price」, 캔버스 위에 아크릴릭 검은 쌀, 91×118.7cm, 2004

5만 개의 쌀이 만든 디지털 초상

이동재의 방

"네? 지금 절 만나러 오신다고요? 저, 제가 오늘 3시에 꼭 가봐야 될 결혼식이 있는데요, 이거 어쩌죠? 정말 죄송합니다. 그런데 제가 언제 약속을 잡았는지…."

수화기 너머로 당황함이 역력한 목소리가 흘러나온다. 당혹스럽기는 나도 마찬가지였다. 이메일과 전화로 약속 날짜와 시간을 수차례 확인했기 때문이다. 동행할 일러스트레이터는 이미 출발 장소에 도착해 있는데 이를 어쩌나. 그때까지도 상황 파악을 못하고 있는 나에게 상대방이 예의를 갖춰 다시 묻는다.

"저… 혹시 만나실 이동재가, 저 맞나요?"

아차 싶어 확인해보니, 휴대전화에 저장된 두 명의 이동재 중 엉뚱한 사람에게 다짜고짜 지금 만나러 간다고 한 것이다. 얼굴이 화끈거렸다. 수화기를 두 손으로 꼭 잡고는 보이지 않는 상대방에게 연신 머리를 조아리며 몇 번을 사과했다. 나중에 안 사실이지만 두 사람은 잘 아는 사이이며, 한쪽은 갤러리를 운영하고 있고 한쪽은 작가라서 그런지 이런 경우가 종종 일어난다고 한다.

이런 실수를 나만 한 것이 아니라는 사실로 작은 위안을 삼는다. 그런데 이번엔 카메라가 문제다. 출판사에서 제공한 육중한 카메라는 손바닥만한 디카만 만지던 내겐 너무 프로페셔널한 것. 그나마 약속 시간 때문에 사

용설명서를 읽을 틈도 없이 바로 출발하게 되었으니… 왠지 가는 길이 순탄치만은 않을 것 같은 예감이 든다.

인터넷으로 뽑은 지도에 의지해 경기도 양주시 장흥면 일영리에 위치한 '장흥아트파크'를 찾아가는 길. 지도는 늘 그렇듯 생략된 것이 너무 많았고, 덕분에 지나가는 사람들에게 도합 여섯 번을 물어보고, 갔던 길을 두 번이나 되돌아오고서야 겨우 장흥으로 들어서니 '○○가든'과 '○○파크'를 앞세운 엄청난 간판들이 제일 먼저 우리를 환영한다.

빽빽이 들어선 거대한 키치군단들을 지나치며 재미있는 사실을 발견했는데 '가든'은 항상 음식점 뒤에, '파크'는 항상 모텔 뒤에만 따라다닌다는 것이다. '가든'은 나름대로 유추가 가능했다. 영국 빅토리아 여왕의 생일을 축하하기 위해 시작된 '가든파티'에서 '가든'만 떼서 사용하는 것이 아닐까 싶었다. 물론 지금은 국왕의 생일에 관계없이 매년 5월 24일 버킹엄 궁전에서 열리고 있고, 그런 형식을 본떠 일반 가정에서도 늦봄과 초여름 오후 3~7시경 손님들을 정원으로 초대해 가벼운 음식을 내온다고 한다. 그나저나 아직 가든파티가 열리기에는 쌀쌀한 2월의 날씨가 무색하게 장흥 유원지 입구는 '가든' 천지였다.

그런데 '파크'가 모텔로 변한 사연은 뭘까? '파크'는 공원 아닌가. 영국 왕족이나 귀족들의 대규모 정원을 19세기 중반 일반에게 공개한 것이 공원의 시작이다. 이후 대도시 사람들을 불결한 도시환경에서 구제하고, 휴양이나 정서생활 향상을 위해 인공적으로 푸른 녹지를 조성한 것이 우리가 오늘날 알고 있는 공원, 즉 '파크'다. 그런데 김이 모락모락 나는 온천 표시가 짝꿍처럼 따라다니는 '파크'들은 오늘날 대한민국의 도시환경에서 과연 어떤 정서적 기능에 이바지하는가.

어쨌든 공원의 가장 특이한 변종들인 파크의 숲을 수없이 지난 끝에

'장흥아트파크'의 표지판을 발견했다. 모르긴 몰라도 다른 파크들 틈에서 오해를 많이도 받았겠구나 싶었다. 바로 여기서 200m 떨어진 곳에 초콜릿으로 장식한 하얀 케이크 같은 6층짜리 건물이 있다. 오늘의 목적지인 '장흥아틀리에'다. 이곳 장흥아틀리에에는 23명의 작가들이 입주해 있는데, 모두 다섯 명이 사용하는 2층에 이동재의 스튜디오가 있다.

그의 작업실은 2층 복도 끝 205호였는데, 굳이 호수를 몰라도 축소 복사된 제인 구달의 초상이 작업실 주인을 단번에 알려준다. 자신이 없을 때 작업실을 찾아오는 사람들이 쪽지를 남길 수 있도록 문 위에 붙여 놓은 포스트잇을 보니 그가 퍽 다정다감한 사람일 거라는 생각이 들었다. 술 먹고 새벽에 찾아왔던 4층의 입주 작가며, 개인전을 응원하는 후배의 허물없는 글들이 눈에 띈다.

열려진 한쪽 문 사이로 마릴린 먼로가 환한 웃음으로 먼저 손님들을 맞는다. 스튜디오 입구에는 곧 있을 개인전에 나갈 작품들이 은박포장지에 싸여 벽에 가지런히 기대 있었다. 개인전을 앞두고 작가들이 얼마나 긴장의 밀도가 높아지는지 아는 터라, 인터뷰에 흔쾌히 응해준 그에게 고마운 마음이 들었다.

작업실로 성큼 발을 들여놓은 순간 나는 흠칫 놀랐다. '이젤 위의 캔버스, 짜다 만 물감들이 어지럽게 놓인 바닥, 자욱한 담배 연기'라는 원형적인 예술가의 방과는 거리가 멀었기 때문이다. 전체적으로 아주 밝고 깨끗했다. 물감은 눈에 띄지 않고, 대신 반으로 자른 페트병들 안에 각종 곡물이 들어 있다. 창가에는 캡슐이 담긴 실험용 비커들이 나란히 놓여 있었

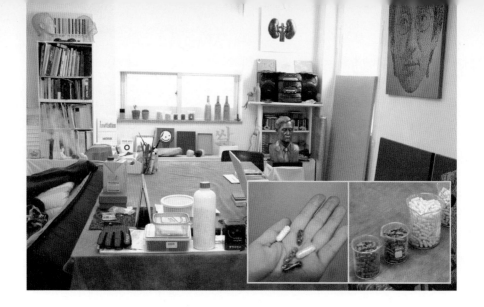

느데, 당연히 가루약을 넣은 캡슐인 줄 알았지만 자세히 들여다보니 캡슐 하나하나에 좁쌀이며 팥이며 다양한 잡곡들이 들어 있다.

"학부와 대학원에서 조각을 전공했어요. 흔히 볼 수 있는 일상의 사물을 이질적인 재료들로 새롭게 보여주는 시도들을 주로 해왔죠. 예를 들면 번데기를 시멘트로 떠서서 여러 개를 설치하는 작업 같은 거죠. 언뜻 보면 지금 작업과는 달라 보이지만, 익숙한 일상의 사물을 재인식할 수 있는 작업이라는 측면에서 유기적으로 연관이 있다고 생각합니다. 쌀을 재료로 작업을 시작한 계기는 농산물을 주제로 한 전시회에 참여하게 되면서부터였어요. 쌀이라는 것도 가장 일상적인 재료이지만 쌀이라는 물질 자체가 매우 다양한 의미를 가진 재료라는 것을 인식하게 된 계기가 되었죠. 아크릴로 용기를 만들었는데 그 용기 모양이 '쌀'이란 글자였어요. 그 안에 진짜 쌀을 넣었죠. 인체 모양의 아크릴 안에도 쌀을 채웠고요. 식량으로서의 쌀, 몸으로서의 쌀, 물질이

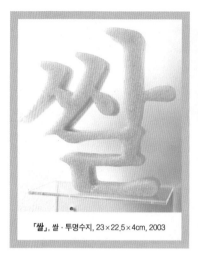

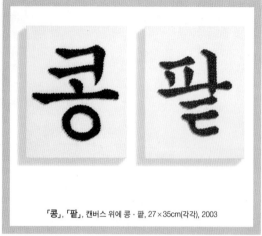

「쌀」, 쌀·투명수지, 23×22.5×4cm, 2003

「콩」, 「팥」, 캔버스 위에 콩·팥, 27×35cm(각각), 2003

면서 동시에 기표이자 기의인…. 그 이후로 쌀을 비롯해서 곡물들을 새로운 작업의 재료로 사용하게 되었어요."

예전부터 그는 의미와 재료들의 연결이 자연스럽게 되는 것, 예를 들면 참깨로 깨알 같은 편지를 쓴다든가 콩과 팥으로 콩팥이나 콩쥐팥쥐를 만든다거나, 콩으로 미스터 빈(Mr. Bean)을, 쌀로 콘돌리자 라이스(Condoleezza Rice) 미국 국무장관을, 녹두로 녹두장군인 전봉준을, 현미로 가수 현미의 초상을 만드는 등, 의미와 재료들이 자연스럽게 연결되는 작업을 보여 왔다. 쌀은 부산에 있는 풍년농산에서 PNRice를 지원받고 있는데, 혹시 작업하다가 남는 쌀로 밥도 지어 먹느냐고 물어보았다.

"아니오, 작업 중에 접착제를 비롯해서 여러 화학물질들이 묻어서 먹을 수 없게 돼요. 먹는 건 그냥 동네 슈퍼마켓에서 4kg짜리 쌀을 사다 먹어요. 작업용과 식용은 꼭 구분합니다.(웃음) 그리고 작업용 쌀은 꼭

밀폐용기에 보관해요. 안 그러면 벌레 생기거든요. 그런데 혹시 쌀에서 나방이 나온 적 없으세요? 쌀에는 두 가지 해충이 있는데요, 쌀 바구미하고 나방 유충이에요. 바구미는 쌀 안쪽을 파먹어서 쌀 껍데기만 남기고요, 포장지까지 뚫고 들어간다는 나방 유충은 꼭 구더기처럼 생겼는데 쌀을 갉아 먹어요. 쌀 모양만 봐도 어느 녀석이 먹은 줄 알게 되죠.(웃음) 벌레 먹은 쌀은 사용을 못해요. 그래서 껍데기만 남거나 깨진 것들, 갉아 먹어서 반만 남은 것들, 또 변색된 쌀들은 한 톨 한 톨 골라내요. 콩 같은 경우도 서로 크기가 일정해야 되니까 너무 크거나 작은 것들은 일일이 골라내죠. 왜냐하면 망점이 비슷해야 이미지가 제대로 구축되거든요. 아니면 이미지가 깨져버리기 때문에 이렇게 재료 고르기부터가 제게는 밑작업이라고 할 수 있어요."

작업실의 거의 사방 벽면에, 걸려 있거나 바닥에 세워져 있는 그의 작품들이 다시 보인다. 저렇게 많은 작품들을 하기까지 밑작업하는 데 걸린

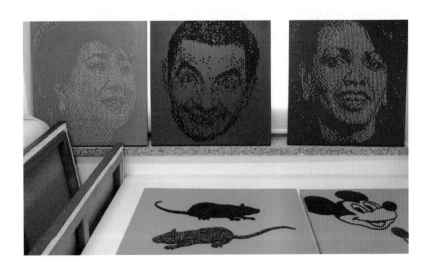

시간만 과연 얼마나 될까. 밑작업 이후 본격적인 작업 과정을 이야기하는 데 더 기가 막힌다.

"먼저 캔버스에 아크릴 물감으로 바탕색을 칠합니다. 그리고 큰 종이 위에 인물초상 이미지를 확대 복사해서 그걸 물감이 마른 캔버스 위에 펼치죠. 큰 자를 가로로 올려놓고 그 위에 재료들, 쌀이나 큐빅 같은 것들을 얹어 놓습니다. 모눈종이 띠를 캔버스 양쪽과 자 밑에 붙여 놓고요, 확대 복사된 이미지의 망점 아래, 붓으로 접착제인 바인더를 찍어서 똑같은 망점을 표시한 뒤 거기에 재료가 되는 오브제들을 하나하나 붙여 나갑니다. 지금 하는 작업은 3mm 정도 간격으로 붙여 나가는데, 중요한 것은 자와 모눈종이를 이용해서 가로세로 5mm를 잰 뒤, 그 안에 재료들을 붙여 나가야 한다는 거죠. 5mm 간격 안에 놓이느냐 안 놓이느냐에 따라 이미지가 구축되느냐 안 되느냐가 결정되니까요. 이렇게 간격을 잘 맞춰 가로로 한 줄이 완성되면 복사된 종이 한 줄을 잘라내죠. 하나씩 하나씩 위로 올라가게 되는데, 이렇게 완성이 되고 나면 그 위에 오일 바니시로 코팅하는데요, 방습 효과도 있고 안료와 섞여도 어떤 화학반응을 일으키지 않는 재료가 바니시입니다.

회화 작업할 때 밑작업으로 주로 쓰죠. 제 작품이 약간 반짝반짝 빛나는 효과가 나는 것도 바니시 덕분이죠. 2004년에는 50호 되는 작업 하나 하는 데 거의 2~3주가 걸렸어요. 지금은 숙달이 돼서 한 열흘 정도면 돼요. 작업 시간은, 요즘처럼 전시를 앞둔 경우 열 시간 정도 돼요. 눈이요? 당연히 나빠졌고요, 어깨 팔은 물론이고 요통으로 두 달 동안 정말 심각하게 아팠지요."

그래서 류머티즘, 신경통에 좋다는 하얀 알약이 수북했던 것일까? 요통이 정말 심각하긴 했구나 지레짐작했더니 그것 역시 작업에 필요한 재료란다.

"하하, 상비약으로 두고 있는 셈이죠. 사실, 시각적인 효과를 극대화할 수 있는 재료에 대해 고민을 참 많이 해요. 재료가 시각적으로는 물론이고 인물과의 의미적 연관성까지 잘 표현해낼 수 있다면 작업의 매력이 더 풍부해지겠죠. 이 약으로는 약물쇼크로 사망한 마릴린 먼로와 바스키아, 그리고 알약으로 작업을 많이 했던 영국의 아티스트 데미안 허스트의 초상을 만들었죠. 저기 보이시죠? 큰 알약과 작은 알약 두 종류를 이용했는데, 아무래도 쌀보다는 망점이 넓어져서 거리를 두고 봐야 잘 보여요."

가까이서는 누구의 초상인지 구분이 잘 안 가더니 그의 말대로 조금 뒤로 물러나보니 이미지가 확실해진다. 갑자기 몇 개의 알약이나 사용했는지 궁금해졌다. 설마 일일이 세면서 작업할까 싶었지만 농담 삼아 물어본 질문에 진지한 대답이 돌아온다.

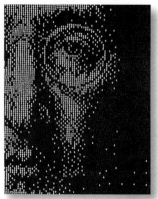

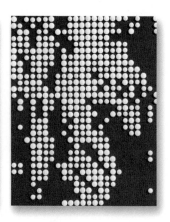

「rice-price」 부분도

「icon」(존 레논), 캔버스 위에 아크릴릭 · 쌀,
90×116.7cm 부분도

「icon」(마릴린 먼로), 캔버스 위에 아크릴릭 · 알약,
100×100cm 부분도

"바스키아 초상의 경우, 작은 알약만 천 개가 넘게 들어갔어요. 큰 알
약까지 합치면 더 많겠죠… 아마 한 줄만 세어보셔도 아실 거예요. 그
렇죠, 생각보다 많죠? 쌀이요? 아, 제가 뭐 꼭 세어보려고 한 건 아니
지만 50호 정도면… 글쎄요, 어떤 이미지냐에 따라 다르지만 보통 2
만 개에서 5만 개 정도가 들어가요. 힘이 많이 들죠. 하지만 이미지가
서서히 완성되는 걸 지켜보고, 또 나중에 전시장에 걸린 모습을 보면
그동안의 모든 고생을 보상받는 느낌이에요."

커다란 책상 위에 캔버스를 비스듬히 놓고 붓 끝으로 크리스털 큐브
를 찍어서 바인더가 찍힌 자리에 정확하고도 재빠르게 붙이는 솜씨를 보고
있자니, 보는 사람도 절로 어깨에 힘이 들어가고 점 하나하나에 집중한 나
머지 잠시 어지러워진다. 흔히, 쌀이 입에 들어가기까지 88번의 손길이 간

「icon」, 캔버스 위에 금박 · 금쌀,
71.7×92cm, 2004

「콩팥」, 콩 · 팥 · 투명수지,
25×29×4.5cm, 2003

「rice-price」, 캔버스 위에 아크릴 · 쌀,
130.3×162cm, 2004

다고들 하는데, 5만 번의 손길로 만들어낸 초상들을 보고 있노라니 숙연해
진다.

그의 책상은 먹물을 들여 아주 자연스러운 색깔을 내는 광목으로 씌
워져 있었다. 직접 물을 들였단다. 한창 작업을 할 때도 어질러 놓는 일은
없다니 평소에는 얼마나 깔끔한지 짐작이 갔다. 책상 위에는 작은 붓과 필
기도구들이 비커에 담겨 있었고 알약과 쌀도 보였다. 그런데 아무리 쌀쌀
해도 한겨울도 아닌데 두툼한 장갑이 얌전히 놓여 있는 게 특이했다.

"아, 저건 자전거 탈 때 끼는 장갑이에요. 네, 저쪽에 접혀진 스트라이
다(Strida)자전거요. 출퇴근용으로는 거리가 너무 멀고요, 겨울이라 거
의 못 탔어요. 접으면 전철이나 버스에도 실을 수 있어서 좋아요. 그
리고 인체공학적으로 만들었어요. 영국제인데, 정가는 50만 원 정도

지만 저는 중고로 35만 원에 샀어요. 거의 새 거나 다름없어요. 바퀴
가 작아서 속력을 낼 수는 없지만 동네 마실하기 딱 좋죠."

성화에 못 이긴 그는 접힌 자전거를 편 뒤 시범을 보인다. 여유 있게
작업실을 몇 바퀴 도는 모습이 멋있는지 뒤쪽의 마릴린 먼로도 환하게 웃
는다. 자전거가 접혀 있던 자리에 역시 접혀 있는 간이침대가 보인다. 작업
을 하다보면 작업실에서 자고 갈 때가 많다. 하지만 내내 작업실에서 먹고

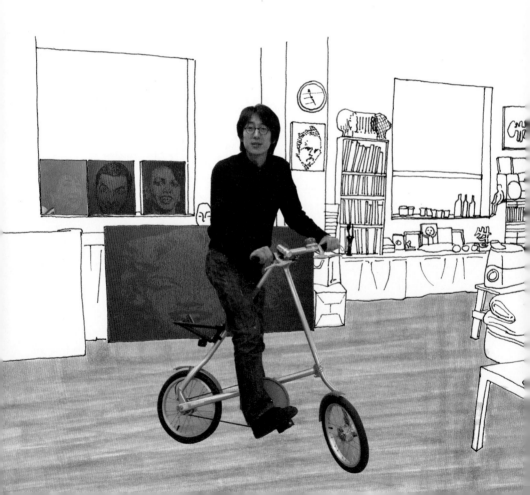

자면 몸에 무리가 오기 때문에 일주일이 넘으면 불광동 집으로 가서 자고 온다. 창가 선반에 있던 주황색 귀마개의 정체가 그제야 이해되었다. 차가 많이 지나다니는 길 바로 옆이라 소음 때문에 잠을 자기 쉽지 않았을 터. 다행히 집과 가까운 연신내에서 작업실까지 오는 마을버스가 있단다. 그가 자주 이용하는 마을버스 시간표가 주방 싱크대 수납장 위에 붙어 있다. 그 안에는 비상시 시켜 먹을 수 있는 식당 리스트도 함께 있는데 자주 배달시켜 먹지는 않는다고 한다.

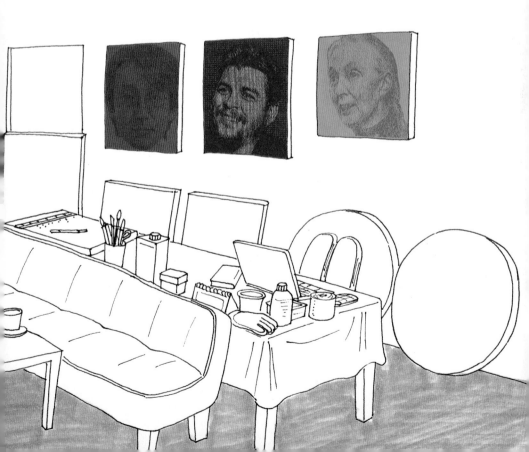

"저는 그냥 간단히 밥에 된장찌개, 혹은 국수 같은 기본적인 것들을 해 먹어요. 된장찌개는 약간 자작자작 졸여서 짭짤하게 먹는 편이고요. 물론 주변에 식당들이 엄청나게 많지만 막상 시켜 먹으려면 마땅치가 않더라고요. 원래 장흥은 한적한 곳이었잖아요, 호젓하고… 그런데 갑자기 모텔들이 많이 생기고 음식점들도 너무 많이 생기는 바람에 오히려 사람들의 발길이 끊긴 것 같아요."

그래서 최근 경기도 양주시가 화랑들과 연계해서 아트 사업을 추진하기로 했으며 일종의 정화 작업으로 이런 아틀리에도 생긴 것이라고 한다. 반가웠다. 진정한 '가든'과 '파크'에서 예술을 통한 정서 회복을 자주 경험할 수 있다면 얼마나 좋겠는가.

자전거 타기 외에 어떤 취미가 있는지 궁금했다. 쌀 세기와 쌀 고르기는 빼놓고 말이다.

"하하, 취미요? 취미라… 그러고 보니 취미가 별로 없네요. 그냥 음악을 듣는 정도요. 잡식성이에요. 예전 작업실에서는 라디오가 잘 잡혀서 주로… MBC FM을 들었죠.(웃음) 그런데 여기서는 라디오가 잘 안 잡혀서 CD를 많이 들어요. 예전에는 수집하는 걸 좋아했어요. 우표도 수집하고. 워낙 만드는 걸 좋아해서 미대 진학하면서 웬만한 건 다 만들어 썼어요."

그러고 보니 주방 쪽에 달려 있던 특이한 거울도, 오래된 그림을 떼어내고 프레임만 가지고 작가가 직접 거울을 만든 거라고 한다. 거울 속에는 맞은편 벽에 걸려 있는 체 게바라와 제인 구달, 그리고 작가의 자화상이 각

도를 달리하며 비친다. 그의 취미인 수집은 지금도 멈춘 것 같지가 않다.

"이 반지는 어머니가 주신 건데 작업할 때라 빼놓은 거고요, 그 옆에 밤송이는 예뻐서 주워 왔어요. 여기가 밤골이거든요. 그리고 그 하얀 거는 대구뼈예요. 인사동의 남원집이라고 제일은행 본점 뒤에 있는 집인데, 술꾼들에게는 꽤 유명한 집이래요. 거기서 대구찜 먹다가 모양이 특이하고 예뻐서 가져왔어요. 한 마리에 두 개 정도 나오거든요. 바로 옆에 있는 건 벌집이고요."

그의 수집품도 신기했지만, 작은 사물에서 아름다움을 발견하는 그의 눈이 더욱 특별하다. 섬세한 발견물들 위로는 각종 미술서적이 꽂힌 작은 책장이 있고 그 사이에 자리 잡은 체 게바라의 평전이 눈에 띈다.

"제가 사람들의 초상 작업을 하다보니 인물들에 대해 여러 가지 연구를 많이 하게 돼요. 물론 일반 사람들이 알아볼 수 있는 인물들을 생각은 하지만, 아무래도 제가 존경하는 사람들을 고르게 되죠. 체 게바라의 평전을 읽고 많은 감동을 받았어요. 젊은 사람이라면 누구든 한 번 꼭 읽어봐야 되는 책이 아닌가 싶어요. 영화는 보셨어요? 「모터사

이클 다이어리」. 영화 속 주인공보다 체 게바라가 낫던데요."

왜 아니겠는가. 혁명은 완수되는 것이 아니라 끊임없이 탈주선을 타는 것. 마치 원과 같아서 어디서든 시작할 수 있지만 결코 끝나지 않는 것. 태어나서 처음으로 배운 말이 '주사'였을 만큼 평생 천식으로 고생했으나 인간의 질병을 치료하는 것보다 세계의 모순을 치료하는 것이 더 중요하다고 생각한 체. 모터사이클 여행 중 "인간의 사랑과 유대감은 고독하고 절망적인 사람들 사이에서 싹튼다"는 사실을 깨닫는다. 젊은 날 여행의 최종 목적지는 라틴아메리카 대륙의 끝인 베네수엘라의 구아지라였지만, 그가 생애를 마친 것은 볼리비아 산중이었다. 쿠바혁명의 승리로 장관 자리까지 올랐지만 홀연히 사라진 그는 결국 게릴라로서 일생을 마친다. 혁명은 산에서 내려오는 것이 아니라 다시 산 속으로 들어갈 용기라는 것, 격전지를 찾아가는 것이 아니라 자신이 머무는 곳을 가장 뜨거운 격전지로 만드는 것이라는 걸 보여준 그를 과연 어떤 배우가 완벽하게 재연할 수 있겠는가. 그의 삶은 영화적으로 표현되지 못할 만큼 여전히 혁명적이다.

"저도 왜 그랬는지는 모르겠어요. 사실 이걸 눈치 챈 사람도 없고 공개하는 것도 이번이 처음인데요, 체 게바라의 이 초상 작품은 유일하게 편집증적으로 쌀을 한 방향으로만 붙인 거예요. 다른 작품은 쌀의 아래위 방향은 상관없거든요. 물론 나름대로의 법칙은 있어요. 쌀과 쌀이 만나는 네 가지의 경우가 있는데요, 쌀을 자세히 보면 쌀눈 부분이 있잖아요. 눈 부분이 오목 들어가니까 쌀에 모서리가 생기죠. 그게 어긋나게 붙게 되면 쌀과 쌀 사이에 공백이 생기게 되니까 피해 가요. 망점이 불규칙해지죠. 사실, 작품 할 때는 흑미가 편해요. 길쭉하고

26

단단하고 붙이기도 좋고, 그런데 워낙 고가라서요!"

설명을 듣고 체 게바라의 초상을 다시 보니 소름이 돋는다. 다른 작품과는 달리 캔버스가 아니라 아사천 위에 쌀로 형상화한 모나리자를 보며 바탕천을 참 잘 골랐다는 생각을 했었다. 다빈치의 스푸마토 기법*을 이보다 더 잘 해석할 수 있을까 싶었던 것이다. 그러나 가까이 가서 그가 고수하는 배열방식을 확인한 뒤에는, 여전히 신비로운 미소를 짓고 있는 모나리자와는 달리 나는 편한 미소가 나오질 않았다. 100호가 넘는 모나리자 안에 얼마나 많은 쌀알들이 모서리를 부딪히지 않으려고 애를 쓰고 있겠는가. 이 모든 것이 가장 적확한 이미지를 구축하려는 작가의 고집에서 나온 것이리라.

나는 사진을 열심히 찍다 말고 갑자기 불안해졌다. 지금 제대로 찍고 있는지 확신이 안 섰기 때문이다. 특히 접사로 찍어야 할 상황이 되자 어찌할 바를 몰랐다. 게다가 이미 찍은 사진도 인쇄용으로 가능한 설정인지 확인을 안 했던 것이다. 당황한 나는 하는 수 없이 사진가 변순철에게 전화를 걸어 지극히 초보적인 조작방법을 배울 수밖에 없었다. 다행히 지금까지는 별 문제가 없었단다. 하지만 인터뷰에 사진까지 찍겠다는 사람이 보여줘서는 안 될 장면이었다.

"커피 한 잔 드시고 좀 쉬었다 하세요. 저도 컴퓨터가 바이러스에 감염되면 저 혼자 해결 못해요. 꼭 누군가를 불러서 고치거든요. 컴퓨터 잘 다룰 것 같이 생겼다고들 하지만 말이에요."

카메라를 들고 헤매는 내게 그는 솜씨 좋게 끓인 커피를 내순다. 산이

스푸마토(sfumato)
│하고 부드러운 색의 변
│를 표현하는 회화 기법.
│의 윤곽석을 안개에 싸
│듯 사라지게 하는 음영
│다.

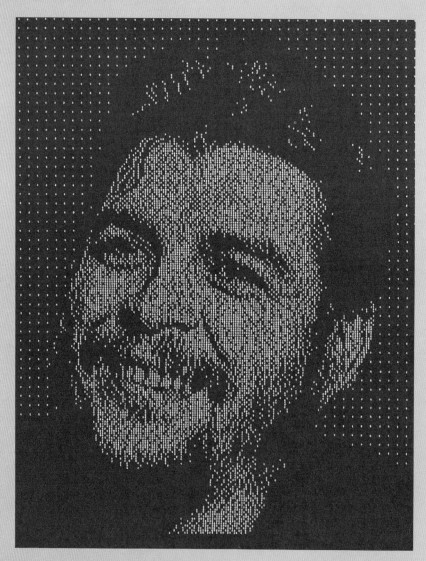

「icon」, 캔버스 위에 아크릴 · 쌀, 91×116.7cm, 2005

며 수저며 군더더기 없는 디자인이 멋스럽다. 잠시 쉬면서 작업실을 다시 한 번 찬찬히 둘러본다. 손님맞이용 작은 테이블과 작업용 책상 사이에는 3인용쯤 되는 소파가 있는데 얇은 이불이 살짝 소파 팔걸이에 놓인 걸로 봐서 가끔 작가가 휴식도 취하는 것 같다. 책장 옆에는 권기수의 동구리를 비롯해 다른 작가들의 재미있는 소품들도 눈에 띈다. 창가에는 독특한 조각품이 하나 있었는데 자신의 작품이란다.

"맥주병을 일단 석고로 뜬 다음 알루미늄으로 주물을 떠냈어요. 1999년도 작품인데 아직도 갖고 있어요. 회화도 마찬가지겠지만, 조각은 작업 규모가 커서 양이 많아지면 참 곤란해요. 왜냐하면 젊은 작가들의 경우 작업실을 자주 옮길 수밖에 없는 형편인데 그때마다 다 끌어안고 싸매고 갈 수 없거든요. 저도 처음에는 정말 이고 지고 다녔어요. 그러다가 시간이 지나니까 반 정도 버리게 되고, 계속해서 작업실을 옮기게 되니까 나중에는 결국 거의 다 버리게 됐어요. 지금은 옛날 조각 작품은 자료로만 존재하죠. 그래도 이 작품만큼은 버리지 않고 갖고 있어요. 작업실 문제요? 전에는 불광동에 있는 지하실에 작업실이 있었어요. 한 3년 반 정도 있었는데 조용하긴 했어도 햇빛이 안 들어서 힘들었거든요. 지금 장흥아틀리에는 거기에 비하면 정말 좋은 조건이죠. 차 소리가 좀 시끄럽긴 해도요.(웃음) 작년 5월에 입주했는데, 내년까지밖에 사용할 수 없어요. 그렇다고 아직 정해진 데도 없고요. 다른 입주프로그램에 지원해봐야겠죠. 영은미술관이나 국립현대미술관이 지원하는 고양과 창동 스튜디오, 서울시에서 하는 상암동 난지 창작스튜디오 같은 곳이요. 젊은 작가들은

작업실이 정말 큰 고민이거든요. 보통은 작가 두세 명이 모여서 작업실을 찾고 사용하는 경우가 많은데, 이런 작가들을 지원해주는 창작공간이 많았으면 좋겠어요, 기업 쪽에서도 이루어지면 좋겠고요."

이리저리 작업실을 옮기면서 없애야만 했던 작품들이 얼마나 많았을 것인가. 그때마다 작가의 심정은 또 어떠했겠는가. 작은 책장 위에 놓인 두 개의 조각 역시 그의 품에 남은 몇 안 되는 조각들이다. 의자 위에 올라가 자세히 들여다보니 작가의 얼굴이다. 하나는 석고로 된 것이고 하나는 철사를 이용한 마스크인데, 본인 얼굴에 석고를 발라서 그대로 떠낸 것이라고 한다. 작가들은 모델을 구할 필요 없이 작업할 수 있기에 자화상을 그리거나 자신의 얼굴을 떠내는 경우가 많다고 한다.

"어렸을 때부터 그리고 만드는 걸 좋아했어요. 처음에는 디자인을 전공했는데 가만히 앉아서 하는 게 힘들더라고요. 재수하면서 내가 정말 하고 싶은 걸 하자고 생각했죠. 조각은 손으로 흙을 만지고 나무나 돌 같은 재료들과 직접 접촉하잖아요, 그런 게 저와 잘 맞더라고요. 그런 성향들이 지금도 재료를 다루는 데 큰 영향을 주고 있어요. 지금 하는 작업이 언뜻 보기엔 평면 같지만, 쌀이나 알약, 큐빅 같은 재료 자체가 작지만 하나하나 입체감이 있는 재료들이죠. 앞으로 이런 재료들을 다양하게 이용하다보면 매스(mass)감, 입체감이 있는 작품이 나오지 않을까 싶어요."

잘 정리된 선반 밑에 달린 스커트를 들어 올려보니, 바인더와 오일 바니시를 비롯해 각종 아크릴 물감과 여러 종류의 붓들이 잘 정리되어 있는

것은 물론, 새롭게 초상 작업에 이용할 부자재들이 숨겨져 있었다. 비닐봉지에 잔뜩 들어 있던 자개단추들은 자신들의 운명이 옷을 여미는 데 있는 게 아니라는 걸 알고나 있을까? 빼꼭히 세워진 작품들 위로 선배작가 박선기가 초겨울에 써주었다는 "대길입추 여의형통(大吉立秋如意亨通)"이란 글이 이 봄에도 힘을 발휘하기를 기원하며 그의 작업실을 나섰다.

그로부터 약 한 달 뒤, 그의 개인전 마지막 날 가까스로 방명록에 이름을 적을 수 있었다. 어떤 과정을 거쳐 이 전시장에 작품이 걸렸는지 조금은 엿본 탓일까, 그 큰 전시장을 압도하는 작품들에 작가도 아닌 내가 괜히

가슴이 벅차올랐다. 전시장 곳곳에는 작품에 바짝 다가선 사람들이 보였고 낮은 탄성들이 쉴 새 없이 들렸다. 디지털 망점을 이용한 재현의 방식이기 때문에 크기에 따라 밀도가 달라져서일까. 1호부터 100호까지 실험적으로 구성한 마오쩌둥의 초상 시리즈를 보니, 측량할 길 없는 작가의 미래에 가 슴이 뛰었다.

20세기를 대표하는 인물 초상 10점 – 앤디 워홀, 헤밍웨이, 마더 테레 사, 루이 암스트롱, 피카소, 요한 바오로 2세, 백남준, 체 게바라, 존 레논, 마릴린 먼로 – 은 쌀이 곡물 혹은 생명을 지탱해주는 식량의 의미를 넘어 서, 한 시대의 예술과 문화를 담고 있는 정보매체로 확장된 의미를 지니게 되었음을 보여주었다. 쌀 한 톨 한 톨은 이제 단순히 디지털 이미지의 픽셀 이 아닌 이 시대의 모든 정보를 담은 DNA가 된 것이다. 작가 작업실의 선 반 밑에 처박혀 있던 자개단추들 은 마릴린 먼로의 빛나는 얼굴이 되어 있었다. 그토록 진정한 배 우이길 바랐지만 그 누구도 지하 철 환풍구에 펄럭거리던 스커트 외에는 관심을 두지 않았던, 그 래서 빛나는 스포트라이트 아래 에서도 고독했을.

빨간 딱지가 작품 옆에 많 이 붙어 있는 걸로 봐서 작품을 사 간 사람들이 많은 것 같았다. 지난 가을 미국 소더비에서도 석 굴암 본존불의 얼굴을 흰 바탕에

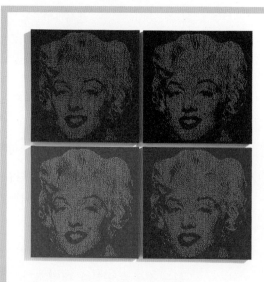

「icon」, rice · acrylic on canvas, 72.7×72.7cm, 2006

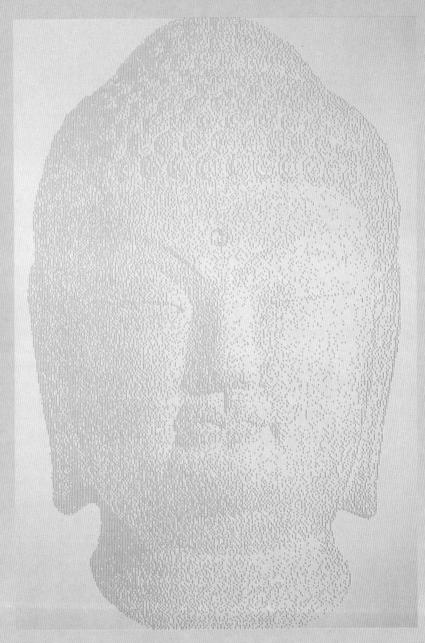

「불두」, 캔버스 위에 쌀, 130.3×194cm, 2004

흰쌀로 만든 「불두」라는 작품과 넉 점이 한 세트인 마릴린 먼로의 초상이 각각 9천 6백 달러와 1만 2천 달러에 팔렸으니 이제는 잘 팔리는 작가라고 해도 좋을 듯싶었다.

"아니요, 사실 이렇게 팔리게 된 것도 최근 일이고, 작품이 팔린다고 해도 생활이 크게 달라지진 않아요. 그저 다음 작업을 시작할 수 있을 정도의 여유가 생긴 거지요…."

전시장을 나서려는데 우연히 대학원 선배인 이대형을 만나게 되었다. 배준성의 작품에 누드로 나온 게 맞냐고 물으니, 전날 밤의 숙취로 비몽사몽한 와중에 배준성의 전화를 받고는 예술을 위해 벗기로 한 것이라고 한다.(그의 얼굴을 잘 기억 하고 앞으로 배준성의 작품 안에서 그를 찾아보길!) 그러면서 자신의 아버지가 쌀 관련 사업을 하는데, 배준성의 예술을 위해 옷을 벗었듯 이동재의 예술을 위해서도 쌀을 기꺼이 제공하겠노라 공약을 한다. 나는 증인이 되어 두 사람이 악수하는 모습을 사진에 담는다. 그때 마침 걸려온 전화를 받던 선배 이대형이 웃으며 나에게 전화를 바꿔준다. "이번에는 이동재 씨를 제대로 찾으셨습니까?" 화랑을 운영하는 또 다른 이동재의 전화였다.

전시회가 끝나고 다시 한 달 뒤, MBC 창사 기념으로 받은 20kg짜리 쌀을 들고 다시 그의 작업실을 찾았다. 그 쌀이 전기밥솥 안에 들어가든, 바인더로 캔버스에 붙여지든 무슨 상관이랴. 작가든 예술이든 어느 한쪽에 봉사할 수만 있다면. 그는 전시 끝나고 숨 돌릴 틈도 없이 곧 있을 아트페

어 준비에 여념이 없었다.

집에 돌아와 세 번에 걸친 인터뷰를 처음부터 들어본다. 또각또각 요란한 구두 소리를 내며 여기저기 산만하게 움직이던 나와 달리, 그는 발소리 한 번 내지 않으며 과장된 수사도 없이 간결한 언어로 이야기한다. 그리고 이 시대를 가장 큰 소리로 발언했던 인물들을, 인내와 시간을 요구하는 가장 아날로그적인 수공에 의지하며 조용히 재현한다.

가장 아날로그적인 소재로, 가장 디지털적인 이미지를 만들어내는 '디지로그(digilog=digital+analog)' 작가 이동재. 그를 처음 찾은 것이 2월, 마지막으로 본 것이 4월이다. 시간이 흐른 것이다. 글을 쓰던 중, 한 뼘짜리 작은 뜰에 형광등 필라멘트처럼 무엇인가 반짝거려 고개를 들어보니 그렇게 조바심을 내고 기다렸던 야생화 '범의 귀'가 어느샌가 활짝 피어 있었다. 모든 아름다움은 적절한 시기에 태어난다. 요란한 총성도 없이, 그렇게 조용히.

소심한 동구리의 거침없는 질주

권기수의 방

　오후 세 시에 권기수를 만나기로 했는데, 아침부터 부슬부슬 비가 내린다. 2년 전 그를 만났던 날도 몹시 흐렸는데… 하며 당시 인터뷰 노트를 들춰본다. '8월 8일, 화창'이라고 써 있다. 한여름 뜨거웠을 그날을 왜 나는 어깨를 잔뜩 움츠린 우중충한 날로 기억하는가.

　2005년 당시, 나는 「김C 스타일」이란 라디오 프로그램에서 토요일마다 '미술관 가는 길'이라는 코너를 진행했다. 라디오 홈페이지에 동시대 작가들의 작품 이미지를 올리고 그 다음 주에 청취자들의 반응과 작가들의 인터뷰로 이야기를 끌어가는 시간이었다. 권기수를 만난 것도 바로 그 프로그램 때문이었는데, 그는 만나자마자 성마른 목소리로 "왜 이제 오시나 했어요… 많이 섭섭했어요" 하고 말했다. 라디오를 들었냐고 묻자, "그럼요. 미술 이야기 하는데 안 들겠어요? 혼자 작업하다보면 열흘 넘게 한 마디도 안 하고 지내는 경우도 많거든요. 그래서 라디오를 듣게 됐는데 그러다가 알게 되었어요. 제가 좋아하는 '루시드 폴'의 노래도 소개하셨잖아요."

　그는 작업할 때만이 아니라 미술계에서도 매우 외로워 보였다. 외로움은 때로는 난폭하다. 말할수록 한 옥타브씩 올라가 결국 절규에 가까워지던 그의 목소리. 그날의 인터뷰는 예정보다 한없이 길어졌고, 아마도 날씨에 대한 착각은 한여름에도 고드름처럼 뾰족하게 얼어 있던 당시 그의 분위기 때문이리라.

주섬주섬 우산을 챙겨 그의 집으로 향한다. 망원우체국 사거리에서
한강 둔치로 가는 길, 권기수의 작업실은 카센터와 피아노 학원 사이에 끼
어 있다. 애니메이션 「머리 둘
혹은 좌우 보기」(2002)에서 동
구리는 신나게 차를 몰고, 「화
음(花音)」에서는 높은음자리표
위에 도레미 대신 돋아난 꽃 속
에 앉아 있지 않았던가. 슬며시
웃음이 난다. 오랜만에 다시 본
권기수는 살도 조금 붙고 말의
속도도 반 박자 정도 여유가 생
겼다.

「花音」, 캔버스에 아크릴 채색, 116×72cm, 2006

"카센터와 피아노 학원이 뿜어내는 서로 다른 소리들을 작업실은 어
떻게 조율하고 있는지요?(웃음)"

"하하, 그뿐만이 아니에요. 이 건물 지하에는 아마추어밴드 합주실이
있고요, 옆 건물에는 매일 주차분란을 일으키는 백댄서팀의 연습실이
있답니다. 우연치고는 참 재미있지요? 아래층 업종의 특성상 작업실
에서 음악을 크게 틀어도 괜찮아서 오히려 좋지요."

"동구리에 대해 관심들은 있나요?"

"글쎄요. 제 작업에는 관심이 없고, 아니 미술이라는 것 자체에 관심
이 없는 듯합니다. 카센터 아저씨는 아주 가끔 관심을 보이는데, 단지
이웃에 대한 호의 정도랄까요. 어쩌면 그들의 무관심이 편하기도 해
요. 예전에 동네에 좀도둑이 들었거든요? 제 작업실 문도 부수고 침입

한 흔적이 있는데, 그림에는 손도 대지 않았어요. 아무것도 가져갈 게 없다고 생각했나봐요.(웃음)"

공간이 제법 커서인지 으스스 한기가 느껴진다. 현관 바로 옆에 호스가 꽂힌 플라스틱 석유통이 있고 난로가 두 개나 보인다. 정면에는 그의 책상이, 나머지 벽에는 작품들이 기대어 있고, 가운데는 작업 중인 대형 캔버스들이 작가를 기다리고 있다. 책상 옆 공간에는 각종 물감통과 정체를 알 수 없는 작은 나무틀들이 가지런히 정리되어 있다. 작업 공간 사이사이에 놓인 작은 책상들 아래위로는 그때그때 필요한 도구들이 방문객을 의식하지 않은 채 편안하게 놓여 있다. 그 중 목장갑 사이에 놓인 온도계가 특이하다. 작업할 때 온도도 재면서 하는지 의아해진다.

"온도계는 왜 갖다 두셨어요?"
"추울까봐요. 아니, 그보다는 왜 사람들이 '지금 몇 시쯤 됐지?' 궁금해서 시계를 보듯이, '지금 서늘한데 몇 도지?' 하고 궁금해지는 거예요. 추우면 난로 켜고 따뜻하면 그냥 끄면 되는데, 저는 꼭 온도계를 확인하고 불을 켜게 돼요. 약간 강박관념 같은 게 있는 것 같아요.

올해는 석유 값이 안 들었어요, 별로 안 추웠거든요. 여기는 작은 건물이라 난방시설이 전혀 없어요. 그런 건 대형건물이라야 있는 거죠. 요즘 시대에 누가 석유난로 쓰겠어요. 그래도 그나마 또래 작가들 중에는 제가 부르주아적으로 사는 셈이죠."

"그러게요, 이런 공간을 구하기가 쉽지 않았을 텐데… 어떻게 마련하셨어요?"

"지금 이 작업실이랑 제가 사는 아파트 전세 값이요, 작품 팔아서 나온 게 아니에요. 한 십 년 정도를 아르바이트로 일러스트레이션 작업을 하면서 꾸린 거예요. 일러스트레이션 해서 번 돈을 몽땅 이 공간이랑 재료비에 쏟아 부었어요. 그림에서 돈이 나오기 시작한 건 불과 얼마 전부터였어요. 그 전에는 정말 들이붓기만 했다니까요."

"일러스트레이션도 분야가 다양하잖아요? 어떤 일을 하셨어요?"

"저는 사보 쪽에서 일을 했어요. 일반적으로 책은 시간이 많이 걸리는데 사보는 마감이 급하니까 다시 그려 달란 얘기를 안 해서 좋더라고요.(웃음) 이렇게 얘기하는 게 부끄럽기도 하지만 저는 사보를 보면서 여러 가지 소양을 쌓게 됐어요. 교양은 물론이고 디자인적인 감각, 특히 컬러풀한 작업을 자연스레 익히게 되었어요. 게다가 모든 작업이 디지털로 이루어지니까 디지털 기술도 익히게 되었고요. 순수하게 수입으로만 따지면 벌이도 지금보다 일러스트레이션 할 때가 훨씬 더 많았어요."

"그런데 왜 그만두셨는지 궁금하네요."

"우리나라에서는 일러스트레이션이 너무 폄하되어 있어요. 결국 갑과 을의 문제인 거죠. 누구나 갑이 되고 싶어 하는 거예요. 일러스트레이션을 통해 정말 많은 걸 배웠지만 개인적으로는 텍스트를 보조해

주는, 텍스트가 없이는 존재할 수 없는 사보의 특징 때문에 항상 갈증이 있었어요. 게다가 일러스트레이션은 다 책상 위에서 작업이 이뤄지다보니 세계가 좁아질 수밖에 없어요. 작가도 큰 작업을 하는 사람이 통이 커요. 큰 걸 줄여서 할 수는 있지만 작은 걸 이어붙여서 큰 걸만들 수는 없어요. 그래서 학생들에게도 항상 큰 작업하라고 해요. 제게도 디지털로 그냥 출력하면 되지, 뭐 하러 돈 들고 힘들게 그걸 다시 크게 그리느냐고들 하지만, 모니터 세상하고 실제 세상은 다른 거죠. 이론적으로 설명할 수 없지만 그건 정말 다른 세상이에요."

그는 일러스트레이션을 통해 작업 공간도 마련하고 붓, 먹, 종이, 벼루 대신 컴퓨터와 마우스 등, 현대판 문방사우(文房四友)와도 조우하게 되었다. 작업실 왼쪽의 포장된 신작들 위로는 오래된 듯한 주황색 소품이 눈에 띄고, 맞은편에는 그린 지 얼마 안 되는 동구리가 아직도 먹물을 바닥에 흘리고 있다.

"저 캔버스 작품은 동구리와는 아주 다른 모습인데, 언제 작업하신 거죠?"
"저건 제가 졸업할 무렵에 했던 작업인데 거의 유일한 소품이에요. 나머지는 거의 대형 작업을 많이 했죠. 나중에는 붉은 바탕 부분을 없애버리고 벽에 붙였어요. 설치라고 하기도 애매하고 회화라고 하기에도 애매한 '부착' 작업을 몇 년 하다가 침체기에 들어갔죠. 제가 '뒷모습'에 너무 빠져서 이야기가 한정된다는 느낌이 들었거든요."

"왜 그렇게 뒷모습에 빠졌는지요?"

"먹고살기 힘들어서요. 대학원 졸업할 무렵 전 재산이 5백만 원이었는데 그걸 다 털어서 개인전을 해버렸어요. 그때는 직업도 아르바이트도 없고 달랑 졸업장 하나만 있었는데, 정말 용감하게 했죠. 저는 지금도 밤만 되면 무서운데요, 당시에는 정말 심하게 잠을 못 잤어요. 일종의 피해의식에 사로잡혀 있었던 것 같아요. 그때가 마침 IMF 때였는데, 사람 사는 모습이 다 뒷모습에서 보이잖아요. 와이셔츠가 삐져나온 줄도 모르고 출근하는 샐러리맨들이나, 가방이랑 어깨가 함께 축 쳐진 학생들… 그런 뒷모습이 저와도 닮아 있었고, 우리나라 사람들 모습이 다 저렇구나 싶어서 그 작업에 몰두하게 되었어요. 그런데 1,2년쯤 지나니까 사회 분위기도 바뀌고 제 주머니 사정도 바뀌고, 더 이상 그 얘기가 제 얘기가 아니더라고요."

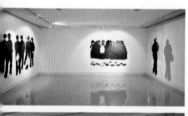
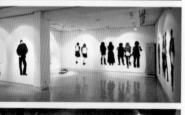
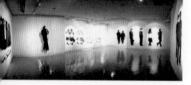

"그런 뒷모습에서 갑자기 동구리가 탄생한 배경이 궁금해요."

"결국 제가 그리고 싶었던 건 힘겨운 사람들의 모습인데, 개인적으로는 침체된 동양화의 정체성에 대한 혼란도 포함된 것이었죠. 그러다가 문득 동양화의 기본으로 돌아가본 거예요. 원래 '먹'은 묘사 도구가 아니라 쓰기 도구였어요. 무슨 얘기냐면, 손을 풀고 마음을 정리해서 좋은 글을 쓸 준비를 하는 것이 그림이었기 때문에 사물을 실감나게 그릴 필요가 없었던 거죠. 그래서 저도 실감 나는 사람을 그리는 게 아니라, 가장

기본적인 '사람'을 그냥 그리
면 되지 않을까 싶은 생각이 문
득 들었어요. 어린 아이들이 처
음 사람을 그릴 때 가장 기본적
인 선 몇 개로 그려내듯이 말이
죠."
"아, 그런 과정이 있었네요. 그
런데 초기의 샤워하는 동구리
나 지금 보이는 저 작품에서는
먹물이 막 흘러내리는데, 마치
피 흘리는 사람이 연상돼서 섬
뜩하더라고요. 지금의 동구리
와는 사뭇 다른 모습인데요?"

「샤워(가제)」, 장지 위에 먹 · 아크릴과슈, 약 227×182cm, 2002

"저 흘러내리는 동구리 작업들
은 사실 살기 정말 힘든 시절에 했던 작업이에요. 먹물을 이용해서 빨
리 그리다보니 우발적으로 먹물이 흘러내리면서 예기치 않은 선들이
만들어진 건데, 어쩌면 당시의 끔찍한 현실이 자연스럽게 흘러나온
건지도 모르겠어요. 그런데 저 흘러내리는 게 참 좋다고 하면서도 작
품을 전시하자는 사람은 없는 거예요. 정말 우여곡절 끝에 월전미술
관에서 전시를 하게 됐는데, 가보니까 본전시장이 아니라 식당인 거
예요, 식당! 그림을 전시할 벽도 없고 기둥들만 있더군요. 참, 기가 막
히더라고요. 할 수 없이 기둥 크기에 맞게 그림을 잘라서 붙여버렸어
요. 제 심정이 어땠겠어요. 한 달 동안을 전시장, 아니 그 식당에 가보
지도 않고 무심하게 보냈어요. 그런데 어디서 누가 그 작품들을 봤는

지, 두세 달 뒤에 전시가 엄청나게 들어오더라고요. 그 후 흘러내리는 선을 계속 잘라내고 정리하다보니 가장 단순한 모습인 오늘날의 동구리가 된 거죠."

온도계는 20도를 웃돌고 있지만 작업실은 여전히 썰렁하다. 그가 머그잔에 따뜻한 물을 붓는다. 머그잔에는 까치 머리의 동구리가 마술처럼 색색의 동그라미들을 흩뿌리고 있다. 「단단커버 가슴뭉클 노트」에서부터 휴대전화 고리, 귀고리까지 동구리의 활동은 종횡무진이다. 하지만 권기수에게 "동구리 '캐릭터'가 요즘 정말 인기죠?"라고 얘기했다가는 인터뷰가 중단될 수도 있다는 걸 알고 있었기에 조심스레 묻는다.

"2년 전 인터뷰에서 동구리를 '캐릭터'라고 부르는 것에 대해 심한 거부반응이 있으셨는데 지금은 어떠신지요?"
"평론가들이 쓰는 글은 이해가 안 갈 때가 있어요. 제가 그렇게 캐릭터가 아니라고 하는데도 캐릭터로 받아들이고 그렇게 쓰는 사람들이 많다니까요. 저는 동구리를 그릴 때 그때마다 다른 생각으로 그려요. 그래서 제가 캐릭터라는 말을 거부하는데, 캐릭터는 성격이 정해져 있거든요. 예를 들어 「달려라 하니」에서 하니 같은 경우, 역경을 이겨 낸 소녀의 이미지가 딱 떠오르잖아요? 그렇게 고정된 성격을 갖는 경우가 캐릭터예요. 하지만 상황이나 문맥에 따라 수시로 변화되는 이미지를 생성해내는 것은 기호라고 합니다. 그래서 저는 동구리를 사

인(sign), 기호라고 생각해요. 제가 스스로 말하기 전에는 어떤 평론가도 이렇게 제 작품을 봐주지 않았어요."

"동구리가 문맥에 따라 달라지기 때문에 캐릭터가 아니라고 말씀하시는데, 캐릭터로 의심받는 가장 큰 이유가 저는 변함없이 웃고 있는 얼굴 때문이 아닌가 싶은데요?"

"그렇죠, 상황에 따라 웃기도 하고 울기도 하고 그래야 되겠죠. 애초에 만들 때 노인, 아이, 남자, 여자를 다 만들어 놨었어요. 그런데 내가 뭐하고 있지 싶더라고요. 나는 지금 사람을 만드는 건데. 비상구에 그려진 사람이 성별이나 나이가 따로 있는 게 아니라 그냥 척 보면 '아, 사람이구나' 하잖아요. 저도 마찬가지다 싶었어요. 그래서 다른 건 발표 하나도 안 하고 원형 하나만 발표하자고 했어요. 사실 표정이 다양한 것이 오히려 캐릭터에 맞아요, 그래야 상업성도 더 있고…."

그가 책상 위에 명함 하나를 꺼내 놓는다. 앞에 손으로 쓴 '카라 워커(Kara Walker)'라는 이름 외에는 아무리 봐도 명함 위에 아무것도 없다. 그 옆에 권기수가 동구리 열쇠고리를 나란히 놓는다.

"카라 워커는 검은 실루엣이미지를 커팅해서 부착하는 작업을 하는데 이름만 대면 다 알 만한 미국의 유명한 작가예요. 그러니까 이름만 쓴 거죠. 대단한 자부심이죠? 그런데 저는 유명한 작가도 아니야, 쓸 거라고는 전화번호 달랑 하나인데 해외용 명함을 만들긴 만들어야겠고, 그래서 청계천 돌아다니다가 제일 허름해 보이는 가게를 찾아갔죠. 그래서 만든 게 동구리 열쇠고리였어요. 나

중에 반응이 좋아져서 만든 게 휴대전화 고리였고요. 그게 사실은 아트 상품으로 하려고 한 게 아니라 명함으로 시작한 거예요."

명함을 만지작거리는 권기수의 손가락이 유난히 길고 곱다.

"손이 참 예쁘네요."
"그러게요. 가난한 소작농의 자식이 이런 손을 갖다니… 어릴 때부터 농사일에 짐만 되고 다치기나 하고, 그래서 싹이 안 보였는지 잔심부름만 시키셨어요. 집안 형편이 어려우니 장난감은 고사하고 교과서나 참고서 외의 책은 사주신 적이 없어요. 예고가 있다는 것도 고등학교 가서야 알았다니까요. 저는 피아노라는 것을 대학 들어와서 처음 알았어요. 그때까지도 저는 풍금이 피아노인 줄 알았어요. 지금 생각하면 막내라서 집안 형편이나 장래를 생각 안 해서, 한마디로 뭘 몰라서 미술을 하게 된 것 같아요. 눈치가 있고 사회를 잘 알았으면 감히 생각도 못 했을 텐데, 멍청하기도 하고 좀 낙천적으로 좋은 면만 본 것이 미대를 진학하게 만들었는데 지금 생각하면 정말 아찔하죠. 집에는 '미대 가면 아르바이트 자리도 많고 괜찮대요' 하고, 부모님도 잘 모르시니까 '그래라' 하시고.(웃음) 제가 '홍익대 갈래요' 그러니까 아버님이 '그거 원주에 있는 학교냐' 그러셨어요. 내 자식이 하면 얼마나 하겠나 싶으셨겠죠.(웃음) 당시에는 시골에서 수재급이라야 서울 가니까. 나중에 시골에서 아르바이트 하던 대학생이 우연히 아버지에게 '아드님이 어느 학교 다니냐' 고 물었나봐요. 그제야 아신 거예요, 당신 자식이 그래도 나름대로 그림 잘 그려서 대학 갔구나를."
"지금은 아드님 작품에 대해서 어떻게 생각하세요?"

"사실, 집안 식구들이 제 전시회에 온 적이 없어요. 관심들이 없으세요, 먹고살기 바쁜 분들이라. 그냥 '그럭저럭 잘 사나보다' 생각하시는 것 같아요. 저는, 운명이 있는 것 같거든요? 제 손을 보면 노동을 열심히 해서 살 운명이 아닌 것 같아서 겁나요. 지금도 내년에 작품이 안 팔려서 굶게 되면 어떡하나 걱정이 돼요."

그의 기우와는 상관없이 동구리는 작업실 여기저기서 방긋방긋 웃음 꽃을 피운다. 천장 바로 아래에도 매달려 있고, 책상 오른쪽에서는 권투장갑을 끼고 있다. 캔버스를 탈출해 책장과 창틀 부근에 아슬아슬하게 매달려 있거나, 에어컨 위며 책상 아래 몰래 숨어 여기저기서 장난을 걸어오는 동구리들을 찾는 재미가 쏠쏠하다. 다양한 재료와 설치방법에 따라 동구리들은 얼마나 무궁무진한 이야기를 만들어낼 수 있는가. 그 중에서도 대형 쓰레기봉투를 연상시키는 푸른색 비닐에 둘둘 말려 있는 대형 동구리는, 얼굴이 투명해 뒤쪽까지 다 보인다. 뼈대를 만져보니 단단한 철이다.

"철 작업은 어떻게 시작하셨어요?"
"동구리를 발표한 뒤 뭔가 새로운 게 없나 고민을 많이 했어요. 그런데 그즈음 이대 박물관 정원에 설치할 작품을 의뢰받았어요. 정말 아름다운 정원이더라고요. 그 자연 그대로 동구리를 통과하게 할 순 없을까 생각했어요. 그래서 데이터를 만들어서 문래동을 찾아갔죠. 이번에도 제일 허름하고 장사 안 될 것 같은 집을 찾았어요. 하나밖에 용접 안 하는데 누가 해주겠어요. 일단 철로 동구리를 만들고 얼굴은 아크릴로 투명하게 했어요. 얼굴이 투명하니 자연스럽게 뚫린 것처럼 보이겠죠. 자연을 자기 시각대로 비추거나 막는 게 아니라 자연이 자

기를 관통하게 놔둔 거예요, 창호지처럼."

동양화의 여백이 굳이 인간의 손이 닿지 않아도 스스로 존재하는 자연(自然)을 표현한 것이듯, 동구리의 투명한 얼굴엔 자연이 '보이고, 머물고, 통과한다.' 파란 비닐 옷을 입고 있는 동구리의 얼굴에 바싹 다가가 이리저리 각도를 달리하며 작업실을 살피는데 기타 하나가 보인다. 대학 와서야 피아노와 풍금을 구별하게 됐다는 권기수. 그의 작업실에서 만난 기타는 따라서 여느 기타와는 달라 보인다. 연보라색 플라스틱에 무심히 담겨 있는 자세도 그렇고 뽀얗게 앉은 먼지도 그렇고 뭔가 남다른 사연이 있어 보인다.

"권기수 씨 기타 맞나요?"
"제 기타가 맞는데요, 전 요즘 기타를 전혀 치지 않을 뿐만 아니라 예전에도 겨우 튕기는 정도였답니다. 음악에 전혀 관심 없다가 고1 때인가 시골 미술학원에서 '이문세' 4집을 듣고 매일 가슴아림을 느꼈어요. 그때서야 음악에 관심을 가지기 시작했지요. 그리고 우연히 서울 미술학원에서 한때 아마추어 DJ랑 가수를 했던 선배를 만났어요. 입시 끝나고 선배를 졸라 낙원상가에서 중고 기타를 사고 아주 잠깐 기타를 배웠죠, 코드 몇 개 정도. 대학에서는 음악 좋아하는 같은 과 동기 두셋과 어울려서 노래를 불렀는데 거의 고성방가 수준이었어요. 그때 멋지게 노래 부르던 친구가 올해 'Green face'란 이름으로 솔로 앨범을 냈죠."
"혹시 정단 씨?"
"맞아요, 맞아! 제 꿈 중 하나가 로커가 되는 거였는데 친한 친구가 록

커가 되었지요. 그,러,나, 분명히 밝혀둘 것은 저는 사실 '음치' 입니다. 고등학교 음악시험 때도 선생님께서 딱 한 소절 들으시고는 '들어가!' 했을 정도인데, 그래도 음악에 대한 열정이 20대 내내, 특히 동구리 작업 시작할 시점에 굉장한 자극제가 되었지요."

비록 로커로서의 꿈은 좌절됐지만, 그의 애니메이션에서 동구리는 마음껏 음악을 탄다. 단순하게 들리는 멜로디가 은근히 중독성이 있다. 마침 그의 책상 위에서 나를 매우 매료시켰던 「매화초옥 − 설중방우」가 플레이되고 있다. 29세에 요절한 조선시대 화가 고람 전기*의 작품 「매화초옥도(梅花草屋圖)」을 플래시애니메이션으로 만든 것이다. 눈과 매화 꽃잎이 함께 흩날리는 늦겨울 추위를 뚫고, 깊은 산 초옥에 홀로 기거하는 벗을 찾아가는 장면인데, 초옥에 기거하는 것은 벗일 수도 있고 외로움을 많이 타는 동구리 자신일 수도 있겠다. 강희안**의 「고사관수도(高士觀水圖)」 역시 「Standing on the Stars」라는 플래시애니메이션으로 재탄생된다. 커다란 바위에 의지한 채 조용히 수면을 바라보는 동구리는 사뭇 진지하다. 맑은 물에 비친 작은 동구리들은 물고기일까, 아니면 자유롭게 유영하고픈 동구리의 분신들일까.

"근래 작업은 사군자에서 많은 걸 참조하시는 것 같던데요."
"일부러 그랬다기보다 사군자라는 소재가 권기수에게서 자연스럽게 흘러나온 거라고 생각해요. 그리고 좀 도피적이긴 한데, 몇 년 동안 치여 살다보니까 자기를 관찰하는 방법이 필요했어요. 그래서 여러 가지를 해봤는데, 지금 이 순간에는 그냥 멀리서 나를 바라볼 시간이 필요하다는 걸 깨달았어요."

・전기(1825~1854)
김정희의 제자로, 산수화에 시화에서 독보적 경지를 정받았다. 중인 출신인 그는 약방에서 일하며 그림을 그렸다. 짧은 생애 동안 「매화초옥도」, 「계산포무도」 등은 작품을 남겼다.

・・강희안(1419~1464)
사대부인 그는 시・서・화에 뛰어나 세종 때의 3절로 불렸다. 문집 「양화소록」이 있다.

「매화초옥-설중방우
test 버전」,
플래시애니매이션, 2003

"그런데 왜 하필 검은 숲(Black Forest)이죠?"

"아, 그것도 우발적인 것들이 필연으로 가게 된 건데요, 처음에는 붉은색이었어요. 먹 중에 주묵(朱墨)이라고 주황색 먹이 있어요. 그때가 월드컵 직후였는데 미디어로 분수광장을 눈여겨보다가, 우리의 힘이라는 게 분수 같구나, 느꼈어요. 그런데 분수를 그리다보니 우리 사군자에서 난 치는 것과 비슷하더라고요. 배경은 붉은색이었고요. 그런데 눈도 정말 아프죠, 붉은색이라 똑같은 색깔을 만들어내기가 힘들었어요. 항상 먼저 만든 색깔을 보고 힘들게 겨우겨우 만드는 거예요. 그래서 안 되겠다, 다른 색깔을 써봐야지 하다가 검은색 배경을 시도해본 거죠."

"그런데 개인적인 느낌인지는 모르겠는데 붉은색 배경보다 검은색 배경의 숲이 더 눈에 또렷하게 들어온다 그럴까, 화려하다 그럴까…

「Color forest」, acrylic on Canvas, 182×227cm, 2006

「Black forest-Five」, acrylic on Canvas, 3boards, 546×227cm, 2006

그런 느낌이던데요."

"그렇더라고요. 검은색 배경을 썼더니 기호는 죽어버리는데, 총체적 이미지가 아주 화려하게 나오는 거예요. 한 달 동안 고민했어요, 귀여운 동구리의 이미지에서 관념적으로 가고 있는데 너무 화려해지니까 걱정을 안 할 수가 없었죠. 그래도 일단 모험을 해봤는데, 눈이 더 아픈 거예요. '다시는 검은색으로 그리지 말자' 하고 구석에 처박아 두었죠. 그런데 어느 날 밤 작업실에 와서 그 작품을 꺼내 들여다보니까 너무나 조용한 거예요. 화려하다는 건 시끄럽다는 건데, 그날 보니까 얘가 너무 고요한 거예요. 주위가 화려해지니까 전체적인 레이아웃에 더 빠져들게 되는 거죠. 곰곰이 들여다보게 되고, 저 안에 동구리가 무슨 생각을 하고 있을까 집중을 하는 거예요. 그때부터 검은색의 화려함이 그냥 화려한 게 아니었구나, 내가 싫어했던 채색화가, 그 컬러들이 미운 것들이 아니었구나를 느꼈어요. 어떻게 보면 컬러는 블랙을 도와주기 위해서 존재하는, 즉 자기를 화려하게 꾸밈으로 해서 더 숭고한 색깔을 만들어내는 색깔들이구나를 느낀 거죠."

말이 나온 김에 지금 한창 작업 중인 「블랙 포레스트」 옆으로 다가간다. 그리고보니 그의 작업실에는 그림을 세우는 이젤이 없다. 편의점에서 자주 보던 간이용 의자로 캔버스의 네 귀퉁이를 받쳐 놓았다. 바닥에는 작은 의자와 오래된 회색 방석이 몇 개 보인다. 이제 막 바탕을 칠한 캔버스 밑에는, 떨어지는 물감들을 받아내는 두꺼운 종이가 깔려 있다.

"캔버스들이 다들 누워 있네요?"

"일반적으로 동양화는 눕혀서 그리고 서양화는 세워서 그리잖아요? 그건 재료적인 특성 때문인데, 동양화는 물을 더 많이 사용하고 그걸 종이가 흡수해야 되니까 세워서 그리면 흘러내리겠죠. 그런데 서양화는 안료가 캔버스 표면에 붙어 있는 거지 흡수되는 게 아니거든요. 저는 처음부터 동양화적으로 접근해서 물감 자체도 동양화적으로 쓰다 보니까 아크릴 물감을 써서 묽게 그렸어요. 그러니까 저는 지금 재료는 서양화, 방식은 동양화를 따르고 있는 거죠."

"바닥 종이에 떨어진 물감의 농도를 보니까 어느 정도 묽은지 알 것 같아요."

"주인아줌마가 바닥 지저분해지면 변상해야 된다고 해서 바닥을 다 깔아 놓은 거예요. 제가 겁이 많잖아요. 몇 백만 원이 날아가면 어떡해요. 워낙 물을 많이 섞어서 하다보니 작품할 때 물감이 두두둑 떨어지죠."

"잭슨 폴록(Jackson Pollock)의 드리핑(dripping) 기법 같은데요?(웃음)"

"잭슨 폴록이 꼭 그랬다곤 볼 수 없지만, 저도 그렇고 아이디어의 대부분은 우연한 실수, 우연한 발견에서 많이 나와요. 그 우연한 사건을 어떻게 인식할 것이냐가 중요한 것 같아요. 이게 돈이 되겠다 싶으면 사업가가 될 테고 작품이 되겠다 싶으면 작가가 되는 거고, 아무 생각 없으면 일반인이 되는 거죠.(웃음)"

회색 방석에 무릎을 꿇고 작업 과정을 보여주는 권기수는 영락없이

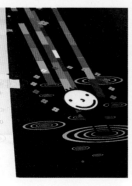 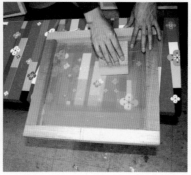

꽃방귀를 뀌는 동구리를 닮았다. 요즘 작업의 99%는 디지털 작업이 선행되는데 대부분 집에서 먼저 컴퓨터를 이용해 이미지를 만든다. 작업실에서 이미지를 출력, 확대한 뒤, 뒷부분에 분필을 칠한다. 동양화에서 사용하는 목탄은 입자가 바탕에 박힐 수 있지만 분필은 입자가 굵어 박히지 않는다. 표면을 곱게 만든 캔버스 위에 밑그림을 올려놓고 선을 따라 분필이 바탕에 묻어나게 한다. 그렇게 밑그림을 베껴낸 뒤 동구리나 꽃, 물결처럼 자주 등장하는 이미지들은 실크스크린을 이용해 먼저 찍어낸다. 하지만 완벽하게 이미지가 안 나오는 경우가 대부분이기 때문에 일일이 손으로 마무리해야 한다.

"워낙 작업에 물기가 많으니까 수(手)작업을 죽도록 해요. 밑작업부터 해서 이렇게 이미지들이 많이 겹쳐지는 부분은 거의 5,60번 정도 덧칠한 거예요."

"캔버스 위에 직접 그릴 생각은 안 하셨어요?"

"한계가 있어요. 제가 이거 실크스크린도 안 하고 백퍼센트 손으로 한 건데, 두 달 동안 혼자 그린 거예요. 깔끔하긴 한데요, 시간 때문에 어쩔 수가 없어요."

매화 꽃잎 한 장을 캔버스 위에 피우기가 그렇게 힘든 과정인지 미처 몰랐다. 작업실 한 귀퉁이를 빼곡히 채운 정체불명의 나무틀이 바로 실크 스크린 판이다. 실크스크린 판은 사용한 뒤에 안료를 씻고 나면 습기를 먹어서 틀이 틀어진다. 그럼 실크스크린을 다시 끼울 수 없기 때문에 그걸 방지하기 위해 벽돌로 귀퉁이들을 묵직하게 눌러 놓는다. 벽 귀퉁이에 쌓여 있던 벽돌의 쓰임새를 깨닫는 순간이다. 엄청난 양의 실크스크린 판들 옆으로 지금 한창 사용 중인 안료와 붓이 보이고, 그 사이로 물감 묻은 헤어드라이어가 어색치 않게 놓여 있다.

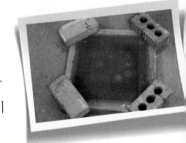

"작업실에서 머리도 감으세요?"

"아뇨, 머리가 아니라 그림을 말리는 데 써요. 아마 동양화 하는 사람들한테는 필수품일 걸요? 동양화는 워낙 안 마르고 두꺼운 종이일 때는 흡수되는 데 시간이 너무 걸리기 때문에 자연적인 건조방법만 믿었다가는 세월아네월아가 되는 거죠. 한 학기에 한 점이나 그리려나? 참, 물이라는 게 많은 인내를 요구해요. 그나저나 청소를 하느라고 했는데도 많이 지저분하죠? 그런데 저는 무질서 속에서 어떤 질서를 찾아요. 어지럽히는 사람의 변명이긴 한데, 자기가 알잖아요. 놓기 편하고 다시 찾기 편한 곳이 어디인지. 남들에겐 무질서하게 보여도 본인에겐 가장 편안한 위치에 물건들이 놓이는 거죠. 지저분함도 또 다른 방식의 새로운 정렬이라고 생각해요."

그는 어떤 사물이든 상태든 '권기수 사전'으로 나름대로 정의하지 않고는 못 배기는 사람 같다. 하지만 그 사전은 늘 설득력이 있다. 다시 작업

중인 그림 앞으로 가서 또 한 번 '권기수 사전'을 펼치게 한다.

"저쪽에 보이는 그림은 동구리가 나비가 되어 꽃 위를 팔랑거리고 있고 이쪽은 대나무 숲에서 생각에 잠겨 있는 것 같은데, 지금 중간 단계에 있는 이 그림만은 원안을 봐도 뭔지 잘 모르겠어요."

"제 작업의 근간은 거의 동양화에서 나온 거예요. 그런데 너무 꽃을 많이 그린다고들 해서, 그걸 제외시키는 과정에서 생각을 깊이 하게 됐어요. 사실 꽃을 그리든 뭘 그리든 상관없는데, 제가 또 무서운 게 워낙 많잖아요. 저도 학교 다닐 때 꽃이랑 누드 그리는 학생들 보면, '학교 와서 배울 게 얼마나 많은데 꽃하고 누드만 그리나' 했거든요. 그 기원이 다 일본화에서 왔는데, 왜 자신이 그걸 그려야 되는지에 대한 반성이 없어서 싫어했던 것 같아요. 이 큐브도 어떻게 보면 서양적인 개념 같지만, 제 경우는 동양화의 '괴석'에서 나온 거예요. 동양화에서는 사군자를 치든 뭘 하든 괴석이 꼭 등장하거든요. 그런데 동양화에서도 이 돌덩이를 그릴 때만은 예외적으로 약간의 명암을 줘요. 그건 입체로 인식하고 있다는 얘기인데, 그럼 어떻게 하면 평면이면

서 동시에 입체로 인식하게 만들 수 있을까 고민에 빠졌죠. 그러다가 괴석이라는 존재가 어떤 견고한 물건, 영원히 변치 않는 굳건한 물체를 상징했을 거다, 그럼 물체의 가장 기본적인 도형이 입방체잖아요. 그래서 그걸 이리저리 쌓아 가는 거죠."

"그런데 꽃을 많이 그린다는 말에 겁이 덜컥 나서 고민 끝에 고른 소재가 왜 하필이면 괴석이죠?"

"괴석은 굳건한 의지를 상징하는 자연물이잖아요. 변하지 않는 생각…. 이래 놓고는 집에 가서는 어떻게 먹고살지, 어떻게 하면 돈 벌지 이렇게 고민하거든요.(심각) 마음이 이리 갔다 저리 갔다, 어떻게 보면 제 마음이죠. 이렇게 견고해지고 싶은."

요즘 들어 부쩍 프랑스, 상하이, 홍콩, 타이베이 등 해외 전시가 많아진 권기수. 책상 옆 벽에는 호주에서 있었던 '제5회 아시아태평양 트리엔날레(The 5th Asia -Pacific Triennal of Contemporary Art)'의 공식 포스터였던 그의 「블랙 포레스트」가 붙어 있다. 해외의 반응이 어떤지 궁금하다.

"동구리를 척 보면 한국적이라고 생각하던가요?"

"한국 사람만 빼고 다 그렇게 생각해요.(일동 웃음) 굉장히 동양적인 기호라고 생각하고, 그런 바탕을 이미 알고 전시에 초대하는 경우가 대부분이죠."

그의 말엔 여전히 뼈가 있지만 표현방식이 한결 부드러워져 있다. 2년 전이라면 이 대목쯤에서 울분을 터뜨렸을 텐데.

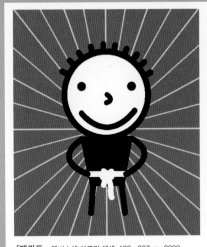

「태권도」, 캔버스에 아크릴 채색, 182×227cm, 2003

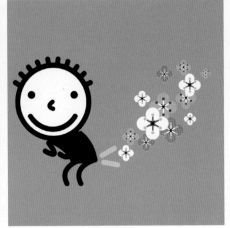

「꽃방귀」, 캔버스에 아크릴 채색, 100×100cm, 2005

"지금은 많이 가라앉았어요. 그동안 나름대로 발언도 많이 해 왔고, 해외에 나가서 반응을 보고는 많이 안정된 것 같아요. 그래서 요즘에는 소리 안 질러요.(웃음) 오히려 우리나라 사람들이 잘 받아들이지 않아요. 이미 동구리가 고착되어 있다고 생각하는 거죠, 결국 캐릭터로 받아들이는 거죠. 한국에서는 삐딱한 큐레이터나 연락해서 전시하자고 해요.(웃음)"

섭섭함이 묻어나지만 단단한 심지도 동시에 느껴진다. 그는 자신의 작품처럼 점점 더 견고해지고 있는 걸까. 절로 푸른색의 「태권도」가 눈에 들어온다. 하지만 '권기수 사전'에서 태권도는 다른 의미다.

"태권도는 한국 사람이면 어릴 때 누구나 한번 시도하는 통과의례 같은 거잖아요. 학교나 군대에서 두드러지는. 우리나라에 강하게 남아

있는 등급문제 같은 것, 거기에 대한 약간의 풍자예요. 제 작품의 주제
는 제가 살아가는 이 땅의 사람들에 대한 이야기이지 반드시 전통적인
모티브를 따와야 한다거나 그런 생각은 없어요. 전체 이야기는 제가
만나는 사람들과 자연물, 책, 정치사회적 이슈들을 따라가는 거죠."

작품 속의 동구리는 흰 띠를 매고 있다. 어렴풋한 기억 속에 나는 노
란 띠까지 맸던 것 같다. 그리고 붉은 띠나 검은 띠 앞에서는 괜히 주눅이
든 것 같기도 하다. 그는 자신을 흰 띠를 맨 초행자로 생각한 것일까?

"실제로 태권도 같은 걸 해보셨나요?"
"해동검도를 했어요. 생뚱맞죠? 저는 팔굽혀펴기 열 번 하면 알이 배
겨서 일주일 내내 아무것도 못할 정도로 약골이었거든요. 게다가 방
위 끝날 무렵 허리디스크에 걸렸어요. 공부도 못해, 돈도 없어, 몸도
약해, 누구 마주칠까봐 겁내면서 지냈어요. 근데 방위 마치고 과 선배
가 검도부원들을 모으더라고요. 팔굽혀펴기도 잘 못하는데 제가 검도
를 어떻게 하겠어요. 근데 일단 머릿수를 늘려야 한다기에 그냥 들어
간 거예요. 처음 한 달은 이걸 내가 왜 할까 싶었죠. 아파서 미치겠는
거예요. 그런데 6개월 만에 사람이 달라져서, 다음에는 제가 동아리
회장이 돼서 과 동아리가 아니라 학교 전체 정규동아리로 등록을 시
켜버렸어요. 전국대회 나가서 상도 받고요. 그림 그리는 시간보다 동
아리 활동하는 시간이 많았으니까요."
"6개월 만에 정말 사람이 완전히 달라질 수 있어요?"
"네! 그래서 요즘엔 학생들 가르치면서 그런 얘길 해요. 뭐든 6개월이
면 딴 사람이 된다, 1년도 아니다. 그래도 애들은 '에이~' 그러죠. 그

럼 남녀관계를 생각해보라 그래요. 마음에 드는 사람이 생기면 6개월이 뭐예요, 며칠 만에 사람이 바뀌죠. 안 씻던 남자들도 씻게 되고. 저는 입학 때 나이도 제일 어리고 비실비실해서 있는 둥 없는 둥한 존재였는데 검도를 배운 뒤로 그림도 달라졌어요. 일주일 만에 큰 작품도 척척 하고, 졸업할 때 올 A로 졸업했어요. 누구라도 한 분야에 기초가 있는 상태라면 6개월이면 새 사람이 될 수 있다고 저는 믿어요."

"사람 만나는 것에 대한 두려움도 극복됐겠어요."

"그럼요. 저는 술 한 방울도 못 마시면서 술값으로 십만 원씩 내주고 그랬어요. 그러고는 작업실 와서 동아리 애들 재워주고 다음 날 해장국 끓여주고… 사실 저희 집사람도 그 동아리에서 만난 거예요."

설명하기 힘들었던 그의 여유가 이제는 조금 이해가 간다.

"어떤 분이세요? 독특한 분일 것 같아요."

"제가 그렇게 성격이 안 좋아 보이세요? (약간 머뭇거리다가) 사실 동아리 축제 때 선배로 초대받아서 갔는데 한 여학생이 귀엽더라고요. 그 여학생을 지금의 집사람이 소개시켜준다고 중매 역할을 자처한 거죠. 그러면서 정말 편하게 이런저런 얘기를 많이 하고 채팅도 하게 되고… 그러다보니까 원래 목표대상은 저리 가버리고 지금 집사람이랑 가까워진 거예요. 이 친구가 참 괜찮은 사람이구나 하는 마음이 들고 뽀뽀도 하게 되고, 그런 다음에 일주일 동안 얼마나 고민했는데요. 근데 이 친구가 자기가 마음에 안 들면 괜찮다고 먼저 시원스럽게 얘기하더라고요. 그런데 지금은 과거를 재구성하고 있어요, 제가 막 따라다닌 걸로….(웃음)"

"이거 공개하면 부부싸움 나겠네요.(웃음)"

"저희가 아홉 살 차이가 나다보니까 아무도 저를 안 믿어요."

"서로 어떻게 부르세요?"

"집사람은 저를 생쥐 씨라고 불러요, 생쥐 닮았다고. 집에 가면 만날 '생쥐 씨가 나 꼬신거다, 알았지?' 이렇게 세뇌시켜요. 저는 이건 '역사 왜곡'이라고 강하게 저항하죠.(웃음) 처음부터 연인으로 만난 게 아니라서 서로에게 솔직할 수 있었던 게 참 좋은 것 같아요. 우리 집 가난한 거, 부모님 많이 못 배우신 거… 우리 집사람은 이미 다 알고 있었죠. 저는 집사람을 '이쁜이'라고 불러요. 쌍춘년이라는 어이없는 상술에 작년 11월에 그냥 결혼하고 말았어요."

'어이없는 상술'에 쉽게 흔들릴 권기수가 아니고보면 사랑의 힘은 참으로 강한 것 같다.

"많이 안정되고 행복해 보이세요."

"개인적으로는 그렇지만, 요즘 미술계 돌아가는 것 보면 심기가 좀 불편해요. 제 말이 절대적으로 옳은 건 아니지만. 최근 한 아트페어에서 제 작품이 다 팔렸거든요? 그런데 저는 그게 마음에 안 들어요. 돈 문제가 아니라 미디어들이 너무 자극적으로 옥션, 즉 경매가 미술에서 최고 우위에 있는 것처럼 떠든다고요. 그게 자랑할 게 아니거든요. 그리고 아트페어도 엄밀히 따지면 상설 할인매장이에요. 돈 되니까 다 옥션이랑 아트페어에 정신이 팔려 있어요."

"그럼, 어떤 방향이 건강한 것일까요?"

"우리나라는 지금 옥션에도 자기 갤러리에도 작품을 똑같이 내놓고

있어요. 어떻게 갤러리가 옥션을 가지고 있는지 다른 나라 사람들은 이해를 못 해요. 우리나라 사람들은 옥션에 가면 작품을 싸게 살 수 있다는 생각으로 가는데요, 실은 아니에요. 저도 두어 번 옥션에 나갔는데 알고 나서는 딱 끊었어요. 비용을 1/n로 작가들에게 부담시켜요. 그런데 그건 자기들 영업이거든요. 너무 열 받아요. 그런데 사실 이런 얘기하고 저 오늘 또 집에 가서 잠 못 자요. 겁도 나고 밤새 고민해요…."

겁이 많다고 하면서도 할 얘기는 다하는 그가 참 신기하다. 그는 겁이 많다기보다는 생각이 많고 예리하다. 때로는 지나치게 정직하고 무모하리만큼 용감하게 말이다.

"또 겁나는 거 있으세요?"
"한두 개가 아니죠. 기우라는 말이 딱 맞아요. 사실 우리나라 분위기 상 좀 겁나는 게, 어시스턴트 쓰는 거 말이에요. 제가 팀 작업을 하거든요. 다빈치의 경우도 조수들이 벽화를 다 그렸지만 그건 다빈치의 작업으로 남아 있잖아요. 요즘 세계 유명한 작가의 경우 조수를 쓰지 않는 예가 없어요. 저도 정말 유명해지면 캔버스 뒤에다 스텝들 서명 다 할 거예요. 공개적으로는 이런 말 아직 무서워서 못하고 있는데, 누구든지 해야 될 말이라고 생각해요. 저 같은 경우 한정된 부분에서의 능숙도를 발휘하는 경우에만 어시스턴트를 써요. 저는 색표를 만들어서 아예 지정을 해주죠. 어시스턴트는 저를 대신해주는 사람이 아니라 제가 만들어 놓은 라인을 칠해주는 사람이에요. 원래 오리지널의 역할이 미비하고 협주자들의 능력이 그걸 능가하면 '대리'가 되

는 거죠. 대리와 표절, 그리고 오리지널의 오묘한 차이에 대한 사회적 약속이 필요하다고 생각해요."

"요즘 제일 관심 있는 건 뭔지요?"

"돈이요! 작품이 심오하면 뭐해요? 버틸 수 없으면. 사실 생각하는 작업들이 몇 개 있는데 이 공간에서는 소화가 안 돼요. 크기하고 무게 때문에요. 작업이 굉장히 큰 것들, 풍선 작업 같은 것, 철로 만든 것들을 아주 크게 해서 시청 앞 같은 곳에 설치하고 싶은데…."

"여기도 꽤 커 보이는데 천장 높이가 얼마나 되죠?"

"여기가 2미터 30센티 정도 되는데 제가 하려는 작업을 위해서는 사실 4미터 정도는 나와야 되거든요. 지금 작업실 옮길 자금을 모으고는 있는데, 문제는 서울에선 그런 공간을 구할 수가 없어요. 1층에 천장이 높은 데를 구하면 운반도 편하고 큰 작업도 할 수 있고 좋을 텐데 어림도 없는 꿈이죠. 제가 팀 작업하잖아요. 그런데 제가 서울이 아닌 다른 곳에 가면 그 팀원들도 부를 수가 없고…."

"그런 큰 작품을 정작 만든다 해도 설치할 곳이 많지는 않을 것 같은데요."

"그럼요. 설사 큰 작품을 만들어서 어디다 기증을 하고 싶어도 받아주는 곳이 없을 거예요. 갈 곳은 전시 끝나면 고철상 밖에 없어요. 많은 작가들의 작품이 실제로 그런 운명이에요. 그래도 제가 무리해서라도 좋은 공간 큰 공간에 욕심을 부리는 건, 작품의 질 때문이에요. 재료도 마찬가지거든요. 형편이 좋아서가 아니라 자꾸 좋은 재료에 욕심 내게 돼요. 아, 내가 이런 빛깔을 낼 수 있구나 발견하거든요. 작품의 스케일도 마찬가지죠. 아, 이런 스케일이 나올 때 시각적 효과가 이렇게 달라질 수 있구나…."

작업 공간은 작품의 요람이다. 공간과 작품에 대한 고민은 비단 권기수만의 문제는 아니겠지만, 미술계를 향한 염려까지 더해져 전기합선을 일으키는 그의 뇌는 상당히 피곤할 듯하다.

인터뷰를 끝내고 나니 빗방울이 더 굵어져 있다. 작업실 근처의 망원월드컵 시장을 지나다 보게 된 "설날맞이 경품大잔치"의 플래카드며 요란한 풍선이 어쩐지 더 을씨년스럽다. 평소에 미술, 그것도 젊은 작가들에게 관심을 가져 달라며 백방으로 호소하던 나지만, 가끔은 자본이라는 달콤한 오발탄에 맞아 숨지는 미술이 생기지는 않을까, 요즘 같아서는 내심 걱정스럽다. 사방에서 '미술'을 향해 총을 난사하는 것 같아서다. 나도 괜한 권기수표 기우에 감염된 것일까? '미술'이 아닌 다른 곳에 눈이 멀어 있는 사람들에게 동구리의 「시력검사표」를 보여주고 싶다.

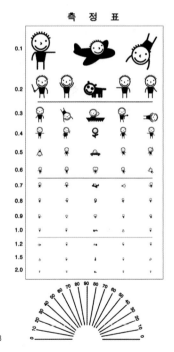

「**시력검사표**」, 라이트박스+디지털 프린팅, 약 227×140×15cm, 2003

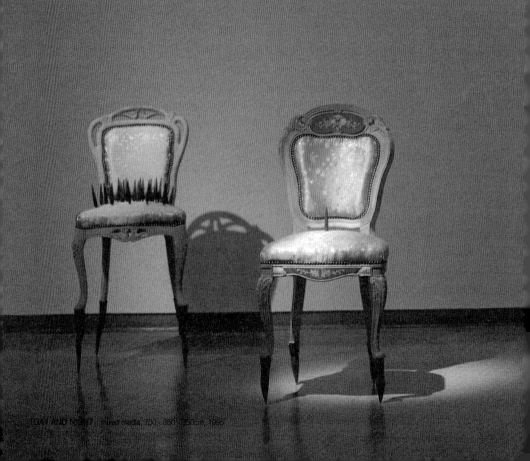

DAY AND NIGHT, mixed media, 700 × 350×350cm, 1995

세상 모든 어미들의 눈물을 닦아주다
윤석남의 방

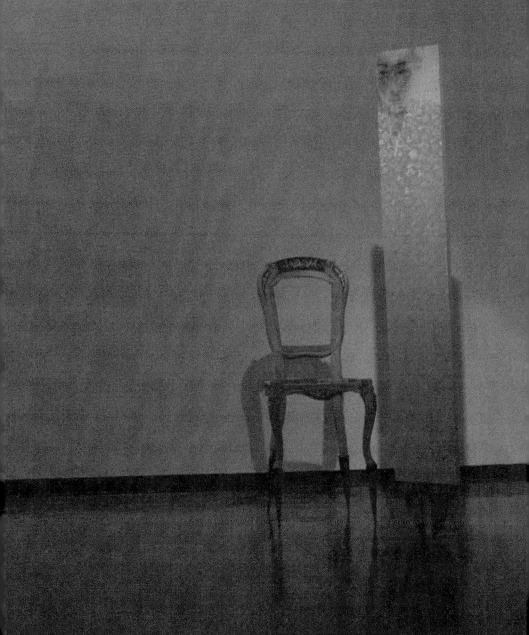

　　수원에 있다는 윤석남의 작업실을 향해 일찌감치 출발했건만 도착한 것은 약속시간이 한참 지나서였다. 길눈 어두운 두 여자가 한참을 헤매다가 간신히 윤석남을 만났다. 그는 작업하다 말고 동네 어귀의 카센터 앞에서 오래 기다렸다고 한다. 잔뜩 미안해져 작업실에 들어섰는데 이번에는 카메라가 말썽이었다. 엄밀히 말하면 카메라가 아니라 내가 말썽인 셈. 건전지를 충전해 놓지 않아 카메라의 액정이 까맣게 나가버린 상태였다. 당황한 나머지 궁색한 변명이 튀어나왔다. "어머, 녹음기의 건전지는 이렇게 많이 챙겨왔는데…" 그러자 함께 간 일러스트레이터 김수자가 "와, 잘됐다! 우리 여기 또 올 수 있는 거네!" 활짝 웃으며 박수까지 친다. 옆에 있던 윤석남도 한마디 거든다. "그래, 오히려 잘됐다. 오늘은 수다 떨면서 편안하게 있다 가. 격식 같은 거 따지지 말고. 사진이야 다음에 와서 찍어도 되잖아. 일단 우리 앉자."

　　햇빛을 쏟아내던 그의 작업실 창 위로 어둠이 내릴 때까지 우리는 똑같은 대목에서 웃음과 한숨을 토해내며 꼭 어느 한 사람의 인터뷰라고 이름 붙이기 힘든 시간을 가졌다.

　　다시 윤석남의 작업실을 찾은 것은 한 달이 조금 더 지나서다. 연두색 철조망을 따라 쭉 올라가면 철제 빔 위에 컨테이너를 올려놓은 것 같은 그

의 작업실이 나온다. 아무런 장식이 없는 간결한 모습이다. 누구든 마음만 먹으면 쉽게 뛰어넘을 수 있을 것 같은 나지막한 울타리 사이로 주인보다 먼저 이슬이와 천둥이가 반긴다. 이름을 알 수 없는 덩치 큰 기계들이 마당을 차지하고 있고 양 옆으로는 직사각형 모양으로 다듬어진 나무들이 겹겹이 쌓여 있어 규모가 큰 목공소를 찾은 느낌이다.

"아휴, 완전 공장이지? 오느라고 고생했어. 그래도 이번에는 빨리 왔다.(웃음)"
"작업실이 꽤 먼데 일주일에 몇 번이나 오세요?"
"매일 오지! 여기 온 지 벌써 만 3년 정도 됐네. 서초동 집에서 매일 와요. 정말 몸에 주사바늘 몇 대 꽂은 것처럼 아플 때도 있어. 그래도 매일 아침 10시에 와서 밤 9시쯤 집으로 가. 내가 올해 나이가 아홉이야. 쉰아홉이냐고? 아니 예순아홉! 내년이면 일흔이라니까. 아이, 실망했겠다… 나 할머니지? 운전도 작품도 시중 받아야 될 나이에 이렇게 혼자서 다닌다니까."

나이를 듣고는 입이 떡 벌어진다. 믿을 수 없이 맑은 얼굴과 건강한

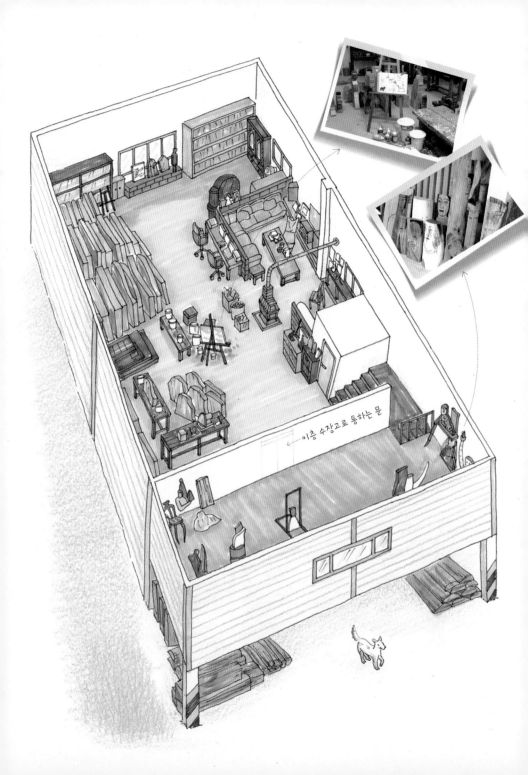

이층 수장고로 통하는 문

모습, 낭랑한 목소리의 비결은 어디에 있는 걸까?

"내가 건강관리는 지독하리만큼 해. 새벽 5시 20분쯤 일어나 일주일에 네다섯 번은 뒷산에 가서 1시간 30분쯤 스트레칭을 열심히 해. 내가 나무 작업 하다가 허리를 다쳤었는데 주사를 열심히 맞고 고쳤어. 요즘에는 나무 자르는 건 남동생에게 부탁하고 있어. 앞으로도 오래 작업하려면 건강 문제에 신경을 써야겠더라고. 내가 담배도 끊었다니까. 20년 골초였거든. 그냥 답답해서 피웠어…. 담배 끊는 게 무척 힘들었지만 끊었더니 피부도 좋아진 것 같아. 주름이야 나이 따라 생기는 게 당연하지만 건강은 노력한 만큼 얻는 거더라고. 지금 하는 이 작업 때문에 작업실에 오고 싶어서 안달이라니까."

작업실 들어가는 입구에 잔뜩 쌓인 나무들을 그가 조심스럽게 쓰다듬으며 말을 잇는다.

"2003년 일민미술관 전시회 이후 다른 작업은 하나도 못 하고 여기에만 매달려 있어. 몇 년 전 어떤 할머니에 대한 신문기사를 읽고는 바로 포천으로 찾아갔지. 20년 동안 버려진 개들을 보살피는 분이야. '이애신' 할머니인데, 그때 일흔이셨는데 나보다 더 젊으신 거야. 처음에는 백 몇십 마리 개가 한꺼번에 달려오는데 무섭더라니까. 내가 가니까 개를 버리러 왔나 싶으셨대. 그래서 말씀드렸지. 개 버리려고 온 게 아니고 할머니 하시는 일이 감동적이어서 왔다고. 그런데 이 할머니가 당신 주무시는 곳으로 날 데려가더라고. 다섯 평짜리 컨테이너에 아픈 개들이 꽉 찬 거 있지. 게다가 벽은 말도 못하게 새카만 거

야. 근데 자세히 보니까 뭐가 막 움직여. 세상에! 그게 파리야."

"거기서 할머니가 주무신다고요?"

"글쎄, 나도 여기서 어떻게 주무시냐고 여쭤봤다니까. 그랬더니 큰 쓰레기봉투를 아래위로 덮고 주무신대. 그 위로 개들이 똥오줌도 누는 거야. 근데 어쩜 얼굴이 그렇게 하얗고 고우신지… 할머니 말씀이 버림받은 개가 그렇게 많다는 거야. 예쁘고 건강한 개들도 버리더라고, 아픈 것들만이 아니고. 근데 우리가 얘기하는 도중에 할머니가 어디론가 막 뛰어가시더니 신문지에 뭘 싸서 가져왔는데 강한 놈한테 물린 제일 약한 놈인 거야. 피가 철철 흐르는 그놈을 같이 무덤으로 데려갔어…. 신문지를 들고 있는 할머니도 만들 거야. 사실 그 할머니가 주인공인 셈이지. 이 개들은 배경이 되는 거야. 그렇다고 그 할머니를 위대하게 그리고 싶지는 않아. 그냥 할머니야. 할머니가 그 개들을 돌봐야 하는 건 어쩔 수 없는 운명이 아니겠냐고, 나도 이렇게 그림 그려야 할 운명인 것처럼…."

"지금 이 나무들이 다 다양한 모습의 개로 변신하겠군요. 그런데 언뜻 봐도 몇 백 개가 넘는 것 같아요. 몇 마리나 만드실 예정인지요?"

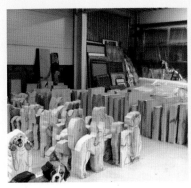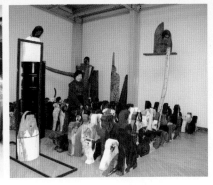

"1,025마리. 신문에서 봤을 때 개의 숫자야. 내게 영감을 준 숫자라 중요한 의미가 있어. 그 컨테이너 박스며 할머니, 다 그대로 재현할 거야. 싱싱하고 건강한 놈들은 300마리 정도 하고 아픈 녀석들을 700마리 정도 만들 건데, 지금까지 1년 동안 꼬박 매달렸는데 300마리를 다 못 했어. 이 나무 하나당 열두 번의 공정과정을 거치게 되거든. 나무를 일단 자른 뒤에 먼저 개 모양으로 드로잉을 하고 윤곽을 잡아주고, 깨끗이 표면을 갈고 밑칠을 해야 돼. 그걸 말린 뒤에 한 번 표면을 갈아줘야 물감이 잘 유착되거든. 그 다음에 보다 세밀하게 그리는 거지. 그걸로 끝이 아니라 뒷면도 똑같이 작업하고 마지막으로 물감색이 변하지 않도록 보호하는 재료로 마감을 해. 내가 실제로 개 네 마리를 키우는데 그 녀석들보다 손이 더 많이 간다니까. 그럴 때마다 할머니를 생각해… 참 고생이 많으시지."

작업실 안으로 발길을 옮기며 가뜩이나 주목 받기 힘든 미술계에서 몇 년 동안 한 작업에 매달리는 것이 과연 미덕이 될 수 있을까 걱정이 앞선다. 작업실에 들어가 한창 진행 중인 작품들을 보니 기가 딱 막힌다.

"저렇게 많은 작품들을 어디다 설치하죠? 웬만한 미술관에서도 쉽지
않을 것 같은데요…."

"난 작업하는 것만 즐겁다고 얘기하고 싶지 않아. 솔직히 일단 작업했
으면 그걸 누군가가 봐야 되고 소통해야 된다고 생각해. 그러니까 '이
작품이 끝나면 어디서 전시를 해야 되나' 고민을 하지. 이거 다 끝나
려면 앞으로 2년은 더 있어야 될 것 같아. 2003년에 데생부터 시작했
으니까 한 6년 프로젝트인가봐. 물론 예술도 유행이 있고, 설치미술
이라는 게 그때 되면 지하로 싹 들어갈 수도 있겠지. 사실 요즘은 평
면 위주의 작업을 많이 하잖아, 그게 또 팔리니까…. 미술계라는 게
반짝 스타를 키워내기도 해. 나 같은 경우도 그동안 활발히 활동했
지만 내가 저 작업을 끝낼 즈음이면 윤석남이 누구야 할지도 몰라. 하지
만 그런 위험이 있어도 난 이걸 끝내야 된다고, 그 사이 잊혀진데도
난 이걸 해야 돼. 정말 돈키호테 같은 작품이지 뭐. 제목은 '애신의
집'이 어떨까 싶어. 천여 마리를 한군데 모아 두는 게 아니라 드문드
문 떼어 놓기도 해야 되니까, 아무래도 시청 앞 같은 야외로 나가야
될 것 같지?"

ⓒ 정정엽

작업에 걸릴 시간도 시간이려니와 나중에 설치할 장소를 찾는 것도 만만치 않을 것 같아 마음이 다소 무거워진다.* 1층 작업실에는 엄청난 종류와 포즈의 개들이 작업 단계별로 놓여 있다. 그 중 채색 작업이 진행 중인 몇 마리의 개들은 웬일이지 머리만 달랑 남았다. 몸통과 다리는 어디로 간 것일까? 한참 들여다보는 걸 눈치 챈 그가 설명한다.

"지금 300마리 정도는 두상만, 머리만 해. 죽은 개들의 영혼을 상징하기 위해서야. 몸 있는 건 이 세상에 현존하는 개들이고… 혹시 사람들은 하기 힘들어서 머리만 한다고 생각할지도 몰라. 솔직히 고백하면 난 일단 만드는 게 정말 좋아, 아편 같다니까. 하나하나 정말 재미있어. 남들은 절대 이해 못 해. 두 사람한테만 얘기하는 거야. 정말 미친 듯이 여기 오고 싶다니까, 애인 숨겨 둔 것처럼. 누가 나오라 그러면 웬수 같고 그래."
"혼자 작업하시기 외롭지는 않으세요?"
"그래서 내가 음악을 듣나? 난 음악이 없었으면 어떻게 됐을까 싶어. 난 구스타프 말러의 음악을 좋아해. 지금 나오는 건 기돈 크래머의 탱

고고⋯. 내가 굉장히 편집증적인 게 있어. 말러의 광팬이야, 베토벤도 잘 안 들어. 남들이 별로라도 내가 좋으면 그것만 들어. 특히 말러의 교향곡 2번이 참 좋아. 여기 있는데 이거 줄게, 난 2번이 너무 많아, 어서 가져!"

두 번을 봤는데 그때마다 뭘 못 줘서 안달인 윤석남. 주변에 눈에 띄는 것들은 무조건 가지란다. 몇 차례 실랑이를 벌이다 결국 그의 강권에 앨범을 받아 들고 그의 서명을 부탁한다.

"내가 연주한 것도 아닌데 사인하려니까 이상하다.(웃음) 그나저나 춥지? 원래 겨울엔 석탄을 때면 따뜻한데 작업할 땐 추운 줄 모르다보니 오늘은 안 땠어. 따뜻한 차 줄게."

받아 든 앨범에는 '윤원석남'이란 서명이 시원스런 필체로 써 있다. 부모의 성을 다 담은 그의 이름과 그가 앉아 있던 자리 뒤로 보이던 오래된 흑백사진 하나가 오버랩 된다. 어머니 사진이다. 하지만 어머니의 얘기는 조금 나중에 꺼내기로 한다. 누구에게나 어머니는 단편이 되기 힘들지 않던가. 그가 찻물을 끓이고 조심스럽게 찻잔을 뜨거운 물로 덥히는 사이 겨울이면 석탄의 열기로 빨갛게 달아오를 난로와 연통을 바라본다. 작업실과 휴식 공간을 분리해준 붉은 벽돌담과 썩 어울리는 모습이다. 그가 잠깐 휴식을 취할 수 있는 공간 옆에는 작은 부엌이 딸려 있고 식탁 위에는 고운 빛깔의 와인 한 잔이 놓여 있다.

"술도 가끔 하시는지요?"

"아, 그거 내 천식약이야. 어찌나 빛깔이 예쁜지, 와인 잔에 따라 마시곤 해. 술은 거의 못해.(웃음)"

"창가 쪽에 놓인 의자 위에는 누가 글을 써 놓은 건가요?"

"응, 누가 버린 의자를 가져와서 직접 색을 칠하고 내가 좋아하는 시를 적은 거야."

'편지를 부치면 곧 되돌아온다. 지구를 한 바퀴 비잉 돌아 사랑을 보내면 사랑하는 내 손목이 금방 돌아와 발밑에 부서진다'로 시작하는 김혜순의 시다. 시(詩)에 앉아 전화를 받는 윤석남. 밖으로 난 창 너머 초록 풍경 한 조각을 바라보며 그가 우린 녹차를 마신다. 몸이 따뜻해진 나는 다시 오디오가 있는 선반 뒤의 사진들에 눈을 옮긴다. 단발머리의 중학생 윤석남과 40대라지만 여전히 앳된 모습의 윤석남, 그리고 그 사이에 걸린 그의 어머니와 눈이 마주친다.

"학창시절 얘기 좀 해주세요, 많이 수줍은 모습이세요."

"지금은 내 성격이 정말 명랑 쾌활해진 거야. 학창시절에는 굉장히 존재감이 없이 산 것 같아. 말도 없고, 친구라곤 딱 한 명 있었어. 참, 나 대학 안 간 거 알지? 돈이 없어서 못 갔어. 아버지가 내가 열여섯 살에 돌아가셨어. 그림을 하고는 싶은데 형편은 안되고 대신 글을 무진장 읽었어. 사실 아버지도 글 쓰던 분이셨어."

"아버님이 어떤 글을 쓰셨는지요?"

"우리나라 최초의 영화감독이셨어. 영화사(映畵史) 보면 아버지 이름이 딱 나와. 윤백남, 「월화의 맹서」. 나도 못 봤어. 가뜩이나 돈이 없는

집안에서 아버지가 딱 돌아가신 거지. 어머니 나이가 서른아홉이셨어. 그때 애가 몇이었게? 애가 여섯이었어. 막내가 두 살, 언니가 스무살. 언니도 대학 다니다가 그만두고…."

"어떻게 다 키우셨대요?"

"그거 말하려면 밤새야 돼. 아직 생존해 계신데, 어머니 애기만 하면 눈물이 나. 아버지가 글 쓰던 분이기 때문에 돌아가시고 아무것도 남기신 게 없었어. 정말 글만 남기신 거야. 책만 남기셨어. 그 책이라는 게 인세가 얼마나 박한데… 내가 고등학교 졸업한 것도 기적이라니까. 엄마가 선생님과 딱 면담을 하신 거야, 졸업해서 갚겠다고. 졸업하고는 바로 취직해서 돈 벌어서 왜 여공들이 공장에서 동생들 뒷바라지하려고 일하는 것처럼, 나도 그렇게 한 거야. 그런데 정말 대단한건 우리 어머니야."

"너무 막막해서 어찌해야 할 바를 모르셨을 거 같은데…."

"그러게, 우리 같으면 정신 놓고 울고불고 난리였겠지? 서른아홉 고운 양반집 규수가, 돈은 없지만 막일을 안 해본 분이잖아. 아버지가 대학교 학장이셨거든. 그래서 장례식은 그나마 학교에서 치러줬지만

집안에 돈은 하나도 없는 거야. 어머니가 서재에 남은 책을 아는 분께 처분해 받은 돈이랑 부의금을 합치니, 초가집 방 두 개짜리는 구할 수 있겠더래. 근데 애 여섯을 데리고 들어가면 주인이 말이 많겠더래. 전셋집으로는 안 되겠다 판단하고 우리를 데리고 여기저기 헤매시다가, 정부에서 청계천 판자촌 피난민들을 이주시키기 위해서 금호동에 집 지을 땅을 무상으로 준단 얘기를 들으셨대. 어머니는 청계천 주민도 아니면서, 집에 대해서 아무것도 모르시면서 흙벽돌을 직접 쌓아 가며 거기에 방 두 개짜리 집을 지으셨다는 거 아냐. 어머니가 집을 다 짓고 방에 들어갔는데 뭐가 좀 이상해. 누워보니 하늘이 보이는 거야, 나무로 얼기설기 덮은 천장 사이로 별이 보이고 달

이 보이고. 지금 생각하면 눈물 나는 얘긴데 그 땐 그게 슬픈지도 몰랐어. 어머니는 뚝섬 가서 밭 매주고 돈을 조금씩 받으셨는데, 그 어려운 상황에도 애들 학교는 다 보내야 된다는 지론이셨어. 그렇게 한 3년 버티고 나니 내가 고등학교 졸업하고 취직하면서 한숨 돌리게 되더라고. 우리 어머니는 지금도 극성이셔. 아마 젊은 시절 고생하신 것, 그 습관이 남아 있는 것 같아. 지금 90이 넘으셨는데 여기저기 아프신 데는 있지만 정신은 정말 깨 끗하셔. 정신이 너무 맑으시 니까 우리 올케들이 힘들어.

「어머니 2-딸과 아들」, 나무 위에 아크릴 · 파스텔, 170×180cm, 1992

난 우리 올케들한테 미안하다니까. 그래서 정말 잘 해주려고 한다니까. 딸인 우리는 엄마 생각하면 가슴이 미어지는데, 아들들은 아무래도 어머니를 짐으로 생각하는 것 같아… 난 딸 하난데, 아들은 엄마한테 희미한 옛사랑의 그림자고 딸은 영원한 사랑이라고 그러더라고. 그 말 맞는 것 같아."

맨손으로 흙벽돌과 나무로 집을 지으신 어머니. 허리를 다쳐 가면서도 나무를 손에서 놓지 못하는 윤석남. 흙으로 사람을 빚어낸 막내 남동생. 윤석남이 그린 어머니와, 그 위에 놓인 남동생의 테라코타 인물상을 번갈아 바라보며 '피'를 생각한다.

그의 안내로 작업실 끝으로 자리를 옮기던 중, 붉은 벽돌과 마주하고 있는 그의 책상에 잠시 눈이 머문다. 작업에 필요한 사진들과 오래된 영어

사전이 놓여 있다. 지금도 모르는 단어가 있으면 일일이 찾아 공부를 한다. 어느 구석에도 게으름의 흔적은 없다. 작업실 맨 끝에는 그가 오랫동안 모아 온 낡고 색 바랜 인형들이 세월 묻은 장 안에 옹기종기 모여 있다. 자세히 보면 입은 옷이며 얼굴 표정들이 제각각 개성 있다. 맞은편에는 완성된 개들이 차곡차곡 수납되어 있고 선반 맨 꼭대기에는 작은 인물상들이 빽빽하다. 인형 장과 선반 사이에는 자줏빛 자개장이 화려하다.

"이 자개장은 예뻐서 가져왔는데 실은 가짜야, 인조 자개로 만든 거야. 누가 쓰레기로 버린 건데 냉큼 가져왔지. 참 예쁘지? 저 위쪽의 작

은 인물상들은 다 불량품이야. 다 불 땔 거야, 사인도 안 했어."

남의 불량품도 주워 오는 윤석남이 과연 그 여인들을 모조리 난로 속으로 집어던질 수 있을까. 그의 호언에도 불구하고 그들을 떠나보내기가 쉽지 않아 보인다. 버릴 것들을 그렇게 가지런히 정렬해 두는 사람이 어디 있겠는가. 20cm 안팎의 나무 위에 치마저고리를 입은 여인들이 각자 자신의 삶을 선명히도 내 보인다. 고운 옷과는 달리 얼굴들은 매섭다.

"선생님 작품은 누가 주로 사는지요?"
"하하, 솔직히 내 작품 나부터도 안 살 것 같아. 어디 무서워서 사겠냐고.(웃음) 샤머니즘적 요소가 많다고 보더라고. 일반인들은 거의 없고 국립현대미술관, 대전시립미술관, 또 일본과 외국 미술관에서 주로 샀어. 난 젊은 작가들 것 다 사줘. 그러면서도 내 작품 팔리는 문제에 대해선 생각하기도 싫어. 돈이야 있으면 좋겠지만 워낙 내가 개념이 없어서 빚만 안 지면 된다는 생각이야. 윤석남, 정말 문제 많은 사람이야. 내 전시 오프닝에도 안 가. 성격상 못해. 이름 알리는 거 열심히 못 하니까 작품이 뛰어나야 되겠지. 항상 그 생각을 해. 작업하다보면 외모에 신경을 쓸 틈이 없어. 지금 입은 것도 딸이 버리고 간 거 입은 거야. 원래 난 수더분해서 괜찮은데, 가끔은 날 만나는 사람이 창피해할까봐 그건 좀 신경이 쓰이더라고.(웃음)"

얼룩덜룩한 그의 손을 바라본다. 여기저기 상처투성이다. 손톱 밑은 때가 끼어 까맣고 손톱은 저절로 닳거나 부러진 채 길이가 제각각이다.

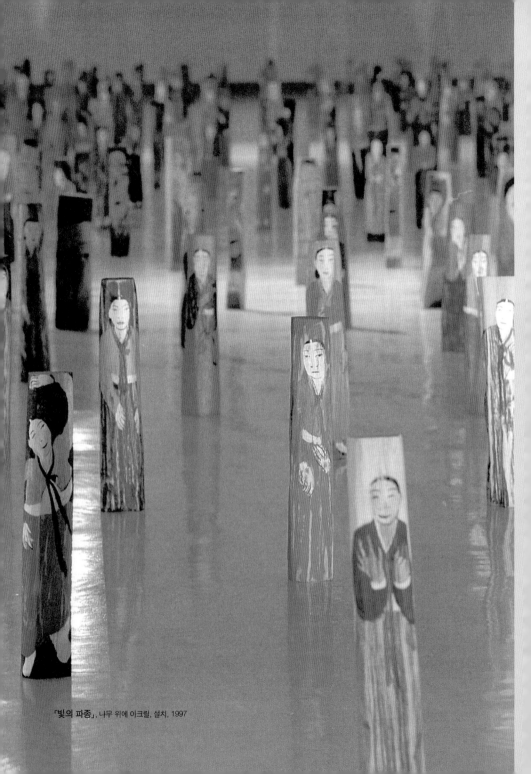

「빛의 파종」, 나무 위에 아크릴, 설치, 1997

"나, 손 작지? 키도 157cm가 채 안 돼. 그래도 그동안 전시했던 작품들은 내가 혼자서 다 한 거야. 통나무는 너무 커서 작품을 할 수가 없어. 일일이 나눠서 작업한 다음에 다시 붙여야 해. 조각을 안 해서 오히려 조각적인 생각에서 벗어날 수 있었던 것 같아. 조각조각 먼저 완성한 뒤 이어붙이는 작업이 그래서 나온 건데, 서양 것을 흉내낸 흔적이 없어서 외국 쪽의 반응이 좋았던 것 같아."

2층으로 올라가는 계단에서 내려다보니 잘 짜인 선반 위에 각종 연장이며 공구들이 쓰임새에 맞게 정리되어 있다. 선반 한쪽 구석에는 알루미늄 사다리 두 개가 서 있다. 큰 작품을 하려면 사다리를 타고 올라야 할 것이다. 선반이 끝나는 벽에는 또 다른 사다리가 걸려 있다. 나무로 만든 사다리에 윤석남이 갇혀 있다.

"응, 그거 내 자화상이야. 스물여덟에 결혼해서 3년 지나니까 먹는 것도 귀찮아지고, 당시 5층에 살았었는데 20일 동안 땅을 안 디뎠다니까. 먹을 게 떨어지면 남편은 화내고, 집에 있는 걸 모조리 긁어 먹은 뒤에 그것마저 떨어지면 그때서야 장 보러 가는 거야. 우울증이 최고조에 달했을 때가 서른여섯 살 때였는데, 그때는 아주 참을 수가 없더라고. 나 같은 사람은 아무런 자격이 없는 거야, 우울할 자격도…. 그렇다고 모든 여자들이 밖으로 뛰쳐나오라는 건 아니야. 내 동생 같은 경우, 살림 예쁘게 하고 잘 살거든. 살림이 잘 맞으면 그게 자기 세계가 되

는 거야. 그런데 마음속에 다른 욕망이 있는 사람들은 그걸 하지 못하면 미쳐버리는 거야. 지금도 누가 고등학교 시절을 물어보면 대답을 못 해. 3년이 완전 백지상태야, 뭘 했는지 아무 기억이 없어. 지우고 싶은 욕망 때문에 다 지워진 것 같아. 아버지 돌아가시고 예민했던 데다가 그림을 할 수 없었기 때문이었던 것 같아. 그때부터 쭉 존재감이 너무 없어서 정말 슬펐어…. 경제적으로 힘드니까 뭘 하겠다는 말도 못 하고 있다가 먹고사는 걸 해결하고 나서 아무래도 미술을 해야겠다고 선언했어."

"남편의 반응은 어땠는지요?"

"10년은 먹고사느라 애썼으니까 하라고 하더라고. 그냥 취미로 한다고 생각했나봐, 내가 이렇게 미친 길을 가려는 줄은 모르고.(웃음) 하지만 난 처음부터 취미로 할 생각은 없었어. 내 세계를 확실히 갖고 싶었지. 몇 년 동안 정신적으로 심한 갈등기를 겪다가 박두진 선생 밑에서 붓글씨를 배우기 시작했어. 처음에는 한 일(一) 자부터 가르치잖아. 새벽 3시까지 신문지 위에 정신없이 한 일 자만 썼다니까. 그때 글씨를 안 썼으면 도망갔을 거야, 어디론가. 난 정말 글씨를 쓰면서 삶이 완전히 달라졌어."

"그러면 본격적으로 지금의 작업을 시작하신 건 언제인지요?"

"미친 듯이 글씨를 썼지만 성에 안 차더라고. 아무래도 그림을 해야겠더라고. 정말 하고 싶었던 거라 무조건 시작했지. 주변의 모든 소재들을 닥치는 대로 그렸어. 어디 가서 따로 공부한 것도 아냐. 6개월 동안은 작품이라고 할 수 없는 작업을 했지. 나중에는 너무 창피해서 다 버렸어."

그는 1982년, 43세의 나이에 첫 개인전을 갖게 된다. 모든 수식이 거추장스러워지는 대목이다. 그로부터 10여 년이 지난 2003년, 일민미술관에서 열린 '늘 어나다' 전에서 나는 눈물을 훔치는 주부들을 많이 목격했다. 마침 2층에 당시 전시했던 「어시장」이 설치되어 있다. 한 손으로는 머리에 인 고래를 받치고 다른 손은 끝없이 늘어나 바다 속까지 휘젓는다. 그렇게 끝없이 늘어난 여인의 팔은 전시장을 찾은 여성들을 다 감싸 안고도 남을 만큼 한없이 늘어난다.

「어시장」, 혼합재료, 설치, 267×240cm, 2003

"맞아, 일민미술관에서 전시할 때 주부들이 많이 왔어. 막 우는 사람들이 그렇게 많더라고. 그 심정을 왜 모르겠어… 그림 그리고 싶은데 그릴 형편이 안 된다는 사람도 많고. 그런 사람들한테는 그냥 연필이랑 종이만 갖고 일단 그리라고 얘기해줘. 그게 하나의 스타일이 될 수 있거든. 난 일단 서툴게라도 뭔가를 그려보는 것 자체가 치유가 될 수 있다고 생각해. 욕심이 많으면 시작을 못 해. 실제로 남들이 내 나이에 이미 성공한 걸 생각하면 정말 못 한다니까. 일단 시작하고, 하는 것 자체를 즐기다보면 기회도 생기는 거야. 사실 나도 그림 하기 전에는 천재적인 작가는 놀다가 한 번 일필휘지하면 되는지 알았어. 근데 하다보니 이건 완전 중노동이야. 남들도 다 출퇴근하면서 열심히 사는데 내가 뭐라고 안 해! 내가 좋아하는 시인 김혜순이 그러더라고, '요

절을 안 했으니까 우린 천재가 아니에요' 라고. 나도 동의해. 그러니 죽으나 사나 열심히 하는 수밖에."

2층 작업실은 대부분 완성된 작품들이 설치되어 있다. 천장에 길게 난 시원스런 창 덕분에 1층 작업실보다 훨씬 밝은 분위기다. 창밖으로는 잘 가꾼 텃밭도 보인다.

"그 텃밭은 남동생 작품이야. 동생이 망하는 바람에 내가 행복해졌지. 지금은 남동생도 행복해해. 1년 전만 해도 나무도 내가 다 자르곤 했는데 지금은 남동생이 도와주거든."

"작업실 규모가 상당히 커요. 어떻게 구하셨는지요?"

"아주 오래 전, 문화예술인들을 위해 주말농장을 만든다고 일인당 300평을 살 수 있는 기회가 있었어. 물론 여러 사람을 거쳐서 나한테는 거의 끄트머리에 온 얘기지. 당시 평당 2,700원인가 그랬어. 무지 싼값인데, 그럼 뭐해? 돈이 한 푼도 없는데. 근데 내가 자폐기가 있어서 밖에도 안 나가지, 사람도 안 만나지, 콩나물 값 아끼면 1년쯤이면 살 수 있겠더라고. 생활비를 그대로 모아서 땅을 샀는데, 딴 사람들은 그동안 땅값이 올라가니까 다 팔았어. 근데 나는 부동산이며 뭐며 그런 걸 워낙 모르니까 그냥 내버려 뒀어. 그때 팔았으면 지금 이 작업실도 없겠지. 그래서 사실은 후배들한테 작업실 공개를 잘 못 해, 미안하더라고…."

"그 연세와 경력에 너무 미안해하지 않으셔도 되지 않을까요?"

"난 연세는 있지만 경력은 없어!(웃음) 사실 마흔 넘어 작업 시작하면서 계속 아파트 지하실에 작업실이 있었거든, 그것도 월세 내면서. 지

금 여기로 오니까 얼마나 좋은지 몰라. 근데 누구 말마따나 오래 살게 되면 그땐 몰라, 집에서 너무 멀어서. 지금은 운전하는 게 하나도 안 힘든데, 운전하는 게 힘든 나이가 되면 누가 알겠어? 여기서 그냥 살아야 될지도… 근데 따로 떨어져서는 못 살 것 같아. 남편이 들으면 건방지게 들을지 몰라도, 나이 드는 모습 보니까 측은지심이 생기더라고. 본인은 굉장히 젊은 줄 알지만 내가 보기엔 너무 안됐어. 그전에는 수십 번도 더 도망가고 싶었지, 이혼하자고도 얘기하고."

"남편은 어떻게 만나셨는지요?"

"내가 고등학교를 남녀공학을 나왔는데 알고보니 동창생이래. 말도 재미있게 하고 공대생이라기에 먹고사는 건 괜찮겠구나 싶었지!(웃음) 옛날에는 문학을 좋아하더니 지금은 완전 보수가 됐어, 정치 얘긴 서로 아예 안 한다니까. 공연 보러 가는 것도 쑥스러워하고, 그렇게 영화와 음악을 좋아하더니만. 하긴 안 그랬으면 사업을 어떻게 했을까도 싶어…. 그러니까 막 나 혼자 다니게 되는 거야. 남편이 막내였지만 시어머니를 끝까지 모셨어. 어머니 돌아가신 뒤에는 아침만 같이 먹고 나머지는 각자 알아서 하자고 협정을 맺었어. 물론 남편 입장에서는 불의를 당하고 있다고 생각하겠지만.(웃음)"

"남편의 '불간섭주의'가 굉장한 미덕이라는 생각이 드는데요?"

"그래. 생각해보면, 삶의 모양과 분위기가 다를 수 있다고 이해해주는 남편이 고맙지. 내가 뭘 한다고 해도 막지 않고 내버려 둬, 밤 열두 시 넘어 들어가도 상관을 안 해. 1982년 첫 개인전을 하고 나니까 남편이 그러더라고. 아무래도 사업 감각이 있는 사람이라 그랬는지, '당신 대학도 안 나왔잖아, 미술을 전공한 것도 아니고. 당신이 아무리 기발해도 한국 화단에선 알아주지 않을 거야.' 그러면서 미국 유학

을 권하더라고. 마흔셋에, '아임 어 걸' 밖에 모르는데도 가겠다고 그랬어. 아무것도 없는 주제에 간 거야. 워크숍 프로그램을 1년 들었어. 내게는 완전히 전환점이 됐지. 아침부터 밤까지 뉴욕에서 벌어지고 있는 모든 것을 빨아들이는 것, 음악, 미술, 공연 등등… 그게 정말 공부였지. 그리고 한국에 돌아와서 보니까 세상이 지금 어떻게 돌아가는데 한국 화단이 이러고 있나 싶더라니까. 그때부터는 본격적으로 자기 탐구를 해야겠다는 생각에 아무도 안 만나고 작품에 몰입했어. 그러다가 뜻을 같이하는 친구들과 드로잉전을 기획했는데, 시시하게 '3인전' 같은 거 하지 말고 뭔가 뜻이 있어야 된다는 결론을 내리게 됐어."

"그게 그 유명한 1985년 '반에서 하나로' 전시회 아니었나요? 첫 페미니즘 전시로 기록된."

"맞아. 가로 7미터 세로 2미터가 넘는 작품들을 여덟 점이 넘게 했으니 사람들이 깜짝 놀랐지. 살림만 하던 여자들이 일으킨 엄청난 도발이었지. 우리는 다 여자들이고 가정주부였고 울분에 차 있었어. 누군가는 모험을 해야 되고 사람들로 하여금 여성미술에 대해 생각하게 만들어야 된다는 사명감이 있었어. 그래서 '여성미술연구회'라는 걸 만들어서 공부를 열심히 했어. 그런데 그때 세 사람 중 김인순은 사회적 발언이 강했고, 김진숙은 미학 쪽에서의 입지를 굳혀 가는데 난 중간에 이것도 저것도 아니었어. 미술이 꼭 목적성을 가져야 하는가에 대한 깊은 회의에 빠졌지. 난 어떤 '주의-이즘(ism)'에 나 자신을 끼워 맞추는 게 안 맞거든. 예술은 자유를 지향하는 거야. 다른 어떤 '주의'가 아니라 나의 '이즘'에 복속하는 예술을 하는 거야. 내 예술을 페미니즘이라고 부른다고 해서 그게 작품을 한정한다고도 보지 않아.

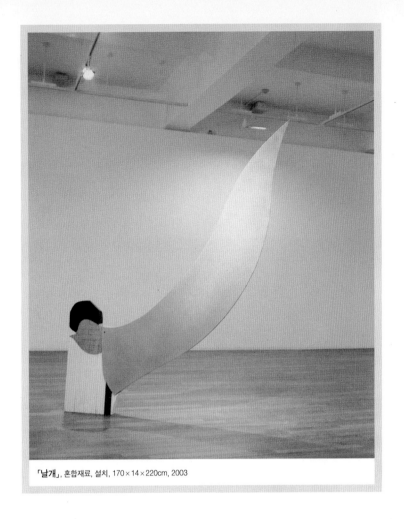

「날개」, 혼합재료, 설치, 170×14×220cm, 2003

어떤 이름이든 내가 얘기하고 싶은 것은 결국 여성의 몸이고, 그걸 소통하는 것이 내 사명이라고 생각했는데, 이런저런 고민을 많이 하다가 도망갔어.(웃음)"

"어디로요?"

"미국으로 갔어. 그때까지 평면 작업을 계속했는데, 그게 단순히 재현

의 수준에서 머물러서도 안 되겠고 미학적인 쾌감과 이론적 근거도 있어야겠는데 그게 한꺼번에 나오기가 힘들더라고. 그때 루이스 부르주아(Louise Bourgeois) • 작품을 보게 된 거야. 1991년 브루클린미술관에서 「Maman(엄마)」이라는 작품이 설치가 됐어. 숨이 턱 막히더라니까. 난 그때까지 그 사람이 누군지도 몰랐어. 철(鐵)거미였어. 그거 봤어?"

"아니요, 아직 못 봤는데요."

"아휴, 그 작품은 꼭 봐야 되는데… 엄청나게 높은 미술관 천장에 딱 닿게 거미가 설치되어 있었어. 옆에는 부르주아가 자기 작품에 대해서 이야기하는 비디오가 상영되고 있었는데, 거미가 어머니의 상징이라는 거야. 암놈 거미가 자기 등에 알을 품는데 부화한 새끼들이 어미를 다 먹어 치우니까 말간 껍질만 남는 거야. 페미니즘 미술하면 여성적인 감수성이나 이즘을 강조하기 쉽고, 여성성이라는 것도 부드러움, 아름다움이라는 한계에 갇히

• 루이스 부르주아(191 프랑스 출신의 추상표현 조각가. 일흔이 넘어 세 명성을 얻었으며 지금도 발한 활동을 벌이고 있다

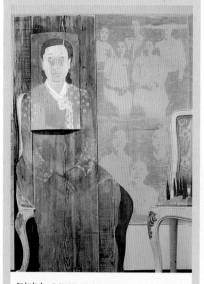

「어머니」, 혼합재료, 설치, 300×200×200cm, 1995

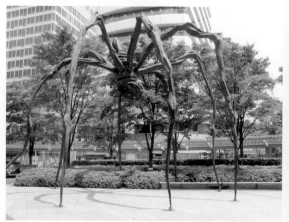

기 쉬운데 부르주아는 그걸 넘어서서 아예 거기서 해방된 것 같았어."

"특히 어떤 부분에서 그런 걸 느끼셨는지요?"

"철이라는 재료가 남성적이잖아? 그런데도 거대하고 단단한 철로 만든 거미가 내게는 강한 모성성으로 느껴지는 거야, 아주 위험하다는 생각도 들고. 거미 다리의 끝이 다 낫으로 되어 있었어, 시퍼런 날 말이야. 얼마나 끔찍하고 무서워? 모성성이 그냥 단순히 끝없이 주기만 하고 자신을 희생하고 그런 게 아니라 칼날 같은 무기를 갖고 있는 거야. 난 그렇게 해석했어. 거기다가 몸뚱이는 맨홀로 만들었더라고. 뉴욕 같은데 가면 아주 큰 맨홀이 있잖아, 그걸로 만든 거야. 오래 돼서 마모된 맨홀을 위아래로 놓고, 수도관 파이프를 연결해 다리를 만들고, 발은 낫이야. 그 어마어마한 에너지! 모성이 갖고 있는 말로 표현할 수 없는 힘! 남성성 여성성을 초월해 낡아 빠진 걸 다시 생산적인 것으로 만들어낸 힘! 아름답더라. 더 기가 막힌 것은 내 생각에 140cm나 될까 말까 한 할머니가 영상에 나오는 거야, 이미 그때 70이 넘은 나이에 철거미를 만든 거야. 그 뒤로 그에 관한 책을 사서 보기 시작했어. 그 철거미에 대한 인상이 엄청나게 강렬했나봐. 그런 작품 하나만 남기고 죽어도 되겠다는 생각을 했으니까."

유서처럼 단 하나의 작품이라도 자신의 이름을 묻을 수 있는 작품을 남길 수만 있다면. 그것은 모든 예술가들의 꿈일 것이다.

"그런데 언제부터 나무 작업을 시작하셨는지요? 두 번째 미국 가기 전까지만 해도 평면 작업을 하신 건데…."

"루이스 부르주아의 작품을 보고는 내 나이를 잊기로 했어. 하지만 워

낙 엄청난 작품을 보고 나니 방황을 심하게 하게 되더라고. 그림도 못 그리고. 그러다가 브롱스뮤지엄을 갔어. 거기가 좀 위험한 구역인데, 전시를 볼 때는 한없이 용감해지니까. 그때 콜롬비아 작가전을 하고 있었어. 그 중 「행진」이라는 작품이 있었는데 예수, 로메로 신부, 체 게바라 등 여섯 명의 형상을 벌레 먹은 헌 나무로 만들었어. 옆에서 보면 아주 얇지만 높이는 3미터나 되는 인물들이 걸어가는 모습이었 는데 규모며 메시지가 참 강했어. 무의식에 오래 남아 있었나봐.

"한국에 돌아와서 한 1년은 판화도 하고 유화도 했어. 그러다가 허난 설헌 때문에 나무 작업을 시작하게 됐어. 그녀에게 관심이 많아서 혼 자 강릉 생가로 갔어. 가을이었고 오후 네다섯 시 정도 되었나봐. 다 둘러보고 나서 잎이 다 떨어진 감나무들이 쫙 서 있는 길에 혼자 앉아 서 생각했지, 이 여자가 살아온 삶에 대해서. 근데 15센티미터 정도 되는 감나무 가지가 두 개 눈에 띄더라고. 그걸 서울로 가져왔어. 그 때는 조각도도 없었어. 그냥 문방구에 가서 애들 쓰는 조각도 세트를 하나 사다가 조각을 했지. 하얀 저고리에 남색 치마를 입은 처녀를 조 각했는데, 그게 나한테는 허난설헌인 거야. 그때부터 길만 지나가면 헌 나무가 보이는 거야. 의자, 사다리, 장 등등 눈에 띄는 건 다 주웠는 데, 그것도 모자라서 성동역 근처에 목재소가 많거든, 거길 갔어. 겨 울에 난로에 불을 막 때고 있더라고. 나무를 자르면 안쪽만 쓰고 나머 지 껍질은 불로 때는 거야. 그걸 팔 수 있냐고 물었지. 그게 한 트럭에 한 3만 원이었어. 그걸 물로 닦고 수세미로 닦았더니 얼마나 예뻐지던 지, 사람 피부 같더라고. 거기에 난 흠이며 상처가 자연스럽게 보이고 그 자체가 이미 작품이더라니까. 자세히 들여다보면 사람 얼굴이 보 이더라고. 난 남자는 못해. 항상 여자 얼굴이 보이는데, 중성적인 모

습이야. 과학적으로 사람들은 익숙한 것을 보고 싶어 하는 심리가 있
대. 뭐든지 그걸 발견하고 싶어 하는 심리. 나도 그런 거였겠지. 내가
봐도 얼굴들이 부드러운 얼굴은 아니야."

이매창과 허난설헌이 2층 작업실 한쪽 벽에
나란히 기대어 있다. 윤석남은 이매창의 손을 두
손으로 꼭 맞잡고 자신의 팔을 길게 뻗어 허난설
헌의 어깨를 어루만진다. 세대를 뛰어넘어 윤석
남과 허난설헌을 이어주는 긴 팔에는 반짝이는
나비들이 자유롭게 난다.

"그 나비들은 자개로 만든 거야. 절망적인 삶을 예쁘게 장식하고 싶은
욕구가 많았어. 자개도 대부분은 다 주웠어. 근데 나중엔 물량이 안
돼서 왕십리에 가서 사서 썼어. 근데 값이 터무니없이 싼 거야. 그분

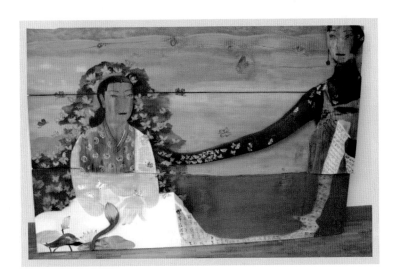

들이 시간 들여 만드는 과정을 생각해봐. 그래서 난 절대 가격 안 깎아. 내 작품이 안 팔려서 그렇지 팔린다고 생각해봐. 먼저 자개를 원하는 곳에 붙인 다음에 몇 밀리미터는 올라갈 정도로 검은 칠을 세 번 이상 다 해야 나무에 검은색이 스미거든. 그 다음에 자개 부분만 살살 닦아내야 돼. 정말 정성 들여 해야 된다고. 그런 과정을 통해 내가 허난설헌을 감히 만났다 이거지. 정말 좋아하는 여인이고 생각할수록 안타까운 여인이야."

2층 작업실 맞은편은 남동생이 생활하는 살림집이 있고 중간에는 작은 창고가 있다. 바닥에 납작 엎드린 여인들이며 손을 번쩍 든 여인. 의자 다리에 붙은 칼과 도끼들. 대장간에서 일부러 맞췄단다, '불안' 때문에. 다시 1층으로 내려오는 계단 옆 낡고 못 쓰게 된 의자가 보인다. 앉을 수 있는 의자가 아니다. 의자 등에 뾰족하게 튀어나온 대못들.

"「대통령후보」라는 작품인데, 권위만 있고 욕망만 삐죽삐죽 튀어나온 모습이야. 구멍을 뚫고 다리 밑도 내가 다 다시 붙였어. 버려진 의자였지."
"직접 다 하시려면 공구도 많이 필요하시겠어요."
"나 공구상 가는 거 정말 좋아해. 예전에

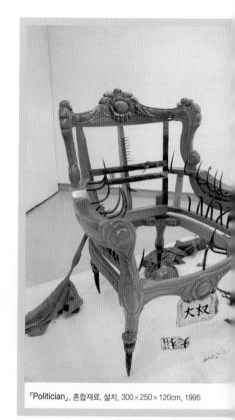

「Politician」, 혼합재료, 설치, 300×250×120cm, 1995

는 청계천이나 영등포에 많았어. 거기 가면 얼마나 행복한데. 별의별 공구가 다 있으니까. 드릴이니 뭐니 다 거기서 팔아. 공구 이름이나 기계 이름은 잘 몰라. 가서 용도를 먼저 얘기해, 몇 센티 되는 나무를 자를 수 있는 기계가 필요하다고만 얘기하면 얼마든지 구할 수 있어. 지금 하는 작업 중 나무 자르는 건 '라운드 톱'이 돌아가면서 절단하는 거야. 아래층에 있는 기계들은 평철, 그러니까 넓은 모양의 쇠를 자르는 데 쓰는 거랑 쪼개진 나무를 이을 때 옆쪽으로 구멍 뚫어서 쇠를 박는 데 쓰는 기계야. 그런 거 할 때는 안경 쓰고 하지."

안 해봐서, 잘 몰라서, 처음이라, 뭐든 하기 전에 겁부터 먹고 걱정으로 시간을 보내는 나로서는 일흔이 가까운 나이에도 씩씩하게 공구상을 찾고 중노동을 견디는 그가 존경스러울 따름이다. 2층에서 1층으로 내려가는 도중 그에게 묻는다.

"예술가는 어떤 사람인가요?"
"지상으로부터 20센티미터 정도 떠 있을 수 있는 사람. 너무 높이 떠 있으면 자세히 볼 수 없고 현실 속에 파묻히면 좁게 볼 수밖에 없거든."

작업실을 나와 초록이 한창인 마당으로 나온다. 마당 한쪽에 돌무덤이 있다.

"여진이라고 무척 아끼던 개인데 1년 반 살다 갔어. 난 사실 죽음에 대해서 뭐 별로 슬퍼하진 않아. 때가 되면 가는 거지 싶어. 너무 울면 망자가 편히

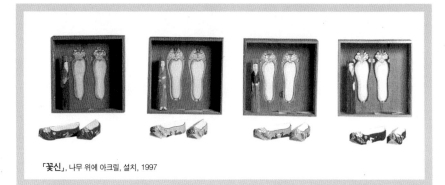

「꽃신」, 나무 위에 아크릴, 설치, 1997

못 간다고 하던데… 요즘 외국 장례식에서는 농담도 주고받잖아. 난 사람도, 잔치처럼 그렇게 보냈으면 좋겠어."

그래도 축축해지는 그의 눈가를 보며 가벼운 질문 하나를 던진다.

"영화는 자주 보세요?"
"응, 영화만큼은 꼭 극장에서 봐야 직성이 풀려. 거의 혼자 봐. 같이 보러 가자 그랬다가 영화가 재미없으면 곤란하잖아.「디 아워스」참 좋아해. 첫 장면 기억나지?"

주머니 속에 돌을 집어넣고 강물 속으로 가라앉던 버지니아 울프를 어찌 잊을 수 있겠는가. 그러나 강물 속으로 뛰어드는 것보다 더 어려운 건 주머니 속 돌덩이를 빼 던져버리고 다시 물 밖으로 나올 결심을 하는 것. 절망 속으로 가라앉는 대신 세상이라는 수면 위로 용기 있게 떠오른 윤석남. 작별인사를 하고 차에 오르는데 그가 큰 소리로 외친다.

"내 작품은 얌전하게 싣지 말고 파격적으로 실어줘! 맘대로, 멋지게 변형해봐!"

덧붙이는 말 : 나는 이후 두 번이나 루이스 부르주아의 철거미를 만났다. 한번은 절친한 친구 두 명과 함께한 일본 여행에서였고, 두 번째는 수업 차 방문했던 뉴욕 브루클린의 '현대 미술 공장(Modern Art Foundry)'이라는 주조소에서였다. 도쿄에서 만난 철거미는 어마어마한 규모로 가슴 쪽에 알을 품고 있었고, 브루클린에서 만난 철거미는 다리 쪽에 부상을 입고 치료를 받으러 온 상태였다. 건강하거나 아프거나 어느 쪽이든 다 윤석남이 생각난 것은 물론이다. 스스로를 패잔병이라고 느낄 때마다 그는 멀리서 내 어깨를 툭툭 치며 자기 연민에 빠지지 않는 법을 알려주었다. 그리하여 부르주아와 그의 어머니, 윤석남과 그의 어머니, 나와 친구들을 포함해 세상의 모든 어미들은 동지가 된다. 루이스 부르주아가 세계 현대미술의 중심인 뉴욕현대미술관(MoMA)에서 회고전을 연 것은 그의 나이 일흔하나였다. 부디 윤석남의 작품을 한국에서는 물론 이곳 뉴욕에서도 조만간 보게 되길.

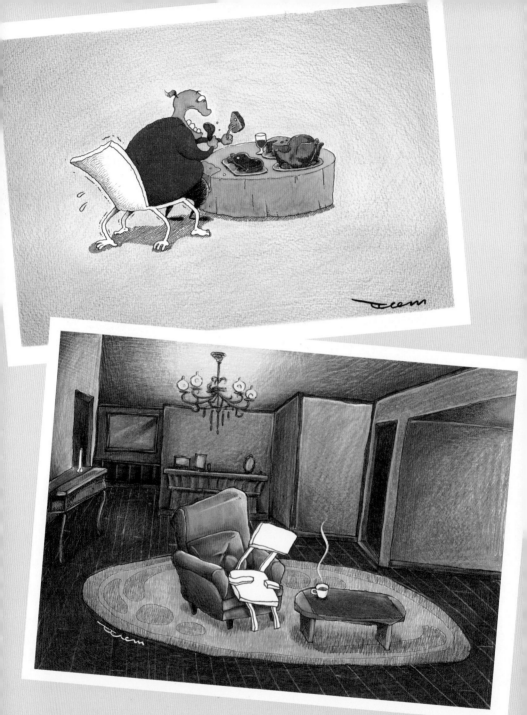

▲ 「버티세요」, 종이에 색연필, 29,7×42cm, 2006 ▲ 「휴식」, 종이에 파스텔, 아크릴, 21×29,7cm, 2006

인생을 그리는 카투니스트

김동범의 방

어릴 때 나는 고양이나 강아지를 여럿 키워봤다. 수많은 '나비'와 '쫑'이 나와 함께 자랐다. '쫑'은 미국 남자의 대표 이름인 '존'에서 왔고 (암놈은 메리), '나비'는 잔나비처럼 나무를 잘 타서 혹은 나비처럼 가볍게 날아가는 듯 보여서 붙여진 이름이라고 언뜻 들은 것도 같다. 쫑이나 나비보다 특별히 더 예쁜 이름을 지어준 적은 없지만, 가르랑거리며 내 배 위에서 함께 잠들던 얼룩무늬 '나비'와, 아무리 가라고 해도 학교 앞까지 따라오던 검둥이 '쫑'은 지금도 가끔 생각난다. 주위 아이들이 "잡종"이나 "똥개"라고 놀려도 내 눈에는 우리 집 쫑과 나비가 최고로 보였다. 그 시절로 다시 돌아가 누군가가 당장 푸른 눈의 페르시아 고양이나 황금빛을 자랑하는 포메라니안을 준다 해도, 나는 우리 나비와 쫑을 품 안에 안고 절대 바꾸지 않을 것 같다.

작년 여름이었다. 광화문 역 7번 출구에 있는 '광화랑'에서 당시 진행하던 프로그램 「내 손 안의 책」을 촬영하게 되었다. 그곳에서는 어느 만화가(그때까지는 만화와 카툰의 차이를 몰랐으므로)의 작품 전시회가 있었는데, 정말 오랫동안 눈을 뗄 수가 없었다. 신랄한 풍자도 있었지만, 작품 전체를 관통하는 것은 세상에 대한 따뜻한 '위로'였다. 그것은 내가 알고 있는 만화의 본질이기도 했다. 작가가 직접 만든 명함에는 자신의 작품이 그려져 있었고, 자신을 이렇게 소개하고 있었다.

"카투니스트, 똥개 김동범"

녹화를 마치고 갤러리를 나오는데, 오랜만에 나비와 쫑을 품에 안은 듯 포근한 느낌이었다. 세상을 향한 '똥개'의 낮은 시선을 가슴에 담아 둔 지 8개월, 그를 다시 만나기로 했다.

1,500원짜리 닭다리살 꼬치를 파는 포장마차 뒤편, 대림역 1번 출구에서 그가 뛰어나온다. 검은색 셔츠에 말끔한 회색 정장 차림이다.

"잘 지내셨어요? 오늘 고민 많이 했어요. 원래 이렇게 안 입는데, 사진 찍는다고 그래서, 없는 양복 중에 그나마 제일 나은 걸로 입었는데 많이 어색하네요."

"원래 작업실이 광화문 쪽이라고 하지 않았어요?"

"아휴, 제가 한 달 사이에 두 번이나 작업실을 옮겼어요. 기존에 있던 곳을 빼줘야 하는 상황이 돼서… 저희 만화 작업은 큰 공간이 필요 없으니까 보통 가정집에 작은 방 하나 구해서 작업하면 되는데, 지금은 사정이 여의치 않아서요. 그래서 지금 짐 정리도 안 돼 있고 어수선할 거예요."

근처에는 시장이 있는지, 바글거리는 사람들과 각기 다른 확성기에서 나오는 소리들로 정신이 없다. 3분 정도 걸었을까. 그가 작업실이라며 안내한 곳을 보고 다 같이 웃음을 터뜨리고 만다. 만화 『식객』의 한 장면이라면 어울릴 것 같은, '숯불 꼼장어와 불닭발 그리고 속 시원한 멸치국수'를 자랑하는 황소식당의 커다란 간판 때문이다. 뒤쪽에 교회만 보일 뿐 그 어디에도 작업실이 있을 것 같지 않은 건물이다. 작업실은 대체 어디에? 밖에서는 보이지도 않는 이곳 2층에 그의 작업실이 있단다.

문을 열고 들어가니 커다란 작업용 책상이 'ㄱ'자로 두 개나 붙어 있고 컴퓨터도 두 대. 거기에 3인용 연두색 소파와 둥근 테이블을 두고도 충분히 공간이 남을 만큼 넓어서 그동안 작업실 때문에 고민했다는 말이 무색하다.

"와, 무슨 작업실이 이렇게 넓어요?"
"아이, 그럴 리가 있겠어요.(웃음) 여기는 한국카툰협회와 만화기획단체 카툰피아가 공동으로 사용하는 사무실 겸 작업실이고요, 제 작업실은 저쪽 구석 좁은 통로 옆에 있어요. 잘 보이지도 않죠? 원래 여기 사무실의 창고예요. 계약도 아직 안 했고요, 그냥 알아서 드리겠다고 하고 빌린 방이에요."

그러고 보니 출입문 입구에 '카툰피아'와 '한국카툰협회' 포스터가 붙어 있었던 게 생각난다. 그가 말한 대로 사무실 구석으로 가본다. 통로 오른쪽에는 그 좁은 공간마저 책으로 꽉 찬 책장이 놓여 있고, 왼쪽에 있는 그의 작업실은 겨우 출입이 가능할 정도다. 세 평이 될까 말까 한 작업 공간의 첫 인상은 만화책으로 가득하다는 것. 좁은 작업실엔 그나마 협회 자

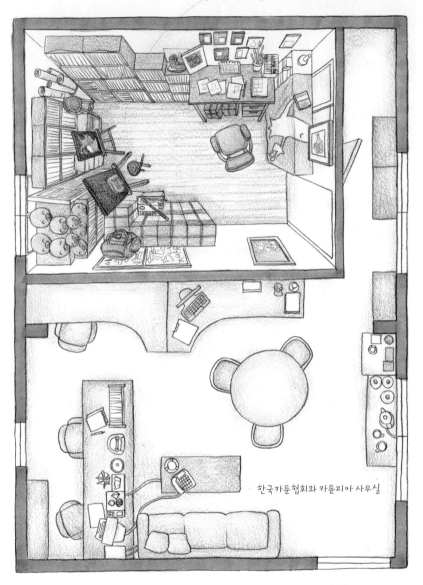

남의 사무실 한쪽에 웅크린 김동범의 작업실

한국카툰협회와 카툰피아 사무실

↑ 출입문

료집들이 왼쪽 벽에 가슴 높이까지 쌓여 있다. 그 위에는 팔레트와, 벼룩시장에서 만 원이나 주고 샀다는 그의 가방이 놓여 있다. 옆에 놓인 캔버스에선 바로 그 가방이 그려지고 있었는데, 전체적으로 색깔이 어둡고 강하다는 느낌이 든다.

"제가 표현하고 싶은 주제가 좀 무거운 주제라서 그런가봐요. 그 가방 그림은 금연의 압박감에 대한 흡연자의 심리를 담은 거예요. 제가 담배를 피거든요. 사람이 안에 들어가서 담배를 숨어서 피우는 장면인데, 저는 집에서만 피워요. 다른 건물 같은 데 들어가면 못 피니까요. 여기 살짝 숨어 담배 피우는 손이 보이죠? 아직 작업 중이에요. 내년 초에 카툰 회화전을 준비하려고요. 제가 시간 날 때마다 미술관을 많이 다니는데 카툰은 아직도 예술로 안 끼워주는 경향이 강해요. 지금은 현실적으로 만화와 회화의 경계가 많이 깨졌는데도 말입니다. 유럽에서는 카툰이 예술로 인정받고 있거든요. 부러워요. 저는 아직은 어설프지만 카툰에 조금 더 예술성을 부여해서 순수미술에 가까워지고 싶어요. 저는 작업을 종이에도 하고 캔버스에도 하고 오브제로도

해보거든요. 아이디어는 사실 똑같이 시작하지만 기법적인 면에서 제가 생각지 못한 효과들이 나오는 경우도 많더라고요. 지금도 열심히 실험 중이에요."

요즘 시작한 두 개의 캔버스 작품들 옆으로 자투리 벽 한구석이 보인다. 접이식 의자들이 벽에 기대 있긴 한데, 다 펴서 사람들이 앉으려면 무릎이 닿을 것 같다. 그러고 보니 무릎 맞대고 옹기종기 앉아본 지도 참 오래됐다.

"정말 궁금했는데, 왜 필명이 하필이면 똥개예요?"
"사람들이 진짜 많이 물어봐요. 제가 지금도 약해 보이지만, 어렸을 때는 정말 약골이었나봐요. 그것 때문에 어머니께서 '똥개'라고 아무렇게나 부르면 건강하게 오래 살 거라고 생각하셨는지 그렇게 지어주셨어요. 지금도 제가 진주 집에 가면 아무도 제 이름을 안 부르고 똥개라고 불러요. 왜 예전에는 정말 그렇게 믿는 어르신들이 많았잖아요. 그 덕분인지 지금도 별 탈 없이 이렇게 잘 살고 있습니다.(웃음)"

입구 왼쪽 벽 위로 고우영의 『가루지기』와 『삼국지』 캐릭터들이 담긴 액자가 걸려 있다. 언제부터 그는 이렇게 만화에 빠지게 된 걸까?

"아주 어렸을 때부터였어요. 아마도 초등학교 들어갈 무렵이었던 것 같아요. 하여튼 뭘 봤다 하면 따라 그리기부터 했어요. 제일 먼저 그린 건 둘리예요. 아마 둘리가 저랑 나이가 같을 겁니다. 78년생일 걸요?* 제가 초등학교 3학년 때부터 만화가게를 다녔는데 그때 둘리랑 일본 만화책들을 봤어요. 그때는 일본만화 들여오는 게 불법이라서,

아기공룡 둘리는 1983년 월 만화 월간지 『보물섬』에 첫 선을 보였다.

일본 만화책을 한국 사람이 똑같이 베껴 만든 책들을 봤어요. 저희 때는 만화책을 사서 보는 세대도 아닌 데다가 만화가게에 청소년들이 출입을 못하게 되어 있었거든요. 그런데도 저는 몰래몰래 가서 봤어요. 저, 중학교 때 정말 많이 맞았어요, 선생님들한테. 수업시간에 그림 그린다고. 이상하게 그림이 제일 잘 그려질 때가 수업시간인 거예요. 선생님 말씀은 배경음악으로 들리고…. 매일 불려 갔어요. 게다가 만화가게 몰래 갔다 들키면 선도부가 이름표를 뺏어 가는데 그거 찾으러 교무실 가서 또 혼나고… 부모님은 제가 초등학교 때까지는 만화가게에 가는지 모르셨고요, 중학교 들어가서는 아신 것 같은데 별말씀 안 하시더라고요."

"2남 2녀 중 막내라서 뭘 해도 예뻐서 그랬던 거 아니에요?"

"아뇨, 다들 바쁘셔서 그랬을 거예요. 생활하시느라… 맞벌이하셨거든요. 지금도 계속 일하세요."

"두 분이 연세가 꽤 되셨을 텐데…."

"아뇨, 저희 아버지 연세가 지금 쉰일곱이세요. 스무 살에 결혼하셔서 스물한 살 때부터 아이를 낳으셨죠. 저는 아버지 많이 닮았다고들 해요. 아버지는 회사 다니시다가, 지금은 산에서 오리랑 개도 기르고 온갖 가축들 다 기르세요. 뭐든 뚝딱뚝딱 다 잘 만드셨어요. 아버지 세대는 만화가 없었으니까 만화는 안 그리셨지만, 서예라든가 손으로 하는 건 다 잘하셨어요. 집에서 뭐가 필요하다 하면 다 직접 만드셨죠. 정말 놀랐던 게 이사한 2층 집에 베란다가 없었거든요? 그런데 직접 용접하고 그러시더니만 어느 날 근사한 베란다를 완성하시더라고요. 사실 우리 형도 그림을 잘 그렸는데 가정형편 때문에 할 수 없었어요. 어머니는 지금도 분식점 하세요. 라면부터 안 하는 게 없어요.

진주시 상봉동 '곰 분식.' 아버지가 이름은 지으셨고, 어머니가 분식점에서 제일 잘하시는 건 수제비예요. 동네 분식점이 뭐 유명하겠어요. 그냥 동네 분들이 많이 오세요…. 제가 처음에 대학 강의 나가게 됐다니까 부모님이 참 좋아하시더라고요."

부모님이 얼마나 뿌듯하셨을지 짐작이 간다. 그런 넉넉하지 않은 가정형편에도 불구하고 강단에 서게 되기까지의 과정이 궁금했다.

"저는 공부를 못했어요. 공업계 고등학교를 나와서 고3 때 반년 정도 공장에서 일했어요. 그런데 그때가 고3 때잖아요. 다른 친구들이 수능을 보는데, 시험 본다니까 공장에서 하루를 빼주더라고요. 저도 하루 놀고 싶어서 시험 봤어요.(웃음)"

형편상 대학을 가겠다는 엄두를 낼 수 없었던 김동범은, 어느 날 좋아했던 형을 버스에서 만난다. 그 형도 집안 형편이 어려웠는데 혼자 힘으로 중고등학교 검정고시에 합격하고서 만화과에 가고 싶어 하던 형이었다. 그 형이 너 뭐 할래 묻기에 "저는 기계 쪽 했으니까 전문대 가려고요" 했더니 그 형이 말하더란다. "나랑 같이하자, 너 그렇게 잘 그렸는데… 안 하면 안 된다." 그 형 꼬임에 넘어가서 집에 와서 한 한 달 정도 책 보고 혼자 정밀묘사 같은 것을 연습했단다. 그는 학원을 다닌 적이 한 번도 없다.

"당시만 해도 만화과가 있는 곳이 별로 없었어요. 저는 공주 영상정보대 시험을 봤는데 그때 실기시험 문제로 돌과 신문지를 주고 정밀묘사를 시키는데, 다들 신문의 깨알 같은 글씨까지 다 그리고 있더라고

요. 학원을 안 다녀봤으니 그런 주제 같은 건 한번도 생각하질 못해서 그냥 마음대로 그리고 나왔는데 합격을 했더라고요. 1년 다니다가 휴학하고 제가 밀링 1급 자격증이 있어서 그 덕분에 군대 훈련소에서 한 달 훈련 받고 3년 이상 일하는 산업체 특례병으로 갔어요. 경기도 화성의 '삼일 메가텍'이라는 회사에 다녔어요. 금형 공장인데, 한마디로 쇠를 깎는 거예요. 1톤 정도 되는 쇠를 기계에 올려놓고 그 덩어리를 치수에 맞게 깎는 거예요. 예를 들어 휴대전화도 그 모양대로 틀을 만들어서 그 안에 플라스틱을 넣고 모양을 만드는 거거든요."

"다친 곳은 없었나요?"

"사실 제가 어렸을 때 집에서는 말 잘 듣는 효자였어도 밖에서는 엄청 장난꾸러기였거든요. 지금 검지손톱이 빠진 것도 너무 심하게 놀다가 놀이기구에 손톱이 껴서 그렇게 된 거예요. 그런데 공장에서는 기계에 손이 껴었어요. 손가락에는 워낙 신경이 많아서 되게 아프데요. 완전히 반 기절하고 실려 나갔죠. 두 번 정도 큰 사고가 나서 깁스하고 다녔어요. 그렇게, 원래 3년 다닐 회사를 4년 다니고 학교에 돌아와서 복학하러 왔다니까 이미 제적됐다더라고요. 등록금 납부기간을 넘겨서 잘린 거예요.(웃음) 근데 어찌어찌해서 입학금 내고 다시 들어갔어요."

"그런데 입학은 공주 영상정보대, 졸업은 세종대학교로 되어 있던데요?"

"사실 고민이 많았어요. 내가 여기서 졸업해서 취업하느냐 공부를 더 하느냐. 보통은 광고, 일러스트레이션 회사, 애니메이션 회사, 방송국 CG실, 이런 데 취직할 수 있었죠. 그런데 공부를 더 하고 싶더라고요. 두 군데 편입시험을 준비했는데 한 달 동안 방문 잠그고 은둔생활을 시작했죠. '상황시험'을 본다는데 그것도 인터넷 검색해서 무슨 시험

인지 알았다니까요.(웃음) 예를 들면 '눈 오는 날 눈 치우는 아이들'이란 상황을 주는 거예요. 그 상황을 학생들이 그리는 건데, 저희 때 주제는 '학교에서 일본뇌염주사를 기다리는 아이들'을 수채화로 그리는 거였는데 너무 못 그려서 떨어졌겠다 싶었어요. 또 시험 봤던 다른 학교는 예비 2번으로 이미 떨어졌고…. 이젠 어느 직장을 다녀야 되나 막막한 찰나에 세종대에서 합격통지가 온 거예요. 지금 생각해보면 제가 이상하게 그려서 뽑힌 것 같아요. 다른 학생들은 다 학원에서 최소 1년 이상은 배워서 정형화된 느낌이 있었을 것 같아요. 암튼 저도 놀라고, 전에 다니던 학교 교수님들도 놀라고. 전에 다니던 학교 애들 고깃집으로 다 불러냈죠. 소식 들은 엄마는 무척 좋아하시더니만 등록금 듣고는 바로 한숨을 쉬시더라고요.(웃음) 그때까지 학비는 제가 다 해결했었거든요. 4년 동안 공장에서 일하면서 악착같이 번 3천만 원이 대학 다니면서 다 날아가더라고요."

참 기특한 청년이다. 협회자료집이 빽빽이 꽂혀 있는 책장 위에 일곱 마리의 황금 복돼지들이 환하게 웃고 있다. '한일 만화역사전시회'에 설치했던 돼지저금통들이라고 한다. 순간적으로 진짜 황금으로 만든 돼지면 얼마나 좋을까 생각해본다. 그런 마음이 그에게도 있었을까? 황금돼지가 곁눈질하면 볼 수 있는 위치에, 또 다른 돼지 두 마리를 그린 카툰이 폭소를 자아낸다. 「여보, 수고했어」라는 제목의 작품인데, 막 출산한 돼지 부인의 손을 꼭 잡은 남편 돼지. 그의 품에는 두툼한 만 원짜리 돈다발이 안겨 있다. 돼지 저금통이 아기를 낳은 것이다. 그것도 튼실한.

"아이 많이 가지세요"라는 출산 강조보다 "새해 '돈' 많이 가지세요"라는 돼지 부부의 권유가 더 가슴에 와 닿는다.

"경제적으로 많이 힘들었을 텐데, 요즘은 좀 어떠세요?"

"저기 오른쪽 작업 책상 위에 걸린 지갑이 지금 제 재정상태입니다. 열어보면 완전히 빈털터리죠.(웃음) 요즘 대학 강의 외에도, 중고등학교 학생들에게 진행되고 있는 창의력 재량수업 중 하나인 만화를 가르치고 있어요. 지방학교의 경우, 한번 가면 고속버스로 세 시간쯤 걸리고 집에 오면 새벽 한 시가 넘어요. 아이, 고생이라뇨? 월급 받으면 다 괜찮아요.(웃음) 많은 돈은 아니어도 저보다 더 힘든 일 하는 분들 생각하면…"

출산한 돼지 카툰 밑에는 그가 즐기던 만화책들이 가득하다. 카툰을 본격적으로 하면서부터는 만화책을 조금은 덜 보게 된다고 한다.

"만화와 카툰은 어떻게 달라요?"

"흔히 우리가 보던 만화책은 스토리 만화, 극화라고 하는 장르예요. 하나의 스토리를 가지고 꾸준히 이야기를 끌어 나가는 장르죠. 그런데 카툰, 특히 한 컷짜리 카툰은 순수카툰이나 정통카툰이라고 많이 얘기를 하는데, 그 한 컷에 기승전결을 다 포함해서 만들어내는 것을 말해요. 저도 처음에는 스토리 만화부터 시작했어요. 그런데 카툰이 제일 어려운 건 뭣보다 아이디어예요. 스토리 만화는 이야기를 풀어내니까 친절하잖아요, 이해하기가. 보는 사람도 편하고요. 그런데 카툰은 한 컷이다보니까 보는 사람이 이해 못하는 경우도 많아요. 한 컷인데 그걸 계속 들여다보면서 생각해야 되니까 대중과의 소통에 문제가 생기는 거죠. 유럽의 경우에는 카툰을 즐기는 문화가 정착이 돼서 오랫동안 서서 생각하면서 보는 경우가 일반적인데, 우리의 경우는 모르면 그냥 갸웃거리다 가거나 직접 작가에게 와서 '이게 뭐예요'라고 물어보죠. 그런 상황이에요, 지금은…."

"저도 물어보고 싶은 게 있어요. 왜 「무게의 차이」라는 작품 말이에요. 그게 값의 차이를 이야기하는 거죠?"

"하하, 그게 재미있다니까요! 사실, 작년 가을 벨기에 카툰 응모전의 주제가 '미술관' 이었어요. 「무게의 차이」는 아이디어가 참 많이 바뀌었어요. 처음에는 '작은 액자를 들고 가는 사람이 끙끙대며 무거워하고 큰 액자를 든 사람이 가뿐하게 들고 가자' 는 콘셉트가 먼저였어요. 그러면 그 액자 안에 무엇을 넣어야 이게 말이 될까 해서, 처음에는 한쪽은 사과, 다른 한쪽은 탱크 같은 걸 넣을까 고민했죠. 그런데 '미술관' 이 주제니까 대중에게 알려진 작가가 누굴까 생각하다가 키스 해링 *이랑 미켈란젤로를 생각한 거예요. 그런데 일반인들은 잘 모르

▲ 「무게의 차이」, 종이에 아크릴, 46×35cm, 2005 ▼ 「진정한 예술품」, 디지털 드로잉, 72×50cm, 2006

셔서 설명을 많이 해야 했어요. 지은 씨는 그것을 '값의 차이'라고 했는데, 카툰이라는 게 재미있는 것은 보는 사람마다 주제와 해석이 달라진다는 점인 것 같아요. 저는 사실 그림이 담고 있는 메시지, 그 무게의 차이를 이야기한 거거든요. 아니, 그렇다고 지은 씨 해석이 틀렸다는 게 아니니까 낙담하지 마세요! 사실 어떤 게 옳다고는 얘기할 수 없어요. 그래서 저도 깜짝깜짝 놀라요. 어떤 분들이 오셔서 이거 이런 의미 아니냐고 하는데 제가 전혀 생각지 못한 걸 얘기해주실 때가 많거든요. 저도 자극을 받아요. 스토리 만화의 경우 스토리만 따라가게 되는데, 카툰은 생각과 의문이 많이 생겨서 진득하게 봐줘야 되는 것 같아요."

만화가 꽂힌 책장에는 엽서 크기만 한 에세이 카툰이 몇 장 놓여 있다. 에세이 카툰은 카툰에 작가의 짧은 글을 넣은 형식인데, "마음을 녹이는 따뜻한 반신욕… 나는 지금 핫쵸코 반신욕을 꿈꾼다 생각만 해도 신나는 일이다"라는 글이 반신욕보다 몸과 마음을 더 따뜻하게 데워준다.

"카툰의 아이디어도 좋지만 글도 참 잘 쓰세요. 평소에 특별히 보는 장르의 책이 있나요?"
"아뇨, 그냥 서점에 가면 눈에 띄는 곳에 놓인 책들 안 가리고 읽어요. 시나 소설 모두. 영화도 다양하게 봐요. 주로 SF나 스릴러, 감동이 함께 있는 거 좋아해요. 지금까지 제일 좋아하는 건 「터미네이터」예요.

그 외에 「스피드」, 「에어리언」, 「매트릭스」 같은 걸 좋아하는데, 제가 아무래도 애니메이션을 전공해서 그런지 애니메이션적 영상미가 있는 걸 좋아하는 것 같아요. 「굿 윌 헌팅」이나 「죽은 시인의 사회」 같은 것도 좋아해요. 액션 영화는 금방 잊어버리는데 그 두 영화는 오랫동안 다시 생각나더라고요. 하지만 책이든 영화든 음악이든 뭐든 골고루 듣고 봐요. 너무 한쪽에만 치우치면 나머지 쪽이 전혀 안 보이게 되니까요."

작업하는 책상 앞 벽에는 그동안 했던 작품이 붙어 있고, 책상 위는 깔끔한 여느 대학생 책상 같다. 다른 점이 있다면 붓과 물감이 가지런히 정리되어 있다는 것과, 서랍 속에 각종 펜과 색연필이 가득하다는 것. 아무래도 그림 그리다보니 눈이 많이 나빠져서 라식 수술을 했는데, 그래도 가끔은 안경이 필요하단다. 대부분 흰색 종이에 펜으로 그린 작품들인데, 그 사이로 강렬한 색상의 총 한 점이 발사를 기다리고 있다.

"손잡이가 선인장 아닌가요? 아니, 오이인가…?"

"많은 분들이 궁금해하시는데요, 실은 지압봉이에요.(웃음) 제목이 「이기적 웰빙 신드롬」이거든요. 총이라는 게 누굴 해치는 거잖아요. 그런데 손잡이는 지압봉이니까 남을 해치든 말든, 나만 편안하고 잘 살면 된다는 그런 세태를 표현해봤어요."

이런 발상들은 대체 어디서 나오는 걸까. 그동안 했던 작품들을 볼 수 있냐는 말이 떨어지기가 무섭게 책상 위에 작품들이 그야말로 쏟아져 나온다. 그의 명함도 특이하다.

"제가 명함 만들 당시 참 좋아했던 작품들인데요. 이건 「나도 쉬고 싶다」예요. 이 작은 의자에는 항상 누가 앉잖아요, 자기 자신은 못 앉고. 인간사로 바꾸자면, 늘 일만 하고 밑에서 고생하는 사람들도 때로는 쉴 권리가 있다고 생각했어요. 이 크고 푹신한 의자는 높은 권력층 사람들이고요. 또 하나 명함은 장애인을 주제로 한 건데요, 제목이 「눈은 감출 수 있어도 눈물은 숨길 수 없다」였어요."

"동범 씨가 꾸준히 관심을 갖고 작업하는 주제 중 하나가 바로 장애인과 관련된 것 같아요. 특별한 계기가 있었는지요?"

"글쎄요, 대부분은 생활 속에서 무심결에 나오는 작품들이에요. 그때 당시 제 경험과 밀접한 일들이 있었을 거예요. 제가 봉사를 나갈 때, 제가 할 수 있는 봉사라는 게 뭐, 그림밖에 더 있겠어요. 캐리커처를 해주던지…. 그런데 어디 극장이라도 가려면 장애인 한 명당 보살피는 사람이 꼭 한 명씩 붙어 있어야 되는 걸 봤어요. 보통 3일 정도 가는 연

수의 경우 두 명은 붙어 있어야 해요. 밥 먹는 것부터 씻기는 것까지 하루 종일 그 장애인이랑 붙어 있어야 하는 거예요. 아마 그런 경험들이 제 머릿속에 깊이 박혔겠죠. 제 그림은 대부분 제 경험에서 나와요. 물론 경험 없는 것도 그릴 수는 있지만 잘 안 와 닿겠죠. 제가 애들 가르치면서 항상 하는 얘기가 있어요. 그림을 계속 그릴 거면 뭐든지 다 해보라고요, 살인 빼고는 다 해보라고요. 도둑질도 해보라고 그래요."

"어머, 그러는 동범 씨는 뭐 훔쳐보신 거 있으세요?"

"아, 네… 저 어릴 때 만화책 많이 훔쳤어요."

느닷없는 고백에 박수까지 치며 큰 소리로 웃게 된다.

"만화방 가서 슬쩍했어요. 중학교 때 제가 두 번인가 그랬는데 한창 스토리 만화 볼 때예요. 열심히 그리기도 할 땐데 보다보니까 자료로 꼭 필요한 만화책이더라고요. 근데 돈이 없잖아요. 당시 2,3천 원이면 큰돈이니까. 그래서, 그래서… 그랬어요…."

아직 대학생이라고 해도 믿을 만큼 동안인 그의 얼굴이 붉어진다. 아직도 동안인데 벌써 그의 말마따나 '계란 한 판', 서른의 나이라니 믿기지가 않는다. 어릴 때는 듣기 싫었던 '동안'이란 말이 요즘에는 기분 좋게 들리는 걸 보니 나이가 든 것 같단다. 실제로 양계장에서 직송된 계란 중 하나에서 병아리가 부화되는 장면인 「생명」이란 작품이 벽 구석 쪽에 걸려 있다. 그 위에는 카투니스트의 펜이 얼마나 무거운지, 낑낑대는 자화상 같은 작품이 보인다. 온갖 사물과 생명에 대해, 때로는 무거운 의미를 단지 몇 줄의 선으로 표현해야 하는 펜 끝이 어찌 무겁지 않으리. 세상살이 힘든

▲ 「손잡이」, 종이에 수채, 42×29.7cm, 2004　▼ 「미국의 탄생」, 종이에 펜, 29.7×42cm, 2007

것이 어디 카투니스트뿐일까. 그렇게, 지치고 힘든 사람들이 술 한 잔 마시고 생각나는 사람은 역시 엄마.

"아, 저 작품이요, 「술 마시니 그리운 엄마」인데요… 저도 제가 가장 모티프로 삼고 있는 게 뭘까 생각해봤어요. 가장 많이 등장하는 것은 엄마였고… 엄마가 등장하든 다른 무엇인가가 등장하든 상관없이 제가 생각하는 주제의 첫 번째는 항상 어머니인 것 같아요. 저기 가방 그림 옆에 있는 것도 나무가 잘려서 떨어져 나가는 건데, 헤어지기 싫어서 잡는 장면이에요. 자기 자신이 잘려 나가는 거니까. 한 몸인데 잘려서 나가는 것, 떨어져야 되는데 그걸 잡고 있는 거죠. 떨어지기 싫은 마음, 떨어지기 싫은 시간, 뭐, 그런 것들이에요. 어머니 생각하면서 그린 거예요. 실은 살면서는 아버지랑 더 친했거든요? 그런데 나이가 들면서 어머니가 고생했던 게 자꾸만 떠올라요. 물론 아버지도 고생을 많이 하셨지만 아무래도 옛날 한국사회의 구조가 어머니들이 더 고생하게 되어 있는 구조였잖아요. 일을 하시면서도 집안일까지 다 하셨어야 되니까. 요즘은 어머니를 많이 그리게 돼요."

"혹시 엄마가 해주신 음식 중 어떤 게 제일 먹고 싶어요?"

"저는 밑반찬을 좋아해요. 쥐포 볶은 것, 다시마부각이나 고추부각 같은 거 먹고 싶어요, 엄마가 해주시던 거. 손이 많이 가는 것들인데, 나이가 들수록 어렸을 때는 정말 안 먹었던 나물 같은 게 먹고 싶은 거예요. 제가 지금 사는 곳이 방배동이에요. 사는 동네 이야기 하면 다들 '와~' 하지만, 방배동에서 이수동 넘어가는 산꼭대기에 제일 싼 곳이라 구했어요. 다 합치면 열두 평 정도 되려나. 집이 산꼭대기라 한번 올라가면 못 내려와요. 힘들어요. 그러니 배고파도 뭘 사러 못

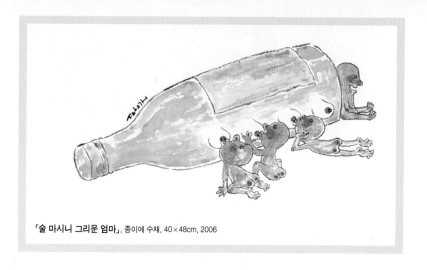

「술 마시니 그리운 엄마」, 종이에 수채, 40×48cm, 2006

내려가요.(웃음) 대부분 밖에 있으니까 거의 사 먹어요. 수업 있을 때는 학교 식당 이용해요, 싸고 편하니까. 밑반찬은 사 먹기도 하고 친구나 아는 형들이 갖다줘요. 대부분 자취를 하는데 집에서 가져오면 저한 테도 배분해줘요, 특히 김치요. 제가 시골에 살아서 그런지 김치만은 못 사 먹겠어요. 어떻게 김치를 사 먹나 하는 생각이 들거든요. 그래 서 김치는 그런 친구들한테 꼭 얻어서 먹어요."

작품 「술 마시니 그리운 엄마」는 그래도, 막상 어머니는 막내둥이 병약했던 아들이 이렇게 잘 커줬으니 얼마나 대견하실까 싶었다. 작품 밑에 는 눈에 익은 천 가리개가 뭔가를 잔뜩 숨기고 있다.

"뭘 멋진 걸 감춰 두시느라 이렇게 가리셨어요?"
"아, 들추시면 안 돼요. 온갖 잡동사니가 들어 있는 거예요. 협회 물건 들도 있고요."

잡동사니를 가린 천 가리개

"이건 첫 전시 때 본 것 같은데요? 강낭콩인가요?"

"작년 7월 첫 전시 때 입구에 걸어 놨던 거예요. 사람들은 강낭콩이라고 생각을 많이 하더라고요. 그런데 제가 꼭 뭘 구체적으로 생각하고 그랬다기보다는 아직은 더 여물고 덜 자라고, 아직은 부족하고 더 부딪쳐야 되고, 뭐 그런 걸 그린 거예요. 새싹 같은 의미로."

"그때 반응이 뜨거웠는데 판매 실적도 뜨거웠는지요?"

"난리 났죠, 반응만요.(웃음) 카툰은 원래 거의 안 팔려요. 그때도 많이 팔리지 않았어요. 40여 점 중에서 5점 정도 팔렸어요. 기존에는 작품을 팔아본 작가도 없었대요. 카툰을 산다는 생각 자체를 잘 못하는 것 같아요. 가격을 물어보기는 하루에도 수십 명씩 물어보는데… 광화랑 자체가 지하철 타고 다니시는 분들이 많다보니까 만화인데 너무 비싸다고 생각하시는 것 같아요. 안 팔린 작품은 도로 가져와야 되는데, 아시다시피 집도 작업실도 이렇게 좁다보니 쉬운 일이 아니에요. 그래도 와서 즐거워들 하시니까… 아무래도 일반인들이 좋아하는 것은 시사성 있는 것보다는 따뜻한 것들이더라고요."

세 평 남짓 되는 그의 작업실에 옹기종기 앉아 이런저런 이야기를 나누다가 불쑥 캐리커처를 그려줄 수 있느냐고 물어본다. 먼저 김수자 선배

를 그리기로 했는데, 선배가 걱정이 많다. "난 너무 평범하게 생겨서 그리실 때 애 좀 먹을 거예요" (단호히) 아닌데요! 특징이 있어요. 강한 내면, 재기발랄한 미소!"

보통 5분 정도에 그릴 그림을 20분이 넘도록 그린다. 정성 들여 완성된 캐리커처를 보니 선배는 선배인데 20대 때 모습이다. (일종의 사기다!) 받아 들고 너무 좋아하는 모습을 보고 나도 그 자리에 앉는다. 은근히 긴장이 된다.

"캐리커처 그릴 때 어떤 원칙 같은 게 있나요?"
"네, 저는 대부분 받는 사람이 기분 좋게 그립니다. 많이 미화시키는 편이죠. (웃음)"

내 특징은 눈과 코란다. 코가 큰 게 어릴 적 콤플렉스였던 나는 너무 크게 그리지 말아 달라고 부탁한다. 내 외압이 심했던지 그는 한숨까지 쉰다.

"저도 되게 긴장되네요. 무슨 생각하냐고요? 무조건 예쁘게 그려야 된다는 강박증밖에 없어요, 휴~"

완성된 그림을 보니 나도 민망할 정도다. 한 손에는 마이크, 한 손에는 카메라를 든 모습인데 어찌나 눈을 맑게 그려 놨던지, 정말이지 그렇게 맑게 세상을 살아야겠다는 결심까지 하게 된다. 캐리커처를 받아 든 둘 다 여고생처럼 까르르 웃음이 멈추질 않는다. 하지만 이어지는 무서운 한마디.

"진짜 솔직한 캐리커처는 제가 나중에 보내드릴게요. 지금은 너무 심하게 압박을 하셔서…. 정통 캐리커처에서 과장하고 표현하기에 좋은 얼굴

이거든요. 절대 여자들한테 솔직하게 그려주면 안 되지만… 백이면 백 다화내요. 지금은 여자친구가 없지만 여자친구 있을 때는 사랑하니까 다 예쁘게 그려주고 그러면 상대도 좋아하죠. 남자들만 솔직하게 그려줘요. 어떤 여자친구를 원하냐고요? 뻔하죠, 착하고 예쁘고.(웃음) 그런데 솔직히 그것보다 작업하는 걸 이해해주지 못할 경우 참 힘들더라고요. 창작하려면 시간도 들고 그 작업에 집중해야 되거든요. 그런 걸 이해해주는 사람이 필요한데… 다 그런 것 때문에 헤어지죠."

세 평짜리 작업실에 세 사람이 몇 시간을 있었는데도 한기가 느껴진다. 3월 중순인데. 다시 협회 사무실 쪽으로 나와 따뜻한 차를 마신다.

"이렇게 좁고 추운 공간에서 작업하기 힘들지 않으세요?"
"서울에 처음 살러 왔을 때 학교 앞 군자동의 두 평짜리 집에서 살았어요. 여기 요만한 연두색 소파만 한 방이었다니까요. 책상 하나 놓고 누우면 꽉 차는 방이었는데 처음엔 좋았어요, 불편한 줄 몰랐어요. 해도 잘 안 들어오는 반지하였는데, 나중엔 폐소공포증이 생길 것 같더라고요. 그래서 거의 학교에서 생활했어요. 월세 20만 원이었는데 대학가라 너무 비쌌던 것 같아요. 거기서 1년 지내다 그 다음에 친구 세

명이랑 화장실 달린 방 두 개짜리 집을 얻어서 같이 살았는데, 화장실이 달렸냐 안 달렸냐가 집세를 좌우해요. 제가 처음 살았던 곳은 방에서 나와 사용해야 하는 공동화장실이었어요. 화장실 달렸으면 월 30만 원이었을 거예요. 그런 경험 때문인지 여기가 불편하다는 생각은 별로 안 들어요."

한 번도 장맛비가 내리지 않았을 것 같은 화창한 얼굴의 청년이다. 그

의 얘기를 듣노라면 그의 고생담마저 볕 좋은 날 널어놓은 빨래처럼 뽀송뽀송해진다.

"그럼 특별한 취미는 없나요?"
"있어요, 스윙을 1년 정도 했어요. 지르박이 자이브와 스윙으로 갈라지는데 스윙은 뛰면서 하는 사교댄스고 자이브는 절도 있게 골반을 탁탁 흔들면서 해요. 학교 선배의 강요와 「바람의 전설」이라는 영화 때문에 하게 됐는데, 사람이 진짜 그렇게 영화처럼 변하더라고요. 밥 먹다가 스텝 밟고 지하철 손잡이 잡고 스텝 밟고… 진짜 그렇게 돼요. 춤 배울 때는 사는 게 즐겁고 재밌어요. 생기발랄해지고 뭔가 새로운

그리고 얼마 뒤 도착한 나의 캐리커처는
압박도 강요도 없이 자유롭게
그렸는지, 코가 팔뚝보다 크다. 그렇게 작게
그려달라고 애원했건만. 그래도 잊지 않고
그린 보조개가 미소를 자아낸다.

세계도 느끼게 되고. 제가 스물일곱 살 때 처음 배웠는데 40대 여자
분, 50대 남자 분도 오셨어요. 감각 같은 거, 처음엔 다 똑같아요. 상
대방 발도 다 밟고. 그게 몸치여서가 아니라 두려움 때문인 것 같아
요. 저도 처음엔 무서웠어요. 얼굴도 못 쳐다보고. 그런데 춤을 추면
서 느낀 것은 상대를 배려해야 된다는 거예요. 아무리 상대가 저보다
낮은 수준이라도 그걸 티를 내는 게 아니라 그 사람 수준에 맞춰줄 줄
알아야 되는 거죠. 처음 배울 때 남자 50명 여자 50명이었는데 중간쯤
가니까 남녀 각각 30명 정도 남더라고요. 저는 끝까지 안 빠지고 나갔
죠. 거기서 네 커플 결혼했어요. 저요? 저는 열심히 춤만 췄죠.(웃음)
그런데 공연 복장이 문제예요. 나팔바지 다리 한쪽에 제가 다 들어갈
정도로 바지통이 넓어요. 가르치는 선생님은 그걸 입으면 멋있어요.
근데 못 추는 우리가 그걸 입고 뛰어다니려니까 얼마나 웃기겠어요.
움직이면 치마처럼 펄럭이는데 정말 그것만은 못 입겠어서 통을 반으
로 줄여서 입곤 했어요. 윗도리는 몸에 달라붙는 셔츠 같은 거 입고
요. 여자는 치마가 옆이 찢어져 있는데, 돌 때 치마가 쫙 퍼지는 거, 멋
지죠."

갑자기 안토니오 반데라스 주연의 영화 「테이크 더 리드(Take the lead)」가 생각난다. 문제 학생들을 춤으로 치유해주려는 선생님이 반대하는 학부모들 앞에 서서 한번도 춤을 안 춰본 여교장을 불러내 시범을 보인다. "걱정 말아요, 그냥 조금씩 움직여보세요. 간단하죠? 당신이 걸을 수만 있다면 춤을 출 수 있다는 걸 의미해요. 봐요, 내가 리드하는 걸 허락한다는 건 나를 신뢰한다는 것이고, 그 이상으로 자기 스스로를 신뢰한다는 거죠. 자, 여러분의 딸이 당당하고 강해지길, 스스로를 신뢰하길 원한다면 아무에게나 자신을 맡기지 않겠죠. 여러분의 아들이 여성을 존중하며 터치하는 것을 춤을 통해 배운다면, 여성을 평생 그런 방식으로 대하게 될 거예요." 자신에 대한 신뢰와 상대에 대한 배려가 춤이라는 것을 나는 그 영화를 통해 배웠다.

"춤추는 걸 소재로 삼을 생각은 안 해보셨나요?"
"아직 안 그려봤는데 아이디어는 있어요. 그냥 춤추는 게 아니라, 춤을 통해서 그 안에 어떤 사회성 같은 걸 넣는 작업을 하고 싶어요. 「지식습득」도 그런 맥락에서 제가 좋아하는 것과 사회성을 연결해본 시

도였어요. 그걸 그릴 때가 스물세 살 때였는데 한창 컴
퓨터에 빠져 있었어요. 근데 다 그리고 났는데 뭔가 좀
이상한 거예요. 그 작품은 책에 안 실었으면 좋겠어요"
"오히려 그 실수를 발견한 분들에게 캐리커처를 그려
주면 어때요?"
"아이, 설마 찾아오는 분들이 있을라고요. 네? 정말 그
렇게 많을까요? 그럼 제 블로그(http://blog.naver.com/
dangerbum)에 정답과 사연을 구구절절 A4용지 50매
가량 써주시는 분들로 한정해야겠네요, 하하하."

「**지식습득**」, 종이에 펜 · 수채, 46×35cm,

'원더우먼'과 '심슨 가족' 등 협회 회원들 각자가 좋아하는 캐릭터들
이 자연스럽게 붙어 있는 모습을 보며, 우리나라 카툰 작품 역시 누군가의
책상 위에 그렇게 자연스럽게 붙어 있었으면 좋겠다는 생각을 해본다.
　　그로부터 한 달 뒤, 김동범이 참여한 그룹전이 역시 '광화랑'에서 열
렸다. '카툰문화의 부흥'을 위해 2004년 홍대 골목 단골술집에서 결성된
'엎어컷(www.uppercut.co.kr)'의 전시였다. 다른 화랑에서 볼 수 없는 광경

들이 흥미로웠다. 관람객들이 자신의 의견을 포스트잇에 적어 작품 가까이에 붙여 놓은 것은 물론, 자신이 좋아하는 작품에 빨간 딱지를 붙일 수 있도록 해 놓았다.

관객들의 반응도 발랄했다. 전시장 구석에는 권투장갑과 펀치볼이 설치되어 있어 누구든 한 방 날릴 수 있었다. 수자 선배 역시 과감하게 한 방 날렸다. 그 뒤로도 말릴 때까지 몇 번 펀치를 날리는 모습을 보며 나는 그동안 나 때문에 많이 쌓였나? 소심증이 발동했다. 매일 백여 명이 방문한다는 블로그의 인기를 갤러리에서도 확인할 수 있었다. 팬들이 많았다. 대부분 평면 작품들이었는데, 유독 눈에 띄는 오브제 작품이 있다. 사람의 손바닥에 펜으로 손금을 그리고 있는 「인생을 그리는 직업 - 카투니스트」이다. 전시장을 나오며 김동범의 손을 생각한다. 한 손으로는 세상을 향해 거침없이 어퍼컷 한 방을 날리고, 다른 한 손으로는 흐르는 눈물을 조용히 닦아주는 따뜻한 손.

덧붙이는 말 : 글을 쓰면서 사진을 체크하다보니 작업실 사진이 너무 어둡게 나왔다. 다시 방문할 수 없겠냐고 했더니 그 작업실도 이미 뺐단다. 요즘은 그냥 산꼭대기 집에서 작업을 한단다. 찾아가려 했지만, 집으로 올라오는 길이 워낙 멀고 힘들다며 사진을 대신 보내주었다. 손만 뻗으면 뭐든 필요한 물건이 다 잡히는 좁은 방이었다. 하지만 내게는 한 컷짜리 카툰처럼, 작지만 세상을 담고도 남는 커다란 방이었다.

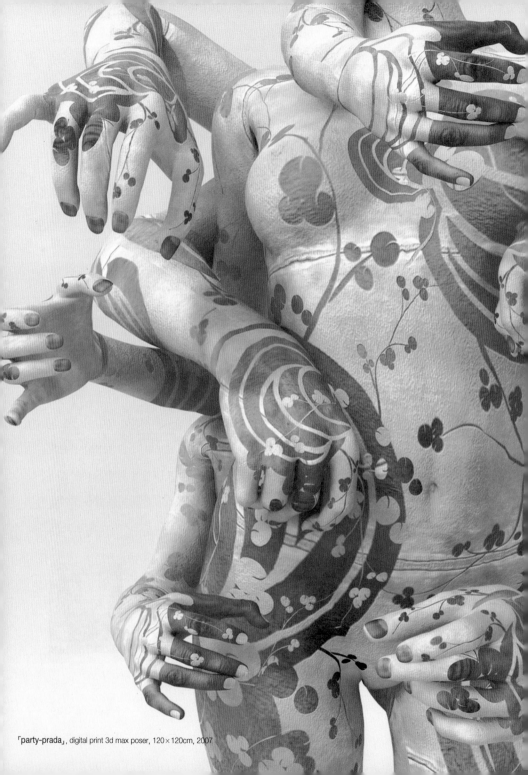

「party-prada」, digital print 3d max poser, 120×120cm, 2007

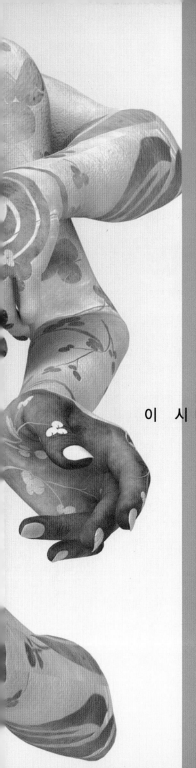

이 시대가 당신의 몸에 새긴 문신들

김준의 방

브래드 피트와의 열애설과 가난한 나라 아이들의 입양이라는 새로운 가족 구성으로 연일 인터넷 검색순위 1위를 달리는 영화배우 안젤리나 졸리. 영화 프로그램을 진행하고 있을 때 인터뷰를 한 적이 있다. 가장 긴 문신은 배꼽 아래, "나를 성장시킨 것은 동시에 나를 파괴한다"라는 라틴어 문구와 "야성의 심장을 가졌지만 사회의 틀 안에 갇혀 있는 이들을 위한 기도"라는 테네시 윌리엄스의 시 구절이었다. 티셔츠를 살짝 올리고 바지를 살짝 내리며 보여준 문신은 안젤리나 졸리가 해서 그런지 무척이나 아름답게 보였다. 또한 그녀의 팔뚝에는 전(前) 연인 빌리 밥 손튼의 이름이 아주 크게 새겨져 있었는데, 요즘 보니 레이저로 말끔히 지워지고 말았다. 그래도 안젤리나 졸리는 양반이다. "위노나 포에버(Winona Forever)"라는 문신을 위노나 라이더와 헤어진 후 "Wino(와인 애호가 혹은 중독자) Forever"라고 슬며시 고친 조니 뎁은 좀 얄밉다.

이집트에서도 문신을 한 미라가 발견되었다니 문신의 역사는 긴 것 같다. 고려시대에는 전과자의 팔목에 '도(盜)'라는 글자를 새겼다고 한다. 어깨 넓은 분들의 용 문신 때문인지, 문신에는 이런 낙인의 이미지가 강하다. 하지만 안젤리나 졸리의 예처럼, 이제 문신은 어두운 뒷골목에서 탈출해 하나의 패션아이템으로 서서히 자리를 잡아 가는 듯하다. 마음에 안 드

「We-Gucci」, digital print 3d max poser, 2005

는 문신은 언제라도 지울 수 있고, 그것도 불안할 땐 2주 정도면 자연스레 사라지는 헤나를 하면 된다. 하지만 눈에 보이지도 않고 지워지지도 않는 문신이 있다면…?

지난 2005년 5월 사비나미술관에서 있었던 김준의 'Tatoo You' 전시에서는, 눈에 보이지 않는 문신을 컴퓨터를 이용해 3D로 재현한 뒤 사진으로 출력한 대형 작품들이 선보였다. 근육질의 흑인이나 늘씬한 여성의 몸매에는 구찌, 프라다, 스타벅스 같은 다국적기업의 이미지는 물론 해병대나 지미 헨드릭스, 예수, 농협 마크까지 다양한 문신이 새겨져 있었다. 레이저로도 지워지지 않을 그 깊숙한 문신이 내 온몸에 새겨져 있는데도

보지 못했다니! 보이지 않는 것을 보이게 만드는 예술가의 힘은 온몸에 소름을 돋게 했다. 그를 만나 인터뷰를 하고 싶었지만 여전히 남아 있는 전통적 문신의 힘은 그를 다소 무서운 인물로 상상하게 만들었다. 많이 망설이다 2년이 지나서야 인터뷰 요청을 했다. 그렇지만 인터뷰를 의뢰한 예술가들 중 가장 반갑고 유머러스하게 인터뷰 요청을 수락한 사람이 그가 될 줄 누가 알았을까.

날씨가 매우 화창한 날 아침이었다. 전날 배준성의 집에서 바비큐파티가 있었다는 정보를 들은 터라 숙취해소제와 정신이 맑아진다는 차를 들고 연희동으로 향했다. 사람 냄새 물씬 나는 기분 좋은 거리의 5층짜리 건물 앞에, 거의 동그라미에 가까운 얼굴의 김준이 약속시간인 10시 정각보다 미리 나와 있었다.

"피곤하시죠? 와, 이렇게 좋은 곳에 작업실이 있었네요?"
"아이, 무슨 소리예요? 지금 이 인터뷰 한다고 급하게 구한 건데…. 지금 월세만 얼마가 나가는 줄 알아요? 당장 빼고 싶어도 계약이 일년이라 뺄 수도 없다고. 이거 다 지은 씨 책임이야."

처음 인터뷰 약속을 잡았을 때 작업은 살고 있는 가정집에서 한다고 얼핏 들은 것도 같지만, 워낙 유머러스한 사람이라 그의 말에 크게 미안해하지는 않아도 될 것 같았다.

그의 작업실은 5층 꼭대기였다. 작업실 문을 여는 순간, 수자 선배와 동시에 "와~!" 하고 탄성을 터뜨렸다. 갑자기 뉴욕 맨하튼의 한 스튜디오로 공간 이동을 한 것이다. 먼저, 너무도 고운 빨강색 커튼에 아찔해져 신

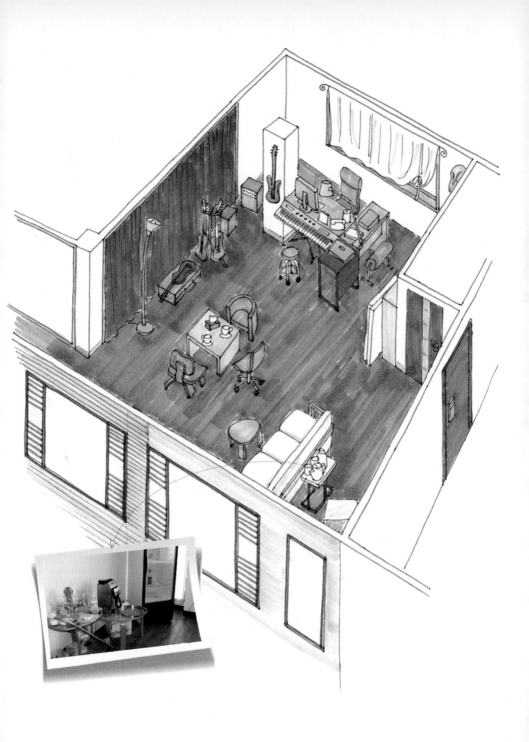

발을 마구 벗어 둔 채 달려가 만져보기부터 했다. 착착 아래로 늘어지는 촉감 좋은 천이, 스칼렛 오하라처럼 바로 드레스를 해 입고 싶게 만들 정도였다. 부인의 솜씨란다. 입구 정면의 빨강, 나머지 벽의 흰색 커튼이 서로를 돋보이게 한다. 그런데 지금 내가 미술가 김준의 작업실에 온 건가? 잠시 헷갈린다.

"어느 연주자의 작업실을 빌리신 거예요? 왜 이렇게 기타가 많아요?"
"아니, 원래 사무실이었던 곳을 인터뷰 때문에 세낸 거라니까 정말 안 믿네, 참! 이 기타들은 나의 분신이라고. 요기 걸린 게 하이엔드 기타 캔스미스, 그 다음 게 가장 보편적인 펜더인데 플랫이 없어서 콘트라 느낌 비슷한 게 나요. 그리고 지금 내가 어깨 걸고 연주하는 게 피알에스, 산타나가 들고 연주하는 거예요. 나, 산타나 비슷해?"
"(말을 돌리며) 어머, 산타나가 연주할 정도의 기타면 많이 비싸겠어요."
"그래도 내 작품보단 싸지, 하하. 그리고 이 빨간 게 커스텀 기타라고 해서 좋은 부품들로만 조립해서 만든 기타고, 이건 아이바네즈, 섀도 우스키… 책상 앞쪽의 이 신시사이저는 커즈와일 건데 아직 연결 안 했어, 작곡할 때 쓰는 건데 지금은 작곡할 여유가 없어서. 나중에 이걸 다 어디로 옮길지 고민이라니까."

김준의 입에서 갑자기 외계언어들이 쏟아진다. 그가 기타를 연주한다는 것은 상상도 못하던 일이다.

"신시사이저로 직접 작곡, 연주 다 하신다고요?"

"그래서 작업실 구할 때 꼭대기로 구한 거야. 연주할 때 소음 난다고 신고 들어오면 어떡해. 여긴 5층이니까 그런 눈치 볼 필요도 없잖아."

"언제부터 그렇게 음악에 심취하셨어요?"

"음악은 어릴 때부터 좋아했어. 오죽하면 대학교 택할 때 기준이 학교에 밴드가 있느냐 없느냐 였다니까. 내가 홍익대학교 '블랙테트라' 9회잖아. 구창모 씨 알지? 그분이 2회야. 다른 건 보지도 않고 밴드가 있는 홍익대학교 회화과로 진학했어. 난 처음에 입학하자마자 밴드부터 찾아갔어, 오디션 보려고. 그런데 오디션 하려면 악기를 직접 사가야 되는 줄 알고 기타까지 사서 시험을 봤는데, 막상 시험을 보러 오는 애들이 별로 없는 거야. 경쟁률이 없는 거지. 그래서 됐는지는 몰라도.(웃음) 회화과 실기실보다 밴드 연습실에서 보낸 시간이 더 많았어. 정기공연도 많이 하고 가수들 뒤에서 반주도 해주고, 아르바이트로 나이트도 나가고, 의정부 쪽도 다니고 종로의 세시봉에도 가서 일하고… 재밌었어. 아는 선배가 휴식을 원할 때 대신해주는 정도였지, 잠깐잠깐 땜빵으로."

"그렇게 음악에 대한 열정이 강했던 분이 왜 연주를 그만두셨어요?"

"나는 내가 음악적으로 아주 재능이 있는 줄 알았어. 그래서 '들국화'가 나올 당시 중고등학교 동창들이랑 결성했던 밴드 활동도 계속하고 있었거든. '우리도 한번 해보자!' 의기투합을 한 거야. 그때 시퀀싱이라고 신시사이저로 혼자 음악을 만들 수 있는 시스템이 다 되어 있었거든. 작곡, 편곡, 음향효과, 믹싱 다 혼자 할 수 있는 거야. 그런데

그걸 여럿이 하려니 좀 억울한 거야. 그래서 나 혼자 슬쩍 옆으로 새서 데모 테이프를 만들었어. 보사노바풍으로 노래도 만들고 내가 직접 불렀어. 그러고는 음악 계통에 아는 분을 통해 일종의 오디션을 봤다고. 그런데 노래 앞머리만 잠깐씩 들어보고는 '다음, 됐어, 다음, 다음' 하는 거야. 끝까지는커녕 중간까지 들어봐준 곡이 없었다니까. 나는 당연히 될 줄 알았는데, 너무 충격받아서 딱 포기했어. 나누기 싫어서 혼자 다 해 먹으려고 하다가 그렇게 된 거지 뭐.(일동 웃음) 그때가 대학교 4학년 때였지. 할 만큼 해서 그런지 음악에 대한 미련은 없어."

전문음악인으로서의 삶은 포기했지만 그의 작업실에 끊임없이 흐르는 음악은 수준급이다.

"어떤 음악 주로 들으세요?"
"어떤 음악이든 장르 안 가리고 소리가 좋은 것 좋아해. 음질 좋은 거 있잖아. 요즘은 시디를 안 사고 다 다운받으니까, 데이터가 가장 무거운 것을 다운받지. 오디오에도 신경 많이 쓰겠다고? 아니. 저기 저건 대학원 때 산 것 아직도 갖고 있어. '아우라'라는 영국 앰프인데 지금도 좋아. 오디오는 한도 끝도 없어서 그냥 여기서 이 정도 듣는 걸로 만족하기로 했어."
"학교 때 음악만 하셨는데 결국 지금은 미술 작업을 하게 되셨네요?"
"글쎄 말이야. 사실 학교 가면 밴드 서클실부터 갔지, 실기실 잘 안 갔거든. 적응을 잘 못했어. 그렇게 많은 사람들에게 묻어 다니지 못했어. 난 술도 잘 못 마시는데, 가면 막걸리로 말술 마시고…. 휴, 그러니 회화과 사람들이랑 점점 더 어울리질 못하고 정말 서클실에서만 살았

으니 학점이 장난이 아니었지. 앞자리는 항상 1로 시작했으니까.(웃음) 사실 난 기절하는 줄 알았어. 애들이 그림을 너무 잘 그리는 거야. 난 그림 못 그리는 애로 소문이 다 났다니까. 실기 시간에 유화를 하는데 다른 애들이 그린 사과는 막 살아 움직여. 내가 얼마나 주눅이 들었겠어. 그때 우리 회화과 인원이 104명이었어. 거기에 내가 학번이 '99'번으로 끝났거든? 그때 어떤 소문이 났냐면, 이게 입학 성적순이라는 거야. 내 뒤에 다섯 명밖에 없는 거야. 얼마나 충격적이야? 하긴 그래도 다섯 명은 있었네, 하하하하. 나중에 알고보니까 생년월일순, 어린 애가 뒤쪽이었어. 그때만 해도 30%만 현역이고 나머지는 재수생들이 많다보니까. 그렇게 학번의 비밀을 알기 전까지 좌절의 세월을 보냈

지. 그래서 내 학번을 새긴 「나의 오른팔」이란 작품이 나온 거래두. 그림이 중요한 게 뭐냐면, 다들 잘 그리는 애들이잖아? 그러니까 작업이 어느 정도 굳어진 거야. 근데 나는 음악에 심취해 있다보니까 그림에 내 형식이 없었던 상황이었던 것 같아. 그래서 오히려 다른 것들도 쉽게 접할 수 있는 유연한 상태였지. 그때 이미 자기 형식을 가진 친구들은 다른 걸 하기가 쉽지 않았을 거야. 오히려 그랬기 때문에 내가 지금까지 남아 있는 게 아닌가 싶어."

기타와 신시사이저, 음악에 뺏긴 마음을 추스르고 작업실을 살펴보는데 완강기 옆에 굵은 팔뚝 하나가 보인다. 힘을 꽉 준 팔뚝 하나가 걸려 있다, 호랑이 문신을 한.

"대학원 졸업하고 군대 다녀와서 정말 열심히 작업했어. 처음에는 문신이 새겨지지 않은 살덩어리로 작업했어. 어떤 몸의 문제, 사실 우리가 아무것도 아닌 거 가지고 고민 많이 하잖아. 먹고사는 문제라든가, 총각 때 혈기왕성할 때 여자 문제라든가. 사실 무슨 정신적인 고민보다는 그런 육체적인 문제가 더 크다고 생각했어. 회화과 출신이다보니 다들 대부분 일정한 캔버스를 이용하는데 나는 나만의 캔버스를 만들어야겠다고 생각했어. 정확히 말하면 변형된 캔버스 위에 바늘로 페인팅을 한 거지. 붓 대신 바늘을 든 거지. 일차적으로 저게 입체적인 팔로 보이니까 조각으로 많이들 보는데 사실 평면회화에서 출발한 거야."

"그런데 저 살덩어리는 뭘로 만든 거예요? 진짜 사람 살 같아요."

"쿠션이야, 소파 만드는 그 스펀지. 자세히 보면 저게 압축스펀지인데, 저 스펀지를 쓴 이유가 탄력성이 있다는 점도 있지만 페인팅을 하면 안의 질감이 그대로 드러나더라고. 사람 살의 느낌 말이야. 그 위의 페인팅은 오일도 쓰고 아크릴도 쓰고 여러 가지 섞여 있어. 그런데 억울한 게 있어. 왜냐하면 그냥 색을 칠하는 게 아니라 바늘로 일일이 홈을 내고 그 위에 색깔을 칠한 뒤 닦아내면 베어든 부분만 그림으로 남는 거거든. 그 위에 마감은 밀랍으로 하는 거야. 그런데 그걸 아무도 안 알아줘. 참 힘들게 한 작업인데, 징그럽다고 누가 사 가기를 해? 미술관에서나 가끔 사주지. 남는 작품들은 너무 커서 보관이 안 되니까 버리고 없애고 그랬어. 저런 초기 작품이 남아 있는 게 지금은 아주 조금밖에 없다니까. 이런 걸 들고 이사를 십 년 다녔다고 생각해 봐. 결국엔 다 없어져. 내가 늘 그러지, 작품 큰 거 하지 마라, 허허."

그의 억울함을 덜어주기 위해, 여전히 위협적으로 보이는 팔뚝을 살며시 만져보았다. 그림이 있는 부분을 더듬어보니 정말 바늘로 콕콕 찔러 만든 홈이 느껴졌다. 이걸 일일이 바늘로 하다니. 시간이며 들인 공이 보통이 아니다.

"그런데 살덩어리 위에 바늘로 상처를 내고 물감을 스며들게 하는 작업방식이 결국 문신과도 통하는 것 같아요. 또 살덩어리 위에 다른 색깔로도 그림을 그릴 수 있었을 텐데 푸른색을 쓰셨잖아요?"
"그것도 관념적인 색깔이지. 문신하면 푸르딩딩한 색깔이 바로 연상되잖아. 난 페인팅이라는 것 자체를 옷 입히기라고 생각했어. 내가 했던 초기 작품들처럼 살덩어리를 만들어서 묶기도 하고 긁고 뚫고 상처를 내고… 이런 것들이 문신이랑 흡사하다고 생각하게 되었고, 문신이란 형식을 보고 난 뒤 정리가 되더라고. 그게 95년이었어."

문신이 의료행위냐 예술행위냐 논란이 많고 지금은 일단 의료행위로 결론이 난 상태인데, 이 이야기가 나오기 무섭게 김준이 흥분하기 시작한다.

"일단은 문신을 하는 사람들 생각해봐. 이거 안 지워지는 건데, 하기 전에 얼마나 신중해지겠어. 그게 계속 간다는 거, 평생 가져간다는 거 그게 예술이잖아. 문신의 디자인이 아름답고 아니고를 떠나서 그런 생각 자체가 예술적이라는 거지. 그 자체가 예술일 수밖에 없다고."
"하지만 사랑하는 사람 이름 같은 것 새겼다가 후회하는 사람들이 많고 그걸 지우는 것도 쉬운 일이 아니라던데요? 그래서 차라리 헤나를 하라고 권하던데…"

「korean tatto shop」, 설치, 2004

"응, 그 지우는 걸 커버업이라고 하는데, 그럼에도 불구하고 누군가의 이름을 새긴다면 그게 바로 예술인 거지. 하하하."

"문신 한번 하려면, 사람 이름이든 문양이든 나중에 후회하지 않을 것인가에 대해 무지 많이 고심해야 될 것 같아요."

"바로 그거야. 그게 바로 문신의 예술성이지. 그동안 문신이 가졌던 낙인의 의미에서 개인의 선택의 의미 쪽으로 무게 중심이 옮겨가고 있다는 것. 내가 최고로 잘하는 데 알려드릴게. 대신 조건이 있어. 문신 밑에 내 전화번호 하나 새겨 넣어줘. 나도 영업해야지.(일동 큰 소리로 웃음)"

"누구를 추천하실 생각인데요?"

"사실 문신하는 친구 중에 최고가 있는데 이 친구가 연락을 두절하고 살고 있어. 그래서 그 친구 다음으로 잘하는 친구 알려줄게. 처음 타투이스트들을 만났을 때가 생각난다. 그때가 한창, 왜 온몸에 혐오감을 주는 문신해서 군대 기피하려는 사람들 연일 뉴스에 나왔었잖아. 병역비리와 관련해서 문신을 한쪽으로만 매도해버리는 분위기였어. 그때 내가 울컥한 거야. 그때까지 나는 아는 사람 하나도 없었거든. 그래서 화가 나서 인터넷에 올렸지. 문신동호회 사이트에 들어가서 글을 남겼어. 내 생각을 쓰고 함께할 사람들은 연락하길 바란다고 남겼는데, 몇 월 몇 시 어디서 만나자고 제안을 했어. 그때 당시는 단속이 심할 때고 많이 잡혀 들어갈 때야. 처음에 한 열 몇 사람한테 답장이 왔는데, 실제로 약속 장소에 나가니까 딱 한 사람 나왔더라고. 지은 씨 문신하면 그 친구를 소개시켜주려 그래, 하하. 내가 너무 문신을 강요하나? 어쨌든 애들이 그렇게 안 나온 게 내가 프락치인 줄 안 거야. 유인해서 한꺼번에 잡으려는지 알고… 그래서 다 안 나온 거야. 달랑 한 명 나온 그 친구 덕분에 나머지 타투이스트들을 다 알게 된 거지."

이야기를 하는 도중 누군가에게 전화가 온다. "아, 네 여보! 나 지금 인터뷰 중이거든요, 네, 네." 나에겐 편하게 말을 놓던 그가 부인에게 전화 받는 모습이 사뭇 달라 웃음이 나왔다. 그가 공손히 부인과 통화하는 사이 빨강 커튼 사이를 살짝 열어보니, 이웃집 옥상에 빨래 너는 아주머니가 보인다. 정겨운 풍경이다.

빨강 커튼과 하얀 커튼 사이에는 긴 복도가 있는데 거기에도 아주 작은 빨간색 소반 하나가 놓여 있다. 전체적으로 과하지 않으면서 필요한 부분에 포인트를 주는 센스가 남다르다. 도록이 놓인 테이블이며 깔끔한 소파는 물론이고, 업소용 냉장고마저 김준의 작업실을 더욱 세련돼 보이게 한다. 거기에 심리적으로 불안할 때마다(?) 만진다는 여성 가슴 모양의 실리콘이라든가 남자 성기가 드러나 있는 라이터 등 기발한 소품들은 "풋!" 하는 웃음을 자아낸다. 감추면 퇴폐적이 될 수도 있는 것들이 드러내니까 유쾌한 장난이 된다. 모르긴 몰라도 그는 본인의 욕망을 다른 그럴듯한 언어로 포장해 온 사람은 아닌 것 같다. 오히려 누구나 갖고 있으면서도 드러내지 않았던 숨겨진 욕망을 속 시원히 드러내는 작가인 것 같다.

가슴 실리콘이 놓인 텔레비전 테이블 뒤 흰색 커튼을 걷으니 연희동 주택가 일대가 시원하게 한눈에 들어온다. 아파트촌과는 확실히 다른 각양각색의 지붕들은, 몇 세대가 지나면서 남긴 연희동이라는 동네의 집단 초상화다.

"거기 건너편에 불그스름한 지붕 있는 옥상이 준성이네야. 우리 집은 바로 근처고. 사실 연희동에 이사 온 지는 2년밖에 안 됐어. 강남의 은마아파트(그 유명한!)에서 35년을 살았다고. 그런데 인사동 드나들면서 강북의 인간적인 냄새 그런 게 좋아서 삼청동에 작업실을 얻었었거든. 그때 기억이 참 좋았어. 그런 게 그립고 그래서 이리로 왔지. 맞아, 공기도 맑지 아침에 새소리도 들리지, 모기도 많지.(웃음) 여기가 강남보다 정말 모기가 많아. 강남 모기랑은 질이 달라. 여름은 완전 전쟁이야. 아침에 일어나면 천장이며 벽이며 온통 핏자국이라니까. 그게 다 내 핏자국 아니야? 지은 씨도 조심해, 이 동네 모기 살벌하다고."

역시 세련된 디자인(알고보니 테이블 살 때 딸려온 사은품이라고)의 시계가 오전 10시를 넘기는 것을 보자 좀 미안한 생각이 들었다. 보통 작가들이 아침에는 맥을 못 추는 경향이 있기 때문이다.

"어제 술도 드셨을 텐데, 아침 일찍 인터뷰 부탁드려서 계속 미안하네요. 게다가 먼저 나와 계시고… 이 시간이 익숙하지 않으시죠?"
"아이, 무슨 얘기야. 내가 샐러리맨들 심정 모를 것 같아? 이리 와봐, 내가 보여줄게."

그는 작업용 책상의 대형 모니터 앞으로 가더니 「사우나 벨」이라는 동영상 작품을 보여준다.

"이건 내가 개인적으로 좋아하는 작품이야. 다 사연이 있다니까. 살덩어리 작업할 때 작품은 안 팔리지 돈은 없지. 그래서 컴퓨터그래픽 회사에 취직을 했어. 그때 사우나에서 많이 잤다니까. 왜냐고? 집은 강남인데 회사는 연대 근처니까 시간이 많이 걸리는 데다가, 회식한다고 술을 많이 먹여 놓고는 다음 날 일찍 출근하라는 게 말이 안 되잖아. 그러니까 택시비도 많이 들고, 할 수 없이 회사 근처 사우나에서 자는 거야. 그런데 나 같은 사람이 한둘이 아닌 거지. 정말 이렇게 벌거벗고 누워서 자는 거야. 근데 아침에 깨워줄 사람이 없잖아? 그래서 휴대전화로 다 알람을 맞춰 놓는다고. 출근시간이 되잖아? 그럼, 사람마다 별의별 벨소리가 다 나는 거야. 그 소리에 정신없이 막 출근을 한다고. 그걸 재현한 거야. 그런데 사실 몸만 가는 거지. 머리는, 그러니까 마음은 남겨 놓고. 마음이야, 어디 푸른 하늘이나 숲 속 같은 데서 노닐고 있겠지."
"이 코 고는 소리는 합성한 소리인가요?"
"아니, 내 코 고는 소리 녹음해서 쓴 거야. 관람객들도 사우나에서처럼 누워서 이 작품을 보게 했어. 사우나와 벨을 합쳐서 「사우나 벨」이라고 한, 어떻게 보면 아주 단순한 작품인데 직장생활, 인생이란 게 단순하거든. 직장, 집, 그 사이에 아무것도 없는 거야."
"어머, 그걸 아세요?"
"알지 왜 몰라. 그러니까 내가 두 분 주말 즐기시라고 이렇게 일찍 나온 거야. 내가 그걸 왜 모르겠어. 대부분 사람들이 이렇게 사는구나를

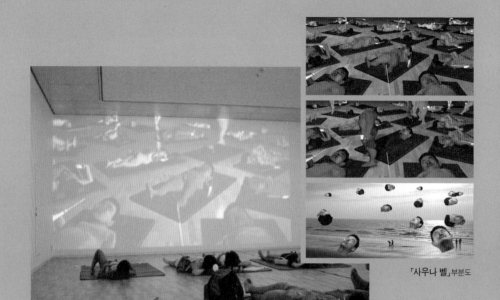

「사우나 벨」 부분도

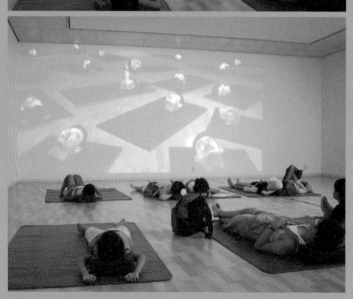

「사우나 벨」, 비디오 설치, 2003, 전시장 모습

그때 직장생활하면서 처음 안 거야. 일요일 미술관 가고 이런 게 말이 안 되더라고. 일요일이면 밀린 잠을 자야지 무슨 미술관이겠어. 작품에서 보듯이 황급히 출근하고 직장에서 일하던 몸이 목에 와서 붙어. 그리고 그게 반복되는 거야, 그리고 또 자는 거야. 내 영상 작업은 대부분 다 이런 반복이라고."

"그 핑크빛 버블 말이에요. 사람 몸에서 거품 같은 게 나왔다가 터지고 다시 나오고 하던…."

"그것도 마찬가지야. 버블은 쾌락의 상징이자 종기 같은 거야. 몸이 안 좋으면 몸에 뭐가 나잖아. 혹은 욕망의 팽창이기도 하고. 그런 팽창과 수축의 반복, 그게 우리 인생인 것 같아."

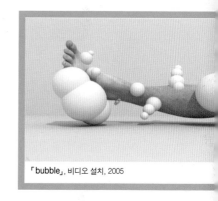

「bubble」, 비디오 설치, 2005

"회사 다니기 전부터 컴퓨터그래픽을 하셨나요?"

"아니, 전혀 몰랐어. 아는 분이 공학박사인데, 게임 벤처회사를 차린 거야. 그분은 기술적인 부분을, 나는 그래픽을 담당했는데 그 회사 한 2년 다니면서 독학하면서 개발한 캐릭터들이 많아. 물론 게임에 나와 보지도 못하고 사장당했지. 왜냐하면 공학박사 아저씨들도 기술적인 재미만을 추구했지, 상업적인 것에 대해서는 잘 모르는 거야. 예를 들어, 오락실 게임기 하나 제작하는 데 단가만 5백에서 6백만 원 정도 들거든? 그런데 우리는 게임 하나 만드는 데 단가가 2천만 원이 넘어 갔어. 그것도 모르고 사업을 한 거야. 에휴! 그래도 보여줄게. 얘는 '야시', 이 스테이지의 이름은 '골때리게'야. 정말 골들이 뒤에 많이

있잖아. 뭐, 바둑 알까기에서 아이디어 얻은 '까보까요'도 있고…. 내 수준이 그렇지 뭐."

"어쨌든 새로운 3D 기술은 확실히 익히셨네요."

"바로 거기서 기술적 아이디어를 얻은 거야. 지금 여기 수납장 옆에 기대 있는 게 요즘 하는 3D를 이용한 작업들이야. 나는 의술이냐 예술이냐 그런 사회적인 맥락을 떠나서 문신이 갖고 있는 형식의 아이러니에 주목했어. 원시시대 때는 주술적인 의미였고 지금은 상처면서도 그게 장식이잖아. 뭔가 여러 가지 반대되는 개념들이 포함되어 있는 거야. 그래서 여기에 어떤 도상을 새겨 넣을 것인가를 고민했지. 초기에는 실제 사용되고 있는 문신의 도상을 사용하다가 이제는 머릿속에 있는 문신들을 추적해서 다 끄집어내는 거야. 그래서 내 의식 속에 새겨진 문신들, 보이지 않는 문신들을 새기기 시작했어."

"작품에 'Tatooress'라는 제목들이 많던데, tatoo+dress인가요? 뭐, 문신으로 만든 옷?"

"맞아, 맞아, 내가 만든 말이야. 보이지 않는 문신의 옷을 입혀서 시각화하는 거지. 알게 모르게 우리 몸에 새겨진 것들 아니야? 스타벅스

나 구찌, 이런 상업적인 것들의 이미지가 강해서 그런지 가끔 광고 쪽에서도 작업 의뢰가 들어오는데, 그게 재밌더라고. 내가 상업적인 디자이너도 아니고, 작가잖아? 그 경계에서 노는 게 재밌어. 형식도 그래. 그림 회화, 사진, 조각… 그 사이에 있거든. 그런데 사람들이 좋아는 하면서도 걸어 두기에는 너무 야하다고들 해. 나는 야하게 보이려고 한 건 아니거든. 어떤 사람들은 가정용을 만들어야 되고 그래야 팔린다고 얘기하지만 내가 그런 걸 염두에 두고 맞추다보면 내가 아니니까, 그냥 이렇게 내 중심을 잡고 쭉 가는 거지 뭐. 작업을 하면서 깨닫는 건데, 그 다음 작업은 지금 하는 작업에서 나오는 거더라고. 과정 안에서 계속 발견된다고 봐, 그게 제일 자연스러운 것이고. 그래서 그냥 쭉 하는 거지. 예전에는 새로운 아이디어에 골몰한 적도 있었지만 시간이 가면서 그런 게 무의미해지더라고. 그런데 요즘은 내용이 조금씩 형식화되는 것 같아. 작품의 콘셉트를 많이 강조하다 보니까. 콘셉트는 하나의 룰이잖아, 그 룰에 내 감각이 제어가 많이 되는 느낌이야. 내 감각들이 그 콘셉트의 유연성을 타고 자유롭게 놀게 놔두어야 되는데… 그래야 재미도 있고. 그래서 좀 더 콘셉트에 의해 제어되었던 부분들에 대해 많이 생각하고 있어."

"작품 중 애정이 가는 작품은요?"

"난 농협, 그러니까 「We-farmer」 좋아해. 하면서 내가 참 신나서 했어. 그런데 요즘은 솔직히 고민이 많아. 작가가 한 스타일로 굳어지면 그냥 디자인이 되거든. 작가는 새로운 걸 항상 만들어야 하는 사람인데, 이제는 뭔가 새로운 걸로 가야 하는 시점이 온 걸 느껴. 그게 참 스트레스야…. 보는 사람은 작품이 다 그게 그것같이 비슷해 보여도 그 안에서는 다 말 못 할 고민이 있다고."

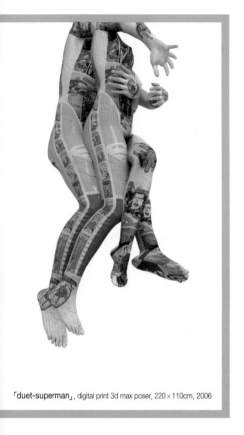

「duet-superman」, digital print 3d max poser, 220×110cm, 2006

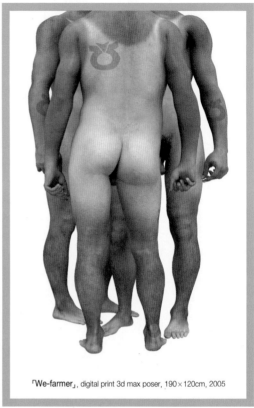

「We-farmer」, digital print 3d max poser, 190×120cm, 2005

이번에는 직접 작품을 하는 과정을 보여 달라고 했다, 이왕이면 가정 용으로.

"컴퓨터 액정이 상당히 크네요?"
"그만큼 전자파가 많다는 얘기지, 정말 장난이 아니야. 이건 휴~, 정 말 한번 경험해봐야 알아"
"손목터널증후군, 일명 마우스증후군 같은 것 없으세요?"

"왜 없어요, 팔목뿐이겠어? 어깨, 팔, 손 쭉 다 그렇지. 그래서 그나마 수영해."

마우스를 움직이고 프로그램을 불러오는 손놀림이 무척 빠르다.

"우선 3D 맥스라는 프로그램을 이용해서 사람들을 다 3D로 만든 뒤에 포즈를 잡아주고, 일단 살펴보고 다시 맵핑하고 또 수정하고… 하루 종일 컴퓨터 앞에 앉아서 이걸 하고 있는 거야. 음… 아, 여기 가정용 있다. 이것 제목이 뭔지 알아요? 「레드 슈 다이어리」야. 하다보니까 잘만 킹 영화가 생각나더라고.(웃음)"

가정용을 보여 달라고 했건만 「레드 슈 다이어리」라니…. 내 기억으로는 에로영화 범주였던 것 같다. 평범하게 살고 있는 여자 주인공의 발 사이즈를 알아본 남자 주인공이 빨간빛이 선명한 구두를 권하는데, 그의 거친 매력에 여자가 빠져든다는, 뭐, 그런 내용이었던 것 같다. 하긴 가정에서 이런 비디오를 한번쯤 안 본 사람은 어디 있겠으며 그런 위험한 관계를 한번도 꿈꿔보지 않은 사람이 어디 있을까마는, 제목을 붙일 때에도 그의 발랄함은 돋보인다. (후에 갤러리 LM에서 완성된 그의 작품을 봤는데 대단히 유혹적이었다. 갤러리 뒤쪽에는 앞뒷집에 산다는 배준성의 그림이 살짝 보인다.)

"와, 이렇게 복잡한 과정이었구나. 이렇게 마스터하기까지 한 2년 걸리신 건가요?"
"아니, 아직도 공부하고 있는 중이지. 나는 항상 내가 필요한 작품을 하게 되면 그때그때 공부해. 미리 뭘 앞서서 하진 않아. 작업도 마찬가

지야. 대학원 가는 것도 사실 시간도 벌고 명분 있게 놀 수 있어서 간 건데, 그거 하나는 있었어. 절대 하기 싫은 일을 하지는 말고 살자, 하고 싶은 걸 못 할지언정…. 그 생각으로 버틴 것 같아. 작업을 꾸준히 해야겠다는 생각도 없었어, 그냥 1년 단위로 생각한 거야. 예를 들어서, 내가 지금 작업을 하다가 이것과 연결된 작업을 1년 뒤에도 또 할 수 있으면 계속하는 거지만 그게 없다면 작업도 접자, 이런 생각이었어. 1년 단위로 유예기간을 준 거야. 선배들이 너무 길게 그냥 오기로만 버티는 게 나한테는 사실 안 좋아 보였어. 그래서 나는 '쿨하게 가자, 1년 정말 열심히 해서 반응 없으면 관두자' 해 놓고 반응을 보는 거야."

"반응이 없어도 계속하는 사람 있잖아요."

"아니, 난 그 반응이 중요해. 나는 건강하게 작업하고 싶었어. 근데 항상 뭐가 생기더라고. 너무 힘들어서 정말 못 하겠다 싶을 때마다 뭐가 생기는 거야. 그걸로 또 1년 버티고 또 버티고, 그러다가 지금까지 버틴 거야."

"반응이 중요하다면, 요즘 강의하는 학교에서 학생들의 반응은 어떤가요?"

"공주대학교 만화과에 이틀 나가는데, 우리 때는 수업을 자주 빼먹

는 교수님들도 있었는데 지금은 학기마다 교수 평가가 있거든. 나에 대한 평가는 극과 극이야. 중간이 없어. A 아니면 F야.(웃음) 가르치면서 많이 배워. 서로 주고받는 피드백들이 있는 것, 참 뿌듯해. 어떤 경우, 섬뜩할 정도로 좋은 작품들이 있어. 그럴 때는 정말 많이 도와주고 싶어. 애들이 참 예뻐. 강의는 되게 오래 했지만 취직한 건 이제 겨우 2년째야."

작업하는 컴퓨터 옆에는 그가 주로 들고 다니는 가방이 있었다. 속을 들여다보니 지갑과 「매튜 바니」 DVD, 간단한 외장 하드 하나가 들어 있었다. 그 옆에는 한정판이라고 자랑한 노란색 서브노트북과 감각적 디자인의 전화기, 또 예의 그 가슴 한쪽이 놓여 있었다. 달력이며 펜이며 예사로운 것이 없다.

"그 전화기 우리 마누라 거야. 마누라가 앤티크숍도 했었거든. 이 도널드덕도 마누라 차에 달렸던 것 가져온 거야. 귀엽지? 마누라 닮았어. 사실 우리 마누라는 더 길쭉하지."

"감각 있고 늘씬하다는 얘기시네요.(웃음) 두 분이 어떻게 만나셨어요?"

"결혼을 작년에, 늦게 했어. 사실 그때가 정신적 공황상태였어. 오히려 힘들게 작업할 땐 몰랐는데 안 팔리던 작품도 팔리고 좀 여유도 생기니까 멍해지더라고. 그 무렵 아는 친구가 하는 삼청동 커피숍에 갔는데 어떤 아가씨가 앉아 있더라고. 겨울이라 옷을 잔뜩 껴입었는데도 머리가 작더라고. 내가 머리가 크니까, 둘 다 큰 사람끼

리 만나면 안 되잖아.(웃음) 참 스타일이 좋았어. 막 웃는 모습이 어린 애 같더라고, 푼수 같기도 하고…. 대화? 글쎄 잘 통하는지 안 통하는지 확인하려는데 애가 생겼어. 너무 잘 통했나?(웃음) 딸은 이제 6개월 인데 날 닮았어.(일동 침묵) 아이 이름이 파비야, 파비 김이지. 고개 파 (坡)에 날 비(飛), 내가 함부로 지은 게 아니라 인터넷에서 작명프로그램 다운받아서 이름 샘플 보고 사주, 음양오행 다 넣어서 제일 좋은 걸로 했어. 되게 잘된데, 내가 못 이룬 로커의 꿈을 이뤄도 좋을 것 같고."

"김준 씨 부모님은 아들이 뭐가 되길 바라셨나요?"

"내가 외아들이었으니 얼마나 기대가 컸겠어. 한약 약재상을 하시던 아버지는 내가 대학원 졸업할 때까지 한의사가 되길 바라셨는데, 나랑 안 맞잖아. 결국 포기하시더라고. 사실 초등학교 때부터 AFKN을 봤어. 「로키호러 픽쳐쇼」를 그때 본 거야. 그때는 시스템이 있었어. 월요일은 성인 코미디, 화요일 밤, 금요일은 록(rock), 토요일 밤부터는 야한 것…."

"그럼 영어 잘하시겠어요?"

"그게 한이야. TV가 한 대밖에 없어서 식구들 다 잠든 뒤에야 소리 들릴까봐, 소리 안 나게 완전히 줄이고 봤거든. 그때 좀 들으면서 봤으면 지금 영어 참 잘할 텐데, 그럼 매니저 없어도 되고. 환장하겠더라고. 그림만 봤어. 그래서였는지 어릴 적부터 그림은 잘 그렸어. 그런데 학원비를 줘야 학원을 가지. 반대하는데 어떡해. 그냥 학교에서 미술반하고 고3 때 입시 임박해 오니까 그때는 다니게 해주시더라고. 10개월 정도 잠깐 다녔는데, 모자란 실기는 성적으로 메웠지. 이걸 겸손이라고 해야 되나?(일동 크게 웃음)"

요즘 외국 전시가 잦다는 소식을 들었다. 그의 작품이나 작업실 스타일로 봐서는 외국에서도 적응을 잘할 것 같았는데 의외의 사실을 알게 되었다.

"난 김치 싸 가지고 가잖아, 아니면 나 죽어. 그래서 비행기 몇 번 놓칠 뻔했잖아. '아, 김치 안 가지고 왔다!'고, '잠깐, 김치!' 이러면서. 이번에 스페인 같이 간 작가들 참 많았는데, 나보고 김치랑 사발면 가져간다고 막 촌스럽다고 하더니 나중엔 다들 김치랑 사발면이 고파지는 거지. 그거 10유로 내놓으라고 했어. 먹을 것 못 먹으니까 작업 생각도 안 나고. 하루에 한 끼는 밥을 먹어줘야지, 그래야 컨디션이 좋아져. 서양 조식이라는 게 뻔하고, 그러다가 점심도 같은 계통으로 어떻게 또 먹어. 근데 한국에선 또 반대로 하루 한 끼는 밥 말고 다른 걸 좀 먹어줘야 돼. 그러니까 같은 걸로 내리 뭘 먹는 게 안 되는 거지."

"선생님 작품을 보고 제 몸에 새겨진 보이지 않는 문신들에 대해 많이

Alexander Ochs gallery(베를린) 전시 모습

Wash gallery(시카고)에서의 개인전, 2005

생각하게 되었어요. 이제는 사람들을 보면 그 사람만의 문신이 보이 겠어요?"

"그럼, 작업을 많이 하다보니까 이제는 좀 보여. 사실 지은 씨는 문신 따로 안 해도 돼. 벌써 MBC 방송사 로고를 입고 다니는 셈이거든. 게 다가 여자, 동양인 등등 보이지 않는 문신이 이미 다 있는 거나 다름 없지. 나한테만 보이는 게 있는데 사적인 거니까 알고 싶으면 복채 가 져와.(웃음)"

웃음이 끊이질 않았던 인터뷰를 마치고 작업실을 나와 길을 건너려는 데, 무슨 사고가 있었는지 사람이 쓰러졌던 자리에 사람 모양 그대로 흰 스 프레이가 뿌려져 있었다. 사람들이 오가는 길 위에도 저렇게 그려졌다 지 워진 흔적들이 얼마나 많을까. 곳곳에 문신투성이다.

집으로 돌아와 녹음한 걸 다시 들어보다가 혼자 웃고 말았다. 그가 마 이크를 채운 채 화장실을 다녀왔던 것이다. 나는 예의 있게 삭제 버튼을 누 르는 것을 잊지 않았다. 단 몇 초 만에 소리는 감쪽같이 사라졌다. 반면 평

생 동안 내 몸속에 감쪽같이 숨어 지내는 것들이 있다. 화려하게 때로는 달콤하게, 보이지 않는 실로 우리 몸에 박음질된 자본과 권력의 문신들. 그 보이지 않는 봉제선을 과연 나는 찾을 수 있을 것인가. 찾아낸들, 그 단단한 박음선을 뜯어낼 수 있을 것인가, 상처 없이? 이미 살 속 깊이 상감된 문신들 대신 새롭게 갈아입을 타투리스는 없을까? 평생 지울 수 없다 해도 후회하지 않을 문신들, 내 의지로 선택할 수 있는 문신들이 머릿속을 휘젓는다. 생각하는 동안 이미 몸속의 문양들이 조금씩 꿈틀대는 것 같다. 거부 의사인지 환영 의사인지 아직은 가늠이 안 되지만.

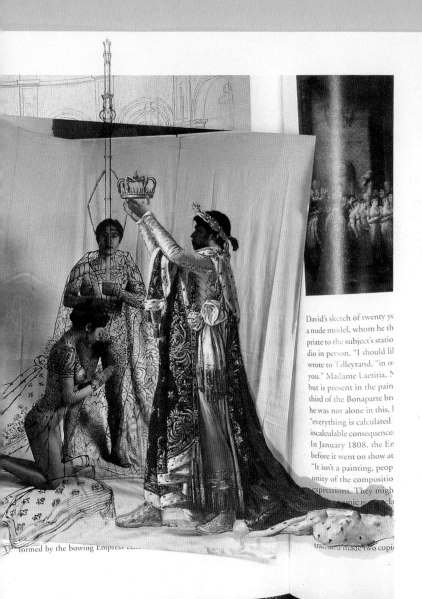

David's sketch of twenty ye
a nude model, whom he th
priate to the subject's statio
dio in person. "I should li
wrote to Talleyrand, "in o
you." Madame Laetitia, M
but is present in the pain
third of the Bonaparte bro
he was not alone in this, l
"everything is calculated
incalculable consequences
In January 1808, the Em
before it went on show at
"It isn't a painting, peop
unity of the compositio
expressions. They migh
omic m cla

formed by the bowing Empress

tra made two copi

화 가 는 입 히 고 관 객 은 벗 긴 다 , 변 신 하 는 캔 버 스

배준성의 방

　　배준성이 이미 약속을 몇 번 펑크 낸 터라 연희동에 있는 그의 집을 향하는 마음이 조금은 불편했다. 하지만 품위 있는 사람들처럼 곱게 나이 들어가는 동네 골목을 이리저리 오르노라니 가시처럼 돋았던 화가 조금은 누그러진다. 갓 전학 온 말쑥한 차림의 학생처럼 하얗게 솟은 2층 건물이 오래된 동네에서 단연 눈에 띈다. 경사진 길과 현관 사이의 시멘트 계단 한 구석이 채 마르기도 전에 성미 급한 누군가에 의해 부서진 걸 보니 공사가 끝난 지 얼마 안 된 새 집이다. 머리를 긁적이며 나타난 배준성은 미안한 마음 때문인지 얼마 남지 않은 전시회 준비 때문인지, 몸집은 큰데 눈빛은 수척했다. 아직 덜 마른 계단을 조심스레 밟으며 안으로 들어가니, 4월이라 듬성듬성한 잔디 위로 하얀 강아지 한 마리가 꼬리를 치며 반긴다.

　　"생후 5개월 된 암놈이에요. 이름은 복실이. 그래도 명색이 진돗개인데 아무나 보면 꼬리를 흔든다니까."

　　괜히 큰 소리를 치며 구박하는 폼이 평소 그의 애정 표현방식을 짐작하게 한다. 1층은 부모님이 사신단다. 2층, 작업 공간으로 계단을 오르다보면 계단 끝나는 정면 벽에 「The Costume of Painter – Vermeer」(2006)을 비롯한 최근작 두 점이 시원스럽게 걸려 있다. 오를 때는 옷을 입은 모습이

지만, 내려올 때는 옷을 벗은 누드의 여인만 보인다. "찍을 것도 없는데 뭘 자꾸 찍어." 그러면서도 제대로 된 각도가 나오도록 이리 와라 저리 와라 방향을 잡아준다. "이쪽으로 와서 찍어봐. 더 잘 보이지?" 어느새 슬쩍 말을 놓는다.

"어릴 때 보던 변신 책받침 같아요."
"어, 뭘 좀 아네. 그걸 전문용어로는 '렌티큘러'라고 하지. 내가 어릴 때 책받침 깨기가 유행이었다고. 내가 승부욕이 좀 남달랐거든. 그런 내가 그건 한 번도 안 해봤어. 그 변신 책받침이 당시 내 최고의 보물이었거든. 왜 노란 바탕에 보는 각도에 따라 울고 웃는 모습으로 변하는 스마일마크 책받침 말이야."
"그 책받침은 알아도 렌티큘러는 처음 들어보는 말이에요."

"렌티큘러는 '렌즈의' 라는 뜻이야. 자세히 보면 표면이 결무늬로 되어 있잖아. 그 울퉁불퉁한 면 하나하나가 조그만 렌즈 역할을 하는 거야. 이게 공정이 많아. 먼저 사진을 두세 컷 주고 그 위에 렌티큘러 렌즈시트를 붙이는 건데, 그 시트 표면을 둥글게 깎을수록 이미지가 더 많이 나오는 거야. 지금 본 건 '변환' 이라는 기법이야. 두 가지 이미지가 각도에 따라 나타났다가 사라지고 사라졌다 나타나는 거지. 이리 와봐. 이건 내가 거울을 쳐다보고 있는데 내 얼굴이 할머니 얼굴이었다가 엄마 얼굴이었다가 이미지가 서서히 달라지잖아. 이건 '몰핑' 기법이야. 보통 머리로는 이해가 잘 안 되겠지만, 그래도 들어봐.(웃음) 렌티큘러 표면이 더 둥글게 깎여지면 깎여질수록 더 여러 각도에서 볼 수 있겠지. 더 미분화된 렌티큘러라고나 할까. 한 열두 가지 정도 이미지까지 볼 수 있다고."

그의 주 무대인 2층으로 올라간다. 일반 가정집과는 달리 긴 복도식

구조인데, 군데군데 노출된 붉은색 벽돌 마감이 묘한 향수를 불러일으킨다. 복도 오른쪽에는 갤러리용 작은 공간과 천장이 높은 작업 공간이 있다. 그 사이에는 아직 마감이 덜 된 정체불명의 공간이 있었는데, 나중에 다시 방문했을 때는 세련된 나무 계단이 설치되어 있었다. 하지만 난간이 없어 고양이처럼 사뿐히 조심스럽게 올라야 했다. 주로 컴퓨터 합성 작업을 하는 공간인데 온통 붉은색이다. 예상과는 달리 아주 아늑하고 따스한 느낌이다. 책상 앞에 난 작은 창으로는 작업실 풍경이 한눈에 들어온다. 한참을 이리저리 오르락내리락하고 나니 다리가 아팠지만 앉으라고 권하지도 않는다.

"선생님, 어디 좀 앉으면 안 될까요?"
"어, 이리 와 앉아요. 난 또 서 있는 걸 좋아하는지 알았지.(웃음)"

부엌 쪽에 있는 식탁에 앉아 찬찬히 살펴보다 천장에 달린 샹들리에가 하나도 아니고 둘씩이나 눈에 들어온다. 말씨는 투박해도 남모르는 섬세함이 있는 것 같다. 부엌이 깨끗한 걸로 봐서 음식은 잘 안 해 먹는 듯하다.

"어떤 음식 좋아하세요?"
"어, 난 체급이 다르잖아. 배고프면 막 화나고 먹고 나서는 막 후회해. 좋아하는 건 그냥 오이소박이 같은 거… 익은 거나 안 익은 거 다 좋아해. 그리고 김치찌개. 왜 돼지고기 팍팍 넣고 끓인 거. 아, 그리고 카레도 좋아하는데 카레는 오

뚜기가 제일이야. 근데 요즘엔 주로 시켜 먹어. 공사하랴 납품하랴,
너무 시간이 없어. 열나게 그리고 열나게 팔아야지."

수많은 작가를 인터뷰해봤지만 이렇게 이야기하는 사람은 처음이라
듣는 내가 더 당황스럽다. 작품을 '납품' 한다니.

"여기 집 공사도 마무리해야지, 11월에 있을 개인전 준비도 해야지.
그 외의 모든 일을 혼자 하려니까 자꾸 약속도 까먹고 그러는 거야.
이번에 개인전 타이틀이 'The Museum' 이야. 대부분 세계의 유명한
뮤지엄들이 배경이 되거든. 거기에 내가 사진 찍은 모델이 내 손에 의
해 가보지 않은 곳에 가보는 거잖아. 옷도 입었다 벗었다… 실은 내가
가고 싶은 곳에 모델을 보내는 거지. 「플란다스의 개」에 나오는 네로
의 심정 알지? 나 어릴 때부터 그런 뮤지엄들을 동경했었거든. 지금도
외국 나가면 혼자서라도 꼭 가본다고. 그동안은 캔버스 위에 비닐 작
업을 하다가 그 다음은 렌티큘러로만 하다가, 지금은 캔버스 위에 그
림을 그린 다음 그 위의 한 부분만 렌티큘러를 끼워 넣는 거야. 보는

위치에 따라 렌티큘러 한 부분만 이미지
가 달라지게…. 이걸 하려면 렌티큘러가
나와야 되고, 렌티큘러가 나오려면 비닐
작업도 있어야 되는 거지. 지금까지 작업
의 종합판이라고나 할까. 그동안 정말 많
이 했어. 렌티큘러 작업하니까 에디션*
이 있어서 그나마 돈을 벌었어. 비닐 작
업의 경우 1년에 한 80점 그렸거든. 그런

• 에디션
판화, 사진, 조각 등 복제가
가능한 예술 분야의 경우
한 작품에 작품이 몇 개씩
나올 수 있다. 그렇다고 무
한정 만들어내면 작품의 질
도 그렇지만 소장가치도 떨
어진다. 그래서 작가가 일
정한 숫자의 작품만 만들어
서 사인을 하고 그것만 작
품으로서의 가치를 인정하
는데, 이렇게 한정된 숫자
의 제작방식을 에디션이라
고 한다. 예를 들어 작가의
사인 옆에 2/12라는 숫자를
보면 12개의 에디션 중 2번
째 것이라는 얘기. 정해진
에디션이 끝나고 나면 판화
의 판이나, 사진의 필름, 조
각의 주조틀 같은 것은 폐
기하는 게 원칙이다.

데 렌티큘러는 한 작업에 에디션이 열두 개 나온다고. 그럼 따져봐, 1
년에 120개 정도의 작품이 나오거든. 작업을 엄청 열심히 하는 편인
데도 1년에 전시를 열 번씩 하니까 일단 작품이 정말 모자랐었는데,
그나마 렌티큘러가 숨통을 틔워줬지. 그리고 에디션이 없으면 작가가
돈 벌기도 힘들어. 하하, 차 드릴까?"

깔끔한 주방에서 다방커피를 일회용 종이컵에 타 온다.

"그래서 돈 많이 버셨나봐요. 이렇게 새로운 작업실도 짓고. 그런 돈
얘기 써도 될까요?"
"아, 그럼. 맘대로 써. 나 돈 번 기, 정말 얼마 안 됐어. 돈이 문세가 아

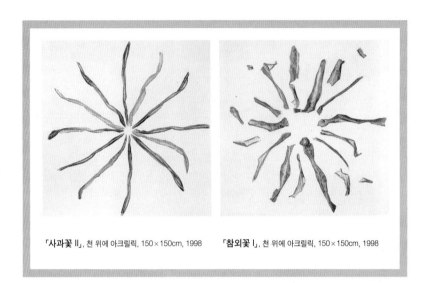

「사과꽃 II」, 천 위에 아크릴릭, 150×150cm, 1998 「참외꽃 I」, 천 위에 아크릴릭, 150×150cm, 1998

니라 어떤 작업을 할지가 최대 고민이었다고. 처음엔 과일껍질이랑 비닐 작업을 같이 했어. 과일껍질을 일일이 손으로 펴 가면서 그렸어. 그러다가 비닐 작업이 좋아지더라고. 그래서 다른 건 다 접고 비닐 작업에 몰두한 거야. 그제야 판매도 되고… 하하."

"그런데 왜 비닐 작업에서 렌티큘러 작업으로 옮기게 되었는지요?"

"비닐 하다보니까 너무 힘들었어. 보존, 유지, 운송 등등 관리하기가 힘들어. 나는 외국 전시를 많이 했잖아. 비닐은 둘둘 말아 가면 아주 편하다는 장점이 있는 반면에 작품을 전시하거나 판매했을 경우 손상될 우려가 많아서 번번이 문제가 생기는 거야. 2000년도 초반에 프랑스 아를에서 포토 페스티벌이 있었거든. 작품을 보냈더니 누더기가 돼서 왔어. 압정 자국이 백 개는 나 있는 거야. 하도 비닐이 떨어지고 물감이 떨어져서 거의 1년 내내 온 유럽을 누비면서 AS만 했다니까. 그리고 프랑스가 복원을 잘하잖아. 아크릴이 떨어지는 대로 1년에 한

번씩 복원을 했다는데 나중에 보니까 내 그림이 아니더라고. 퐁피두에 있는 거, 나보다 더 잘 그렸더라고.(웃음) 사실 사람들이 비닐을 들춰볼 줄은 몰랐어. 처음에는 스카치테이프로 그냥 붙여 놨거든. 그러니 건들기만 해도 떨어지지. 97년 광주 비엔날레에도 몇 십만 명이 왔는데, 사람들이 들춰보니까 떨어지고 사람들에게 날아가 안기고… 나중엔 바리케이드를 쳐 놨다니까, 그거 못 들춰보게 하려고.”

“관객의 입장에서는 더 궁금했겠어요.”

“그렇지, 그러니까 사더라고 하하! 그래서 그때부터 징을 박기 시작했어, 거기에 못을 박는 거야. 아직도 비닐 작업은 문제가 완전히 해결 안 됐어. 그게 비닐이라는 재료의 태생적 한계인 것 같아. 비닐은 비닐만의 자연스런 맛이 있거든. 그때는 유화도 아니고 아크릴로 그렸어. 이미지 자체에 대한 내 반응을 빠른 속도로 그려내기에 적당한

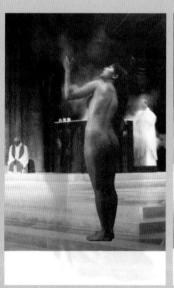

「The Costume of Painter-F,Hayez」, Lenticular, 182×120cm, 2006

소재가 아크릴이라고 생각했기 때문이야. 일단 바탕이 될 사진이 나오면 거의 막 이틀 만에 집중해서 그려내곤 했다고."

"비닐 작업의 매력은 뭔가요?"

"어떤 재미가 있냐면 사진이 딱 나오잖아? 그럼 그 위에 비닐을 대고 드로잉을 해요. 그 다음에 사진을 딱 떼버리고 옷만 막 그려, 빨리 그리고 싶은 급한 마음에. 옷만 막 그려 놓고 그 다음에 사진 위에다 내가 비닐에 그린 옷을 딱 대보는 거야. 대볼 때의 그 맛, 그것 때문에 했던 거야. 내가 선택한 사진이고 내가 그린 그림임에도 불구하고, 그 둘을 딱 만나게 해주는 그 순간, 그 순간의 임팩트 때문에 내가 이런 작업을 시작한 거나 다름없어."

"'화가의 옷'이라는 구체적인 제목을 붙이신 이유도 궁금해요."

"사실 화가가 그림을 그린다는 건, 그리려고 하는 대상을 화가의 눈을 통해, 다시 말하면 화가가 그 대상에 자신만의 레이어(layer)를 입히는 거라고 생각해. 화가의 옷을 입히는 거지. 그래서 한 장의 캔버스여도 이미 그것은 두 겹짜리가 되는 거야. 대상과, 그것을 관찰하는 화가의 레이어. 사실 가장 전통적인 의미에서 그림이란 무엇일까에 대한 고민에서 시작한 거야. 그런데 그런 표현이 앞서다보니까 보관이나 운반에 문제가 생긴 거지. 근데 보관, 운반만 생각하면 작품이 후져지잖아. 비닐 작업의 개념을 최대한 유지하면서 작업을 하는 방법이 없을까 고민을 많이 했지. 그런 개념을 이어나가려면 꼭 그게 옷이 아니어도 상관없다는 생각이 들었어. 그 사이에 보관도 용이하고 기존의 '화가의 옷'이라는, 이미 트렌드화된 이미지를 좀 더 지속시킬 수 없는가에 대한 고민으로 렌티큘러를 시작한 거지."

「The Costume of Painter-about Ophelia」, Oil on Vinyl · Vinyl on Photograph, 168×180cm, 2006

배준성이 개별적인 대상을 관찰하는 방법, 관념적 레이어가 비닐이라는 물질로 가시화되었다면 관객은 그 레이어를 들추어내는 것일까, 아니면 '들추기'라는 예상치 못한 레이어를 그의 작품 위에 능동적으로 입히는 것일까.

"비닐 작업의 경우 서양 미술사에 등장하는 고전을 이용한 작품들이 많은데 유럽 쪽의 반응은 어떤가요?"

"1997년 내 작품을 처음으로 사 간 분이 퐁피두의 사진부장이었어. 알랭 할아버지인데, 그분도 그렇고 FNAC(프랑스 국립예술기금)의 아네스 할머니도 그렇고, 프랑스 손자들이 해야 할 일을 네가 하고 있다며 자기 후배들 원망도 하더라고. 자신들에게 익숙한 이미지를 다른 방식으로 보여줘서인지 반응이 괜찮았고 그 뒤로 유럽 전시가 많아졌어."

"그런데 여기에는 비닐 작품이 없네요?"

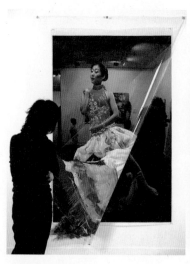
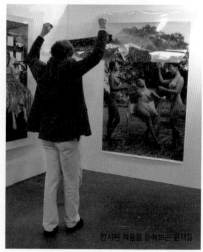

전시된 작품을 들춰보는 관객들

172

"응, 거의 다 나가고 예전 작업실, 연희1동 끝 모래내시장 근처에 있거든, 거기에 몇 점 있어."

"거기도 가볼 수 있을까요?"

"좀 지저분하고 어수선하긴 하지만, 어차피 왔다 갔다 하면서 작업할 거니까 이따 갑시다."

그러더니 자리에서 벌떡 일어나 벽지 색깔이 어떠냐고 묻는다. 붉은색 바탕에 은갈치색 원이 규칙적으로 반복되는데 과감한 색상이 묘하게도 사람을 안정시킨다. 복도 왼쪽의 첫 번째 방에도 중세 유럽풍의 자줏빛 커튼이 드리워져 있다. 일명 게스트룸으로 침대도 마련되어 있지만, 지금은 컴퓨터 작업을 하는 작업실로 더 애용되고 있다. 문 위에는 물론이고 벽에도 작품에 아이디어를 주는 많은 사진들이 다닥다닥 붙어 있다. 컴퓨터에도 지금 한창 작업 중인 이미지들이 복잡하게 떠 있다. 그는 컴퓨터 앞에 앉자마자 놀라운 집중력으로 작업에 쓰일 이미지들을 바로 골라낸다.

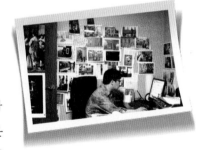

그가 잠시 나를 잊고 있는 사이 옆방(아마도 그의 침실일)의 살짝 열린 문틈으로 붉은색 침구, 붉은 꽃무늬 연필꽂이, 빨간 가방이 대신 말을 건넨다. 붉은색에 관한 진부하지만 그럴듯한 속설들을. 그는 끓는 피의 소유자일까, 창조적인 화가일까, 아니면 두려움과 불안을 막는 부적이 필요한 사람일까?

"왜 남의 방은 또 엿보고 그래, 뭐 볼 게 있다고."

"이거 다 선생님이 고르신 색깔이에요?"

"응, 벽지, 침구, 커튼 다 내가 골랐지."

"선생님도 힘든 시절이 있었나요?"

뜬금없는 질문에 더 뜬금없는 대답이 돌아온다.

"내가 바둑이 취미인데, 인터넷에서 6급으로 시작해서 지금은 5단이야."

누구나 인생의 절망과 연애하는 시절이 있듯, 그는 그 시기에 미친 듯이 바둑을 두었다. 그 절망에 대해서는 언급하지 않기로 하자.

"정말 힘든 시기였어. 사리가 생기더라고. 정말 몸에 돌이 생겼어. 사리지, 사리. 쓸개에 사리가 생긴 거야. 밥상 하나 들고 부암동 원룸으로 가서 살 땐데, 3층인데 너무 습했어. 내가 예민하거든. 쓸개에 돌이 생기면 한 달에 한 번씩 새벽에 죽어, 죽는다고. 쓸개가 간에 붙어 있잖아. 간에서 쓸개즙을 만들어서 잠깐 보관했다가 최대한 음식물이 들어오면 컨트롤을 하는데 담도라고 쓸개즙이 내려오는 길을 돌이 막고 있다고 생각해봐, 정말 죽는다니까. 내가 너무 금욕적으로 살아와서 생긴 사리인데 병원에서는 담석증이라더라.(일동 웃음) 2002년 10월, 프랑스 투르에서 전시회를 했어. 개인전인데 내일이 전시회인데 전날 새벽에 그 증세가 또 온 거야. 침대에 드리워진 커튼을 쥐어 잡고 세 시간 버텼어. 그러고 나면 언제 그랬냐 싶게 멀쩡한 거야. 완전 투병생활 할 때지."

"어머, 이거 선생님 맞아요? 이렇게 말랐었어요?"

"나야 나. 새벽에 시달리고 오프닝 한 날이야. 거기 관장이 그러는 거야, 안 기쁘냐고. 내가 표정이 안 좋으니까. 그렇게 한 번 아프면 또 며칠 있다 아플 게 미리 걱정돼서 정말 정신이 하나도 없는 거야. 서른 살 때부터 6년 동안 학원원장도 하고 대학강사도 했으니, 집에 오면 새벽 두 시고, 입시미술이니까 또 아침 일곱 시까지 애들 가르치러 나가야 되는 거야. 정말 힘들었어. 나중에 수술한 뒤, 실력을 보여줘야 되잖아. 정말 열심히 작품에만 몰두했어. 아트페어라는 게 참 냉정해. 딱 5일 하는데 반응이 없으면 잘리는 건데 그것도 모르고 아트페어 기간에 나는 근처에 가서 탁구나 치고 그랬다니까, 뭘 몰랐으니까. 원래는 부스에 가서 붙어 있어야 되는데… 예전에는 화랑들이 지역주의적인 활동을 했다면 이제는 점점 국제적으로 활동 범위가 넓어지고, 일종의 파워게임으로 바뀌고 있거든. 그래서 내가 해외 아트시장에 관해서는 책을 통해 혼자 공부하면서 익혔다니까. 아직도 공부할 게 정말 많아."

그는 특별히 소속된 화랑이 없는 미술계의 리베로다. 작가가 작품에만 신경을 쓰는 것도 대단한 일인데, 그 외의 부수적인 모든 일을 혼자 다 해결한다. 그런데도 2002년 바젤 아트페어에서는 12점 중 반이 팔렸고, 2003년에는 가지고 나간 모든 작품이 다 팔려, 부스에 가면 배준성의 작품만 싸고 있었다는 소문을 지인을 통해 들었다. "정말 반응이 뜨거웠다"는 말도 함께.

새로운 작품이 보고 싶어 발걸음을 옮긴 곳은 2층에서 가장 큰 공간인 작업실. 보통 건물의 2층 정도를 튼 것 같은 높이의 시원스런 공간에 힘찬

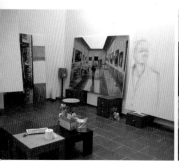

작업 중인 캔버스들이 사방에 펼쳐져 있다. 하얀 벽이며 환한 조명이며, 무척 '밝은 방'이다. 아직 스케치만 한 캔버스, 뮤지엄에서 사람들이 관람하는 모습을 그린 뒤 렌티큘러를 붙일 곳은 하얗게 남겨 둔 캔버스 등, 작품의 진화과정을 목격할 수 있어 좋다. 물감이며 붓이며 붓을 빠는 석유통이며 모두가 깔끔하게 정리되어 있다. 커다란 공간 때문일까? 예전 비닐 작품보다 훨씬 큰 캔버스 사이즈는 보는 사람을 캔버스라는 공간 속으로 들어가게 만든다. 캔버스 속 관객들 머리 사이로 까치발을 하고 그림을 보려는 나를 발견하고 웃음이 나왔다. 나는 이름 모를 외국 관람객들 사이로 들어가고, 그들은 배준성이 보낸 변환하는 렌티큘러 속 모델들을 자신들도 모르는 사이에 만나는 셈이다. 사방으로 흩어져 있는 캔버스들이 결코 만날 수 없는 이미지들을 오히려 불러 모으는 응집력를 가지다니. 그는 언제부터 「플란다스의 개」의 네로처럼 되었을까?

"그림은 어릴 때부터 좋아했는데 미대 가려고 선생님을 만난 건 고등학교 2학년 여름방학 때야. 그러니까 본격적으로 그림을 한 건 남들보다 좀 늦었지. 실은 초, 중학교 때까지는 운동을 좋아해서 야구선수가 되려고 했어."

"어머, 포지션은요?"

"포지션? 그런 게 어디 있어. 그땐 다 했어야 됐지, 전천후지. 뭐 하나라도 못 하면 안 됐다고. 그때는 수유리 쪽이 야구가 유명했거든? 그런데 하필이면 야구부가 없는 중학교를 가게 된 거야. 그래서 좀 방황했어. 수유리 쪽이 되게 거칠었어. 엄마 아빠가 제대로 같이 사는 사람들이 별로 없고 도시락 제대로 싸 오는 애가 없었다고. 길음동은 좀 나아. 덕성여대 나오는 길목에 있는 가오리, 수유리, 거기가 좀 열악했어. 애들이 거칠어서 많이 싸웠던 것 같아. 그런 곳에 있다가 혜화동 보성고등학교로 온 거야. 애들이 하도 착하니까 적응이 안 돼. 애들이 너무 순해. 그러니까 공부밖에 없는 거야. 그땐 번호를 정하는데 키순이잖아. 그때 내가 제일 컸다고, 그때도 이 키였으니까. 근데 키가 나보다 한참 작은 애가 내 뒤에 서 있더라고. 나랑 짝이 되고 싶었나봐. 근데 걔가 굉장히 모범생이었어, 굉장히 여성스럽고…. 그 친구가 여름만 되면 새벽 다섯 시에 전화를 해. 정독 도서관 알지? 거기 옛날에 줄서서 들어가야 했는데 그 친구가 벌써 새벽 다섯 시면 표 끊어놓고 기다리는 거야. 그렇게 날 새벽마다 괴롭히는 거야. 그 정성에 나도 할 수 없이 따라갔어. 그렇게 걔한테 몇 달 거칠게 당하니까 10등이 확 올라가더라고. 그러다가 2학년 때 문과 이과로 나뉘어졌는데 그러고도 시험 끝나면 날 기다리는 거야…. 그림을 좋아했지만, 그때는 영문과 가려고 했어. 영어가 좋아서가 아니라 내가 사회성이 있는 것 같지도 않고, 욱 하는 성격도 있고, 미래가 막막하잖아. 사람들 많이 만나는 직업은 힘들 것 같더라고. 그래서 그냥 혼자 번역하면서 살면 괜찮을 것 같아서…."

"이렇게 사회성이 좋은데 왜 그런 생각을 하셨을까 모르겠네요."

"글쎄, 나중에 보니까 그런 면이 있긴 하더라고. 근데 그땐 몰랐어. 그렇게 거친 성격만 있었다면 어떻게 그림을 그리겠어. 나중에 작업하다보니까 좀 섬세하고 그런 면이 있더라고."

"그럼 어쩌다 미대로 전향(?)하셨는지요?"

"우리 외할머니가 제1회 미스 춘향 준, 그러니까 2등이셨다고. 난 완전히 외탁했어.(일동 크게 웃음) 비례에 문제가 있어서 그렇지 어딘가 끄트머리 쪽엔 외가 흔적이 남아 있다니까. 그러니까 우리 엄마가 당연히 미인이셨지. 따라다니는 남자들도 많고. 그때 홍대 근처였는데, 엄마 혼자 가기 그러셨는지 날 데리고 가신 거야. 엄마 선배가 하는 화실에 날 떨궈 놓고 엄마랑 엄마 선배는 차 마시러 나간 거지. 난 그 화실에 멀뚱멀뚱 심심하게 앉아 있는데, 화실의 어떤 선생님이 나보고 그림 한 번 그려보라고, 그래서 그렸더니 잘 그린다고… 그 선생님이 근데 참 매력 있는 거야. 그분이 정광호 선생님이라고 철사로 항아리 만드시는 분, 알지? 그 선생님한테 그림을 배우게 된 거지. 그때 조소과 학생이셨는데 아르바이트로 거기 와 있었어. 그런데 그 학원이 정말 열악했어, 학생은 네 명인데 선생이 다섯 명이야. '오후 미술학원'이었는데 두 달 있다 망했어. 그 학원을 다른 분이 인수하고 정광호 선생님은 대전으로 내려가셨어. 그런데 새로 온 분이 너무 매력 없는 거야. 우리는 고 2,3때 정광호 선생님과 리얼리즘이란 무엇인가 뭐 그런 얘길 했는데 새로 온 분은 그냥 주입식인 거야. 터치가 어떻다는 둥 선을 길게 쓰라는 둥… 이해가 안 가는 거야, 왜 선을 길게 써야 하는지. 난 이해를 못 하면 무조건 못 하거든. 그리고 학생이 스무 명이나 되는데 나만 홍대 레스토랑 가서 썰게 해주고… 왜 나한테만 잘해줘, 그것도 싫더라고. 그래서 못 버티고 방학 때 정광호 선생님 뵈러

대전에 내려갔어. 그런데 그림 안 그려도 되니까 일단 열심히 공부하라고… 곧 입시를 치러야 되는데도 연락이 없으셔. 그러다가 고3 식목일에 연락을 하셨어. 삼선교 쪽 옥탑방에서 다시 선생님과 시작한 거야. 나에게는 은인이자 스승이자 가장 친한 친구이자 그래. 지금은 내가 너무 크니까 좀 질투하시는 것 같아, 하하."

그의 성격으로 봐서 대학생활도 그리 녹록하지는 않았을 것 같다.

"86년 87년도는 정말 힘든 해였지. 지금 생각해도 난 20대가 너무너무 싫었어. 사실 개인적으로도 고민이 많을 때인데 사회 전체적으로도 얼마나 심각한 시기였어? 전경들이 아예 학교 안에서 살았으니까. 수업거부도 많이 하고. 그때 남학생 성적이 선동렬 방어율이랑 비슷했다니까, 다 1점 몇 대였어. 그때 웬만하면 서울역 청계천 한두 번 안 나가본 사람 없었지. 내 문제도 답답한데 사회적인 것과 중복이 된 데다 몇 명 안 되는 학생들과 사이도 별로 안 좋았고. 사실 대학교 때는 뭘 그려야 될지도 모르겠더라고. 전혀 붓발이 안 서는 거야. 무작정 그냥 그리는 것도 의미가 없고 그래서 대충 과제나 하고 그랬어. 그때는 책 읽는 거 아니면 술 마신 기억밖에 없어, 그림 그린 기억은 거의 없어. 근데 대학교 4학년 때 집에 부도가 딱 났네. 아버지는 미국으로 도피하시고, 나랑 동생이랑 둘이서 밖에 살았어. 두 달 동안 문방구에서 비닐 사다가 매트리스 깔고 비닐을 고무에 매달아서 바람막이하고. 그러고 보니 그때 비닐을 처음 만난 거네."

웃으며 이야기하지만 고생한 동생에 대한 애틋한 마음은 세월이 지난

지금도 여전한 것 같다.

"동생이 공부 참 잘했는데… 성북구 장위동에서 반지하생활을 몇 년 했지. 동생이 MT 한 번 못 갔다고, 아르바이트 하느라고. 동생은 영어 가르치고 나는 독일어부터 시작해서 안 가르쳐본 게 없어. 동생이 유학도 안 갔다 왔는데 갔다 온 사람보다 더 잘해. 3년 동안 안 해본 과외 없이 다 했던 거야… 동생이 미국비자가 안 나와서 독일로 갔거든. 나도 예술철학으로 독일로 날아갔어. 그런데 처음 몇 개월은 그동안 번 돈으로 버티다가 너무 괴로운 거야, 정말 딱 돌겠더라고. 주변에 정말 돈 사람도 벌써 몇 명 있고…. 아버지와 형은 미국에서 고생하시고. 그때 스물네 살이었는데 마흔 살은 돼야 박사가 되겠더라고. 그런데 주변에 마흔인데 아직도 학교 다니는 사람이 많은 거야. 그래서 다음 날 짐을 쌌어. 그 짐이 80kg이었어. 그걸 지고 새벽에 기차 타고 프랑크푸르트공항으로 바로 가서 그냥 서울로 왔어. 그리고 군대 갔어. 군대? 내 성격에 힘들었지. 군대 갔다 와서 그러니까 스물일곱 살부터 그림을 그리게 된 거야. 그때 정경자미술재단에서 주는 제1회 미술상을 받고 상금도 천만 원을 받았어. 한 달 과외해서 30만 원 받을 땐데 얼마나 큰돈이야. 그때 심사위원 중 한 사람이 박영택 선생님이셨는데, 그분이 그 미술관의 큐레이터였거든. 그래서 자연스럽게 개인전으로 연결된 거지. 그때가 서른 살 때였어. 인사동에서 첫 개인전을 했어."

박영택. 개인적으로도 그의 책과 전시기획을 통해 미술에 대한 많은 공부를 했고, 한 번도 표현한 적은 없지만 미술에 관한 한 그에게 많은 빚

을 지고 있다고 생각했는데 배준성의 입에서 그 이름이 나오니 반갑기 짝이 없다. 그의 첫 개인전 반응은 물어보나마나 "뜨거웠다"고 한다.

"진짜 뜨거웠다니까. (갑자기 목소리가 작아지며) 물론 판매는 안 됐지. 순수미술 할 때니까. 그때 전시 제목이 '독후감'이었는데, 뭘 보거나 읽으면서 중간에 혹은 나중에 드는 느낌을 그림으로 보여주자는 거였지. 현대미술을 정리한다는 의미에서 굵직한 예술가들의 슬라이드를

크게 만들어서 슬라이드집에 끼워 넣는 것처럼 나름대로 분류를 해보기도 하고."

"출발은 확실하게 하셨네요."

"그런데 문제는 그 다음에 내가 대학원엘 들어가려고 하는데 선생님들이 안 받아주는 거야. 그때까지 선생님들이랑 사이가 안 좋았거든. 무슨 질문을 하면 강의하듯 질문하니까, 하하하. 나 대학원 4수 했어. 나중에는 오기가 나서 누가 이기나보자 했지. 그래서 세 번째 시험 볼 때쯤에는 아예

선생님한테 얘기했다니까. '선생님 제가 내년에 시험 또 볼 건데요, 제가 무슨 문제가 있는지 좀 알려주세요. 네?' 나중엔 선생님들이 지겨워서 붙여주셨지."

날이 슬슬 어둑해지려고 하자 그가 옥상에서 시원한 바람이나 쐬잔다.

"공기 참 좋지? 연희동 일대가 다 보인다고. 저기 맞은편이 김준 작업실이야."

"안 그래도 며칠 전에 인터뷰 했는데요."
"아이, 뭐야! 김준도 들어가?"

나중에 알고보니 김준이 선배이고 둘은 아주 막역한 사이였다. 이제는 그가 친밀감을 어떻게 표현하는지 잘 알 것 같다. 더 어두워지기 전에 예전 작업실로 가고 싶어 재촉한다.

"응, 알았어. 지금 가자고. 그전 작업실이 빌라인데 마루에서 작업하고 방에서 자고 그랬어. 4년 반 있었는데 거기서만 3백 점 정도 작업을 했다니까. 2001년도에 십 몇 년 만에 아버지가 서울로 오셨는데 계실 때가 없잖아. 그때 대출해서 마련한 집이 예전 작업실이라고. 반지하지만 처음 산 집이라 안 팔 거야. 근데 둘이 궁합 잘 맞더라."
"네? 누구랑요?"
"나, MBC 라디오 프로그램 시간대별로 다 알아. 밤새 작업하고 일요일 아침에 김성주랑 둘이 방송하는 거 들었어. 둘이 꿍짝이 잘 맞더라고. 그때 심은하가 부른 노래 소개했잖아, 영화 「본 투 킬」에 나왔다면서."
"기억력도 좋으시네요. 마릴린 먼로의 「리버 오브 노 리턴(river of no return)」을 우리말로 부른 건데 참 청아했죠, 목소리가?"
"그래, 그러니까 좋은 노래 있으면 CD로 선물 좀 해봐, 작업할 때 들게. 요즘에는 아이비 것 자주 들어. 1절은 좀 빳빳하게 나갔다가 2절에는 사람 마음을 흔들어 놓는다니까."

왕성한 작품 활동의 무대가 된 반지하 작업실

가벼운 한숨이 들릴 듯 말 듯 옅은 안개가 흐르는 그의 눈을 보니, 좀처럼 드러나지 않을 그의 가슴 속 그늘을 설명하기 위해 너무 많은 단어를 준비할 필요는 없다는 생각이 든다.

그의 예전 작업실은 멀지 않았다. 그의 작업실로 향하는 길에 할머니 한 분과 마주친다. 둘 다 반가운 표정도 없이 덤덤하게 서로의 안부를 묻더니 어두컴컴한 계단을 함께 내려간다. 바로 옆집 이웃이었던 것. 그런데 나는 한여름 쓰레기장에서 나는 듯한 역한 냄새로 숨을 쉴 수가 없었다. 배준성의 작업실 바로 앞에 할머니가 모아 둔 각종 잡동사니가 정말 산더미처럼 쌓여 있었다.

"선생님, 여기 정말 괜찮으세요? 문 열면 바로 냄새가 지독할 텐데…."
"처음엔 나도 많이 싸웠어. 저것뿐만 아니야. 자기는 저렇게 우리 집 앞에 어디서 가져온 것들인지 하여튼 자기 것들 막 쌓아 두면서 내 일에는 어찌나 사사건건 간섭하는지. 할머니 아들이 스턴트맨인데, 유명한 영화배우라고 동네방네 소문 내고 다니신다.(웃음) 이제는 뭐 포기했지. 그래도 이 동네에서 이런 일이 벌어지고 있는지 아무도 몰랐지, 그 할머니만 알았어… 내가 작업한다는 것. 어, 그걸 왜 찍어 미치겠네!"

문을 열고 들어가니 제일 먼저 작업 중인 '뮤지엄' 시리즈가 눈에 띈다. 사실 그보다 먼저 눈에 들어온 것은 그림을 받치고 있는 종이상자와 이젤을 대신하는 합판이다. 커다란 합판은 양쪽 방 모두를 반쯤 가리고 있어, 방으로 들어갈 때는 몸을 옆으로 가늘게 만들어 들어가야 한다. 얼룩진 그

의 초창기 작품도 냉장고 쪽에 기대 있다. 예전의 비닐 작업도 두어 점 있다. 그의 작품에 자주 등장하던 거울도 보인다. 모든 것이 화려하고 달콤했던 그의 작품과는 사뭇 다른, 제작 현장의 적나라한 누드를 보는 것이 이상하게 가슴을 뭉클하게 한다.

"오른쪽은 컴퓨터 방이고 왼쪽은 드레스룸 겸 게스트룸 겸 수장고야."

그는 어떤 누추함에도 다정한 수사를 잃지 않는다. 컴퓨터 방 입구에는 그 유명한 비닐뭉치가 여러 개 세워져 있고 벽에는 작업 구상에 필요한 이미지들이 가득하다. 은행에서 준 VIP축구공이 있어 대출을 많이 했냐고 물었더니 요즘에는 저축을 많이 해서 받은 거란다. 좌측 방, 일명 드레스룸(문을 반쯤밖에 열 수 없는 불편한 드레스룸이긴 하지만)에는 옷가지며 작품의 재료들이 빼곡하다. 현관 바로 옆방이 그의 옛 침실인데 날렵하게 들어가 방을 정리하는 모습이 귀엽기까지 하다. 안방의 오래된 액자에는 초창기 모델의 사진이 있는데, 비닐 옷이 살짝 아래로 내려와 있어 다시 옷을 입혀준다. 비닐 위의 오래된 먼지가 소금은 쓸쓸해져 다시 거실로 나와 여기저기

오래된 흔적들과 눈을 맞춰본다. 어둡고 낡고 좁고 눅눅한 이 공간이 마음을 푸근하게 안아주는 것 같아 여기저기 카메라를 들이댄다.

"아이참! 난 민망한데 혼자 신났네. 뭐 그리 찍을 게 많다고, 여긴 안 찍어도 되잖아. 아이 참, 지저분한 데는 다 찍네… 그래도 이 침대에서도 네 작품 정도 했어. 그래도 여기 자연스럽지? 여기가 실평수가 25평이야. 나가는 문이 작으니까 120호 사이즈 이상은 못 그려. 옮긴 새 작업실은 200호까지 그릴 수 있거든. 그래도 여기 오니까 참 편하다. 난 여기 냄새가 아직도 참 좋아."

"이 거실에서 사진 작업이랑 캔버스 작업을 다 하신 거예요?"

"응, 여기가 사실 너무 작아서 보일러실을 없애고 좀 넓혔더니 한 달에 한 번씩 일어나면 한강이 되는 거야. 정말 고생 많이 했어. 그래도 여기 이 작업실 계속 쓸 거야… 사진은 내가 직접 디지털카메라로 찍어. 일단 '화가의 옷' 작업할 때는 먼저 모델을 정하는 게 아니라 먼저 그리고 싶은 옷이나 풍경을 정해 놓고 맞는 모델을 그 다음에 찾는 거야."

"안 그래도 이동재 씨 전시회 갔다가 이대형 선배 만났는데, '너 없으면 나 작업 못 한다'고 얘기하셨다면서요? 그래서 술 마시고 정말 상태 안 좋은데 가서 찍은 거라던데요?"

"하하, 걔가 원래 얘기할 때 보면 항상 극적으로 얘기해. 근데 그때 정말 잘했어, 머리에 물도 좀 뿌리고. 앞으로도 잘할 거야. 그때 혼자 찍은 게 아니라 여자들도 포함해서 여러 명이랑 찍었는데 잘하더라고."

"주위 분들을 모델로 하시나요?"

"아니, 마땅한 남자 모델이 없었으니까 썼지. 이대형은 세 번째 남자

「Still Life with Oysters」, Oil on Vinyl · Vinyl on Photograph, 108×107cm, 2005

모델이었어. 그동안은 뭐 후배들을 썼지. 어떻게 꼬셨냐고? 거의 그냥 뭐, 한마디로 다정하게.(웃음) 내가 그동안 얼마나 잘해줬겠어, 그런 바탕이 있으니까 그렇게 자신 있게 벗으라고 얘기할 수 있는 거지."

"여자 모델의 경우는 섭외하기가 쉽지 않을 것 같은데요."

"여자 모델? 가능한 한 문제가 안 생기게 하기 위해서 누드모델을 써. 가끔 일반인들이 자기 몸 더 늘어지기(?) 전에 남기고 싶어 하는 사람도 있어. 그래서 찍은 친구도 있고 어떤 사람은 작품이 좋아서 참여하고 싶어 하는 사람도 있었고. 하지만 대부분은 누드모델을 써. 이 친구가 연극을 하던 유동숙이란 친구인데, 내 작품의 거의 반 이상을 했어, 대표주자지. 참 열심히 잘해. 가발이나 화장도 알아서 준비해 오고, '이게 더 나을 것 같아요' 하면서 포즈도 변화를 주고. 정말 고맙다니까. 한 번에 4~500컷 찍는데 모델에게 쉬운 일이 아니잖아. 술 마시다 막 돈도 안 주고 그냥 찍는 작가들도 있어. 하지만 난 돈만 주는 게 아니라 다정한 말과 여운도 함께 줘.(웃음) 여운을 남겨야 다음에 또 할 말이 있으니까. 모델들이랑은 참 친해. 근데 너무 많이 친해서 마음을 주면 그것도 안 돼, 작품에 드러나니까. 화가들이 그림 그리다가 멜로가 에로가 되고 그런 경우도 있지만 난 안 그래."

반지하, 빛이 잘 안 들어와 우중충한 부엌, 가운데가 찢어진 낡은 흑백사진은 전성기의 네덜란드식 정물화로 변신한다. 나는 그의 정물화가 움직이지 않는 'Still Life'가 아니라 어느 순간 작품도 관객도 모두 움직이게 하는 동물화가 아닌가 싶다. 사진과 그것을 덮은 비닐 혹은 한 장짜리 렌티큘러, 그게

무엇이든 그의 작품은 과거의 흔적들이 아닌 외부의 작용에 의한 예기치 못한 '생성', '다가올 미래'의 가장 중요한 순간들을 잠재하고 있는 아슬아슬한 상태는 아닐는지. 가만히 있는 작품이 관객을 이리저리 움직이게 하는 일, 놀랍다.

내내 미심쩍은 눈으로 카메라를 곁눈질하던 그가 한마디 한다.

"응, 마음 놓이네, 이젠 전문가가 다 됐네. 이 사진은 좀 찍어줘. 우리 누나랑 형인데 그래도 미스 춘향 냄새가 나지 않아? 제일 못 생긴 애가 나고."

사진 찍는 와중에 그를 재촉하는 전화가 계속 와 인터뷰를 서둘러 마친다.

"그래, 사진 좀 그만 찍어. 내가 원래 20점 이상 작품 사준 사람한테만 명함 만들어주거든? 그런데 20점 이상 사기 힘들잖아, 하하! 사실은 내가 작업을 살 능력이 없는 사람한테 내 명함을 주는 거야."

말은 다소 거칠어도, 귀한 자료며 명함이며 세심하게 챙겨주는 모습이 다정스럽다. 후에 미진한 인터뷰를 위해 그를 다시 만난 곳은 '홍익숯불갈비생고기' 집이다. 거기에는 그가 9년 전 그림 하는 친구들과 함께 그린 벽화가 아직도 남아 있다.

"돈 없을 때였는데, 그래도 그때가 참 재미있었어. 주인아저씨한테 '저희 술 주면 그냥 벽화 그릴 게요' 했더니, 고기랑 술도 주고 50만

원도 주시더라고."

마침 주인아저씨가 인사를 반갑게 건넨다. 그가 짓궂게 묻는다.

"사장님, 이분 미모는 몇 점이에요?"
"음… B플러스 정도 되겠네."
"A급 미모는 힘들겠죠?"
"음…(고민하시다가) 인생 열심히 살면 그것도 가능해. 자네도 정말 열심히 살았잖아."

그와의 인터뷰를 모두 끝내고 집으로 돌아오는 길, 성형 전후의 사진 앞에 늘 붙어 있는 '비포(before)' '에프터(after)'가 떠올랐다. 'before'에는 으레 검정 테이프가 눈을 가리고 있다. 과거의 모습을 공개하는 것은 누군가의 얼굴을 창백하게 만들 수도 있겠지만, 또 다른 누군가에게는 한없이 목말랐던 '진담'의 숲일 수도 있다. 마치 에니그마(Enigma)의 「리턴 투 이노센스(Return to innocence)」의 뮤직비디오를 보듯 그의 에프터에서 비포로 거슬러 간 인터뷰를 통해 묵직한 절망을 환한 재치로 가뿐히 들어 올리는 법을 배우게 된다.

11월에 열린다던 그의 개인전을 보지 못한 채 나는 뉴욕으로 떠나게 되었다. 함께 공부하는 학생 중 배준성의 작품에 매료된 친구가 있어 도록을 부탁한 지 몇 달째다. 당장 보내주겠다던 그는 아직도 소식이 없다. 혹시 배편으로 부친 것일까, 착한 해석도 해본다. 하지만 예상컨대, 그는 여전히 정신없이 바쁠 것이다. 혼자 모든 것을 해결해야 하는 그는 여전히 분자처럼 미세하게 여기저기 흩어져 있을 것이다. 어디에나 존재하지만

동시에 아무 곳에도 없는 사람. 그가 하나로 모아지는 것은 오직 캔버스 앞에서일 뿐이라는 것을 잘 알기에 느긋한 마음으로 다음 작품을 기다려 볼 수밖에.

「An Everyday Venus I – Reclining Venus」, digital lightjet print, 220×100cm, 2006

번개머리 여전사, 비너스에 도전하다

데비한의 방

"25세에서 29세 여성의 62%가 성형수술을 받은 경험이 있는 것으로 조사됐습니다. 경희대 의상학과 엄현실 씨는 최근 제출한 박사학위 논문에서 작년 9월 서울, 경기 지역에 사는 18세 이상 여성 810명을 대상으로 설문조사를 실시한 결과 이같이 나타났다고 밝혔습니다. 엄 씨는 논문에서 18세 이상 여성의 70%가 외모 때문에 스트레스를 받은 적이 있다고 응답했으며 78%는 성형수술이 필요하다고 답했다고 밝혔습니다. 수술을 원하는 부위는 눈과 코 순으로 나타났습니다."

2007년 2월 21일, 진행을 맡고 있던 저녁뉴스의 아이템이었다. 통합신당과 개각, 남북정상회담 관련 뉴스들이 주요 뉴스였으나, 개인적으로는 절반도 넘는 젊은 여성들이 성형수술을 했으며 80% 가까운 여성이 쌍꺼풀과 높은 코를 위해 성형을 원한다는 사실이 가장 쇼킹한 뉴스였다. 오죽하면 이 기사 원고를 아직도 갖고 있겠는가.

이 뉴스를 전한 지 나흘 뒤, 데비한을 만나기로 했다. 그와는 1년 전쯤 통화를 한 적이 있었다. 아주 어릴 때 미국으로 건너가 한국말이 서툴 것이라는 얘기를 들은 지라 짧은 영어로 어떻게 통화해야 하나 바짝 긴장했지만 그녀의 한국어 실력은 정말 훌륭했다. 발음도 어찌나 정확한지, 당황한 내가 오히려 말을 더듬을 정도였다. 그때를 떠올리며 한국말로 인터뷰를 할 수 있다는 생각에 편안한 마음으로 안국역 근처에 위치한 한 제과점에

서 그를 기다렸다. 그런데 갑자기 사람들이 수군거리고 옆 자리 여학생들
눈이 동그래진다. 만화 속에서 튀어나온 듯한 폭탄머리의 데비한이 환하게
웃으며 눈인사를 한다.

"제가 번개머리를 하고 처음 한국 왔을 때는 '어머, 저 머리 좀 봐' 하
고 쑥덕거리는 사람들이 대부분이었는데, 지금은 신기해하는 사람들
이 많아졌어요. 따라와서 어느 미용실에서 했냐고 물어보기도 해요. 6
년간 이 머리를 했는데, 사실 저는 그냥 젤
하나만 발라서 이 머리를 만들거든요. 미국
에 있을 땐 원래 긴 머리였어요. 그런데 밤
열두 시 넘어서까지 작업하다보니 긴 머리를
간수하기 힘들더라고요. 그래서 짧고 간단히
할 수 있는 머리를 찾다가 만들어낸 스타일
인데 워낙 머리카락이 두껍고 강해서 잘 세
워져요. 한 번 세우면 며칠씩 작업할 때도 정
말 끄떡없어요. 자고 나서 부스스하게 나가
도 남들은 청담동 유명 미용실에서 한 머리

인 줄 알아요. 그런 반응들이 재밌어요. 그런데 이 머리 때문에 고민
한 적이 딱 한 번 있었어요. 저희 집이 세 자매거든요. 식구들 중에 아
티스트는 저 하나고 나머지 식구들은 다들 보수적이에요. 그런데 동
생 약혼식을 앞두고 동생이 심각하게 부탁하는 거예요. '양쪽 식구들
다 모이는데 오늘만은 나를 위해 언니 머리를 좀 얌전하게 할 수 없을
까?' 하고요. '그래, 오늘은 너의 날이니 같이 미용실 가서 네가 원하
는 대로 해줄게' 히고 같이 갔어요. 그린데 미용사가 한참을 이리 보

고 저리 보더니, 이 머리가 당신에게 가장 잘 어울리는 머리니까 차라리 동생을 설득하는 게 어떠냐고 해서 동생에게 '너만 괜찮으면 그대로 가면 안 될까?' 하고 제가 오히려 부탁을 했어요. 결국 핑크빛 정장에 하이힐에 폭탄머리였죠.(웃음) 어땠냐고요? 신랑 쪽 식구들도 예쁘다고 했고 참 재미있어 했어요."

그의 번개표 머리를 처음 본 우리나라 사람들의 충격만큼, 그 역시 한국에서 받은 시각적 충격이 컸다. 그러나 이유는 정반대다. 한쪽은 너무 달라서, 다른 한쪽은 너무 똑같아서! 처음에 그는 한국 여성들이 너무 잘 꾸미고 완벽한 메이크업을 한 걸 보고 깜짝 놀랐다. 그런데 시간이 지나니 모두 점점 더 비슷해 보이더란다. 너무나 똑같은 모습, 획일적인 트렌드에 놀랐던 것이다. 그는 온 백화점을 다 돌아다녔지만 끝내 자기 취향의 옷을 찾는 데 실패했다. 당시의 트렌드가 아니었기 때문. 구멍가게 한 번 가더라도 거울을 꼭 보고 나가고, 툭하면 휴대전화를 바꾸는 모습 등을 보면서, 남을 지나치게 의식한 나머지 개개인의 삶 속에서 우러나는 멋이 약하다는 생각이 들었다고 한다.

"처음에 한국에 와서 참 놀랐어요. 이렇게 자연스럽고 아름다운 동양의 눈 대신에 서양인들의 깊은 쌍꺼풀을 선호하고, 그것이 미의 기준이 되는 문화 현상에 대해 '왜?' 라는 의문이 들었지요. 아무래도 문화라는 것은 정치, 사회, 경제와 연관이 있다고 봐요. 예전에는 중국의 영향을 많이 받았다면, 이후에는 일본의 영향 아래서 거의 한국문화가 말살되기 직전까지 갔었잖아요? 그런데 오늘날에는 오히려 보일 듯 안 보일 듯, 미국이라는 나라의 문화식민지가 되어 가는 것 같아요. 사

실은 웰빙도 마찬가지예요. 아시아적인 삶이 미국이나 유럽에 영향을 주고 그것이 다시 한국에 돌아와 붐을 일으키는 거지요. 꼭 미국이나 유럽의 필터링을 거친 뒤에야 좋다는 걸 인정하는 것 같아요. 이미 우리가 갖고 있던 삶의 방식이었는데도 말이죠. 여성의 몸도 마찬가지예요. 여성의 몸이 자신의 소유가 아니라 사회의 소유가 되는 거예요. 태어난 그대로의 아름다움을 표현하고 즐기고 인정받지 못한 채, 정형화되고 표준화된 규격 속에서 아름다움을 찾고 있어요. 그것도 서구화된 미의 기준에. 우리의 정체성은 어디 있는 걸까 많은 의문이 들었어요. 한국에 왔을 때는 한국의 문화나 뿌리 그런 것들을 끌어안고 싶어서 왔는데, 미국에서 보던 것과 너무나 똑같은 문화에 놀라지 않을 수 없었어요."

또 한 가지 그녀가 충격을 받았던 것은 한국의 입시 미술교육이었다. 1년 동안 입주했던 쌈지스페이스 근처에는 수백 개의 입시 미술학원들이 밀집해 있었는데, 학원 유리창에 전시된 학생들의 데생은 한동안 그를 멍하니 서 있게 했다.

"너무 놀랐어요. 정말 잘 그린 그림이지만, 그렇게 많은 학생들이 어쩜 이렇게 다 똑같이 그릴 수 있을까 입이 쫙 벌어졌어요. 찍어낸 듯이 똑같아서 도대체 어떤 교육을 받았기에 이런 그림이 생산되는 걸까 의문이 생겼죠. 그래서 조사를 해봤는데 오늘날 한국의 입시문화는 일본이 남긴 잔재예요. 18세기 프랑스, 로댕이 활동하던 시대의 아틀리에에서는 그리스 로마의 조각들을 카피를 떠서 보고 고전 테크닉을 배우고 연습했었거든요? 오늘날 입시 데생의 필수가 된 아그리파,

줄리앙, 아리아스, 비너스 석고상이 다 거기서 비롯된 거죠. 일본이 먼저 개방되면서 그걸 서양의 미(美)로 받아들인 거고 우리는 일제시대에 그걸 고스란히 배운 거예요."

그렇지 않아도 석고 데생의 기본이 된다는 아그리파가 누구인지 참 궁금했다. 로마의 장군인 그는 기원전 62년부터 기원후 12년까지 살았던 사람이다. 서양 역사에서는 나름 중요한 인물이겠지만 오늘날 우리와는 무슨 관계가 있는지, 자세한 정보를 찾다가 계속 아그리파 그리기에 실패하고 있는 어떤 학생의 하소연을 만났다. "왜 아그리파가 그렇게 유명한 건가요? 조각같이 잘 생겨서인가요? 저는요, 왜 아그리파를 그려야 되는지 정말 모르겠어요…. ㅠ ㅠ" 데비한에게 아그리파를 그려본 적이 있느냐고 물었다.

「Eraser Drawing-Aria
종이에 지우개가루 · 풀,
56×79cm, 2004

"아뇨, 본 적도 없어요. 미국에는 입시학원이 없어요. 그냥 학교 다니면서 관심 있는 학생은 여러 교육기관에서 돈을 내지 않고 배울 수 있어요. 기술이 잘 연마된 학생을 원하는 것이 아니라 가능성이 있는 학생을 발굴하는 거죠. 물론 어느 정도의 기술도 필요하겠지만, 어떤 눈으로 세상을 보고 표현해내느냐가 더 중요해요. 그런데 한국은 자기의 개성을 드러내기보다는 남들의 눈에 맞는 객관화된 실력을 보여주기 위해 거기에 맞추죠. 트렌드에 그렇게 민감한 한국이 아직도 서양의 기원전 인물을 그리고 있다니요. 그래서 제가 지우개찌꺼기를 붙여 가며 아그리파와 아리아스 석고상을 드로잉으로 완성한

「Agrippa's Class」, b/w digital print, 122×198cm, 2004 ▲
「Terms of Beauty I」, b/w digital print, 114×84cm, 2004 ▶

거예요. 이제는 지워야 할 드로잉이니까요. 학생들이 보고 통쾌해하더라고요. 그런 연장선상에서 「아그리파 클래스(Agrippa's Class)」란 작품도 했어요. 실제로 사진을 빌려준 분이 그러시더라고요. 80년대 단체사진인데요, 한 사람이라도 웃으면 사진을 다시 찍어야만 했대요. 실제로 사진을 보니까 학생들의 유니폼도 똑같고, 표정도 똑같고, 게다가한 사람도 안 웃고. 아마 웃는 것조차 자연스럽지 않았던 획일적인 그시대상을 반영하는 거겠죠."

그의 또 다른 작품인 「미의 조건 I(Terms of Beauty I)」은 수영복 심사를 하는 미스코리아 대회의 한 장면인데, 얼굴은 모두 서양 미의 대표인 비너스다. 이 작품을 여러 사람들에게 보여주었는데 얼굴이 비너스라는 걸

알아채기 전, 사람들의 반응은 이렇게 요약되었다. "왜 이렇게 다 똑같지? 뭔가 어색해, 인조인간 같아." 우리가 과연 어떤 문맥 속에 있는지 똑바로 보여주는 데비한의 작품은 사람들에게는 마주보기 불편한 거울이다.

이런저런 이야기를 나누다보니 벌써 그의 작업실이다. 안국동 안쪽 골목길에 있는 3층짜리 건물 꼭대기층인데, 월세 50만 원이란다. 들어서자 전체적으로 작지만 참 은은하다. 한지로 도배한 벽과 천장, 역시 한지로 감싼 형광등 때문이리라.

입구 왼쪽에 있는 안방에는 침대 대신 친척이 선물해준 한식 이불이 깔려 있다. 노랑과 주황이 어우러진 이불 색이 참 곱기도 하다. 처음에는 불편했는데 이제는 침대가 불편해졌단다. 이불 하나가 방바닥을 거의 다 덮을 정도니 방의 규모는 짐작이 가리라. 한쪽 구석의 조금 남은 공간에는 옷들이 약간 질식 상태로 걸려 있다.

아담한 거실에는 시원하게 창문이 나 있다. 북한산과 맑은 하늘이 눈에 들어온다. 창틀에 놓인 장미꽃병. 가까이 가서 보니, 키 재기에 여념 없는 현대식 건물들 사이로 고졸한 한옥지붕이 아름답다. 언뜻 보이는 한옥 풍경에 넋을 잃고 까치발을 하고 있노라니 아예 창문 아래 놓인 탁자 위에 올라가서 보란다. 냉큼 그가 직접 칠했다는 초록빛 탁자 위로 올라갔다. 윤보선 생가가 한눈에 들어온다. 한참을 그러고 있는데 그가 말한다. "참 좋죠… 원래 가회동에 작업실이 있었는데 빛이 안 들어와서 이리로 옮겼어요."

뒤뚱거리며 탁자에서 내려오다가 열 명의 비너스와 눈이 마주친다. 한국을 소개한 책과 미술책들을 꽂은 작은 책장 위에 청자로 된 비너스들이 놓여 있는데, 얼굴이 각양각색이다. 분명 윤곽은 비너스인데 아시아인의 눈, 아랍인의 코, 아프리카인의 입술 등, 보면 볼수록 흥미롭다.

비너스가 있는 화장실

쌀보다 차가 많은 부엌

거실

침실

작업실

현관

"솔직히 제 기준으로 보자면 루브르에 있는 비너스는 너무 남성적이에요. 왜 가장 아름다운 신을 표현하는데 저런 비례로 만들었을까, 아마 그 시대 사람들이 추구하던 미와 관련 있겠죠? 하지만 이 시대 아시아인으로 사는 제게 비너스는 아주 아름답다고 할 순 없어요. 저의 관심사는 비너스가 서양뿐만 아니라 아시아에까지 미의 확고한 상징이 되었다는 것이죠. 그렇다면 한국을 대표할 수 있는 소재는 무엇일까 질문하기 시작했죠. 서구문화가 판치는 세상에서…. 그러다가 청자를 떠올렸어요. 서양과 다른 아시아적인 특징을 지니면서도 중국이나 일본이 따라올 수 없는 우리만의 청자. 푸른색, 녹색, 회색을 오묘하게 섞어 놓은 그 맛이란…. 청자 비너스를 통해 우리 사회의 고정된 강박증을 해체하면서 동시에 우리의 아름다움을 표현하고 싶었어요."

하지만 청자는커녕 흙도 제대로 다뤄보지 않은 데비한을, 20~30년 작업해 온 기존의 장인들이 고운 눈으로 볼 수는 없었을 터. 나온 작품에 대한 반응도 시큰둥했다. 그러나 데비한에게 중요한 것은, 골동품으로만 취급되고 있는 청자가 가진 무한한 비전이었다. 청자의 언어로 세계인들과 소통하는 데 있어서 테크닉은 그에게 풀어 나갈 과제일 뿐이었다.

"예전에 합성수지[레진]나 메탈로 다 주조 작업을 해봤는데 예상과 빗나가는 경우가 거의 없었거든요. 그런데 흙으로 구워내는 건 예측할 수 없더라고요. 물, 시간, 불, 흙의 성질 같은 것들 때문에 마르고 구워지는 과정에서 금이 가고, 보통 3분의 1은 깨져요. 처음 배우니까 실수가 많았어요. 청자 원반에 상감해서 40개를 구웠는데 39개가 깨졌어요. 그 원반 형태를 유지시키는 지지물이 필요하다는 걸 몰랐거든

「Terms of Beauty Ⅲ」, 청자, 가변사이즈, 2004

「Goddesses of the World No.6」, 나전칠기, 45×45×4cm, 2008

요. 지금 보신 「미의 조건」의 경우도 반은 깨져 나와요. 그나마 나아진 거죠? 100개 제작하면 살아남는 건 50~60개예요. 하루에 빠른 손으로 세개 정도 만들어요. 기존의 비너스 얼굴 위에 각 인종들의 특징들을 빚어내는데 스케치를 한 번도 하지 않았다면 믿으시겠어요? 손의 감각만으로 미국에서 체험했던 다양한 인종들의 에센스를 보여주는 건데, 재미있는 것은 일일이 손으로 하다보니까, 예를 들어 같은 동양인의 찢어진 눈매를 만들어도 어떨 때는 젊고 발랄한 아가씨, 어떤 때는 인자한 어머니상으로 다 다르게 나와요."

각기 다르지만 나름대로 독자적인 아름다움을 지닌 열 명의 비너스들을 다시 한 번 살펴보는데 데비한이 차를 권한다. 좁은 부엌 선반에 각종 차들과 다기가 있는 것을 보고 그가 차를 즐긴다는 것을 눈치 챘다.

"차를 좋아해요, 술 담배는 전혀 못하고요. 미국에도 다기가 있었어요. 작업하다 막히거나 답답해질 때 항상 차를 마시는 습관이 있어요. 차는 그냥 단순히 음식기호가 아니라 정신문화라고 생각해요. 차를 마시면 인위적이고 허위적인 마음이 놓이면서 자신의 중심으로 가는

것 같아요. 하루 서너 잔이 기본인데, 작업할 때는 여섯 잔 정도 마셔요. 일본이나 중국차에 비해 한국의 작설차는 정말 맑고 순수하고 미묘해요. 차 문화에 대해서도 더 많이 알리고 싶어요."

차를 따르는 그녀의 손목을 보니 부러질 것처럼 연약하다. 밥은 제대로 챙겨 먹는지 걱정스러울 정도였다. 쌀보다 차가 많은 부엌인 것 같다.

"사실 전기밥솥도 얼마 전에야 마련했어요. 작업하다보니 식사를 일일이 다 해 먹을 순 없어 사 먹지만, 너무 지쳤을 때는 아주 싱싱한 재료로 간단하게 해 먹거나 김치와 밥, 혹은 녹차에 찬밥을 말아 먹어요. 아주 담백한 맛에 향도 좋고…. 미국에서 자랐지만 패스트푸드는 먹지 않고 채식을 좋아해요. 잘하는 음식이요? 카레요. 그냥 싱싱한 야채를 준비해서 각 재료들을 딱 적당한 시간에 넣는 거예요. 그냥 감각으로요. 재료들마다 익혀야 되는 시간이 다르거든요."

그의 작업파트너인 주성훈이 옆에서 엄지손가락을 치켜든다. 처음엔 아무 말도 없이 카레를 먹는 파트너 때문에 속상했는데 알고보니 너무 맛있어서 먹는 데만 집중하느라고 말을 잊은 거였단다. 먹는 이야기가 나온 김에 작업으로 먹고사는 일에 대해 물어봤다.

"처음 왔을 때 생활비가 없어서 아르바이트로 영어회화 강의랑 번역도 하고, 학교 강의해서 돈 모으고, 또 떨어지면 미국 가서 강의해서 돌아오고… 미국에 편안한 교수 자리를 마다하고 청자 때문에 돌아왔거든요. 그러니 부모님께 힘들다고 내색도 못했죠. 또 일은 최소한으

로 해야 작업할 시간이 있으니까 생활에 필요한 돈을 모을 수 있을 정도로만 했어요. 청자 작업할 때는 혼자 차도 없이 이천으로 다녔는데, 나중엔 이천의 한 가마터 앞뜰의 다 쓰러져가는 움막집에서 기거했어요. 화장실 갈 때가 제일 무서웠어요. 손전등 들고 가야 되는데, 밑이 훤히 다 보이는 푸세식이었어요. 문도 안 닫혀서 문고리를 잡고 일을 봤어요. 그래도 어떻게든 청자 작업은 해야겠으니 어쩌겠어요. 그때가 지우개드로잉 작업한 바로 다음이었는데, 연필을 하나도 사용 안 하고 지우개 가루를 모아서 종이에 하나하나 풀로 붙이면서 명암을 만들어나간 거였어요. 저의 모든 기술적인 것이 다 들어간 작품인데, 저는 작가가 힘들게 작업해야 된다고 생각해요. 그렇게 열과 성을 다해 에너지를 넣어야 관객들과 소통가능하다고 생각하거든요. 그런데 이미 그때 어깨에 문제가 생겼던 거예요. 그러다가 청자 작업에 너무 몰두하면서 어깨가 완전히 고장 난 거지요. 지금 치료 안 하면 평생 팔을 못 쓸 수도 있다고 하는데, 겁은 덜컥 나고 돈은 없고…. 일생일대 최대의 용기를 내서 지압센터를 찾아갔어요, 청자 비너스를 안고. 사정이 딱해 보였는지 거기 여자 원장님이 꼭 받아야 될 치료니까 해주겠다고 하시더라고요."

지금 그 지압센터는 문을 닫았다고 하는데, 데비한의 요즘 활동을 알면 그 원장님도 참 기쁠 텐데 싶다. 30만 원이 없어서 청자를 안고 갔던 그는, 얼마 후 까다롭기로 유명한 미국 폴락재단에서 지원금 2만 달러를 받게 된다. 원래 1만 달러만 주게 되어 있었는데 10개월간의 까다로운 심사 끝에 두 배를 받게 된 것이다. 그는 지원금보다 청자를 포기하지 않은 것, 청자가 인정받은 사실이 더 기뻤단다.

　　창문 옆 커다란 코르크 메모판 위에는 그를 꼭 닮은 만화 캐릭터와 만화 속 여전사와 그의 작품 「여전사(Shewarrior)」 엽서, 신문기사 등이 붙어 있었다. 바로 옆, 콘돔으로 만든 여성용 팬티인 작품 「free -sex -free」 사진이 붙어 있는 문이 화장실이겠다 싶어 문을 열었더니 짐작이 맞다. 그런데 세면대 위에 청자 비너스가 하나 놓여 있다. 거실에서 본 작품과 왜 떨어져 고독하게 있을까 싶다. 다른 비너스와는 달리 목이 구부정했고 색깔도 갈색기가 도는 올리브색에 가깝다.

　　"가마에 들어가면 원래 크기에서 25% 정도가 줄고 목이 다양하게 내려앉더라고요. 장인과 상의한 뒤, 머리 무게를 이기고 목을 반듯하게 하려면 목 안에 어떤 지지대가 필요하다는 걸 깨닫고 다음 작업부터는 목 안에 흙으로 만든 튼튼한 지지대를 넣었어요. 수많은 시행착오 끝에 고개를 알맞게 든 각도의 비너스가 나오게 된 거죠. 색깔 내는 것도, 마치 청자색을 재현하려던 많은 장인들처럼 시행착오를 겪은

건 물론이죠. 이건 사실 실패작인데요, 작가의 눈으로 봤을 때 완벽하게 나오지 않은 걸 누구에게 선물로 준다는 것도 마음에 걸리고, 그렇다고 손으로 빚어가며 직접 성형했던 작품을 부수기도 그렇고 그래서 화장실에 두었죠. 못 버리겠더라고요."

화장실에서 들고 나와 비교해보니 확실히 목의 각도나 색깔 차이가 많이 난다. 하지만 버릴 수 없는 마음은 이해가 간다. 조선시대 '달 항아리'만 해도, 흙의 무게 때문에 항아리 아랫부분을 먼저 말린 뒤 윗부분을 다시 붙여 만들지 않았던가. 가마에서 나올 때는 그 이음매 부분이 마치 거들 밖으로 삐져나온 살처럼 불룩하게 되는 경우가 많다. 또한 구워낸 도자기를 깰 것이냐 말 것이냐 결정하는 파기장(破器匠)들이 있었는데, 오늘날 우리가 '자연스런 맛'의 극치로 생각하는 도자기들은, 도자기란 무릇 무엇인가를 담을 수 있으면 되지 모양이 좀 비뚤어지면 어떠냐는 파기장의 관대함 덕분에 살아남은 것이다. 이런 내 이야기를 듣더니 파기장의 심정이 십분 이해가 간단다.

거실 맞은편 벽에는 또 다른 비너스가 누워 있다. 처음 본 작품인데도 친근감이 느껴진다. 물론 이유가 있다. 어디서(?) 많이 본 몸매였기 때문이다.

"요즘 하고 있는 '일상의 비너스(An Everyday Venus)' 시리즈 중 하나예요. 20대 한국 여성의 평균적이고 자연스런 몸매를 찾았거든요. 다리도 굵고, 똥배도 나오고, 다이어트 안 해서 통통한 여성이요. 그리고 상하반신 비율도 서구 여성과는 다른, 가장 일반적인 여성 모델을 어렵사리 찾은 뒤 촬영을 해서 비너스 머리와 결합시켰어요. 그 다음엔 털 한 오라기, 땀구멍 하나 없는 대리석 같은 느낌을 주기 위해

「An Everyday Venus I – Thinking Venus」,
digital lightjet print, 220×100cm, 2006

엄청난 컴퓨터 작업이 필요하죠. 저는 「생각하는 비너스(Thinking Venus)」도 참 좋아해요. 이렇게 쭈그리고 앉아 버스를 기다리거나 잡담을 하고 있는 모습, 우리에겐 참 익숙하죠? 하지만 입식문화인 서양인들은 몸의 비례도 그렇고 이런 포즈가 절대 안 나와요. 서양인들이 보면 이건 미술사에서 있을 수 없는 포즈가 되는 거죠. 이렇게 가장 이상화된 서구의 여신에다가 현대의 가장 일반적인 한국 여성의 몸매를 결합시킨 것은 동서양, 고대와 현대의 희한한 하이브리드를 통해, 다소 낯설고 익숙하지 않아 그로테스크하더라도 무엇인가 생각하게 만들고 싶었어요. 그 작품으로 인해 생겨나는 의미를요. 사진이 얼마나 가공될 수 있는지, 얼마나 조작될 수 있는지에 대한 비판적 시각도 얘기해보고 싶었고요. 예를 들면 광고사진 역시 다 진실이 아닐 수도 있다는 거죠."

「누워 있는 비너스(Reclining Venus)」는 보면 볼수록 편안하다. 하지만 솔직히 그런 몸매의 여성이 사진으로 노출되는 경우는 거의 없었던지라 친근하면서도 한편으로는 낯설었던 것이 사실이다. 오히려 누운 비너스 옆에서 싱그러운 미소를 짓는 젊은 여성의 사진이 눈에는 더 익숙하다. 그런데 검은 머리가 파뿌리가 된 것은 봤어도 싱싱한 진짜 파 머리는 처음이다.

"영어로 grin이 '미소' 잖아요? 그런데 발음이 같은 green은 '초록색'이고. Fresh Grin은 파로 만든 머리와 젊고 싱그러운 여성의 미소까지 의미해요. 사실은 평범한 여성인데 광고모델처럼 보이지요? 평범한 여성을 모델로 써서 당신들이 그렇게 영향을 받는 광고모델의 신화를 해체해보겠다는 거였어요. 이 작품은 '식(食)과 색(色)' 시리즈

「Fresh Grin」, digital lightjet print, 65×100cm, 2005

중 하나예요. 제가 전철을 자주 타고 다니면서 느낀 건데, 전철 안의 광고를 보면 모델이 다 서구화된 젊은 여성들뿐이더라고요. 껌 하나를 광고해도 젊은 여성이 나와요. 눈 '요기'라는 말도 있지만 그런 현상들을 보면서 여성이 마치 음식물처럼 섭취되고 소비되는 것에 대해 일종의 분노를 느꼈어요. 그래서 음식 재료를 이용했어요. 서구화된 여성이라는 하나의 모드가 아니라 다양한 모드를 통해 여성이 가진 아름다움을 보여주고 싶었어요. 다양한 국적의 여성들이 가진 나름대로의 가능성을 가장 아름답게 표현하면서, 동시에 현대의 광고문화가 얼마나 조작된 것인지 드러내고 싶었죠. 우리나라의 경우는 고춧가루로 립스틱을 만들고, 고추장으로 팬티를 그리고, 마늘로 목걸이와 귀

고리를 만들어봤어요. 작년에 독일에 갔을 때는 옆 테이블에서 식사하는 평범한 여대생에게 모델이 될 것을 부탁했어요. 독일의 대표 음식인 소시지를 이용해서 마치 빅토리아 시크릿 같은 속옷을 만들었는데요, 나중에는 그 어머니도 적극적으로 도와주시더라고요. 또 독일 하면 맥주잖아요? 180병의 맥주를 욕조에 부어서 모델을 촬영해야 했는데, 너무 차가워서 그 맥주를 다 데웠다니까요. 각 나라의 대표적인 음식으로 이루어질 '식과 색' 시리즈는 올해 스페인에서도 계속될 거예요."

사실 그의 냉장고 위에 붙어 있던 작품 「육체적 욕망(Carnal Dream)」을 보는 순간, 나는 란제리의 소시지 때문에 자연스럽게 시원한 맥주가 먹고 싶어졌다. 하지만 시원한 맥주와 소시지를 마음껏 먹는다면 먹고 난 뒤 후회할 게 분명했다. 양껏 먹고도 사진의 모델처럼 날씬한 허리를 유지할 수 있는 방법은 없을까. 물론 풍만한 가슴과 엉덩이를 유지한 채 말이다.

이러한 미(美)의 기준은 어디서 비롯된 것일까? 인류학자들에 따르면, 풍만한 가슴은 젖을 많이 생산해 수유에 유리할 거라는 남성들의 그릇된 인식에서 나온 것이라고 한다. 실제로 젖의 분비는 유선과 관계된 것이기 때문에 가슴의 크기와는 전혀 상관이 없다고 한다. 그런가 하면 출산할 때 고등동물의 큰 머리가 통과하려면 골반이 커야 하기 때문에 통통한 엉덩이가 각광을 받게 되었는데, 잘록한 허리는 가슴과 골반을 더 풍만하게 보이게 하기 때문에 매력적으로 느껴지는 것이라고 한다.

재미있는 것은, 실제 수유한 여성들의 가슴은 탄력을 유지하기 힘들 뿐만 아니라 출산한 여성의 허리가 비비안 리 같을 수는 없다는 사실. 문제는 남성들의 시각에 의해 이상화된 이미지들이 스크린 위로, 잡지로, 광고

「Carnal Dream」, digital lightjet print, 2006

로 퍼져나가면서 사람들의 무의식을 장악하고, 멀쩡한 여성들마저 자신의 몸에 결함이 있다고 생각하게 만든다는 것. 그리하여 많은 여성들이 양자택일의 기로에 선다. 수술대 위에 오를 것이냐, 먹는 즐거움을 포기할 것이냐.

공자는 인류의 가장 기본적인 본능 두 가지를 식(食)과 색(色)이라 했는데, 무엇이 많은 여성들로 하여금 기본적인 욕망의 하나인 '식'을 거부하게 만들었을까? (공자가 환생한다면 인류의 기본적인 본능에 '거식(拒食)'을 추가할지도 모르겠다.) 사회적으로 광범위하게 조장되고 있는 거식증후군은, 여성이 자신의 몸을 타인의 기쁨의 영역으로 인식하는 데서 비롯되는 것은 아닐까?

지금은 흔해 보이는 가슴 속의 실리콘 주머니와 비쩍 마른 허리가, 실은 코르셋의 압박으로 늑골이 부러지던 19세기 유럽이나 여인들의 발을 기형으로 만들었던 중국의 전족만큼이나 이상한 억압은 아닐는지. 헐벗은 슈퍼모델의 사진이 붙여진 냉장고 문을 열 때마다 먹을 것인가 말 것인가를 고민하게 만드는 것이, 나의 식욕을 관장하는 뇌의 시상하부(視床下部)인지, 혹은 보이지 않는 사회적 코르셋과 전족인지. 그리하여 나의 몸이 예술의 영역인지, 외설의 영역인지, 혹은 잠시 타인의 욕망의 장(場)에 머물다 변기 속으로 사라져버리는 배설의 영역인지, 데비한의 냉장고 앞에서 참 많은 생각이 떠오른다. 데비한의 생각이 궁금해진다.

"저런 날씬한 모델들을 다이어트용으로 냉장고에 붙여 놓는다고요? 하하, 정말 몰랐어요. 음식 재료로 작업한 '여전사' 시리즈도 있는데요, 먼저 한국적 음식정체성을 가진 재료인 멸치와 뱅어포를 이용해서 만들었어요. 냄새가 엄청나죠.(웃음) 멸치는 시각적으로 고대 갑옷의 금속적인 느낌이 비슷하게 나요, 조각조각 연결된 것도 그렇고. 모

델에게 동방의 여신상 같은 메이크업을 한 뒤 갑옷을 입히고 고대의 검을 들게 하죠. 싸움의 상대는 안 나와요. 관객이 설정하는 거죠. 일하는 여성들은 사회활동과 가사 모두에 대한 부담이 있잖아요. 갑옷은 사회가 지운 짐으로부터 여성을 보호하면서, 또 한편으로는 여성을 여전히 가두는 사회적 굴레들, 둘 다를 의미해요. '식과 색' 시리즈와는 문맥이 다르죠. 음식 재료로 만든 작품들은 썩기 때문에 촬영 뒤엔 모두 버리고 사진으로만 남겨요"

「Shewarrior」, digital lightjet print, 170×116cm, 2006

작품 촬영은 손바닥만 한 비너스 부조가 걸려 있는 오른쪽 방에서 거의 다 이루어졌지만, 「여전사」만은 워낙 방이 좁아 스튜디오를 빌렸다고 한다. 한쪽 구석에는 그동안 만든 비너스들이 철제 선반 위에 보관되어 있고, 정면으로 보이는 책상에는 그가 날개를 달아준 컴퓨터 가방이 있다. 책상 위 벽면은 작업 아이디어가 생길 때마다 메모하거나 스케치해 놓은 것들로 가득하다. 특히 찜질방에 철퍼덕 앉아 있는 중년여성의 몸에 비너스 머리를 결합한 스케치가 참 재미있다.

비너스를 모셨다는 세 명의 여신인 「삼미신(Three Graces)」 작업에 요즘 푹 빠져 있는지 곳곳에 삼미신 아이디어로 가득하다. 살도 붙고 아이도 낳아 삶의 연륜이 묻어나는 세 명의 여성은 한국적 문맥에서 어떤 여신들일까. 모르긴 몰라도 비너스 이야기는 하지 않을 듯싶다. 어제 본 드라마나 애들 성적, 집값, 남편 흉보기? 우리에겐 너무

일상적인 풍경이라 지나치기 쉽지만, 앉아서 고스톱 치는 한국의 삼미신은 서양에서는 분명 색다른 느낌을 줄 것이다. 어떤 배경으로 놓느냐에 따라 의미가 달라지기 때문에 몹시 고민하는 모양이다.

벽면 오른쪽에는 못난이 인형과 비너스가 나란히 놓여 있다. CD장 밑에 감추어진 책장에는 만화책이 가득했는데, 중간까지만 읽고 말아 두고두고 아쉬움이 남았던 『유리가면』을 여기서 보게 될 줄이야.

"열 살 때 가족 모두가 미국으로 갔어요. 어머니께 영어를 배우시라고 하느니 제가 한국말을 잊지 않는 게 더 나을 것 같아 꾸준히 배웠죠. 주로 만화책과 철학책을 읽다보니 사용하는 우리말에 만화 용어와 철학 용어가 섞여 있어서, 처음에 한국 왔더니 사람들이 재미있어 하더라고요. 아직도 일상생활 속의 농담은 잘 이해 못해요. 그럴 때는 따라 웃는 게 최고죠! 그런데 '안습'이랑 '완소'가 무슨 뜻이에요?"

네티즌들 사이에 '안습'은 안구에 습기 찬다, 즉 눈물이 난다는 말로 쓰이며, '완소'는 완전 소중하다는 말의 준말로 자주 사용한다고 했더니

어린아이처럼 신기해한다. 3층 작업실에서 나와보니 서울시가 한 눈에 보인다. 날 좋은 날 야경을 함께 보자며 인사를 나누었다.

석 달 뒤, 데비한에게 안부 문자를 보냈더니 답장이 왔다. 붉은 노을이 번진 이천의 하늘 사진과 함께.

"지금까지 작업과는 다른, 실제 비너스 크기의 청자 작업에 몰두하려고 이천으로 왔어요. 더운물도 인터넷도 없지만 모든 걸 작품에 걸고 고립된 채 흙만 보고 있어요."

하루 열두 시간 이상 작업에만 매달려 있는데, 큰 사이즈 만드는 첫 단계에서만 벌써 일곱 번 실패했다는 이야기를 듣고 나는 이천으로 향했다. 작업장은 시내에서 산골 쪽으로 한참 들어가야 했다. 돼지 축사를 지나 백자 작업으로 유명한 이영호 선생 댁에 도착했다. 삼월이가 먼저 반갑게 짖는다. 텅 빈 듯 가득 차고 가득 찬 듯 텅빈 달 항아리가 놓인 작업실을 보며, 데비한에게 작업실의 일부를 선뜻 내준 이영호 선생님의 마음 그릇이 짐작된다. 커다란 작업실 안쪽으로 데비한의 작업 공간이 있다. 샤워도 일주일에 한 번 겨우 하고 밥 먹는 것도 여의치 않아서 그런지, 그와 파트너인 주성훈 모두 많이 말라 있다. 그래도 어디서 정열이 솟는지 작업과정을 열심히 보여준다.

먼저 실물 크기의 비너스 석고상을 크게 둘로 나눈 뒤, 그 위에 석고를 바른다. 한꺼번에 붙이면 떼기 힘들어서 조각조각 붙인 다음 마르면 떼

어낸다. 떼어낸 조각들을 가죽 끈으로 꽁꽁 묶는다. 이렇게 석고 틀이 만들어진다. 흙덩이에 물을 부어 만든 흙물은 커다란 거품기 같은 기계로 잘 섞어줘야 공기가 생기지 않기 때문에 열심히 저어준 뒤, 안에 생긴 빈 공간으로 흙물을 붓는다. (조심스럽게 붓는 그의 뒤로 실패한 커다란 비너스의 두상이 보인다. 큰 비너스를 만들기 위한 석고 틀을 들어보려니 너무 무거워 굴려야만 했다, 그것도 두 사람이. 그렇게 힘들게 작업했는데 계속 실패하다니 안타까웠다.) 시간이 지나면 석고 틀이 물을 흡수해서 석고 안쪽에 붙어 있는 흙이 약 7mm가 되면 나머지는 다시 따라낸다. 안쪽의 흙이 다 마르면 석고를 묶었던 끈을 풀고 조심스럽게 석고 조각들을 떼어낸다. 이렇게 나온 비너스를 손으로 성형해서, 각 인종들의 표정을 만들어내는 것이다. 안쪽에 지지대를 넣는 것은 물론이다. 안타깝게도 큰 비너스의 경우 첫 단계에서 계속 금이 간 것이다. 구우면 깨질 것이 분명하기에 그냥 말린 채로 다른 비너스들과 놓아두었다.

 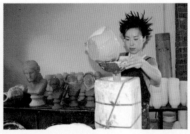

작업실 한쪽에 옛날 찬장 같은 게 보여 물었더니, 물을 흡수한 석고 틀을 말리는 건조대라고 한다. 그냥 말리면 일주일이 넘게 걸리므로 밑쪽에 불을 때서 빨리 건조시켜 다시 사용한단다. 다시 바깥쪽 작업실로 나와 보니 유약가루가 담긴 통들이 보였다. 물에 섞은 뒤 말린 청자에 입혀 구워

내는 것이다. 맞은편에는 커다란 전기가마 두 개가 보인다. 요즘에는 불가마 대신 컨트롤하기 쉬운 전기가마를 많이 쓴다고 한다. 그래도 결과물은 아무도 예측할 수가 없는 것이 도자기다. 몇 시간 작업을 보는 것만으로도 많이 지쳤다. 그런데 실패를 계속 지켜보면서도 작업을 포기하지 않는 그의 눈은 여전히 반짝인다.

> "처음 한국 왔을 때는 석 달만 머물 예정이었어요. 그런데 청자가 이끄는 대로 와보니 지금 제가 여기 이렇게 와 있는 거예요. 결과는 아무도 모르죠…. 저는 그저 여정에 있으니까요"

차를 타고 집으로 달려오는 길, 풍경들이 빠르게 스친다. 하지만 데비한의 여정은 도로 위를 질주하는 것이 아니다. 한 토막 한 토막, 천천히 걷는 길이다. 실패를 거듭하고 있는 새로운 청자 작업 역시 그의 여정에는 소중한 풍경이며, 나는 그 풍경에 경의를 표한다. 그가 갖고 있는 청자에 대한 비전은 그 자체로 이미 빛나는 달성이므로.

덧붙이는 말 : 2008년 작가는 나전칠기와 자개를 이용한 새로운 시리즈를 발표했다. 나전칠기를 소재로 다양한 인종의 비너스 부조를 선보인 '세계의 여신들' 시리즈, 전통 옻칠과 자개를 활용해 여성의 미가 스포츠라는 대중문화처럼 소비되는 현실을 드러낸 '스포츠 비너스' 시리즈는 이전 작업의 문제의식을 잇는 새로운 시도로 호평을 받았다.

「Sport Venus I」, 나전칠기, 60×27×27cm, 2008

「소년 소녀」, 혼합재료, 130×70×40cm, 2005

나는 거꾸로 조각한다

이영섭의 방

예프투셴코라는 러시아 시인은 말했다. "내게는 40억의 스승이 있다." 요즘 세계 인구가 60억이라니까 내게는 60억이나 되는 스승이 있어야 마땅하겠지만, 모든 사람을 존중하고 모든 사람에게서 배우려는 겸손함이 아직 부족해서인지 감히 스승이란 말을 쓰기가 쉽지 않다. 그러나 나에게도 자신 있게 스승이라고 부를 수 있는 이가 있으니 바로 조각가 이영섭이다. 모든 스승과 제자 사이가 그렇듯 내게도 간단치 않은 사연이 있다.

오래 전 돌을 쪼아 만든 거대한 인물상들을 본 적이 있다. 눈 코 입을 새기다 만 듯, 어눌한 손맛이 알 수 없는 이끌림을 주는 작품이라 작가가 궁금해졌다. 이영섭이라는 이름을 확인함과 동시에 '시멘트. 콘크리트 혼합재료'라는 재료명이 눈에 들어왔다. 다시 한 번 작품의 표면을 만져보았다. 이리 보고 저리 봐도 자연석이 분명한데… 어떤 과정으로 시멘트와 콘크리트가 이렇게 돌의 질감을 낼 수 있을까. 아무래도 작품재료를 잘못 표기한 것만 같았다. 사람이 워낙 북적대서 누구에게 물어볼 수도 없었다. 마음속에 내내 남았던 의문이 풀리기까지는 몇 년의 세월이 더 필요했다.

2004년, 진행하던 「즐거운 문화읽기」라는 프로그램에서 연구 공간 '수유+너머'를 소개한 적이 있었다. 서로 간의 공통점은 없지만 공부가 좋아서 자발적으로 모여 능동적으로 지식 생산을 한다는 게 이들의 강령이었다. 강령 운운하니 좀 딱딱한 느낌이 들지만, 그때 내 흥미를 끌었던 것은

사실 이들의 공부하는 모습이 아니었다. (무슨 공부를 하는지는 묻지 마라. 너무 다양해서 요약할 수 없다.) 연구 공간에서 세미나도 하고 영화도 보고 차도 마시고, 특히 밥을 같이 먹는 게 인상적이었다. 밥 먹고 난 뒤 식빵 한 조각으로 남은 국물을 깔끔하게 싹싹 먹어 치우고 자기 그릇은 자기가 설거지하는 모습이 신선했다.

나는 그 누구보다 종적 교육과 종적 인간관계에 잘 길들여진 사람이다. 하지만 전공을 불문하고 세대와 성별, 직업 간의 경계를 넘나들며 이리저리 가로지르는 지식과 인간의 교류를 엿보고 나니 가슴이 설레었다. 방송에서 소개하고 1년이 지난 뒤, 나는 수유＋너머 홈페이지(www.transs.pe.kr)에 접속해 6만 원을 내고 관심 있는 사진 강좌에 등록했다. 풍족한 간식에 대한 추억 때문인지 명강의 덕분인지, 그 이후로도 나는 몇몇 강좌와 세미나에 간간이 참여하였다. 수유＋너머에서 여기저기 횡단할 유목민의 피 한 방울을 수혈받았던 것이다. 그러다가 눈에 번쩍 띄는 강의를 만났으니 바로 이영섭의 조각 강좌였다. 드디어 시멘트 조각(?)에 대한 의문을 풀 수 있는 기회가 온 것이다.

하지만 첫 수업시간, 나는 질문은커녕 하얀 도화지 앞에서 꿀 먹은 벙어리가 되었다. 이영섭은 빈 도화지에 자기가 앞으로 조각하고 싶은 것을 자유롭게 그리라고 했다. 초등학교 3학년생은 도화지 펴기가 무섭게 그림을 그렸지만, 어떤 이는 30년 만에 펴본다는 도화지 앞에서 진땀을 흘렸다. 게다가 서먹서먹한 낯선 사람들 앞에서 자기가 그린 그림에 대해 이야기하

라니! 그렇게 첫 수업에서 우리는 자기 마음이 가장 "그리워하던" 것을 서툴지만 그려내었다. 마음속의 그 무엇을 꺼내 놓기가 쉽지 않다는 걸 깨달은 시간이었다. 언젠가 방송국에서 닫혀 있는 스튜디오의 열쇠를 찾아 스태프들이 무지 헤맨 적이 있었다. 그런데 알고보니 문은 열려 있었다. 손잡이만 돌리면 알 수 있었는데 "감히" 그럴 생각을 못했던 것이다. 조각의 첫 수업은, 잠겨 있는 문이라도 한번쯤 열어볼 수 있는 용기를 준 일종의 손잡이 같은 것이었다.

두 번째 수업은 '나무-되기'였다. 이영섭이 여주에서 공수해 온 나무를 제각기 고른 다음 조각칼과 망치를 이용해 원하는 대로 깎아내는 것이었다. 한꺼번에 나무망치들을 두드려대자 주위에서 항의가 들어왔고 결국 우리는 한여름 뙤약볕으로 쫓겨났다. 하지만 조각을 멈추는 사람은 아무도 없었다. 지나가는 동네 어르신들이 한여름에 살짝 맛이 간 집단 아닌가 싶어 들여다보시더니 "지금 뭐하는 거여~?"라며 궁금해하셨다. 옆에서 시니컬하게 지켜보던 고전비평의 달인 고미숙 씨는 마침내 완성된 우리의 열정 어린 작품 앞에서 "앗, 이럴 루가! 오마이갓!"을 외쳤고, 결국 어깨 결림과 전신근육통을 호소하면서도 열두 시간 넘게 박달나무와 씨름한 끝에 직접 곰 조각가로 탄생했다.

세 번째 수업 '돌-되기'는 이영섭의 경기도 여주 작업장에서 이루어졌다. 동네 마을과 뚝 떨어져 있는 작업장 입구는 채석장을 방불케 했다. 맨 왼쪽에는 돌 작업장이, 그 바로 안쪽에는 나무 작업장이, 오른쪽 옆으로는 숙소와 창고가 나란히 붙어 있는데, 시골의 다 쓰러져 가는 작업장을 예상했던 우리들은 깜짝 놀라고 말았다. 마치 지중해 어느 섬에 온 듯한 느낌 때

문이었다. 그리스 여행 뒤 하얗게 회칠한 벽이 눈에서 지워지지 않아 집을 하얗게 칠하고 대문도 지중해 느낌을 살려 직접 만들어 달았다고 했다.

둥근 벽난로가 운치 있는 숙소에서는 가수 탐 웨이츠의 노래가 온 동네가 떠나갈 듯 울려퍼지고 있었다. 피아노와 색소폰, 기타도 눈에 띄었다. 기타는 학창시절 노래 부르면서 열심히 쳤고, 색소폰은 배우다가 너무 힘들어서 관뒀고, 피아노는 칠 줄 모르지만 혹시라도 치는 사람이 놀러 오면 연주하라고 놔둔 거란다. 작업실엔 음악이 꺼지는 법이 없었다. 노래도 무척 잘한다는 소문이었다. 방 하나는 손님이 오면 내주고 본인은 작은 옆방에서 자주 잔다고 한다. 나무로 된 살림살이가 많아서 그런지, 이상하게 처음 방문한 사람에게도 아늑함을 주었다. 방에는 직접 만든 침대와 책장이 있었는데 솜씨가 남달랐다.

"아버지가 소목이셨어요. 열여섯 살 때부터 돌아가실 때까지… 아버지가 일하실 때 저는 옆에서 혼자 아카시아나무로 조각을 했어요. 워낙 단단한 나무라 아카시아로 조각하는 사람은 없거든요. 배워서 한 게 아니라 그냥 만들고 싶다는 생각에 어머니상도 만들고…. 아버지는 늘 별 말씀이 없으셨죠."

밖에서는 학생들이 마음에 드는 돌을 고르고 정과 끌을 이용해 한창 작업하는 소리가 요란했다. 간간히 산새 소리가 들려왔다. 평소에도 혼자

작업을 하니 그에게는 탐 웨이츠의 목소리가 유일한 사람 소리가 되어주는 게 아닌가 싶었 다. 화장실 안에 난 창문 틈으로 수풀 사이에 다정하게 서 있는 한 쌍의 조각이 보였다. 그걸 보면서 어쩐지 그는 외로운 사람일지 도 모르겠다는 생각이 잠시 스쳤다.

나도 마음에 드는 돌 하나가 있어 그 위 에 스케치를 하고 정으로 쪼기 시작했다. 그 런데 이게 웬일인가? 정 끝에 온몸의 힘을 다 실었는데도 한 부분도 마음대로 쪼아지지가 않았다. 돌은 너무 단단했고 끌과 정은 계 속 미끄러졌다. 아무리 웃는 입을 만들려 해도 계속 뾰로통해지기만 하는 입술. 살짝 닿은

끌 끝에서 불꽃이 여러 번 튀었다. 오뚝한 콧날이 비누조각처럼 날아가길 수차례. 땀을 뻘뻘 흘리고 끼니도 거르며 돌의 마음을 얻으려 했지만 돌 마 음이 내 마음 같지 않았다. 그런데 너무 지친 상황에서도 이상하게 정과 끌 이 손에서 떨어지지 않았다. 그런 마음이 드는 게 나만은 아닌 것 같았다. 이영섭은 울상을 짓는 학생들에게 돌에도 결이 있고, 같은 돌에도 여린 구 석과 강한 구석이 있으니 그걸 잘 관찰하고 정을 대야 한다고 가르쳐주었 다. 단순해 보이던 그의 작품이 다시 보이기 시작했다. 마지막에 자신의 이 름을 새기는 것도 쉬운 일이 아니었다. 그의 도움으로 겨우겨우 이름 석자 를 새기고 나니 그의 눈치가 어째 이상했다.

"이게 다른 돌에 비해 큰 데다가 규석이라 아주 단단하거든요. 왜 차돌맹이라고 하는 거요. 게다가 옥빛까지 감돌아 왠지 영험한 느낌이 들어 아끼던 돌이에요. 어떻게 손댈까 망설이고 있는데 겁 없는 지은 씨가 돌 위에 막 스케치하더니 과감하게 정을 들더라고요. 결국 돌은 손대는 사람 거예요, 자기 이미지랑 맞는 걸 고르게 되는 거죠."

그의 이름이 새겨진 훌륭한 작품이 될 수도 있었던 돌에게 미안한 마음이 들었다. 그 자리를 좀 피하고 싶어져 집 맨 오른쪽에 있는 창고 쪽으로 향했다. 그런데 창고 입구에 서 있는 것은 몇 년 전 그 의문의 작품이었다. 무안해하던 마음도 잠시,

"선생님! 이 작품 돌 맞죠? 무슨 돌이에요? 저희는 작은 돌덩이 하나 잡고도 이렇게 힘들게 씨름하는데 이렇게 큰 작품 하시려면 정말 힘드시겠어요."
"많은 사람들이 돌을 조각한 줄 알지만 실은 시멘트나 콘크리트 유리 같은 여러 가지 재료들을 섞은 다음, 대지를 틀 삼아 묻었다가 시간이 흐른 뒤 '발굴' 한 작품입니다. 발굴한 다음에 얼굴 표정과 나머지 부분을 새기는 거죠. 다음 수업이 발굴 작업이니까 그때 직접 해보실 수 있어요."

발굴! 그는 거꾸로 조각하고 있었던 것이다! 대지와 시간이 잉태한 조각이라니… 눈과 귀가 동시에 번쩍 열렸다. 창고 문 바로 안쪽에는 초록빛 보석이 박힌 인물상과 의자가 있었다.

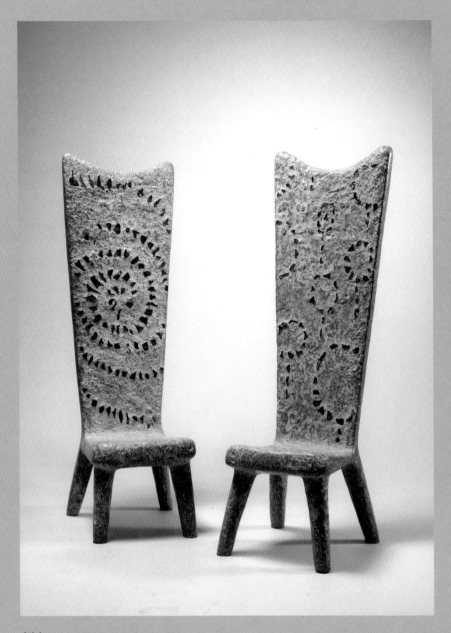

「의자」, 발굴기법, 혼합재료, 120×90×40cm, 2005

"와, 이거 에메랄드 같은데, 이렇게 많이 쓰시려면 재료비가 엄청나겠어요?"

"아, 그거 제가 마시고 난 소주병 조각이에요. 하하, 사실 하나하나 녹여서 보석 세공하듯 갈아서 박아 넣은 거니까 보석이나 다름없죠."

창고에는 그의 옛날 작품이 요즘 작품들과 뒤섞여 있었는데 구작(舊作)들이 지금과는 너무 달라 놀랐다. 매우 사실적인 형상들이라 지금이라도 당장 일어나 걸어 나올 것만 같았다. 그는 왜 저런 솜씨를 두고 일부러 서툰 아이 같은 지금의 작업으로 옮겨온 것일까?

"학교 졸업하자마자 교사 발령을 받았는데 바로 사표를 썼어요, 작업을 못 할 것 같아서요. 선생 그만두고 바로 화전민촌으로 가서 화전민 할머니랑 둘이 살았는데, 그때 받은 충격이 너무 컸어요. 학교에서 배웠던 조각과 할머니가 너무 달랐거든요. 80년대는 마네킹처럼 아름답게 만든 인체가 유행하던 시절이었는데, 눈썹도 다 빠진 할머니가 김치를 손으로 집어주면 내가 입으로 받아먹었어요. 사람이라고는 단둘뿐이었어요. 그 할머니랑 내가 배운 조각의 차이를 설명할 수가 없었어요. 꾸며진 조각에 '속았다'는 생각이 들었어요. 그때까지 조각은 내 삶의 모든 것이었어요. 꿈에서도 작품을 구상할 정도였는데, 그 할머니를 그리면서 옛날 작업들을 다 버렸어요. 작업을 영원히 못할

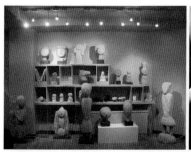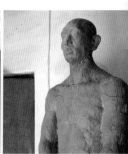

수도 있다는 각오로 모든 걸 다 버렸어요. 낮에는 일하고 밤에는 옹기 공장에서 흙 만지고 가마 만들고… 그러다가 고달사로 갔어요. 거기도 조각하려고 간 건 아니었어요. 학교에서 조각을 배웠지만, 아무래도 내가 하는 작업은 사회에서 조각이라는 양식으로 받아들여지는 것과는 다른 것 같았거든요. 그 중요한 1년 반의 시간을 숟가락으로 땅만 팠어요.(웃음)"

"그래서 선생님 닉네임이 고달사군요. 고달사 터를 보니까 절 규모가 엄청나게 컸었나봐요. 그런데 왜 하필이면 고달사로 가셨어요?"

"고달로 간 이유는 아버지가 전해주신 고달에 대한 전설 때문이었던 것 같아요. 저 산 너머에 천 년 넘은 절이 묻혀 있다는 말씀, 고달 석공들에 대한 신화에 이끌려갔던 거죠. 고달사 근처에 완전히 폐허가 된 집이 있었는데, 주인도 무서워서 못 들어오고 있던 집이었어요. 그런데 햇볕이 따스하게 드는 것 하나만 보고 150만 원에 사서 집도 손보고 낮은 돌담도 하나하나 쌓아 가며 살았어요. 하지만 2년 동안은 작은 나무 하나 깎은 게 다일 정도로 작업을 안 했어요. 조각은 기술의 문제가 아니라 조각을 대하는 '자세', 즉 돌을 어떻게 보느냐는 '방식'의 문제라는 생각이 들었거든요. 뭔가 남과 달라지기 위한 노력까지도 버렸어요. 테크닉을 발휘하려는 나 자신도 버렸고요. 너무 손에 익어버린 기술들을 버리고 이렇게 자유로워지기까지 한 20년 걸린 것 같네요.

"그때 고달사에서 발굴 작업이 한창 진행되고 있었어요. 뭔가 막 쏟아져 나올 것 같은데, 전설과는 달리 그 엄청난 절터에서 중요한 유물들은 나오질 않는 거예요. 이제나 나올까 저제나 나올까 계속 기대를 하다가 문득 이런 생각이 들었어요. 그럼 내가 발굴하면 되잖아! 내가

땅을 파서 묻은 다음 꺼내면 되잖아! 그 뒤 7년 동안 발굴 작업을 엄청나게 했죠…. 발굴 작업은 땅을 조각의 틀로 이용하는 거예요. 재료들은 땅과 접촉하며 땅의 질감을 얻게 되고 그래서 자연스러운 돌처럼 보이게 되는 겁니다. 또 땅이랑 수평으로, 즉 눕혀진 상태로 재료들을 부으니까 발굴되어 나온 모습이 납작할 수밖에 없어요. 그러다보니 자연스레 한국인의 얼굴을 닮게 되는 거죠. 고려시대 석불도 마찬가지였잖아요? 입체성에 관심이 별로 없었는데, 그것이 어색치 않았던 건 그게 바로 우리 얼굴형이기 때문이에요. 이 사진 보세요. 이게 당시 집인데요, 머리가 출렁이지 않게 조용히 맨발로 새벽 앞마당을 걸었어요. 그리고 해질녘까지 발굴에 온통 모든 걸 쏟았죠."

"어머, 정말 유적지 같네요. 그런데 땅 위의 커다란 삼각 지지대 같은 것은 뭐예요?"

"그건 나중에 작품을 들어올리기 위해 사용하는 짐블럭을 매다는 데 이용한 것이기도 하지만… 왜 피라미드 모양 있잖아요? 이집트 사람들은 현세의 물건들을 내세로 보내기 위해 피라미드에 묻었지만, 나는 오히려 반대로, 과거가 아닌 '현재'라는 시간을 피라미드 바깥으로 꺼내겠다, 뭐 이런 생각을 한 거죠."

"고달사가 조각에 대한 발상을 완전히 바꿔놓았네요. 그런데 왜 고달사를 떠나 이곳 여주 작업장으로 내려오신 거예요?"

"글쎄, 왜 내려왔지? 심심해서였나? 하산할 때가 됐었나?(웃음) 땅을 파려면 작업을 밖에서만 해야 되잖아요. 이런 발굴 작업을 실내로 끌어들일 수 없을까를 고민했던 것 같아

요. 그래서 흙을 넣을 수 있는 커다란 상자를 나무틀로 짜고, 이동하기 쉽게 바퀴도 달았어요. 나중에 발굴된 조각을 들어 올릴 수 있도록 호이스트도 설치하면서 발굴을 실내로 끌어들였죠. 여기 여주에서요."

이렇게 발굴 작업에 대한 이야기를 듣노라니 마지막 수업이 기다려질 수밖에 없었다. 드디어 발굴 수업 시작! 이론은 간단했다. '흙에 자기가 원하는 형상을 숟가락으로 판다. 밀가루 같이 생긴 석고가루를 물에 잘 갠 다음 자기가 판 흙의 오목한 부분에 붓는다. 석고가 따끈따끈해졌다가 잘 굳은 상태가 되면 꺼내서 붓으로 흙을 털어낸다. 작품 완성!'

이영섭은 너무 쉬운 노하우를 공개했다고 했지만, 나올 곳과 들어갈 곳을 거꾸로 파내는 것이 참 어려웠다. 막상 발굴해보면 들어갈 곳은 나와 있고 나올 곳은 들어가 있는 것이었다. '거꾸로' 생각하기가 여간 어려운 게 아니었다. 어떤 부처님은 가슴이 너무 커져서 에로배우 같은 모습으로 발굴되었다. 넉넉하게 표현하고 싶었던 부처님의 배 부분이 너무 위쪽으로 올라갔기 때문이다. 아예 자기 얼굴을 흙 속에 찍어내는 과감한 학생도 있었다. 굳어가면서도 따뜻해지는 것이 세상에 있다는 걸, 흙 속의 석고는 뜨거운 체온으로 알려주었다. 트로이 유적을 발굴한 하인리히 슐리만처럼 붓으로 발굴한 유물의 흙을 털어내고 싶었던 나의 꿈도 마침내 이루어졌다. 내게 조각은 뜨거운 땀과 돌 끝에서 이는 불꽃과 석고의 따뜻함으로 기억된다. 나무, 돌, 흙의 마음을 얻고 허락받기가, 나무-되기, 돌-되기, 흙-되기가 얼마나 힘든지도 함께.

아직도 생생한 수업을 떠올리며 스승 이영섭의 작업실이 있는 여주로 가기 위해 전화를 걸었더니, 그는 한남동 꼭대기로 자리를 옮긴 수유+너머에 있단다. 크리스천 학교의 교실 몇 개를 빌려 사용하고 있는데, 거기에 그의 작업실도 하나 빌렸다는 것이다. 학교 옆은 폐허 같았다. 곧 새 건물이 들어서겠지만 발굴이 중단된 유적지처럼 몹시 을씨년스러웠다. 학교 1층으로 들어가니 '제2스튜디오'라는 명패가 달린 문 아래에 큰 돌덩이 하나가 놓여 있다. 두말 할 것 없이 이영섭의 작업실일 것이다. 달콤한 낮잠에서 막 깬 그가 맞는다. 천장이며 바닥이며 벽이며 황톳물을 살짝 들여 놓은 것 같다. 아주 따스한 느낌이 스며 나온다. 볼 때마다 편안하고 따뜻한 가슴을 만드는 그의 작품과도 잘 어울린다.

"선생님, 들어오는데 으스스하던데요?"
"다들 분위기가 험하다고 하는데, 왜 난 정형화되지 않은 저런 분위기가 좋은지 몰라. 옆에 있던 학교 건물을 부수는데 얼마나 멋있었는지 몰라요."
"그런데 여주 작업장은 어떻게 하시고 이리로 오신 거예요?"
"완전 철수했어요. 실은 수유+너머 사람들한테 점령당했어요. 여기 수유+너머 사람들이 여주에 몽땅 내려가서 요가도 하고 고전세미나도 하면 어떻겠냐고 해서 아예 제 짐은 다 뺐어요. 내가 양다리를 못 걸치거든요."
"처음에 어떻게 수유+너머와 만나셨어요?"
"글쎄 나도 잘 모르겠네. 어느 날 정신을 차려보니까 내가 여기 있더라고요. 사실, 한마디로 사기당한 거지 뭐. 처음에 친구인 미술평론가 최형순과의 인연으로 화요토론회에서 글을 발제하게 됐는데, 조각에

대한 강좌를 하루만 해보면 어떻겠냐는 거예요. 그래서 했지. 사실 수유＋너머 사람들이 워낙 빵빵하잖아요? 다들 인문학의 내로라하는 인물들인데, 그래서 작전을 짰지. 이 사람들이 모르는 것을 얘기하자. 그래서 고달에서 집짓고 살면서 보낸 7년 동안 가장 많이 봤던 각종 벌들, 벌집, 잠자리, 모기, 뭐 이런 얘기들을 하면서 작품의 재료로 이야기를 연결했어요.(웃음) 작가들에게 재료는 정말 작품의 거의 모든 것이라고 할 수 있거든요. 그런데 이게 웬걸! 하루만 하자던 강좌가 이틀 되더니 그 다음 달엔 아예 두 달짜리 조각 강좌를 열자는 거예요. 그때 지은 씨가 참여한 그 강좌. 그 강좌 한 번 하려면 여주에서 흙 퍼 오고, 재료 준비도 해야죠. 나무망치도 다 깎는 데 나흘은 걸렸죠. 워낙 혼자 작업하다보니 학생들이 대충 하는 걸 못 보고 하나하나 설명해야죠. 특히 재료의 물성을 알려주고 싶었고… 그래서 인원도 줄여서 소수로 하고 싶었던 거예요. 하지만 강좌를 하면서 세상에서 나를 불러주는 곳도 있구나 싶더라고요. 참 이상하죠. 제도권 미술에서 멀어지는 작업만 하고 밖으로만 떠돌았는데, 이제 여기 이렇게, 사람들과 세상 한복판에서 접속하고 있으니… 사실 수유＋너머와 접속하기 전에는 미술의 사회성을 전혀 인정하지 않았어요. 순수미술만 생각했죠. 지금은 '사회적 관계 안에서 미술이 생성되지만 그 안에 작가의 주관성이 담기지 않으면 예술의 궁극적 아름다움은 부재한다' 는 아르놀트 하우저의 말에 동감하게 되었어요."

입구 왼쪽에는 작업할 때 입은 듯 아무렇게나 청바지가 너부러져 있고, 먼지 묻은 신발도 보인다. 입구 오른쪽에는 사포와 각종 부속재료들을 정리해 놓은 수납 공간이 있고, 여주에서 그대로 옮겨 온 연장들이 벽에 걸

려 있다. 그 모두가 하나의 작품 같다. 오른쪽 낮은 선반에는 지금 주로 읽고 있는 책들이 꽂혀 있는데, 그가 만든 책도 한 권 있다.

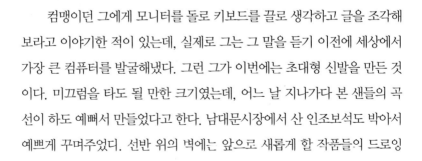

"아니, 조각 강좌 참여했던 제자들도 다 책을 쓰는데 나도 하나 써야지.(웃음) 그래서 한 권 만들었지. 혼합 재료로 만든 다음, 역시 소주병 녹인 걸로 글씨를 박아 넣었어요. 가끔은 술잔도 그려 놓고 꽃도 그려 놓고. 물론 책 작업을 한 작가들이 외국에도 있는 걸로 알고 있지만 펼쳐진 책은 아마 처음일 거예요."

컴맹이던 그에게 모니터를 돌로 키보드를 끌로 생각하고 글을 조각해 보라고 이야기한 적이 있는데, 실제로 그는 그 말을 듣기 이전에 세상에서 가장 큰 컴퓨터를 발굴해냈다. 그런 그가 이번에는 초대형 신발을 만든 것이다. 미끄럼을 타도 될 만한 크기였는데, 어느 날 지나가다 본 샌들의 곡선이 하도 예뻐서 만들었다고 한다. 남대문시장에서 산 인조보석도 박아서 예쁘게 꾸며주었다. 선반 위의 벽에는 앞으로 새롭게 할 작품들의 드로잉

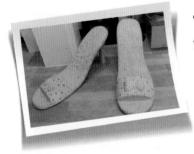

이 재미있게 붙어 있었다. "저기 지은 씨도 있어요. 누군지 한번 찾아봐요!" 옆에 있던 김수자 선배가 한 사람을 바로 지목한다. 그물 스타킹에 묶은 머리, 꽃무늬 상의에 미니스커트까지, 세상에나!

"아니 선생님, 이게 저예요? 제가 언제 그물 스타킹을 신었다고 그러세요?"

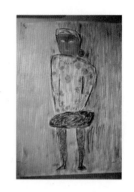

"지은 씨가 처음 여주 방문했을 때 입은 옥색 옷의 이미지랑 뉴스할 때 머리 묶고 하던 모습, 얼굴선, 뭐, 그런 것에서 받은 인상이에요. 이전 작품들이 너무 골동적인 느낌이 많아서 이번에는 현대성을 표현할 수 있는 재료를 연구 중이에요."

말씀은 그럴 듯한데, 앞으로 내 이미지 관리에 신경 좀 써야겠다는 생각이 먼저 들고, 작품이 나오면 유출이 안 되게 해야겠다는 생각이 뒤를 잇는 찰나, 한눈에도 알아볼 수 있는 조각이 눈에 들어온다.

"선생님, 저거 가수 강산에죠? 맞죠!!"
"하하, 잘 아네요. 전에 강산에 콘서트에서 받은 인상이 참 강했어요. 열창하는 모습, 특히 그 레게머리. 그래서 마이크를 가슴에 새기고 쇠를 깍은 용수철로 그의 머리를 한번 만들어봤는데 작업이 쉽지가 않았어요. 누가 자꾸 사가려고 했는데 그대로 두었어요. 꼭 강산에 씨에게 주고 싶거든요."

나 역시 강산에의 열혈 팬으로
서 빨리 두 사람을 접속시켜야겠다
는 생각이 들었다. 훌륭한 조각가에
게 영감을 주는 훌륭한 가수. 두 사람
이 만나게 되면 많은 사람들이 행복
할 것 같다.

"선생님, 그런데 저 선반 밑의
철제 상자는 뭐예요?"
"아! 저 함은 6·25때 원래 총알
넣던 통인데, 소목이던 아버지
가 쓰시던 장비들이 그대로 들
어 있어요. 쇳대 박물관에서 기
증해 달라고 해서 고민 중인
데… 이 망치 좀 봐요. 하루 종
일 망치질을 해도 손에서 미끄
러지지도 않고 피곤하지도 않게
손잡이가 만들어졌다니까. 손바

「강산에」, 혼합재료, 45×20×21cm, 2006

닥의 굴곡 그대로 인체공학적으로 만들어진 거예요. 이 자귀는 저도 20년
정도 쓴 건데, 하도 써서 날이 다 닳았어요. 이게 옛날 대장장이들이 다 손
으로 만든 것들이에요. 이건 양봉하실 때 쓰던 밀랍이고, 이건 가마니 같은
걸 짜던 큰 바늘이고, 이건 조그만 농도 다 짜 맞추고 문지방도 다 깎던 대
패예요. 하나는 가르고 하나는 파내는 게 동시에 가능한 도구였어요. 그때
는 나무를 적어도 3년은 말려서 작업을 했다니까. 마름질 하나도 얼마나 섬

세한지 기계로 한 것보다 더 멋스러워요. 뒤틀리거나 쪼개지는 법도 없었죠. 옛날에 이 대패로 대패질을 하면 대팻밥이 길게 나왔어요. 그런데 요즘 대패는 대팻밥이 짧아요. 나무를 그냥 깎아내서 완전 평면을 만들어요. 하지만 우리 어르신들이 가진 평면에 대한 생각은 전혀 달랐다고. 우리가 수평선, 지평선 볼 때의 완만한 곡선, 그게 옛사람들이 생각했던 평면이고 자연의 선이라고요. 옛날 대패로는 그런 자연스런 평면이 나왔어요."

벽에 걸린 현대식 도구들과, 총알함에서 나온 아버지의 옛 도구들이 주름 접힌 시간을 사이에 둔 채 다정히 서로를 바라본다.

"평면에서 감정을 읽어내려고 해보세요. 평면이라고 다 같지 않아요. 우리가 바다를 보면서 느끼는 완만한 평면, 지구의 곡선을 담은 평면. 감은사지 삼층석탑을 보면 맨 아래 기단이 바로 그런 식의 완만한 평면을 보여줘요. 중간은 거의 평면이고, 맨 위는 치켜 올라가며 날아가는 듯한 곡선이죠. 눈에 보이지 않는 몇 밀리미터의 차이로 그런 곡선의 차이를 이해했던 옛 석공들이, 그것도 기계가 아닌 손으로 다 했다고 생각해봐요. 그들이 들인 시간, 지금의 한 시간이 그때는 한 달도

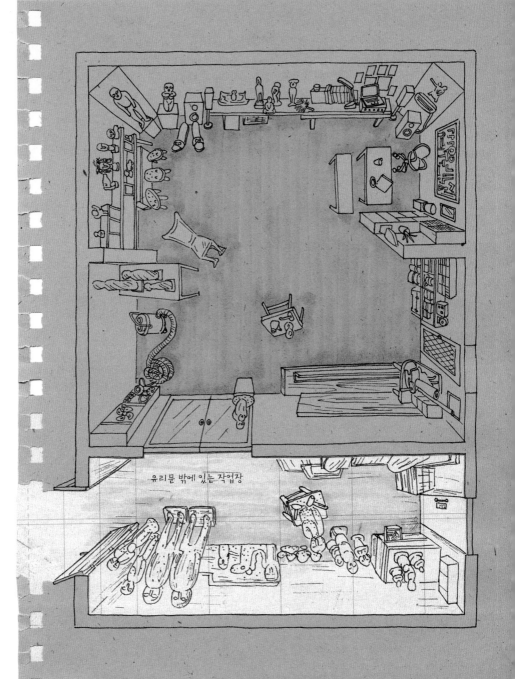

유리문 밖에 있는 작업장

넘을 거예요. 전기가 안 들어오니 촛불 켜 가며 했겠죠? 지금의 시간
개념과는 완전히 다른 시간 개념이죠. 엄청난 시간이 중첩된 평면, 그
건 기계로 만든 획일화된 평면과는 완전히 다른 평면이에요. 마누라
랑 싸운 날도 있었을 테고, 아들 낳았다고 입이 귀에 걸린 날도 있었
을 테고. 나 역시 작업할 때 그런 모든 시간과 심리적 리듬감이 느껴
지는, 삶의 과정이 중첩된 평면을 만들려고 해요. 그 속에 삶과 시간
의 결들을 새기는 거죠. 도식화되지 않은, 흐르는 형상이라고 할까?
하하, 한마디로 못 만들었다는 얘기죠."

입구 정면 쪽에는 발굴 작업들이 잘 전
시되어 있었는데, 손바닥보다 작은 얼굴들이
있어 가까이 가니 직접 벽에 못을 박고 걸어
주신다. 작업을 열심히 해서 헤진 건지는 모
르겠지만 찢어진 청바지도 잘 어울리고… 참
멋스러운 자태(?)로 작품을 설치하신다. 강
의 때도 뭇 남성들의 질투를 한몸에 받으셨던 기억이 났다. 작품을 걸며 말
씀하신다.

"음, 이건 발굴 작업이 아니라, 자연 속에서 채취한 돌 위에 눈 코 입
만 새겼어요. 그 자체가 자연의 시간이 묻어난 느낌을 갖고 있잖아요.
다듬어진 돌들이 아니라서 사람들처럼 다 표정이 제각각이죠. 이리
와보세요, 여기 있는 이 돌도 보세요. 아무리 인간이 정으로 쫀들 어
떻게 이런 효과가 나겠어요. 이건 빗물, 강물, 그리고 흐르는 시간이
만들어 놓은 흔적이고, 시간만이 가능하게 한 흔적이에요. 저는 그런

「모자상」, 혼합재료, 25×15×14cm, 2005

「에버리진」, 브론즈, 55×14×7cm, 2004

돌들만 채취해요. 엄청 오랜 시간 동안 계곡 속에 굴러다니고 묻혀 있던 것들을 발굴하는 거죠. 요즘 돌 작업하는 친구들과의 차이점은 그 친구들은 일단 기계로 다 갈아서 만든 다음에 비상*이라는 공구로 일정한 간격으로 질감을 내요. 그러니까 일정한 패턴이 생기고 일정한 디자인이 돼요. 작업이야 엄청 빠르죠. 그런데 저는 정으로 손작업을 해요. 쫄 때마다 다른 감정들이 다 다른 각도, 우연한 선들로 나타나고 그건 자연 속에서 발굴된 것들과 닮아 가려는 과정이라 생각해요. 저기 보이는 저 돌들도 실은 돌이 아니라 아무렇게나 돌이 박힌 콘크리트 덩어리예요. 멋지지 않아요? 일주일 동안 바닷가 여행 다녀오면서 돌만 잔뜩 들고 왔다니까.(웃음)"

• 비상
망치 양쪽에 한쪽은 뾰족한 정끝이 9개 붙어 있고, 한쪽은 16개 붙어 있는 공구로 다듬는 데 사용한다.

그의 손끝으로 방향을 돌려보니 원래 벽이 있던 곳이 유리문으로 바뀌어져 있었다. 저녁이면 영화도 보고 뮤직비디오도 볼 수 있는 스크린으로 변모하는 유리문 옆에는 어마어마한 진공청소기가 있었다. 작업의 성격상 필수품이리라.

문을 열고 나가보니 각종 돌들과 공구들, 큰 작품들이 있다. 큰 작품을 나르는 데 쓰는 짐블럭도 보였다. 기중기에 도르래를 단 모양이다. 이것

저것 구경하고 있는데 문이 열리는 소리가 들리고 누군가 반갑게 인사를 한다. 조각 강좌 동창생들이었다. 여주에서 나무를 타고 물장난을 치면서도 작업에 대한 집중도가 너무 높아 사람들을 놀라게 했던 주인공! 당시 3학년이던 정기훈은 지금은 5학년, 누나인 지영이는 지금 중2가 되었다. 둘은 이영섭에게 조각 강좌를 빨리 다시 열라고 압력을 행사하고, 그는 곧 열겠노라 약속한다.

나이 어린 동창생들을 보니 수업을 마친 뒤의 전시회가 생각났다. 조촐한 우리만의 뒤풀이 정도로만 알았다가 도록·포스터·사진·디스플레이·홍보팀으로 나뉘어 제대로 된 전시회를 기획해야만 했다. 작가도 아닌 아마추어 학생들이 전시회를 연다는 것이 참 쑥스러운 일이었건만 이영섭의 카리스마에 다들 한마디도 못하고 준비에 돌입했었다.

"그때 왜 전시까지 하라고 하셨어요?"

"전시까지 하려던 건, 보통은 미대를 나와서 공모전에 작품 내야 등단하거나, 어느 교수 밑에서 도제식 교육을 받으면서 미술인이 되거든요. 그런데 나는 미대를 나오지 않아도 자신이 전시회를 하면 등단하고 미술인이 되는 거라는 걸 보여주고 싶었어요. 작품을 하고 도록이 나올 때까지 모든 걸 해보고 보여주는 것까지가 미술인이 되는 과정이라 생각하거든요. 보통 개인전을 열면 가족이나 친지, 친구들만 온다고. 다른 사람의 반응을 볼 기회가 없는 거예요. 아무런 반응이 없을 때 작가의 상실감이 얼마나 큰데…. 나를 모두 드러내 보여준다는 것이 얼마나 힘든 일인지 알지만 그것을 경험해야만 작가가 비로소 세상과 소통하는 방법을 익히는 거예요. 소통이 안 되고 일종의 독백 혹은 방언만 하는 단계를 넘어서야 돼요. 예술가가 고뇌하고 방황했

던 자기 안의 모든 것을 꺼내 놓는 용기가 필요하단 말이죠. 여기 수유+너머 사람들은 나처럼 몸으로 하는 사람은 처음 만난 거죠. 사실 작품은 머리나 손으로 하는 게 아니고 엉덩이로 하는 거라고. 끈기, 머리가 아닌 '땀 흘리는 엉덩이'가 필요해요. 우리가 작업하면서 몸이 기억하는 것들이 있잖아요. 예를 들어 아픈 기억이 떠오르는 순간 심장이 아파 온다고, 그건 기억이 몸속에 남아 있어서 그런 거예요. 우리 몸의 모든 기억들을 사람들과 나누는 그런 전시를 하는 것, 설령 부끄럽더라도 그걸 극복해야만 작가가 되는 거예요. 그런 의미에서 전시회를 열라고 한 거죠."

수유+너머 조각축제, 일명 "제1회 이영섭 제자 '발굴' 전"의 초대장을 나는 아직도 간직하고 있다. 2005년 여름, 발굴된 것은 바로 우리 자신이었던 것이다. 전시회를 마치고 이영섭의 '발굴된' 제자가 되었을 때의 감격이 아직도 생생해 코끝이 찡해진다.

나무와 돌과 흙을 바라볼 때, 그들도 우리를 바라봅니다.
어떻게 그런 변신이 가능하냐고 묻고 싶습니다만, 그들이 먼저 묻는 것 같습니다.
조각하는 이가 먼저 조각된다는 것, 발굴하는 이가 먼저 발굴된다는 것,
혁명을 꿈꾸는 이보다, 먼저 세계가 그에게 혁명을 꿈꾼다는 것.
2005년 9월 1일,
일부는 벽에 몸을 건 채로 일부는 받침대 위에 선 채로 여러분을 기다리겠습니다.

우리들의 조각가 이영섭 선생님께 감사드리며.

일시 2005년 9월 1일(목) 오후 5시
장소 연구공간 수유+너머 카페 트랜스
기간 9월 1일~9월 10일

"선생님, 근데 이 바닥에 놓인 핑크색 작업들은 뭐예요? 처음 보는 건데요."

"아, 이건 아직 공개하면 안 되는데…. (평생 홍보부장으로 임명하지 않으셨냐며 때를 써본다.) 그래요, 그래. 이건 새로 하는 작업인데 재료는 폴리우레탄이에요. 사람들이 초록유리 작품을 참 좋아하더라고요. 그런데 이 초록유리로 등신대 작업을 하다보면 가마에서 구워내는 것이 불가능해요. 깨져 나오죠. 아주 작은 유리 작업 하나 구워서 식히는 데만 사흘에서 일주일은 걸려요. 또 불을 땔 때는 일단 가마를 하루 정도 온도를 올려야 되는데, 두께가 두꺼워지면 일주일에서 한 달 넘게 걸리는 것도 있어요. 그러니 큰 작업은 불가능하죠. 그래서 지금 하는 작업은, 일단 흙으로 빚은 형상 위에 실리콘으로 틀을 뜨고 다시 섬유강화 플라스틱인 FRP로 튼튼하게 한 번 더 떠요. 그 다음, 속의 흙을 빼내고 난 뒤 그 안에 우레탄이나 합성수지 같은 특수재료들을 다시 붓고 굳히면, 그 안에 흙으로 빚었던 형상이 투명한 유리 같은 모습으로 나오게 되죠. 재료가 바뀌는 거예요. 투명에서 초록까지 많은 색깔들이 가능해져요. 지금 있는 핑크색이 바로 흙으로 빚은 형상

위에 실리콘을 바른 건데, 한 번에 네 번씩 발라야 돼요. 그걸 앞뒤, 위 아래를 다 발라야 되니까 시간이 엄청 걸리죠. 전문가 두 명이 도와주는데도 힘들어요. 그런데 무슨 모양인지 알겠어요? 하늘에서 내려온 천사들이 합창하는 모습이에요, 지금은 그 뒷모습이고요. 조각받침인 좌대 없이 네 명의 천사가 자신들의 다리 각도만으로 스스로 서게 되는 작품이 나올 거예요."

"그런데 갑자기 왜 이렇게 새로운 시도를 하게 되셨어요?"

"시간의 무게 때문에 고전적 느낌이 작품 전체를 지배하고 있었어요. 조금은 무게감을 덜고 싶었고, 그러려면 새로운 과정이 필요하다는 생각이 들었죠. 하지만 재료가 바뀌었다고 시간성이 완전히 사라지는 건 아니에요. 새로운 재료로 시간성을 어떻게 해결할 것인가, 어떻게 땅 속에 묻혔다 나온 듯한 느낌을 만들 것인가 연구 중이죠. 제가 흙을 많이 다뤄봤잖아요. 딱딱한 흙 부분을 갈라지게 한 뒤에 그 틈에 좀 물기 있는 진흙을 발라요. 그래서 그 부분만 빨리 마르게 하면 거기만 잔금이 막 가면서 시간 속에서 만들어진 효과가 나죠. 여기도 그래서 일부러 크랙들을 만들어 놨어요. 새로운 소재에서도 발굴의 효과가 나는 방법들을 계속 발견할 수 있을 거라고 생각해요. 손바닥만 한 작업하는 데도 틀 속에

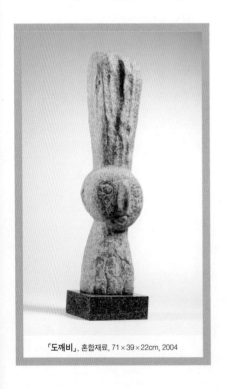

「도깨비」, 혼합재료, 71×39×22cm, 2004

들어가는 우레탄의 열이 80도가 넘거든요. 그런데 크기가 커지면 커질수록 복사열이 생기면서 엄청난 열이 발생해서 타게 돼요. 이걸 지금 해결해야 해요. 얼마나 시간이 걸릴지는 저도 모르겠어요."

그가 발굴한 머리 쭈뼛 선 도깨비는 봤어도 발굴된 천사들이라니! 어떤 모습일지 정말 궁금하다. 녹록한 작업이 아님에 틀림없다. 그가 처음 흙으로 테라코타 작업을 하면서 1미터 크기의 소조를 성공하는 데 3년이 걸렸다. 2미터 크기의 작업을 성공하는 데는 무려 10년이 걸렸다고 한다. 새로운 재료로 발굴될 작품들은 과연 얼마큼의 시간이 걸릴 것인가. 아니, 시간은 얼마만큼의 인내를 작가에게 요구할 것인가. 사람이든 사물이든 무엇인가가 '되어 간다'는 것은 얼마나 어려운 일인가. 좀처럼 완성품을 보여주지 않는 것이 '시간'이지만, 그러한 시간의 압력을 견뎌낸 것들만 발굴되는 것이 아니던가. 시간 속에서 상처처럼 금도 가고 인내심을 기른 천사들이라면 누구의 수호천사라도 될 수 있을 것이다. 조각을 통해 이영섭이 나의, 그리고 우리의 스승이 되었듯이.

莫強二人曹述厄童奇圖

「막강이인조술액동기도」, 지본수묵채색, 190×130cm, 2005.

한국화의 즐거운 진화

손동현의 방

　2007년 11월 6일, 뉴욕의 크리스티경매 이브닝 세일에서 앙리 마티스(Henri Matisse)의 1937년 작 「오달리스크, 푸른빛의 하모니」가 약 3억 3천 3백 6십만 달러에 낙찰되었다. 천 달러를 넘어가는 단위라 감이 전혀 오지 않았다. 한화로 환산해보려고 0을 붙였다 떼기를 여러 번, 약 3천300백억 원에 해당한다는 결론을 내리고는 잠시 멍해져 있다가 열심히 계산을 하던 종이가 실은 몇 달 째 미루고 있던 손동현의 원고라는 사실에 미안한 마음이 들었다. 손동현을 생각하니 마티스 뒤에 붙은 숫자들의 행렬보다 더 끝없이 이어지던 작업실 가는 길, 그 계단들이 떠오른다.

　"여보세요? 지금 연희동 쪽으로 가고 있는데요, 작업실이 있는 아파트 이름이 뭐예요?"

　"여기 아파트가 이름도 없어요. 옛날에는 이름이 있었나봐요. 지금은 그냥 '상가아파트' 라고 부르더라고요. 찾기 힘드실 테니까 제가 나가 있을게요."

　그를 처음 만난 것은 2007년 이른 봄 3월. 쌈지스튜디오의 좁은 계단을 오르내리며 작가들을 방문하고 있었다. 그의 작업실 문에는 이름 대신 「영웅 배투만선생」의 초상이 붙어 있었다. 소매 끝을 당겨서 말아 쥔 손으로 뜨거운 라면 냄비를 들고 엉덩이로 작업실 문을 미는 그는 영락없이 만

화 심슨네 가족 중 삐죽머리 악동 바트였다. 그때가 생각나 라면을 종류별로 사 들고, 이사한 지 한 달이 채 안 됐다는 그의 새 작업실로 향했다. 멀리서도 그의 독특한 머리 스타일은 금방 눈에 띄었다. 라면을 받아 든 그가 상긋 웃으며 처음 만났을 때 얘기를 꺼낸다.

"제가 여간해서 라면은 안 먹는데요, 정말 급할 때는 라면이라도 꼭 챙겨 먹어요. 그때 처음 뵈었을 때가 쌈지에서 1년을 꽉 채우고 거의 나갈 무렵이었거든요. 사실 그때 새 작업실을 구하러 부동산도 다니고 그랬어야 되는데 바로 4월에 개인전이 있는 바람에 그럴 수가 없었죠. 한창 바쁠 때라 라면 끓여 먹었던 거예요. 작업실 구하는 거랑 일반 집 구하는 거랑 좀 다르거든요. 작업실은 천장 높이가 중요하기 때문에 직접 가서 보고 구해야 되는데, 사정이 그렇지 못해서 얼마간은 홈리스 생활했어요. 그러다가 친구가 학교 게시판에 난 걸 보고 알려 줘서 보증금 5백만 원에 월세 30만 원으로 이 집을 구했어요. 깨끗한 데다가 천정이 2미터가 좀 넘는데 이 정도는 돼야 하거든요. 조금만 더 걸으면 금방이에요."

그 역시 걷는 게 분명한데 나는 자꾸만 뒤로 쳐지고 그는 질주하는 사람처럼 바람 소리를 내며 벌써 계단 아래쪽에 서 있다. 오르막길 위의 계단은 요즘에도 이런 계단이 있을까 싶을 만큼 계단 하나하나의 높이와 너비가 다르다. 상가아파트의 이름 모를 삶들은 자기 집으로 가는 길마저 경사진 계단에 의지해야 한다. 계단 하나하나가 힘겨운 세상살이에 한숨을 보탤 것만 같은데 손동현은 씩씩하게 잘도 걷는다. 가쁜 숨을 내쉬며 고개를 드니 계단 끝 쪽에 왼편으로 붙어 있는 건물로 그가 사라진다. 겨우 그를

따라잡았나 싶었는데, 아파트 건물 안에서 또 한 번 계단을 올라가
야 했다. 아파트는 조금 큰 규모의 연립주택 같은 느낌이다. 낡고
어두운 복도를 따라가자 바깥과 통하는 작은 문이 하나 있다. 그가
밖으로 나간다. 작은 장독대며 화초, 그리고 잡동사니들이 어지러
운 표정을 짓고 있는 집을 지나서, 시
트지로 내부를 가린 여닫이 유리 현관
문이 나온다.

"옆집에 할머니가 사시는데요, 어디 빈 구석만 있으면 화
초를 들여놓으세요. 작업할 때 온갖 곤충들이 다 날아들
어요."

그의 말을 증명이라도 하듯, 파란색 강물에 백조들
이 떠 있는 현관문을 열자 "웽~" 소리를 내며 커다
란 벌 한 마리가 제 집처럼 날아든다. 현관 들어서
자마자 바로 오른쪽 벽에 붙어 있는 색 바랜 종이
가 궁금해 들여다보니 어느 초등학생의 동시다.

"이거 누가 쓴 시예요?"
"예전에 여기가 그냥 가정집이었어요. 꼬맹이
둘 있는. 그 중 한 녀석이 쓰고 테이프로 붙여
놓은 건데, 떼서 버리기가 아깝더라고요. 시도
귀엽잖아요. 그래서 그대로 두고 있어요."

신발을 벗고 들어가면 왼쪽에는 보통 집의 거실에 해당하는 공간이 나오는데, 스케치해 놓은 작품들이 벽에 겹겹이 기대어 있다. 가운데는 커다란 탁자가 떡 하니 버티고 있고 그 위에는 각종 가루물감[분채]과 붓들, 분무기며 이름 모를 재료들이 가지런히 놓여 있다. 안쪽으로 싱크대와 작은 냉장고가 딸려 있는 부엌이 있지만, 이곳도 예외는 아니어서 그림의 틀이 될 나무 격자판들에 반쯤은 자리를 내주고 있다. 냉장고 위의 콘플레이크가 여전히 바쁜 그의 일상을 보여주는 듯하다.

"여기 족발을 비롯한 배달 메뉴는 전 주인이 놔두고 간 건데 정말 고맙죠. 아직 친구들이 안 와서 시켜 먹을 일은 없었지만요."
"부엌 입구 위쪽에 있는 작은 문은 뭐예요?"
"이게 정말 굉장해요. 다락인데요, 옆쪽까지 다 수납 공간이어서 지금 이 위에 난로며 온갖 잡동사니들이 다 들어가 있어요. 수납용으로는 최고죠!"

두꺼비집이 덮개도 없이 맨 얼굴을 드러내고 있는 벽 맞은편에 두 개의 방이 나란히 있다. 먼저 들어간 방은 침실인데 언뜻 보면 초등학생 방 같다. 침대에는 일본 캐릭터가 그려진 얇은 주황색 담요가 깔려 있고, 침대 옆에는 소박한 등 하나가 놓여 있다. 침대와 창문이 있는 벽 틈새에는 이동식 옷걸이가 헐렁한 티셔츠와 점퍼 몇 벌을 가볍게 걸고 있다. 80년생답게 책장에는 만화책 『슬램덩크』와 작업노트, 여러 가지 참고도서들이 꽂혀 있다. 입구 쪽에 컴퓨터 책상이 있다. 이사를 자주 다니는 사람들 특유의 살림살이다. 최소한의 필요한 것들만 장만된 간소한 방이다.

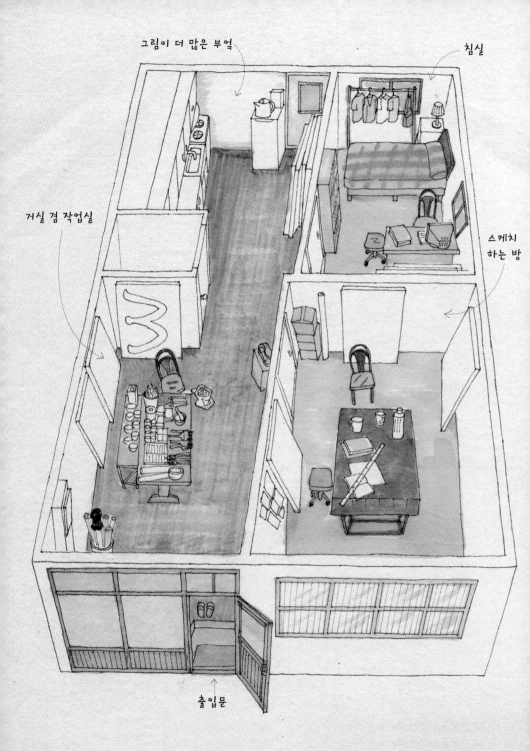

그림이 더 많은 부엌

침실

거실 겸 작업실

스케치
하는 방

출입문

"하도 답장을 안 하시기에 컴퓨터가 없는 줄 알았어요."

"아, 죄송합니다. 제가 이사하느라고 정말 정신이 없었거든요. 컴퓨터는 필수품이죠. 제일 먼저 이메일 확인하고, 제 작업의 소재, 특히 인물 초상 같은 것도 인터넷으로 찾고요. 영화도 주로 인터넷으로 다운로드 받아서 봐요. 돈도 돈이지만 시간이 없으니까, 보고 싶을 때 딱 찾아서 볼 수 있잖아요."

최근 영화 몇 가지를 넌지시 물어봤더니 한마디로 "쓰레기"라며 볼 필요가 없단다.

"그럼, 추천해줄 만한 영화는요?"

"나카시마 테츠야 감독의 「혐오스런 마츠코의 일생」, 그거 꼭 보세요. 정말이에요. 데뷔작이 「불량공주 모모코」거든요. 너무도 혐오스런 인생을, 눈물 없이는 볼 수 없는 내용을 아주 웃기게 찍어요."

비극에 대처하는 야릇한 유머, 인생을 대하는 특이한 태도가 손동현의 작품과도 통한다는 생각이 들었다. 2007년 4월, 관객들을 끊임없이 웃게 만든 인사동에서의 전시가 떠올랐다. 나이키, 아디다스, 스타벅스, 맥도널드, 버거킹 같은 유명 브랜드의 로고를 전통적인 문자도(文字圖)로 형상화했는데, 그 세부를 들여다보고는 웃지 않을 수 없었다. 여의주 대신 맥도널드의 감자튀김을 손에 쥐고 승천하는 용, 중국식 뜰에서 나이키 용품으로 무장한 채 골프를 치는 선인(仙人)들, 차 대신 커피를 즐기는 벼슬아치 등, 전통적 상징들이 현대의 상징과 거리낌 없이 교우하는 장면들은 전시장을 나와 인사동 거리를 한참 걷는 동안 많은 생각을 하게 만들었다.

때마침, '추억의 뽑기'를 파는 리어카 위에 설탕을 녹여 만든 호랑이와 용, 그리고 물고기가 커다랗게 걸려 있었다. 세월이 흘러도 등용문의 설화는 유효한 것인가? 중국의 용문폭포를 힘차게 거슬러 뛰어오른 잉어가 여의주를 물면 용이 된다는 '어변성룡(魚變成龍)'은 등용문을 뜻하는데, 이 설화에서 용은 '왕'이요 등용문은 '충'을 실천하는 문이었다. 때문에 '충'을 나타내는 문자도에는 어김없이 잉어와 용이 등장했다. 그나저나 오늘날의 등용문은 출세의 문이니 무엇이 잉어와 용을 대체할 것인가.

"예전의 유교적 윤리관에서는 '충효'를 꼭 갖추어야 할 덕목으로 생각했잖아요. 문자도도 그런 윤리관을 전하는 하나의 매체였고요. 하지만 지금은 이런 매체의 기능을 상업 광고가 하고 있죠. 코카콜라 같은 경우, '한번 마셔봐, 마시면 좋아, 꼭 마셔야 돼' 이런 식으로 보이지 않는 지배적 이데올로기를 행사하거든요. 자신도 모르게 광고대로 소비하게 되는 거예요. 문자도의 경우 원래 남아 있는 예전 도상들을 참고하는데, 참 재미있는 것이 그때는 도상의 주인공들이 거의 다 중국옷을 입었어요. 예전에는 신선이나 숭배의 대상이던 고사(故事)의 주인공들이 다 중국 사람이었어요. 우리 선조가 그린 것도 다 중국 쪽 이야기라니까요. 그런 걸 참고로 하면서 참 웃겼어요. 한국의 지배계급이 몇 천 년간 중국에 사대하고 잠깐 일본의 지배하에 있다가 지금은 갑자기 온통 미국식으로 변하는 것들. 거기까지 생각하는 분들은 별로 없지만 저는 그런 걸 동시에 연결시키고 싶

「문자도-맥도날드」, 지본수묵채색, 130×160cm, 2006

「문자도-나익희」, 지본수묵채색, 130×190cm, 2006

었어요. 보이지 않는 것을 보이도록 하는 것, 그것이 작가라고 생각하거든요. 옆방은 제가 작품 구상하고 스케치하는 곳이에요. 아 참, 쟤는 토니인데요, 캘로그 콘플레이크 광고에 나온 호랑이를 그린 거예요."

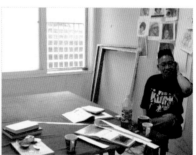

침실로 쓰는 방과 비슷한 크기의 방에는 커다란 탁자가 놓여 있고, 거기에 『한국초상화연구』 등 각종 초상 연구서들이 펼쳐져 있다. 지금 한창 작업 구상 중인 인물의 각종 이미지들이 오른쪽 벽을 다 채우고 있다.

"작품으로 완성되면 참 재미있겠는데요?"
"이건 공개하지 말아주세요. 저, 사실 작업실 공개하는 거 굉장히 망설였어요. 작업실을 다 보여주면 제가 무슨 작업하는지 알게 되고 누가 카피할까봐 그런 게 아니고요, 작가란 늘 사람들을 궁금하게 해야 되잖아요. 전시하기 전까지는 말이에요. 지금 이 초상화도 그냥 돌려놓고 싶네요.(웃음)"
"아, 그러면 이 초상화만큼은 공개하지 않을게요. 그런데 초상화의 인물을 선택하는 기준이 따로 있는지요?"

"제가 문자도보다 초상 작업을 먼저 시작했어요. 기존 동양화 교육이 마음에 썩 안 들었기도 했고, 뭔가 우리 시대 얘기를 하려면 정말 그 냥 누구나 그리는 걸 그려서는 안 된다는 생각을 했거든요. 예전에 어 느 선생님이 표준영정 작업 하시는 걸 도와드린 적이 있어요. 그때 신 립 장군 표준영정을 그리는데, 얼굴 같은 경우 한국 초상화는 제일 중 요하게 생각하는 것이 전신사조(傳神寫照)라고 해서, 외형을 똑같이 그리는 게 아니라 그 사람이 가지고 있는 정신세계까지 얼굴이나 포 즈에 다 나타나게 해야 되는 거였어요. 작가가 거기에 얼마나 공을 들 였느냐가 중요하거든요."

"그런데 신립 장군의 경우 얼굴 자료가 남아 있지 않은데 어떻게 그리 죠?"

"얼굴을 모르는 상태니까 그 대상에 대해 남아 있는 모든 자료를 다 긁어모아야 해요. 풍모는 어땠고 인상은 어땠고 성격은 어땠고… 기 록에 남아 있는 모든 것을 다 조사해야 돼요. 당시 복장 하나하나에도 엄청난 연구가 필요하고, 그런 것들을 전부 책을 통해 정확히 다 고증 해야 되거든요. 저는 당시 채색 올리는 걸 도와드렸을 뿐인데, 초상화 작업이 얼마나 복잡하고 힘든 건지 알게 되었죠. 사실 학교에서도 1 년 뒤면 다 잊어버릴 읽지도 못하는 한자 책을 갖다 놓고 베끼라고 하 기만 하고, 왜 초상화를 그려야 하고 왜 이런 기법으로 그려야 되는지 를 안 가르쳐줘요. 그분들도 모르니까 그런 건지…."

"손동현 씨는 그럼 왜 초상화를 그리고 있죠?"

"제 생각은 이래요. 영정의 경우 초상화로 남겨지는 것 자체가 그 사 람이 얼마나 중요한 가치를 지닌 인물인지를 말해주는 거잖아요. 제 가 볼 때는 제가 직업하고 있는 헐리우드 캐릭터들이 요즘 시대의 신

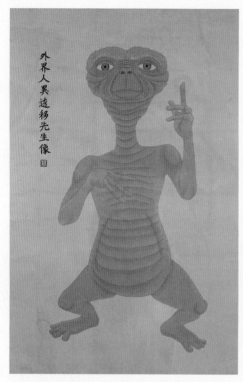

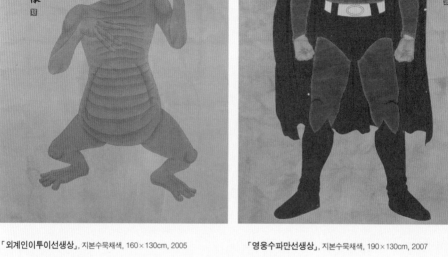

「외계인이투이선생상」, 지본수묵채색, 160×130cm, 2005 「영웅수파만선생상」, 지본수묵채색, 190×130cm, 2007

선이 아닌가 싶어요. 제가 그 속에 폭 빠져서 살아왔기 때문에 그런

건지 몰라도요. 그게 역사 속 왕의 권력만큼 강력한 힘을 발휘한다고

생각해요.”

“배투만이나 이투이, 노날두맥날두, 술액동기, 수파만처럼 음차(音差)

한 제목들이 정말 재미있던데, 음차하는 것도 쉽지 않았을 것 같아요.”

“사실, 바로 그런 걸 전하고 싶었던 거예요. 음을 전달하려고 비슷한

음을 찾아내는데, 그러다보니 음도 정확하게 전달이 안 되고 뜻도 정확하게 파악이 안 되는 상황들. 우리가 어떤 지배적 문화를 받아들일 때, 그 정도 수준으로 그냥 받아들이는 게 아닌가 싶거든요. 그냥 웃기려고 적은 것은 아니에요. 형식은 우리 동양화 그대로 가되, 인물은 우리 시대 인물들로 가고 있어요. 대중적 소재인 디즈니의 캐릭터나 영화 속 주인공들은 디즈니 만화와 헐리우드 영화를 보고 자란 세대로서 제가 의식하는 영웅들인 셈이죠."

열어 놓은 창문을 통해 마을버스 지나가는 소리가 끊임없이 이어지고, 계란장수 아저씨의 방울 소리도 간간히 들린다.

"바깥 소리가 다 들리는데 시끄럽지 않아요?"
"아뇨, 오히려 너무 조용해서 답답해요. 쌈지스튜디오도 시끄러웠고, 그 전에 약수역 근처 버티고개 옆에 다 쓰러져가는 건물에도 있어봤거든요. 전기도 안 들어오고 물도 안 나오는 데였는데, 친구들이랑 같이 들어가서 손보고 함께 작업했어요. 졸업하고 갈 데 없는 애들 다 불러서 시끌벅적했죠. 조각하는 친구들이랑 작업실을 같이 썼는데, 비가 오면 저는 그림이 안 말라서 속상한데 그 친구들은 덥지도 않고 먼지가 안 날린다고 좋아해요. 그래서 장마철에는 제가 나가서 놀자고 하고, 날씨가 좋으면 그 친구들이 놀러 나가자고 하고… 쌈지에 있을 때도 형들이랑 누나들이랑 정말 재미있었거든요. 항상 사람들 우글거리는 데서 작업실 쓰다가 여기는 너무 심심해요. 여기 2년 계약했는데, 저런 소리라도 들려야 작업이 되죠. 그리고 창문이 커서 시원한 바람이 늘어오잖아요. 그것도 좋아요."

그러고 보니 손동현의 작업실은 큰 도시로 학생들이 다 빠져나가 한적해진 시골학교 같다. 동네가 워낙 조용해 크게 틀지도 못하지만, 그래도 방 입구에 있던 통통한 오디오에서 나오는 흑인 음악들이 작업할 때의 적적함을 덜어준단다. 문이란 문을 다 활짝 열어 놓아서 그런지 바람이 선선하다. 다시 거실 쪽 작업대로 나와본다. 들어올 때부터 궁금했던 도토리 봉지의 정체에 대해 묻는다.

"설마 도토리묵까지 해 드시는 건 아니죠?"

"하하, 저 도토리 구하는 게 얼마나 힘들어졌는지 몰라요. 도토리묵 공장들이 다 중국으로 옮겨가는 바람에요. 도토리 껍질을 물에 담가 잠깐 끓인 다음에 장지에 칠해요. 그게 바로 누르스름한 바탕색이 되는 거죠. 밑칠을 한 다음에 아교를 먹이는데요, 이때 명반을 섞어요. 왜 봉숭아 물들일 때 쓰는 거요. 그럼 걔가 매염제가 돼서 고착이 되는 거예요. 그걸 한 번이 아니라 열 번 넘게 반복해요. 옛날 선생님들은 3~40번씩 칠하셨죠. 이 절구는 명반 빻을 때 쓰는 거고요."

"아교 칠은 왜 하는 건가요?"

"음… 단면도를 생각해보세요. 쉽게 얘기하면, 이렇게 장지를 확대해보면 올이 있거든요. 그 사이사이로 안료가 들어가야 되는데, 올이 있으니까 그 사이로 안료가 빠질 것 아니에요? 그걸 방지하기 위해서 그 틈에 젤라틴을 넣어주는 거예요. 아교라는 젤라틴이 안료를 먹어주면서 안료를 잡아주는 역할, 고정시켜주는 역할을 하는 거죠."

"저는 아교막이 오히려 안료를 밀어낼 줄 알았는데 그 반대네요. 저기 두건 쓰고 있는 게 장지인가요?"

"아, 저거 이태원 가서 산 건데 재미로 몇 번 써봤어요.(웃음) 동양화

채색은 여러 번 하거든요. 저는 전통방식대로 장지에 해요. 장지는 닥나무로 만드는데, 저는 전주지업사에서 사요. 정말 여기는 광고라도 해주고 싶어요. 동양화에 대한 수요가 적으니까 동양화 재료 만드는 곳이 별로 없고, 그러다보니 자꾸 질이 떨어지고, 그래서 일본 것들을 많이 쓰게 돼요. 우리나라에서는 가업을 이어받는다는 게 성공과는 동떨어진 거라고 생각하는 경향이 심한 것 같아요. 그 집에서 변호사나 의사가 한 명은 나와야 성공한 집안이 되고… 안타깝지만 현실이 그런 것 같아요. 하지만 저는 장지만큼은 전주지업사에서 사요. 닥종이를 한 번 뜬 것을 두 장 겹치면 이합, 석 장을 겹치면 삼합, 이렇게 부르는데, 색깔을 많이 먹게 되면 얇은 종이는 못 버텨요. 저 같은 경우도 채색을 수십 번 올리니까 여러 겹짜리 두꺼운 장지를 사용하죠."

"그럼 밑그림은 장지에 직접 그리게 되나요?"

"아, 그 부분에서만 제가 전통방식을 포기했는데요. 전통방식은 얇은 화선지를 대고 그림을 베끼고 그 선을 따라서 바늘로 구멍을 쫙 뚫어요. 그 다음 장지 위에 대고 그 구멍 사이로 목탄가루를 흘려서 그 자국을 보고 다시 선을 그려야 하는데, 진짜 그것만은 죽었다 깨나도 못 하겠더라고요. 과학도 발전이 됐으니까(웃음), 저는 그냥 트레이싱지 있잖아요, 기름종이. 그 위에 스케치를 딴 다음에 그 뒤쪽에 목탄

칠을 해요. 휴지로 문지르면 기름종이에 목탄이 먹잖아요. 그러면 장지 위에 대고 볼펜으로 선을 따면 목탄만 살짝 선이 그려져요. 장지 위에 묻어난 선을 따라 붓으로 그리고 그 위에 채색을 하는 거죠."

복잡한 과정에 비해서 탁자 위의 재료들은 말쑥한 얼굴이다. 고운 색깔들의 안료와 사기그릇, 작은 절구, 각종 붓들이 잘 정리되어 있다. 물어보지 않아도 깔끔한 그의 성격을 제대로 보여준다.

"작품에서 본 색깔들을 내려면 많은 안료가 필요할 것 같은데 의외로 안료들은 몇 안 되네요?"
"서양 물감은 서로 섞어서 사용하지만, 동양화는 한 번에 한 색깔만 사용한 뒤 그 위에 다른 색을 중첩시켜요. 검은색을 예로 들자면, 그냥 검은색 안료 하나를 쓴 게 아니라 거기에 붉은색, 푸른색이 다 들어가 있어요. 그러니 채색할 때 온갖 색깔이 다 나와도 접시가 몇 개 안 되는 거죠. 빨간색, 파란색, 노란색, 황토색, 흑색, 그러면 끝나요. 대신 좋은 색 한번 내려면 손이 셀 수 없을 정도로 많이 가죠."
"탁자 밑의 종이도 작품 같은데 저렇게 함부로 두셨어요?"
"아, 그건 비단인데요, 학교 다닐 때 습작했던 거예요. 비단이 질기니까 잘 안 찢어져서 아교 덩어리를 저걸로 말아서 깨죠. 저는 천연염료를 추출해서 건조시킨 염료라고 주장을 하는, 가루물감인 분채를 쓰는데요(말하는 자세가 약간 삐딱하다), 하루 전에 불려 놓은 아교를 중탕한 다음 거기에 가루물감을 개어 하루쯤 굳힌 뒤에 다시 미지근한 물에다가 손으로 개어 쓰거든요. 그 전에도 준비할 거 되게 많아요. 장지에다 아교 칠하는 것만 해도 며칠 걸리고요."

"지루하지는 않으세요? 좀 반복적인 노동 같아서요."

"그게 시간이 정말 오래 걸리고 굉장히 재미없을 것 같잖아요? 근데 그걸 하나만 하는 게 아니고 여러 가지를 동시에 하니까 정신이 하나도 없어요. 아마추어적인 얘기가 될지 모르겠지만 동양화 재료가 주는 느낌이 저는 아주 재밌거든요. 조금씩 하면서 늘고, 늘어가는 저를 보는 게 참 재밌어요. 제가 성질이 급한데 장마철이랑 겨울철에는 잘 안 마르니까 속이 무지 타죠. 원래 한 번 채색한 뒤 바싹 마른 다음에 채색을 해야 얘네가 안 망가지는데, 잘 안 마를 때는 정말 성질나지만 그 외에는 정말 재밌어요. 하면서 발견하는 것들, 어떤 색을 어떻게 사용했을 때 어떤 효과가 난다는 걸 알아낼 때 참 희열을 느껴요. 그런데 이걸 데이터베이스화하기가 참 애매해요. 날씨도 그렇고, 물을 일정하게 사용해도 그날 산 아교에 따라 또 다른 효과가 나니까요. 서양화처럼 색표를 만든다거나 계량화하기 힘든 부분이 있어서 결국 감으로 알아가는 건데요, 그 과정이 정말 신명나요. 글쎄 엄청난 갑부가 돼서 모든 재료를 계량화해서 생산할 수 있다면 좋겠지만…."

성질이 급하다고 하지만, 작업 과정을 보면 인내력이 보통이 아니고서는 감당하기 힘들겠단 생각이 든다. 탁자 위에는 커다란 먹물통이 있는데, 벼루에 먹을 가는 대신 요즘에는 아예 그렇게 나온단다. 분무기는 종이를 붙일 때 사용하는데, 물을 뿌려 종이가 쫙쫙 펴진 다음에 붙여야 된다고 한다. 서예 시간에 봄직한 붓들 옆에는 아교 칠할 때 쓰는 붓, 격자판에 종이를 도배할 때 쓰는 '풀' 붓들이 알아보기 쉽게 이름을 달고 있다. 그런데 '정주' 붓만은 아무리 생각해도 용도를 알아낼 수가 없다.

"아, 그거요? 막붓이에요.(웃음) 같이 작업실 쓰던 친구가 쓰던 붓인데, 그 친구 이름이 안정주거든요. 그래서 정주 붓이에요. 지금은 영상 작업 하느라 핀란드에 가 있어요. 이럴 때도 쓰고 저럴 때도 쓰고… 다용도예요. 다른 붓들은 그냥 싼 거 써요. 워낙 혹사시키니까 쓰고는 버려요. 이 사기 접시들은 분채를 아교와 섞어서 굳히는 데 쓰는데요, 자주 깨지니까 싼 걸로 써요. 아마 중국산일 거예요, 다들. 가끔은 어떤 인연으로 여기까지 와서 분채용 그릇이 됐을까 생각해보기도 해요."

그릇을 들어 원산지를 확인하는 손동현. 유행에 민감하고 뭐든 새것을 좋아할 것 같은 청년이지만 의외로 오래된 것을 버리지 못한다. 탁자 위에 놓인 파란 꽃병도 초등학교 때 엄마와 함께 만든 작품이다. 꽃병을 만들 당시의 꼬맹이는 이제 말을 할 때마다 머릿속 문장을 검열하느라 멈칫멈칫하는 생각 많은 작가가 되어 있다.

"어릴 때부터 작가가 꿈이었는지요?"
"아니요, 멀쩡히 인문계 고등학교 나왔어요. 사실 어머니가 그림을

그리셨기 때문에 현실을 알았어요. 얼마나 힘들고 얼마나 투쟁하고 살아남아야 하는지를 알았거든요. 처음에 반대도 많이 하셨죠. '너 어떻게 먹고살 거냐 고…. 그런데 딴 거 하고 싶은 게 하나도 없었어요. 그림 그리는 게 정말 재미있었어요. 고등학교 때는 그냥 얌전한 학생이었죠, 책을 열심히 읽는. 물론 교과서 말고요, 아저씨처럼 폴 오스터의 소설 같은 걸 읽었어요. 그런데 정작 대학생이 되어서는 그림 안 그렸어요. 실기실에서 TV나 보고. 정말 성격 나쁘고 시끄러운 학생이었어요. 애들이 저를 무서워했죠. 저는 그때 답답하고 짜증이 많이 났어요. 애들도 작업에 대해 막연하게만 생각하는 것 같고…. 동양화 공부하면서 갈등이 심했어요. 동양화 교육의 발전이 몇 십 년 전에 멈췄거든요. 세상은 미친 듯이 돌아가는데…."

"그런데 그랬던 사람이 어떻게 동양화 작업에 몰두하게 되었어요?"

"제가 카투사 출신이거든요. 동두천에서 탱크 타는 일을 했는데, 좀 힘들었어요. 탱크에는 딱 네 명이 타요. 운전수, 탱크 지휘하는 사람, 쏘는 사람, 포탄 장전하는 사람. 저는 총알을 뻥튀기한 것처럼 생긴 포탄을 장전하는 게 임무였죠. 미군들이 돈이 많으니까 훈련할 때 정말 엄청나게 쏴요. 귀가 멍멍하죠. 그런 환경, 그러니까 작업을 전혀 할 수 없으니까 온갖 생각을 다 하게 되잖아요. 사람이 뭘 못하게 하면 더 하고 싶잖아요. 한국도 아니고 미국도 아닌 군대, 한국 사람도 미국 사람도 아닌 경계인으로서의 경험이 오히려 내가 하고 싶은 건 그림밖에 없다는 생각을 하게 만들었죠. 그전에는 막연하게 생각하다가 군대 가서 확실해졌죠. 동양화에 대한 생각도 확고해졌고요. 사실 처음에는 지금이 컬러TV 시대고 인터넷 시대인데 말도 안 된다고 생각했거든요. 그런데 꼭 그렇지만은 않다는 걸 군대 가서야 알게 되었

죠. 동양화와 서양화는, 단적으로 얘기하면 세상을 바라보는 눈이 완전히 다른 거예요. 예를 들어 대학 1,2학년 때는 수묵의 철학을 정말 '뻥'이라고 생각했는데요, 먹을 쓰는데 그냥 검은색을 쓰는 게 아니더라고요. 검은색의 다양함도 다양함이려니와 그 안에 정말 뭘 담으려고 해요. 어떤 장면을 포착해서 그대로 그리려는 게 아니라 드로잉 하나를 하더라도 그 안에 시간성과 공간성이 다 담겨져 있어요. 먹만을 이용하는데도 말이에요. 저도 정말 수묵만으로 하고 싶은 작업이 있어요."

"그런데 왜 안 하세요?"

"사실 먹 쓰는 방법만 해도 한참 멀었어요. 그래서 수묵화는 혼자 숨어서 익혀요. 정말 어려운 경지라고 생각해요. 먹 하나로 다 표현하는 것. 아무런 색을 사용하지 않고 말예요. 사실, 그림 그린 지 십 년도 안 돼서 수묵의 기본을 이야기할 수는 없다고 생각해요. 교본은 무의미한 것 같아요. 중국 가면 소나무 그리는 법, 그런 교본들 천 원에 팔고 그러거든요. 하지만 제가 그리려는 게 옛날 소재가 아니잖아요. 지금도 연습을 계속하고 있지만 잘하는 게 하나도 없고, 지금 제가 연습하는 걸 보면 정말 한심해요, 너무 부끄럽고. 아직은 멀었다고 생각해요."

수묵 앞에서 겸손해지는 이 청년이 먹의 농담(濃淡)으로만 담고 싶은 이 시대의 진경은 과연 무엇일까 궁금해진다.

"사진 같은 풍경이 아니라 이 시대의 아이콘들로 이루어진 풍경을 생각해보고 있어요. 저를 둘러싼 지금의 풍경이 이 시대의 진경이겠죠. 문자도든 초상화든, 장르로 나누면 너무 많겠지만 그것들을 함께 조

「쌍작도」, 지본수묵채색, 130×59cm, 2007 　　　　　「송하맹호도」, 지본수묵채색, 130×59cm, 2007

망해보면 이 시대의 하나의 풍경이 될 수 있겠죠. 제가 죽기 전엔 완
성되지 않을까요?"

"지금 손동현 씨가 쓰는 전통방식을 동양화라고 해도 될는지요? '동
양화' 냐 '한국화' 냐 명칭에 대한 논란이 많던데요."

"사실 동양화라는 명칭은 1922년 일제 때 조선미술전람회에서 일본
사람들이 대동아공영권 이데올로기를 주입하기 위해 조선 회가와 일

본 화가가 그린 그림을 하나로 뭉뚱그려 묶으려고 만든 명칭이거든요. 해방 후 지상과제가 왜색 탈피였고 미술도 예외는 아니었죠. 그래서 명칭에 대한 논란이 많은 건데요. 하지만 이제 와서 한국화로 하는 것도 국수주의 냄새가 나고, 우리가 일본화나 인도화를 그리는 것도 아닌데 지필묵을 쓴다고 해서 굳이 한국화로 명칭을 고치는 것도 이상하지 않을까 싶어요. 어차피 정선의 진경산수 이전에는 다들 중국화를 베끼고 있었거든요. 그런 맥락에서 보자면 동양화로 부르는 것이 그냥 자연스럽다고 볼 수도 있어요."

"동양화에 대한 희망은 있다고 보세요?"

"요즘 좋은 작가들이 스멀스멀 나오던데요. 사실 제가 정점으로 생각하는 분은 일랑(一浪) 이종상(李鍾祥) 선생님이세요. 작품이며 모든 면에서 정말 완벽하시다고 생각해요. 워낙 지치지 않는 분이시라 옛날에 선생님 수업 듣다가 쓰러진 여학생도 있다니까요. 선생님이 서 계시는데 학생들이 앉을 수는 없고. 무더운 여름날, 그때 선생님께선 연세도 많으셨는데 3~4시간 강의를 열정적으로 하시니까 약한 여학생은 쓰러지는 거죠."

매사 조금씩 삐딱하게 이야기하던 그가 존경하는 스승을 이야기할 때는 한없이 숙연해진다.

"작가를 하면서 교수를 병행하는 경우도 많던데요, 좀 안정적인 직업을 갖고 싶은 생각은 없는지요?"

"글쎄, 절 누가 교수 시켜주겠어요? 하하. 사실 좋죠. 한 달에 200~250

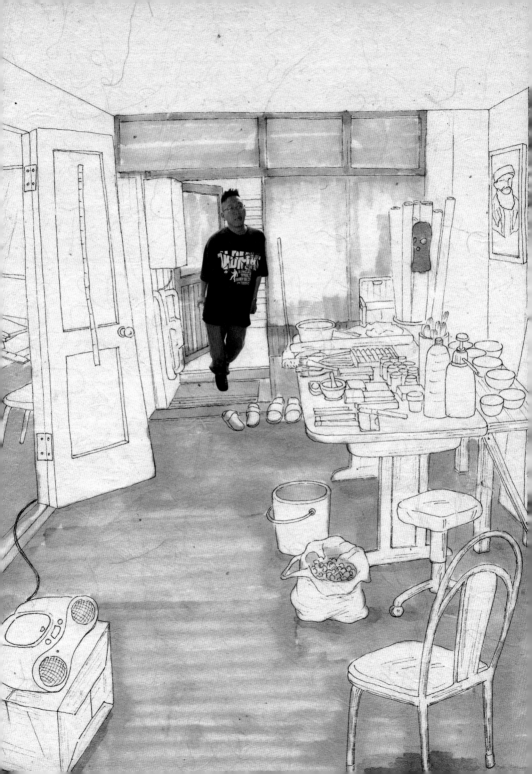

만 원씩 지원금 받는 작가인 셈인데… 요즘은 250만 원보다 더 받겠죠? 옛날에 학장실 털었을 때 월급명세서 봤더니 그렇더라고요. 예전에 학장실에 페인트칠 하느라고 문을 열어 놓았기에 친구랑 얼른 들어가서 포도주스랑 접시를 이만큼씩 훔치고요, 학장실 책상에 있는 거 다 읽어봤거든요. 그때 월급명세서 보니까 그렇더라고요, 하하.”

“동양화의 교육방식에 대해 불만이 많으셨는데, 만약 기회가 온다면 어떤 선생님이 되고 싶으세요?”

“제가 정말 누군가를 직업적으로 가르쳐야 되는 위치에 서면 정말 현실적인 것들을 가르치고 싶어요. 바깥세상의 살벌함 같은 것. 거기서 살아남으려면 어떤 자세로 어떤 코스를 밟아야 살아남을 수 있는지.”

마루와 현관 사이에 갈색 알루미늄새시가 있는 걸로 봐서는 원래 또 다른 문이 달려 있었던 모양이다. 알루미늄 문틀을 경계로 마룻바닥의 모양이 다른 걸 보니 일반 가정집으로 사용하면서 바닥평수를 조금 늘린 것 같다. 아마도 옛날에는 바깥쪽으로 과일이나 채소를 보기 좋게 올려놓는 진열대가, 안쪽으로는 살림집이 있었으리라. 손님이 가면 밥 한 술 뜨다가 미닫이문을 열고 거스름돈을 내어주던 동네 구멍가게 아주머니가 생각나는 집 구조. 이곳저곳에 남아 있는 상가아파트 사람들의 흔적을 더듬는데, 빛바랜 「살인마태자 오사마빈라덴」의 초상이 눈에 들어온다.

“학부 때 비단에 그린 건데요, 옛날 선생님들이 그린 그림을 보면서 그

렸어요. 악성 우륵을 보고 그 분위기를 내고 싶었거든요."

"살인마 태자와는 안 어울리는 인자한 모습인데요?"

"바로 그거죠. 어떻게 보면 현상수배 전단지 같지만, 개인적으로는 그가 부시와 친구라고 생각해요. 오사마 빈라덴 덕분에 부시가 산다는 얘기죠. 부시는 그를 통해 이라크 전쟁의 좋은 빌미를 조작했다고나 할까요? 살인마의 이미지, 다 CIA가 만들어냈다는 생각이 들어요. 어쨌든 오사마 빈라덴은 그 자체가 큰 이슈면서도 아주 파퓰러한 이 시대의 아이콘이죠. 하지만 실제 정체는 아무도 모르는 거고요."

'파압아익혼(波狎芽益混)', 팝 아이콘. 2006년 초에 열렸던 개인전 타이틀이다. 팝을 익숙한(狎) 흐름(波)으로, 아이콘을 이롭게(益) 섞이는(混) 조짐(芽)이라고 음차했듯, 그는 전통적인 대나무 숲 대신, 경제성장기의 세대들이 경험한 눈부신 이미지의 숲을 이 시대의 풍경으로 거리낌 없이 풀어낸다. 전통적 형식이 아니었다면 의식하지 못했을 이 시대의 진경을 말이다. 그가 기발하게 포착해낸 아이콘들을 생각하다보니, 문득 쌈지스튜디오의 창틀에 촘촘하게 서 있던 캐릭터 인형들의 행방이 궁금해진다. 그의 작업에 영향을 미쳤음에 틀림없는 단서들이다.

"아, 그 인형들이요? 물론 여기도 가져왔죠. 숨겨 놨는데 한번 찾아보실래요?"

이곳저곳을 두리번거리다 '손동현 도깨비'라고 크게 써 있는 신발상자가 수상해 다가갔다. 작업대 가까이 놓인 의자 위로 신발상자가 살짝 입을

벌리고 있다. 과감하게 뚜껑을 열었다. 가장 폼 나는
자세를 취한 캐릭터 인형들이 꿈틀댄다. 말하지 않아
도 손때가 가장 많이 묻고 망가진 망토 두른 드라큘라
가 그가 가장 아낀 캐릭터였으리라.

"어릴 때부터 선물 받은 것도 있고 제가 산 것도
있어요. 그런데 제가 좀 이상해서인지 주인공은 없고, 다 그 주변의
악당이나 조연을 좋아했어요. 배트맨에서도 악당 잭을, 닌자거북이에
서도 악당군단들을 모았죠."
"손동현 씨의 「십장생도」에는 닌자거북이들이 주인공으로 출연하던
데요?"
"네. 사실 태어난 곳은 한국이지만 문화적 취향과 감성은 서양에 가
까운 것이 우리 세대거든요. 80년대가 차용의 수준이었다면 90년
대는 아예 우리 삶이 되어버렸어요. 그런 걸 제 방식으로 다
시 그려본 게 「십장생도」예요."

전통 십장생도의 주인공들은 이제 「반지의 제왕」에 나오는
'나무 아저씨', 만화 주인공인 '담비' 등, 이 시대의 '불로장생' 들에게 자
리를 내어주고 있다. 반응이 어떤지 궁금하다.

"에이, 월간지에서는 리뷰도 안 실어줬어요. 그리고 지금 너무 답답한
게, 평론가들이 제 작품에 대해서 빨리 '어떤 용어' 로 정의 내리고 싶
어 한다는 거예요. 팝아트래요, 제 작품이. 아휴, 대중적 이미지를 차
용하더라도 작품 제작방식이나 마케팅방식까지 아우르는 것이 팝아트

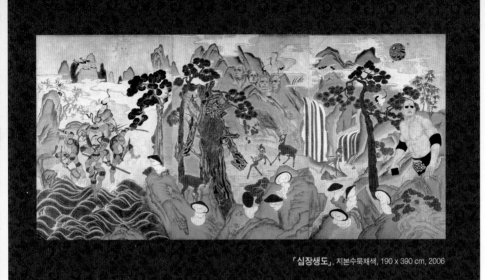

「십장생도」, 지본수묵채색, 190 x 390 cm, 2006

인데, 그냥 대중적인 이미지를 사용하면 그게 팝아트라고 보는 거예요. 겉으로 보이는 대로 막 쓴다니까요. 그래야 빨리 글을 써서 정의 내릴 수 있으니까⋯. 작가를 얘기하는 게 아니라 작가를 끼워 맞춰서 본인들 하고 싶은 얘기를 마음대로 써요. 좀 답답한데, 지금은 거기까지만 볼 수 있겠지만 나중엔 달라질 거라고 생각해요. 언젠가 제 작품이 다 모였을 때는 한 시대를 얘기할 수 있을 거라고 생각해요."

"아이콘들의 고향 사람들은 어떻게 받아들일지 궁금한데요?"

"미국 사람들의 경우 워낙에 자기들에게 익숙한 이미지를 전혀 다른 형식으로 풀어내니까 매우 낯설어해요. 이 판에 있는 사람들은 낯선 걸 좋아하니까 막 반응을 보이죠. 하지만, 유럽 사람들은 또 다르더라고요. 유럽 사람들은 이미지가 본질적인 게 아니라고 생각하니까, 오히려 '왜' 이런 걸 그렸는지 궁금해해요. 하지만 일일이 다 대답하진 않아요. 항상 궁금증을 어느 정도는 남겨두죠. 해외 진출도 성급하게

생각하지 않아요. 뭔가 많이 쌓였을 때, 제가 하고 싶은 얘기들이 더 많아졌을 때 나가고 싶어요."

인터뷰를 위해 달아준 핀마이크 때문에 자꾸 신경을 쓰는 것 같더니만, 결국은 긴장된다며 밖에 나가 담배 한 대 피우고 오겠단다. 노래방에서 마이크 잡고 신나게 랩을 부를 것 같은 그가 긴장이 된다니⋯. 노래방도 여럿이 같이 가자면 우르르 가는 편이고, 요즘 노래들도 잘 몰라 남들이 하는 걸 그냥 따라하는 정도라고 한다. 작업 외에는 특별히 빠져본 게 없어 별다른 취미도 없다고 한다.

그를 따라 밖으로 나간다. 유리문으로만 된 현관을 빠져나오자니, 겨울엔 춥지 않을지 걱정이 앞선다. 마을버스가 다니는 길로 올라가려면 또다시 계단을 올라가야 한다. 그가 계단 아래턱에 털썩 주저앉는다.

"위쪽으로도 아래쪽으로도 다 계단이어서 여기까지 이삿짐 나르기 쉽지 않았을 것 같아요."
"보통은 친구들이 도와주는데, 마침 친구들이 바쁠 때라 저랑 용달하는 아저씨랑 둘이 날랐어요."
"많이 힘들었겠어요. ⋯요즘 제일 고민되는 건 뭐예요?"
"글쎄요, 아무래도 어려운 건 돈이 없다는 거⋯. 2005년 7월 첫 작품 팔았는데, 물론 경제적으로는 아르바이트를 안 하게 돼서 좋았지만 무슨 입양 보내는 것 같았어요. 그래서 몇 작품은 죽어도 안 팔아요. 그러니 근근이 버티는 거죠. 왜, 돈이 없기 때문에 생각할 것들이 많잖아요. 예를 들어 가정을 꾸리는 것. 여기 이런 곳에서 꾸린다면 상대방도 얼마나 힘들겠어요. 하지만 돈이 없는 것도 그냥 제 나이가 돈

이 없을 때인 것 같고… 어느 정도 받아들일 수 있는 것 같아요. 가장 고민되는 것은 역시 작업이죠. 어떻게 작업을 계속 풀어 나갈 것인가, 그게 가장 본질적인 고민이죠."

다시 긴 계단을 내려와 집으로 가는 길. 세상의 경쟁에서 살짝 빗겨 있는 것 같은 한갓진 동네를 뒤돌아본다. 이곳에 남모르게 작업에 열중하고 있는 손동현이 숨어 있다는 사실에 마음이 놓인다. 그가 직접 팠다는 낙관이 붉은색도 선명하게 망막에 찍힌다. 자신의 이름 이니셜을 사용한 이탤릭체 D. 선조들은 낙관을 우주의 축소판으로 여겨 사각의 테두리에 잊지 않고 '격변(激邊)'이라는 작은 틈을 내었다. 우주에는 숨 쉴 구멍이 필요하기 때문이다. 부디 그의 작업이 더딘 걸음의 동양화에 숨통을 틔워주길, 그의 '파압아익혼'들이 우리 미술계에 조용한 격변(激變)을 일으키길 기원하며 조심스럽게 걸음을 옮긴다.

생각이 작품이다

배종헌의 방

　마지막으로 인터뷰 약속이 잡힌 배종헌과는 여러 가지로 인연이 깊었
지만 만나는 것은 처음이었다. 오랫동안 그의 작품을 지켜봤으나 막상
2004년 『서늘한 미인』을 낼 때는 그를 소개하지 못했다. 책이 마무리될 무
렵 편집자에게 안타까운 마음을 전했더니 "제가 편집하는 책에 남편이 들
어가는 것도 좀 그럴 것 같아요" 하는 것이 아닌가. 젊은 작가들을 소개하
는 책을 편집하면서 한번쯤 남편 얘길 했을 법도 한데 참 점잖은 사람이구
나 싶었다.

　그렇게 몇 년을 뜸들이다가 드디어 부부가 함께 사는 대구로 향하기
로 한 날, 기뻐야 마땅할 내 마음은 천근만근이었다. 떠나기 며칠 전 컴퓨
터가 그냥 '죽어버렸기' 때문이다. 그동안 인터뷰한 작가들의 녹음 분량은
모두 합해서 40시간 남짓. 녹취를 전문으로 풀어주는 사람이 있다고는 들
었지만, 남이 풀어낸 글을 보는 것은 마치 악보로만 보는 음악 같을 것이
뻔했다. 인터뷰 사이사이에 들리는 사소한 소리들, 무심히 내뱉은 혼잣말
이나 작은 한숨처럼 낮은 볼륨으로 녹음된 소리들은 나를 그때 그 장소로
데려가는 훌륭한 장치였다. 그래서 손목터널증후군까지 겪으며 매달렸는
데 그대로 날아가다니…. 울고 싶은 심정으로 서울역에 도착했다.

　마지막 인터뷰를 기념해 수자 선배 외에 편집자까지 동행한 날. 동대
구역에 마중 나온 배종헌은 여자 세 명이 한꺼번에 출입구로 몰려나오자

다소 당황한 모습이었다. 쉴 새 없이 질문과 대답이 오가는 사이 우리는 키 큰 대나무 울타리로 둘러싸인 어느 집 앞에 도착했다. 댓잎들은 서로를 부비며 바람소리를 내고, 햇살은 소리도 없이 바로 얼굴 앞에서 부서진다. "와!" 일제히 감탄사가 터진다. 배종헌은 머뭇거리며 "아, 이 집이 아니고… 저희 집은 요 옆 골목으로…."

고요하던 동네가 네 사람의 발자국 소리에 놀란 새들의 푸드덕 날갯짓과 개들의 컹컹 소리에 잠깐 소란스러워진다. 골목을 빠져나오자 3층짜리 건물이 나온다. 문을 열고 들어가자 계단 끝 3층에 요즘 보기 드문 하얀 기저귀들이 보송보송 마르고 있다. 잠시 후 기저귀의 주인공이 엄마 품에 안겨 낯선 방문객들을 맞는다. 방긋 소리 없는 미소에 우리는 모두 자지러진다. 다들 아기한테 정신이 팔려 인터뷰 초반은 상당 부분 배종헌의 침묵으로 채워진다. 옆에 있던 그의 부인 김윤희가 시원스럽게 웃으며 한마디 거든다. "이번엔 출산 관련 책 내시는 거죠?(일동 웃음)"

볕이 잘 드는 거실은 출판사의 편집인으로 일하는 부인의 작업실을 겸하고 있다. 긴 책상 위엔 유달리 필기도구가 많고, 책상 위 작은 선반에는 매화 꽃송이가 나란히 놓여 있다. 찬찬히 살펴보면 구석구석 낭만이 배어 있다. 거실에는 짝이 맞는 가구들이 하나도 없

다. 원래 살던 사람들이 놓고 간 수납장들을 버리지 않고 깨끗하게 닦아 다시 사용하고 있다. 알뜰한 살림살이다. 책상 맞은편, 바닥에서 껑충 올라온 밤색 문을 열어보니 참으로 오랜만에 보는 다락방이다. 아슬아슬한 계단 위로 낮은 책상이며 살림실이들

이 보관돼 있다. 아이를 낳기 전까지 배종헌이 글을 쓰던 공간이다. 어린 시절 어두컴컴한 다락과는 달리 햇살이 쏟아지는 밝은 방이다.

방긋 웃던 아기가 잠이 오는지 칭얼댄다. 아기가 낮잠을 청하는 곳은 부엌. 여느 부엌과는 달리 큼직한 소파가 부엌의 반을 차지하고 있다. 대신 식탁은 두 사람이 앉기에도 빠듯하다. 창으로 들어오는 빛이 참 좋은 부엌 이다. 조용하던 집안에 낯선 손님들의 목소리가 울려서인지 아기의 눈은 잠에서 깨어 더 똘망똘망해진다. 부엌 입구에는 결혼하기 전 김윤희의 활 짝 웃는 얼굴과 예닐곱 살 무렵의 부부의 사진이 붙어 있는데 남매처럼 닮 아 있다. 부엌의 찬장이며 싱크대는 노란색과 푸른색의 시트지로 마치 과 자로 만든 집처럼 동화적인 분위기를 자아낸다. 아기를 위한 육아 책이 촘 촘한 책장이며 창가에 놓인 우유병들이 이제 막 아기가 태어난 집의 풍경 을 그대로 보여준다. 그의 부인에게 묻는다.

"예전에는 주말 부부였던 걸로 아는데…."
"그때는 정말 힘들었어요. 주중에는 일하고 주말에는 종헌 씨 일주일 치 먹을 걸 다 해 놓고 오느라고."

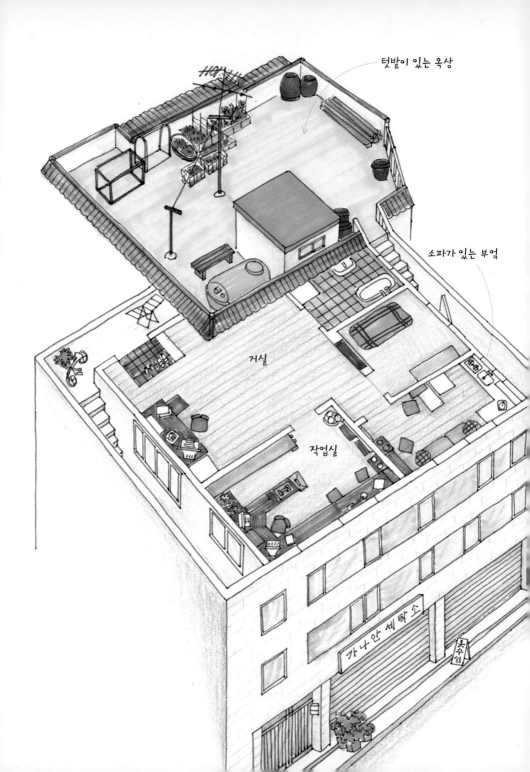

텃밭이 있는 옥상

소파가 있는 부엌

거실

작업실

가나안 세탁소

옆에 있던 배종헌이 강하게 부정한다.

"아니에요! 제가 다 해 먹였죠!"
"어, 두 분 말씀이 좀 다른데 뭘 해주셨는데요?"
"국수요, 특히 물국수!"
"물국수 마는 비법 좀 설명해주세요."
"우선 멸치와 다시마를 한참 우려내 육수를 만들어요. 그동안 면을 삶는데, 면의 표면이 살짝 투명해질 때 건져서 찬물로 헹궈요. 고명으로는 달걀지단과 오이를 아주 얇게 채 썰어서 준비하고 호박, 양파, 버섯도 소금 간을 해서 살짝 볶아내죠. 뭐니 뭐니 해도 간장이 제일 중요한데요, 조선간장에 송송 썬 파와 다진 마늘을 넣어요. 통깨도 살살 뿌려주고요. 이때 참기름을 맨 나중에 넣어야 향이 달아나지 않거든요."
"얘기만 들어도 군침이 도네요."
"그런데 정말 물국수를 맛있게 먹으려면 요령이 필요해요. 국수에 간장이 안 배면 싱겁고 그렇다고 국물에 간장을 부으면 짜거든요. 이때 티스푼 한 술 정도의 양념간장을 한 입 먹을 만큼의 면 위에 놓고 살짝 비빈 뒤 먹으면 국수에 간도 배면서 나중에도 국물이 안 짜져요."

국수를 만드는 사람만큼이나 먹는 사람에게도 간장의 안배가 얼마나 중요한지를 들으니 문득 그의 작품 「밥상 위 안료 색표」가 생각나 빙긋 웃게 된다. 밥을 먹다 김칫국물이나 간장, 자장이 옷에 튀어본 경험은 누구나 있다. 그러나 밥상 위의 음식재료가 가진 색깔로 색표를 만들다니! 색상, 채도, 명도에 따라 색을 과학적이고 체계적으로 분류해 놓은 먼셀(Munsell)

밥상 위 안료색표

묽게한 짜장

white 계 맹숙.

밥알
식용유.

Yellow 계 단무지

당근

Red 계 수박물.

김칫국물.

Brown 계 조선간장.

왜간장

Green 계 시금치

Violet 계. 포도 껍질 안쪽.

Black 계. 짜장

김

2002. 7. J.U.Bae

「밥상 위 안료 색표」, 종이에 냉수 · 밥알 · 식용유 · 단무지 · 당근 · 수박물 · 김칫국물 · 조선간장 · 왜간장 · 시금치 · 포도 껍질 안쪽 · 자장 · 김, 28.2×21cm, 2002

「어떤 산」, 종이에 시금치, 21×28.2cm, 2002

「어떤 불」, 종이에 김칫국물, 21×28.2cm, 2002

「밥알 자」, 밥그릇 지름:14밥알, 밥그릇에 고무밴드를 끼우고
밥알 올려 촬영, 그 사진, 40.4×50.5cm, 2002

「다 먹다 1」, 밥그릇과 국그릇 및 그것을 측정한 도구(디바이더),
그 사진, 76×101.2cm, 1998

색표와는 달리 뭔가 어설퍼 보이는 배종헌의 색표는, 그러나 맛이 나고 냄새가 난다. 시각과 미각, 후각이 동시에 담겨진 색표가 세상에 또 어디에 있을까?

> "전시회 'B를 바라봄 – 나의 밥그릇과 국그릇에 관한 의심스러운 공부'에서 조선간장은 브라운(Brown) 계열에 속하는 색상이었죠?"

"네.(웃음) 우리가 인식하는 색의 세계를 제 나름대로 정리해보는 색 메뉴판이었어요. 그냥 우리 밥상 위에 존재하는 색깔들을 다시 한 번 인식하게 만들고 싶었고 그걸 통해 '나의 삶'을 얘기하고 싶었어요."

"시금치즙으로 '산'을, 김칫국물로는 '불'도 그리셨죠? 특히 김칫국물에는 빨간 고춧가루까지 붙어 있어서 혀끝에 마치 불이 일듯 얼얼해졌던 느낌까지 생생합니다. 당시 그 전시회에는 작품군이 여러 가지였죠?"

"네, 국그릇과 밥그릇을 사진으로 보여준 것도 있고 모눈종이 위에 드로잉 한 것도 있었어요. 그리고 최종적으로는 제가 수두에 걸린 것까지가 제 작품이었어요."

"수두요?"

"「수두와 친해졌다네!」「수두가 그리워!」라는 제목이었어요. 수두는 원래 어릴 때 지나가는 건데 저는 결혼한 뒤에 걸린 거예요. 그때 고열에 엄청나게 아팠어요. 윤희 씨는 직장 나가고 저는 집에 있어야 되는 상황인데 작품도 아무것도 못하게 되니 얼마나 서러웠는지 막 울었어요. 한 달 가까이 밖에 나가지도 못하고 작은 방에 갇혀 지냈어요. 방 앞에는 거울이 하나 있었는데 약을 바르면서 수두 자국이 선명한 몸을 보니 참 처량해지더라고요."

"그런데 어떻게 수두와 친해지신 거죠?"

"처음엔 구토에 고열에… 감기에도 안 걸리던 사람이 늦은 나이에 수두에 걸려 얼마나 아팠는지 몰라요. 그런데 시간이 지나니까 몸이 간질거리면서 딱지가 앉더라고요. 그걸 떼면 곰보자국이 생겨요. 지금도 있는데요, 그렇게 간지럽고 딱지가 앉을 즈음이 수두가 나아가는 시기예요. 저는 그걸 수두와 친해지는 거라고 생각했어요. 그러니까

수두가 간질이고 장난치는 거라고 생각한 거죠. 이제 수두와 헤어질 때가 온 거고… 그러고 나면 저는 또 다른 병에 걸려 그 병과 친해지게 되겠죠. 그래서 수두에서 다 나은 다음 수두 걸렸던 자리에 밥풀을 붙여서 「수두가 그리워!」라는 작품을 했어요. 그때가 국그릇 밥그릇에 대한 작업을 할 땐데, 제 몸도 하나의 그릇이라고 생각한 거죠. 병균이 들어왔다 나가는. 밥그릇에 밥알이 붙어 있듯, 제 몸도 그런 밥풀이 붙어 있는 하나의 그릇이라고 생각한 거예요."

국그릇과 밥그릇을 자로 재기도 하고 밥풀로 재기도 했던 그의 작업을 통해 과연 내가 알고 있는 국그릇과 밥그릇은 과연 어떤 기준으로 계량화할 수 있는지 '의심'이 들었던 기억이 새롭다. 아니, 과연 사물이란 어떤 기준으로든 그 본질이 제대로 파악될 수 있을까라는 근본적인 의심마저 들었던 것이다. 전시회 'S를 바라봄 – 어떤 공간에 대한 주체적 탐구와 해석의 문제'에서도 그는 작품을 전시할 공간을 도면에 의존하지 않고 자신의 몸을 이용해 직접 재지 않았던가. 당연히 받아들이는 일상을 비틀어 새롭게 보게 하는 힘은 배종헌의 작품을 관통하는 미덕이다. 부엌에서 거실로

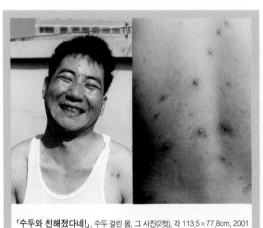

「수두와 친해졌다네!」, 수두 걸린 몸, 그 사진(2컷), 각 113,5×77,8cm, 2001

「수두가 그리워!」, 얼굴에 밥알, 그 사진, 101,2×76cm, 2001

「실재공간에서: 몸_자」, 전시장 바닥에 엎드림, 사진, 2001

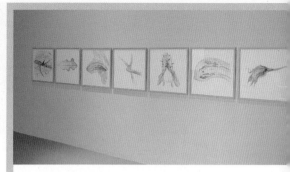

「7인의 미학자가 말하는 가지의 아름다움에 관한 서로 다른 해석」,
종이에 펜과 과슈, 각 56,7×56,5cm, 2006

다시 나오자 집 안 곳곳에 걸려 있는 작품들이 눈에 띈다.

"이 작품들은 안 파신 거죠?"

"아니요, 못 판 거죠. 이게 사실 시리즈로 된 작품들이기도 하고…."

"그러니까 시리즈가 하나의 작품인 셈인데 일반 사람들이 시리즈를 다 사기에는 무리가 아닐까 해서요. 사지 말라는 얘기나 다를 바 없네요.(웃음)"

"그런 건 아니지만… 그래서 대개는 미술관에서 작품을 소장하게 되더라고요."

"개인이 사는 것에는 별로 관심이 없으신 듯…."

"아니에요, 생각해요. 사실 작업할 때는 완전히 의식을 안 하는데… 잘 모르겠네요. 사실 문의하는 사람도 없고…. 사진 작품의 경우 액자 안 하고 압핀으로 고정해 놓는 게 다였어요. 그나마 요즘에 액자라도 해 놓는 걸 보면 관객들을 조금 의식하는 것 같기도 해요. 딱 한 번 개인에게 팔 기회가 있었는데 그동안 작품을 산 사람이·없다보니 대체

얼마에 팔아야 할지 모르겠더라고요. 그래서 결국 못 팔았어요. 가격의 경우 요즘은 윤희 씨에게 물어보거든요? 그러면 너무 싸게 매기는 거예요. 그럴 땐 참 속상해요. 시간과 들인 공을 생각 안 하는 것 같아서요. 그러면 윤희 씨가 그러죠. 살 사람 입장을 생각해보라고. 저는 '그 정도면 차라리 안 팔고 말아'라고 하면서 언성을 높이기도 하는데요, 결국 두 사람의 중간선에서 타협하곤 하죠."

"작업하실 때도 부인과 의논을 많이 하시는지요?"

"제가 작업할 때는 아이디어가 막 쏟아지거든요, 마음 같아서는 다 하고 싶죠. 그런데 이야기를 듣고 나면 윤희 씨는 '시간과 상황'을 고려해 포기할 것과 추진할 것을 나눠요. 판단력이 무척 빠른데, 결국은 윤희 씨 말이 맞아요."

문득 두 사람이 어떻게 만났는지 궁금해진다. 그가 담배 한 대 피러 나간 사이 부인에게 물어본다.

"제가 『미술세계』 기자로 있을 때 종헌 씨 전시회 취재 갔다가 만났어요. 처음에 작품의 인상은 참 좋았는데 막상 인터뷰하고 나니까 생각이 좀 달라지더라고요. 인터뷰는 상대방이 말을 많이 해줘야, 그러니

까 기자가 원하는 것의 한 세 배쯤 얘기해줘야 거기서 정리해서 글이 나오는데 말을 너무 안 하는 거예요. 그래서 인터뷰가 정말 힘들었어요. 알고보니 원래 말이 없는 편이었어요. 그때 전시책자를 받아 왔거든요. 그런데 글은 참 좋은 거예요. 이 사람이 말은 안 하더니 글은 이렇게 잘 쓰네 싶었죠. 데이트 신청은 제가 먼저 했어요."

"살아보니 어떻던가요?"

"데이트할 때 참 진실해 보였거든요, 그런데 살아보니까 실제로는 더 진실한 거예요. 너무 거짓말을 못해서 사회생활하기가 힘들 정도로요. 저는 그게 좋았어요. 가정적일 것 같았는데 살아보니 완전 가정적이고요.(웃음) 언젠가 둘 다 돈이 없을 때였어요. 생일 선물로 작은 엽서만 한 그림을 직접 그려줬어요. 장미꽃 강 위에 작은 배가 있는… 사소한 낭만을 소중하게 생각하는 사람이에요."

"배종헌 씨가 결혼 후에도 말이 없던가요?"

"처음 결혼해서 6개월 동안은 너무 말을 안 해서 힘들었어요. 그래서 제가 부탁했죠. 배고프거나 화날 때는 꼭 말로 표현해 달라고. 약속을 잘 지키는 사람이라 그 뒤부터는 조금씩 나아졌어요. 처음 만났을 때는 이 사람, 친구나 있을까 싶더라고요. 그런데 함 들어올 때, 결혼할 때, 동기들이 정말 떼로 몰려와서 이 사람이 제가 아는 사람 맞나 싶었다니까요. 한번은 저희 집 도배를 도와준 종헌씨 친구들을 불러 조촐한 집들이를 했었는데, 그때도 사람이 너무 많이 온 거예요. 좁은 집이어도 열 명은 앉을 수 있는 공간이었는데, 나중에는 현관의 신발 위에까지 사람들이 앉아야 했고, 제가 처음 본 종헌 씨 후배에게 모자란 삼겹살을 더 사오라고 부탁할 정도였어요."

"작업할 때는 윤희 씨에게 말을 많이 한다던네요."

"네! 보기와는 달리 평소에도 유머가 많지만 무엇보다 작업에 재기가 넘쳐요. 아이디어가 쏟아지면 종헌 씨는 제게 말하고 싶어 안달이고 저는 듣고 싶어 안달이죠. 작업 얘기 들으면 저는 정말 폭발적으로 반응해요.(웃음) 얘기를 나누며 작업을 확장시킬 때 희열을 느껴요."

마음이 흐뭇해진다. 마침 배종헌이 들어온다. 그의 작업이 탄생되는 공간이 궁금하다. 그를 따라 작업실로 들어가본다. 가정집에서 흔히 볼 수 있는 학생 공부방 같은 느낌이다. 입구 오른쪽에는 그가 직접 짠 선반의 가장자리에 각종 공구들이 짜임새 있게 정리되어 있다. 선반은 꼭대기부터 맨 밑까지 그동안 했던 작품들로 빼곡하다. 제작 연도와 작품 제목을 일일이 알아보기 쉽게 이름표를 붙여 놓아서 본인이 아니더라도 찾을 수 있을 것 같다. 선반 귀퉁이에 꽂혀 있는 잡초가 눈에 띈다.

"이 잡초는 뽑는 대신 일부러 선반 기둥에 심어 놓은 것 같네요."
"2005년에 있었던 전시회 '변방으로의 욕망 – 잡초 프로젝트'에서 보여줬던 작품 「잡초 심기」의 일부예요. 저쪽 책상에도 몇 개 심어 놨

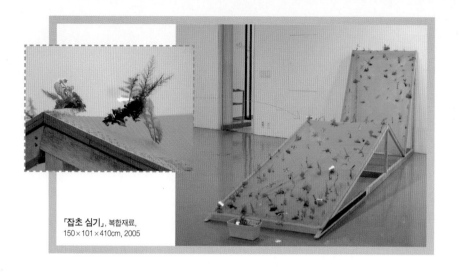

「잡초 심기」, 복합재료,
150×101×410cm, 2005

어요.(웃음) 제가 경주로 내려오면서 하게 된 작품인데요, 서울이 아닌 변방에 위치한 지방대학의 현실에 대한 간접적인 은유도 담겨 있었어요."

이러한 은유는 단순히 패배주의적인 깨달음일까? 변방의 욕망은 과연 중심만을 향한 것일까? 전시회의 타이틀은 오히려 그 역을 암시하는 듯하다. '변방으로의 욕망' 욕망은 변방을 향해 있다. 중심에 의해 배제된 듯하지만 오히려 중심보다 더 끈질긴 생명력으로 살아남으며 결코 중심으로 편입되지 않는 변방의 힘은 어찌 보면 섬뜩하리만큼 무섭다. 사회통념, 지배질서 사이에 그 어느 것에도 길들여지지 않는 잡초를 심는 일, 중심을 흔들어대는 변방의 욕망을 심는 일, 바로 배종헌의 작업이다. 잡초가 꽂힌 선반에는 2005년 동시에 열렸던 '시간의 스펙트럼 – 유물 프로젝트'에 전시되었던 작품들이 반투명 박스에 담겨 있다.

「유물-금관(국보87호)의 스펙트럼 외」, 발견된 오브제·고안된 진열장· 「보물630호(금제관식, 경주, 5세기)로부터」, 복합재료, 2005
함석에 아크릴릭 등, 2005(2006 소마미술관 전시 진열)

"보통 전시회에서 작품당 관객의 시선이 머무는 평균시간이 10초가
채 안 된다고 하는데, 그때 전시에서 많은 관객들이 개개의 작품을 오
랫동안 그야말로 '관찰' 하던 광경이 떠오릅니다. 저 역시 보물 630호
인 금제관식 옆에 설치된 것이 매일 옷장에서 보는 옷걸이라는 걸 알
았을 때 웃음이 터져 나왔죠. 슈퍼마켓에서 흔히 볼 수 있는 알루미늄
찜통, 장난감 왕관, 그리고 앉은뱅이 의자가 우리가 자랑스러워하는
국보 87호 금관처럼 진열되어 있던 것도 아주 흥미로웠어요. 뭐랄까,
유물이 갖고 있는 시간성이 뒤집어진 느낌을 받았거든요."

"그 전시회 역시 제 몸이 경주라는 환경으로 옮겨지면서 나오게 된 거
예요. 천년 고도라고 하지만 따지고 보면 경주는 죽은 도시잖아요.
'유물' 이라는 것도 아주 옛날에 씌어진, 그러나 지금은 죽어버린 것
들이고요. 그래서 저는 생각을 달리 해봤어요. 우리 일상 속에도 그런
것들이 많지 않냐는 되물음에서 시작했죠. 유물이 가진 '과거' 라는
시간을 어떻게 현재화할 것이냐를 고민한 거죠. 그래서 경주의 유물
과 기능이나 형태 면에서 유사한 현대의 사물들을 찾아봤습니다."

그가 출토한 현대적 유물들은 경주의 유물들과 나란히 설치되면서 대량생산된 공산품의 조악함을 드러낼 뿐 아니라, 가치를 의심하지 않았던 유물들의 귀족적 취향과 권위에도 한번쯤은 의문을 갖게 한다. 가질 수 없는 유물과 언제든지 소비 가능한 현대의 유물들, 우리의 욕망은 정착하지 못하고 그 사이에서 동요한다. 작품이 보관된 선반을 찬찬히 훑어보다 낡은 앨범이 꽂힌 낮은 책상 하나를 발견한다.

"상당히 오래된 책상 같아요. 아버지가 쓰시던 건가요?"

"아, 그건 아버지가 직접 만드시고 조각도 하신 거예요. 아버지는 제가 일곱 살 때 돌아가셨어요. 많이 아프셨는데, 돌아가신 것도 모르고 있다가 엄마가 계속 우셔서 나중에야 알게 됐어요."

"어릴 때라 기억이 가물가물하시겠어요."

"아니요, 생생히 기억나요. 5남매 중 막내여서 그런지 형들과 잘 놀다가도 제 부탁을 안 들어준다고 아버지한테 가서 떼를 쓰면 항상 제 편을 들어주셨어요. 동네 아이들이 감나무에서 감을 딸 때도 우리 종헌이 건 남겨 두라고 하셨고요. 제가 아플 때 직접 주사 놔주시던 것, 뒷마당에서 갈퀴질하시던 것 다 기억나요. 어떻게 보면 제가 자꾸만 생각해서 기억이 더 생생해진 건지도 모르겠어요."

오래됐지만 먼지 하나 없이 깨끗한 책상이다. 아버지의 손과 아들의 손은 그렇게 만난 것일까. 맞은편에도 특이한 책상 하나가 눈길을 끈다.

"이 구멍 뚫린 책상은 뭐예요?"

"제가 대학교 1학년 때 쓰레기장에서 나무를 주워다가 만든 건데 지금도 써요. 미대생들은 남이 쓰던 거나 버린 걸 주워서 자기 방식대로 만드는 걸 잘하거든요. 서서 그림 그릴 때 주로 쓰는데요, 사실 나무가 모자라서 구멍이 난 거긴 하지만, 유화할 때는 밑에 기름통 같은 재료를 두는데 구멍이 있으니까 아래가 다 보여서 좋긴 해요.(웃음)"

작가가 하는 일마다 전부 의미를 두려던 나는 조금 머쓱해진다. 바로 옆에 있는 붓과 물감들이 책상의 쓰임새를 말해준다. 크고 작은 작품들이 벽 아래쪽에 기대어 있고 바닥에서 천장까지 닿은 두 개의 나무 지지대 사이에는 긴 철사줄이 가로로 연결돼 있다. 줄에는 전시회 사진이나 작은 작품, 혹은 작품 콘셉트를 담은 기록들이 나무집게에 매달려 있는데, 복잡한 작업을 할 경우 한눈에 작품의 진행을 조망할 수 있도록 작가가 고안한 것이다. 나무 지지대 위쪽으로는 방독면이 걸려 있는데, 냄새가 심하게 나고 몸에 해로운 유리섬유 작업 등을 할 때 필수품이란다.

"이쪽 벽은 벽지가 참 특이하네요, 어떻게 보면 도배를 안 한 것도 같고…"

"여기가 원래 전 주인의 장롱이 있던 자리예요. 보시다시피 벽지가 군데군데 찢어진 부분이 있었는데 제가 그냥 놔두자 그랬어요, 꼭 꽃이 핀 것 같아서요."

그의 말대로 벽에 간 금은 벽을 타고 올라간 담쟁이덩굴 같고 벽지가 찢어진 부분은 마치 팔랑거리는 나뭇잎 같다. 낡은 벽에 대한 그의 시(詩)적 해석이 마음에 꼭 든다. 한동안 벽 위에 머물던 나의 눈은 정리 정돈이 잘된 책장과 작업대로 쓰는 긴 책상, 모델 대신 이용하는 인체모형, 부드럽게 그러데이션 처리가 필요한 드로잉에 사용하는 에어브러시, 라이트박스와 돋보기 등으로 옮겨진다. 주제에 따라 매체가 다양해지는 배종헌의 작품세계를 짐작할 만한 단서들이다.

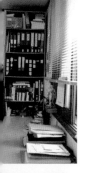

"참 정리가 잘되어 있네요."
"아휴, 작업할 때는 걸어 다니지 못할 정도로 복잡해져요."
"여기서 매일 작업하시는 거죠?"
"아뇨! 매일 놀죠.(일동 웃음) 어떤 작업들은 간간이 진행되는 경우도 있지만 어떤 작업들은 몰아붙여야 될 때가 있어요. 생각들을 한꺼번에 쏟아내야 되거든요. 요즘에는 작업을 안 해도 안 불안해요, 아이 때문에 불안할 틈도 없어요.(웃음)"
"종헌 씨는 어릴 때 착하고 말 잘 듣는 아이였을 것 같아요."
"네, 조용히 집 나가는 스타일이었죠.(일동 웃음) 아주 어렸을 때 누나한테 혼난 뒤 정말 집을 나와서 누나가 혼비백산한 적이 있었어요. 중고등학교 시절에는 말씀드리고 집을 나와서(웃음) 여행을 많이 다녔고요."

"언제부터 작가의 꿈을 키웠는지요?"

"초등학교 4학년 때 담임선생님께서 미술부를 권하시더라고요. 근데 살짝 미술부 뒷문을 열어봤더니 다들 고학년에 여학생들밖에 없어서 부끄러워져 그냥 나왔어요. 사실 어릴 때 꿈은 과학자였는데 고등학교 무렵인가 과학에 대한 비판의식이 생기면서 불현듯 그림을 해야겠다는 생각이 들었죠. 하지만 어떻게 하면 화가가 되는지 몰라 그냥 시간만 보냈어요. 그러다 고3 때 미대를 가야 화가가 될 수 있겠다는 생각이 든 거죠. 아시겠지만 미대는 준비할 게 많잖아요. 그런데 저는 그것도 모르고 그냥 유치원생이랑 초등학생들 다니는 조그마한 동네 미술학원에 얼만지도 모르고 용돈 모아서 찾아갔어요. 미대 가고 싶은데 어떻게 하면 되냐고 물어봤더니, 우리 학원은 작아서 입시미술을 제대로 가르쳐주기는 힘들고 기초적인 건 가르쳐줄 수 있으니까 당분간 여기서 하다가 큰 입시학원으로 옮기라고 하더라고요. 나중에 다닌 학원에서도 학원비 대신 청소도 하고… 그러다보니 그림 지도를 못 받고 내키는 대로 그리게 된 것 같아요."

"입시미술에 매달려 온 학생들과는 다른 그림을 그렸겠네요."

"그래서인지 입시에서 연거푸 세 번을 떨어졌어요. 상실감이 극도에 달한 상태에서 군대를 가게 됐는데 내 몸마저 내 맘대로 할 수 없구나 싶어 깊은 절망감에 빠졌었죠. 군대에서 제일 힘들었던 건 책을 마음대로 볼 수 없는 것과 그림을 그릴 수 없다는 거였어요. 고3 이후 미술 외에는 생각해본 적이 없었는데…. 군대 다녀와서 또 전기에서 떨어지고 후기 대학에 붙었어요. 제 자신에 대해서 정말 많이 실망했고 학교 들어간 뒤 방황도 했지만 나중에는 정말 열심히 했어요. 무엇보다 전시장을 엄청나게 다녔어요, 모두 뀔 정도로. 1,2학년 때까지는 그림

에 대한 막연한 관념이 있었어요. 새로운 것도 해야 하고 어느 정도 전통도 따라줘야 되고… 그런데 전시회를 많이 보다보니까 좋은 작품과 나쁜 작품에 대한 기준이 나름대로 생기면서 내 작품에 대한 뚜렷한 기준이 생겼어요."

"전시회를 많이 보는 게 가장 큰 공부라는 것은 작가뿐만 아니라 관객에게도 해당될 것 같아요."

"그렇죠, 많이 보면 볼수록 시각 이미지 너머에 있는 것까지 알게 될 확률이 높아지죠. 물론 저처럼 보는 것이 훈련된 사람도 어떤 작품은 정말 이해가 안 가는 경우가 있거든요. 그러니 일반인이 작품과의 소통에 애를 먹는 건 당연한지도 모르겠어요. 작품의 변화상은 물론 작가의 삶의 변화상까지 이해하는 것이 어디 쉬운 일이겠어요. 시간과 인내가 필요한 일이라고 생각해요."

"배종헌 씨의 경우 작가와 관객의 입장을 동시에 견지하고 있는 것 같은데, 그러다보면 작품 할 때마다 스스로의 작품에 대한 비판적 의식이 당연히 따르겠어요."

"그렇죠. 저는 자기 생각을 갖고 그걸 풀어내는 작업들이 맘에 들었어요. 예를 들어 미술은 늘 시각 중심이라고들 생각하는데, 저는 어떤 식으로든 그것을 비틀어야겠다는 생각을 했고 글을 거기에 아주 중요한 지점으로 설정해 놓았죠. 글이 그림을 보충하는 것이 아니라 글 자체가 작품의 몸이 되는 셈이죠. 예술가의 가장 이상적인 태도는 한 가지 언어로 자기를 화석화하는 것이 아니라 전시마다 늘 새로운 고민, 새로운 화두를 만들어내는 거라고 생각해요. 그러다보니 저는 보여주는 주제나 형식이 다 다른데, 그래야 한다고 생각하면서도 콤플렉스가 사실 있어요. 요즘은 작가들이 다 자기 브랜드메이킹을 하잖아요,

어떤 그림 하면 누구다, 바로 알게 되는. 그런 관점에서 본다면 제 작품은 아주 취약하죠. 그것 때문에 사실 고민도 많이 했는데 그냥 생긴 대로 살기로 했어요.(일동 웃음)"

그의 콤플렉스는 그의 자부심이기도 하다. 전시 때마다 다르게 움직이려는 운동성, 그런 예술적 태도가 배종헌을 기억하게 만드는 특징이 아닐까. 일관적이지 않으려고 노력하는 태도의 일관성 말이다. 집안 곳곳에 흩어져 있는 작품들을 다시 찬찬히 살펴본다. 전시장에서와는 달리 그의 작품들이 어쩐지 잡동사니로 보인다. 이유가 뭘까. 문득 사물들은 그의 '생각'이 설계한 대로의 질서를 갖출 때만이 작품이라는 이름을 갖게 된다는 것을 깨닫는다. 그러고 보니, 작품은 다름 아닌 그의 생각 즉 '개념'이 아닌가. 개념을 전하는 매체는 '말'이고 말을 고정시켜 놓은 것이 '글'이라고 생각하니, 글이 작품의 일부라던 그의 말이 이해가 간다. 현대미술 앞에서 막막했던 순간들이 떠오른다. 작품 제목 보기에 급급해 정작 전시된 사물들을 연결할 '생각의 고리'를 찾으려는 노력을 한 적이 있었던가. 현대미술의 중요한 흐름 중 하나인 '개념미술'에서 정작 눈여겨 볼 것은 매체의 일관성이 아닌 개념의 일관성이 아니던가. 작가는 자신의 개념을 가장 잘 전달할 매체를 그때그때 선택한다. 사진, 드로잉, 오브제 등 사용하는 매체가 워낙 다양해 하나를 꼭 꼬집어 얘기할 수 없었던 그의 작업이 조금씩 이해가 간다. 현대미술은 과거의 미술과는 달리 친절하게 제 모습을 다 보여주지 않는다. 관객들도 작가들이 들인 만큼의 시간과 노력을 투자해야 작가의 '개념'을 읽어낼 수 있고 비로소 작품을 이해하게 되는 것이다.

창문 쪽 책장에는 그가 그림을 그린 동화책과 그림책이 꽂혀 있는데,

맨 꼭대기에 있는 이름 모를 상자가 궁금증을 자아낸다. 키도 잘 안 닿는 곳에서 상자를 꺼낸다. 먼지가 살짝 앉은 뚜껑을 열어보니 지우개로 만든 사람이 나온다.

"아이, 그건 꺼내지 마세요. 학생 때 한 작품인데…."
"이건 다리만 있고, 이 사람은 엉거주춤 참 불편해 보이네요."
"예술가의 어떤 불안한 상태를 표현할 때 만든 건데… 학생 때 한 거라 유치하기 짝이 없죠. 어디 기록이 있을 거예요."

대학교 때부터 작품의 포트폴리오를 모아 둔 두꺼운 「작업집서」에서 지우개 사람을 찾아낸 배종헌. "살얼음판의 금은 금세라도 갈라질 듯한 기세로 내 발 밑을…" 이란 문구가 보인다. 예술가로서의 불안은 학생의 신분을 벗어난 지금도 마찬가지인 것일까. 책장 벽면에 붙은 드로잉 속 인물이 참 힘겨워 보인다.

"에스컬레이터에서 바위를 밀어 올리는 시시포스라…."
"네, 신(新)시시포스예요. 모 백화점에서 전시할 때 출품한 작품인데 내려오는 에스컬레이터에 거꾸로 바위를 밀고 올라가는 거죠. 이건 작품의 초기 드로잉이고요. 실제로는 내려오는 에스컬레이터를 거꾸로 올라가는 사람이 허리춤에서 꺼낸 붓을 손에 꽉 쥐고는 에스컬레이터 옆 유리면에 선 하나 긋고 올라가는 퍼포먼스를 펼쳤고 사진으로 남겼어요. 제목이 「어떤 느린 선」이었고요."

쇼핑백을 들고 내려와야 자연스러울 백화점의 에스컬레이터를 붓 하

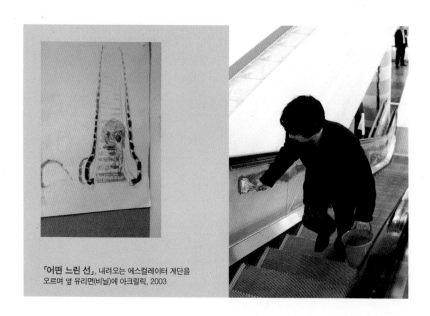

「어떤 느린 선」, 내려오는 에스컬레이터 계단을
오르며 옆 유리면(비닐)에 아크릴릭, 2003

나 달랑 들고 겨우 선 하나 그으며 오르려는 오늘날의 예술가는, 거꾸로 바
위를 밀어 올리는 시시포스의 운명과 크게 다르지 않다. 심각해진 내 얼굴
을 살피던 배종헌이 한숨을 내뱉는다.

"제가 지금 교수로 강단에 서지만 대학을 나가도 사실 생활이 힘들어
요. 솔직히 작가들은 먹고사는 문제를 제일 많이 고민해요. 그림만 그
려서는 정말 살기 힘들고요. 아시다시피, 했다 하면 안 팔리는 게 제
작품이다 보니…(웃음) 윤희 씨랑도 얘기했지만 마흔다섯 살에는 작품
을 그만두겠다는 생각까지 했어요. 솔직히 말해서 작품하기가 너무
힘들어요. 정신적으로도 그렇지만 특히 육체적으로도 힘들어서 전시
할 때마다 거의 죽을 고비를 넘겨요. 새벽에 다리가 후들후들 떨리면
서 확 쓰러져요. 잠도 제대로 못 자고. 그래서 전시할 때마다 오프닝

302

전날은 거의 쓰러지거나 겨우 몸을 가눠서 전시장에 나가죠."

옆에 있던 편집자가 한마디 거든다.

"마흔다섯은 생각보다 빨리 올 텐데요.(웃음) 하지만 마흔다섯이 되면 아마 용서되는 부분이 많아져서 몸은 조금 고달파도 심리적으로는 좀 편해지실 거예요."

그 말에 오히려 내가 위로를 받는다. 그가 지금껏 버텨 왔듯 끝까지 작가로 남게 될 것을 믿으며, 대학시절 그의 고민들이 담긴 「작업집서」를 다시 한 번 열어본다. '졸전이 밥 먹여 주냐'는 재미있는 제목이 눈에 들어온다.

"졸전이 뭐죠?"
"대학교 4학년이 되면 해야 하는 '졸업 작품전'의 준말이에요. 그런데 이게 4학년들에겐 참 부담이거든요. 학교에서 보조를 해줘도 당시 개인당 70만 원이나 내야 했고, 막상 전시를 하면 평론가가 오는 것도 아니고 그저 가족이나 친구들이 대충 왔다가는 거예요. 어떤 작품을 낼 것이냐, 어떤 전시를 할 것인가에 대한 고민은 있어도 정작 졸전에 대한 비판의식은 없더라고요. 저는 그런 관행적인 전시에 참여할 수

없다고 생각하고 회의에서 제 의견을 밝혔어요. 그런데 저만 그런 생각을 한 게 아니더라고요. 그래서 마음 맞는 친구들끼리 색다른 전시를 꾸몄어요. 졸전에 대한 문제제기를 하는 투어전이었죠. 제목은 '졸전이 밥 먹여 주냐'였는데 전국의 대학 4학년 미대생들을 인터뷰해서 영상으로 편집하고 글도 써서 얇은 책자를 만들었어요. 돈이 없어서 인쇄가 아니라 갱지에 거의 복사 수준으로 만들었죠. 저는 '굿바이 졸전'이라는 글을 그 책자 안에 썼고요. 나중에는 각 대학 도록들을 다 수집해서 트럭에 싣고 다니면서 몇몇 대학에서 '좋은 작품전에 스티커 붙이기' 같은 것도 시도했었죠. 한국의 졸업 작품전과 작가 등단 시스템에 대한 비판의 시작이었죠. 그 뒤로 그런 주제와 관련된 강연에 많이 불려 다녔죠."

그의 「작업집서」는 작가 배종헌에 대한 기록일 뿐만 아니라 한국 미술계에 대한 비판적 기록물이기도 하다. 따라서 미술에 관련된 모든 사람들의 필독서라는 생각이 든다. 실제로 작품집을 책으로 내자는 출판사도 있었지만 아무래도 상업성이 떨어진다고 판단했는지 일이 진척되지 않았단다. 아무래도 본인이 직접 출판하는 길밖에는 없을 것 같다며 웃는 배종헌. 다시 그의 작업실 안에서 보물찾기가 시작되고 「청첩서」라는 낯선 책자를 찾아낸다. 얇은 책자의 앞표지엔 '국수'가 뒤표지엔 '파뿌리'가 그려져 있다.

"윤희 씨랑 의논해서 만든 건데, 그냥 청첩장들 너무 재미없잖아요. 막상 결혼식 가면 신랑 신부가 어떤 사람인지도 모르고 인사치레만 하고 가는 게 태반이고. 그래서 그런 저희의 생각을 맨 앞장에 실었고

요, 저희가 어떻게 만나서 어떻게 사랑을 키워 갔는지 알 수 있도록 속지에 사진도 넣었어요."

"그때 사진이랑 지금 인상이랑 완전히 다르네요."

"그때는 사실 잘 웃지도 못하는 성격이었어요. 윤희 씨를 만나서 지금 같은 인상이 된 거 같아요. 지금은 그래도 잘 웃는 편이에요."

책자 안에는 이들의 '데이트 코스 5'도 실려 있다. 그동안 많은 청첩 장을 받아봤지만 이렇게 재치 있고 사랑스러운 '청첩서'는 처음이다. 다양 한 글쓰기는 배종헌의 작품이자 삶의 기록이다. 작업실을 나오다가 구석에 아슬아슬 기대어 있던 조명기구들에 발이 걸린다. 작품 주제에 따라 회화, 사진, 설치 등 다양한 작업을 보여주는 그의 작업을 소화해내기에는 협소 한 공간이란 생각이 든다.

"이런 공간에서는 큰 작업을 하기가 힘들겠어요."

"네, 전에 작업하는 도중 뒷걸음치다가 삼발이 위에 올려놓은 카메라 에 부딪히는 바람에 렌즈가 깨진 적도 있고, 큰 작품의 경우 작품을 움직이다가 이미 세워 놓은 다른 작품을 넘어뜨리는 일은 부지기수 죠. 물론 큰 작업실로 옮긴다면 크기에 대한 제약은 없어지겠지만 예 상치 못한 또 다른 문제에 봉착할 거라고 생각해요. 그래서 가능하면

현재 작업실 상황에 맞춰 작업하는 편이에요."

그의 말에 맞장구를 치며 시계를 보니 시간이 한참 지났다.

"인터뷰가 너무 늦어졌네요. 오늘 점심 식사는 하셨어요?"

"오늘 먹었나? 기억이 안 나네요. 평소에는 두 끼만 먹어도 정말 고맙죠. 아이가 있으니까 그런 건 다 이해해요. 학교에서는 밥을 거의 못먹을 정도로 일이 많아요. 입시, 졸업, 수업 관련해서 수강신청이나수업계획서, 각종 행사관리, 예산처리 같은 것들을 모두 형식을 갖춰서 계획서로 제출해야 되는데 이런 행정업무가 그야말로 산더미거든요. 지금이야 정말 학생들 가르치고 작업만 하고 싶죠. 일이 잔뜩 밀려 있다보니 올해는 아직 농사도 시작 못했네요."

"그 와중에 농사도 지으세요?"

"네, 제가 이집에 이사 와서 가장 맘에 들었던 것이 옥상이랑 다락방이 있는 거였어요. 다락방에서 옥상이 보이거든요. 물론 알아본 집 중에 가장 쌌고요.(웃음) 옥상에 전에 살던 할머니가 짓던 텃밭 보고 그날바로 가계약했어요. 그러고는 이사 오자마자 누가 시키지도 않는데제가 농사를 짓는 거예요. '난 도시인인데 왜 여기서 농사를 짓고 있지?' 하는 의문이 들더라고요. 그런데 나만 그런 줄 알았더니 옥상에올라가보니 앞집 뒷집, 옥상이란 옥상은 다 상추 같은 거라도 키우고있어요. '왜 이 도시에 사는 사람들이 하나같이 옥상에다 농사를 지을까' 라는 의문이 생기면서 '도시농부 프로젝트'라는 주제가 잡혔죠.저는 이걸 한국의 후기산업화 이후 발생한 새로운 현상으로 받아들였어요. 유목적 공간 안에서 아직도 농경문화를 버리지 못하는 사람들

을 통해 후기산업사회 속 농경문화의 파편화를 관찰하고 저 역시 경험한 셈이죠."

말이 나온 김에 옥상으로 향한다. 다락방에도 옥상으로 통하는 문이 있지만 경사가 워낙 심해 위험하다며 아기 방으로 난 작은 문을 통해 나가란다. 문을 열고 나가니 기다란 복도 형태의 창고가 나온다. 여기에도 그의 작품들이 보관되어 있다. 마치 어두컴한 동굴을 빠져나가는 기분이다. 옥상으로 연결된 철제 계단은 경사가 매우 가파르다. 배종헌은 암벽등반하는 자세로 오르는 세 여자의 뒤를 따른다.

"저는 다락방 창문으로 다니고, 윤희 씨는 여기로 다녀요."
"아휴, 이거 좀 무섭네요. 다리도 후들거리고…."

옥상을 올라가 처음 본 풍경은 주변에 세워진 고층 아파트들이다. 주변에 학교가 있는지 하교하는 학생들의 모습이 보인다. 맞은편 집 옥상의 이웃과 눈인사를 건네는 배종헌. 빨래를 너는 이웃의 등 뒤로 작은 텃밭이 보인다. 그러고 보니 정말 집집마다 옥상에서 작은 농사를 짓고 있다. 한 집은 정말 밭농사를 짓듯 대규모의 텃밭을 일구고 있었다. 아파트촌으로 변해 가는 주변과 옥상에서 짓는 농사는 기묘한 대조를 이룬다. 그의 텃밭은 한동안 손이 안 간 흔적이 역력하다.

"가지가 참 예쁜 보라색 꽃이 피거든요. 근데 관리 안 해서 이건 말라 버렸네요. 나머지는 잡초예요. 저건 쌈배추인데 지금은 배추나무가 됐네요.(웃음) 씨 받으려고 놔둔 거예요. 작년에는 농사가 잘돼서 윤희 씨

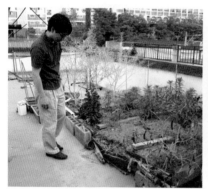

부모님과 누나네도 갖다 드렸어요. 이건 부추인데 다 뽑아 먹었는데 다음 봄에 또 나더라고요. 파랑 쌈배추도 뿌리까지 뽑았는데 심은 그대로 또 나더라고요. 만일 씨로 번식했다면 좀 흩어져서 자랐을 텐데 원래 있던 그 자리에 그대로 나는 게 참 신기해요. 여름에는 건물 전체가 뜨거우니까, 물도 자주 줘야 하고 손이 많이 가요. 작년에는 퇴비도 두 포대 썼어요. 윤희 씨랑 가끔 여기 올라와서 앉아 있곤 해요."

옥상에는 농약을 뿌리는 데 사용하는 기구며 가위, 모종삽이 얼추 '도시농부'의 면모를 보여준다. 옥상 벽에는 각종 채소들을 언제 심었는지 일일이 다 기록이 되어 있다. 그가 농사짓는 모습의 촬영은 부인이 맡았다.

"특히 영상 작업은 저 혼자 안 되는 게 많거든요. 그걸 해줄 사람이 없잖아요, 그러니 가장 가까이 있는 윤희 씨에게 부탁을 하죠. 그런 도움 없이는 작품이 안 되죠."
"저작권자가 둘이네요.(웃음)"
"그러네요.(웃음) 옥상 텃밭 작업의 경우 다큐멘터리적 요소가 필요해

서 주말마다 촬영하고 그걸 기록해 갔어요. 큰 주제는 잡혔지만 실제 농사를 지으면서 부분적으로 바뀌거나 첨가할 게 생기죠."

그리하여 2006년 아르코 미술관에서 있었던 '콘크리트 농부'에서 관객들은 마치 논밭을 옥상 위에 옮겨 놓은 듯한 콘크리트 구조물과 농사짓는 배종헌의 모습을 영상을 통해 볼 수 있었다.

다시 가파른 계단을 내려오는데, 슈퍼마켓에 가면 얼마든지 편하게 살 수 있는 채소를 왜 사람들은 굳이 시간과 공을 들여 '텃밭'에서 가꾸고 싶어 하는지, 왜 하늘에 떠 있는 옥상이란 공간에 작은 '땅'을 만들고 싶어 하는지 의문이 생긴다. 가장 경제적인 디자인의 아파트 안에서도 왜 사람들은 베란다에 작은 화분이라도 들여놓으며 비경제적인 농사짓기에 열심인 것일까. 늘 아무런 생각 없이 봐 오던 풍경들에 문득 의문이 생긴다. 이처럼 배종헌은 당연하다고 받아들이는 모든 일상에 쉴 새 없이 물음표를 단다.

해는 뉘엿해지고, 나와 동행했던 두 사람은 부부에게 인사를 하고 서울로 떠난다. 다음 날 배종헌의 학교에서 현대 작가들에 대한 강의를 약속했던 나는 아기 방에서 잠을 청한다. 이튿날 이른 아침, 두 사람이 늘 앉던 장난감 같은 식탁에 끼어 앉아 고추찜에 가지무침에 더덕구이까지 차려진 맛있는 밥상을 받은 나는 윤서의 옹알이에 맞장구를 치며 행복한 풍경을 눈과 가슴에 열심히 담았다. 아쉬운 작별을 하고 집을 나서는 내게 더덕까지 챙겨주는 배종헌. 강의를 마치고 서울로 가는 기차역, 그는 상추씨 갖고 나오는 걸 잊어버렸다며 못내 아쉬워한다.

"아, 아침에도 생각했는데… 혹시라도 서울에서 상추 기르시게 되면

「콘크리트 농부」, 콘크리트 구조물과 4채널 영상설치, 2006

「19작물의 단상」, 시멘트 판에 형광안료와 우레탄, 2006

흙을 덮는 둥 마는 둥 하게 씨를 심어야 돼요. 상추씨를 자세히 들여다 보면 참 예뻐요. 훅 불면 확 날아가요. 저는 그런 것들이 참 좋아요."

일상의 틈새에 숨어 우리도 모르는 사이 감각을 마비시키는 대상들을 끊임없이 발견하는 그는 스스로도 어떤 글에서 표현했듯 '대상 없는 충돌' 을 고의적으로 일으킨다. 관행적인 졸전, 결혼식, 밥그릇, 경주의 유물 등, 분명하지도 않고 늘 도망다니는 대상들을 찾아내 충돌을 감행한다. 그의 전시장은 소리 없는 전쟁터인 셈이다. 하지만 그가 세상을 향해 싸움만 거 는 것은 아니다. 상추씨를 날리듯, 그는 일상에 숨은 작은 아름다움을, 사 랑해야 할 대상들을 섬세하게 발견해낸다. 소박한 그의 집에서 목격한 값 진 작업 공간과 삶의 공간 덕분에 나는 더없이 행복한 마음으로 기차에 오 른다. 거꾸로 달리는 풍경을 바라보는 마음이 흐뭇하다.

● 예술가들의 작업실 탐방과 인터뷰는 2007년 2월~6월 사이에 집중적으로 이루어졌으며, 원고 집필 과정에서
 그 이전과 이후에 있었던 수차례의 만남을 반영하였다.